跨媒介创意设计

主编 / 郑伟　副主编 / 陈婧

清华大学出版社
北京

内 容 简 介

学科交叉与融合是当代高校设计教育的重要发展趋势，随着数字化技术引领创意设计打破媒介屏障，需要培养更多具有跨界创新精神和创新创意能力的设计人才。《跨媒介创意设计》的理论与方法正是在这个大背景下率先凸显出其跨学科的前沿性。本书力求厘清"跨媒介"理论体系下艺术、技术、创新之间的脉络关系，结合跨媒介叙事、"可供性"理论和跨媒介设计方法建构的设计基础，通过跨媒介广告创意设计、文化遗产创意设计、元宇宙艺术等形态展现跨媒介创意设计的实操性与实用价值，同时探寻数字媒介时代的设计物之于人的价值，反思了数字传播时代的设计伦理问题。

本书封面贴有清华大学出版社防伪标签，无标签者不得销售。
版权所有，侵权必究。举报：010-62782989，beiqinquan@tup.tsinghua.edu.cn。

图书在版编目（CIP）数据

跨媒介创意设计 / 郑伟主编. -- 北京：清华大学出版社，2024.11. -- ISBN 978-7-302-67737-6
Ⅰ.J06-39
中国国家版本馆 CIP 数据核字第 20242MX492 号

责任编辑：邓　艳
封面设计：刘　超
版式设计：楠竹文化
责任校对：范文芳
责任印制：宋　林

出版发行：清华大学出版社
网　　址：https://www.tup.com.cn，https://www.wqxuetang.com
地　　址：北京清华大学学研大厦 A 座　　　邮　编：100084
社 总 机：010-83470000　　　　　　　　　 邮　购：010-62786544
投稿与读者服务：010-62776969，c-service@tup.tsinghua.edu.cn
质量反馈：010-62772015，zhiliang@tup.tsinghua.edu.cn
印 装 者：三河市龙大印装有限公司
经　　销：全国新华书店
开　　本：185mm×260mm　　　印　张：14.75　　　字　数：341 千字
版　　次：2024 年 12 月第 1 版　　　　　　　　 印　次：2024 年 12 月第 1 次印刷
定　　价：59.80 元

产品编号：100753-01

丛书编委会

主　　任：于冠超

副 主 任：韩　峰　郑　伟

委　　员：卢禹君　孙秀英　赵　佳

　　　　　吴爱群　董　磊　李亚洁

　　　　　张　艳　范　薇

前　　言

数字技术的飞速发展使媒介形态日益丰富，形成了多媒介共生、信息跨平台流动的新媒体传播生态，这也为创意设计相关的理论与实践带来了新的挑战。跨媒介创意设计在交叉学科研究的基础上，打破了艺术设计与视觉文化、美学、哲学、媒介文化等领域之间的界限，以新颖的艺术表达方式为艺术创新助力，推动文化创意产业发展。

本书系统地整合了跨媒介研究的前沿理论与实践成果，并围绕跨媒介创意设计的核心概念和发展趋势，构建了一套覆盖多个层面的教学与研究框架。本书以"跨媒介"思维贯穿始终，旨在为当代艺术的跨学科研究与跨平台实践提供相应的理论资源、思维启发与实践指导。本书共分为8章，具体内容如下：

第 1 章梳理了跨媒介创意设计的相关理论基础，介绍了跨媒介创意设计的兴起、特点，阐述了其在新媒体时代传播环境下的实践应用，引导读者形成对跨媒介创意设计的基本认识。

第 2 章介绍了"跨媒介叙事学"这一视角如何为当前跨媒介创意设计思维的建构与生成提供较为深入的理论支撑，使读者更好地理解跨媒介创意设计应用的设计理念及其源起。

第 3 章聚焦于设计实践方法，从跨媒介的"设计结构""实践思路""视觉修辞"3个方面介绍了当前"跨媒介创意设计"理念落地的具体实施策略。

第 4 章紧跟数字媒介时代技术、艺术与创意设计融合发展的新要求，探索了"可供性"理论如何在跨媒介创意设计中驱动交互设计体验的创新可能性。

第 5 章关注广告传播领域，结合创意设计文化消费等行为，分析跨媒介创意设计视域下的广告传播特点与营销策略。

第 6 章结合优秀传统文化遗产保护与传承的实际需求，阐释如何以数字技术为支撑，在跨媒介创意设计理念指引下探索文化遗产"活化"的新模式与新路径。

第 7 章瞄准新兴的元宇宙艺术领域，解析其在数字时代特有的文本形态、设计理念以及市场推广手段。

第 8 章从艺术与人文关怀的角度出发，对跨媒介创意设计的传播与实践中可能遇到的伦理挑战进行了批判性的反思与审视。

总体而言，本书展现了跨媒介创意设计在新媒介环境下的多元面貌、深厚内涵及广泛影响，读者也可以洞见这一设计方法在人工智能、虚拟现实等领域的未来趋势。本书由郑伟主编，陈婧副主编，参加编写的人员有许预立、孙士杰、鞠佳媛、梁馨鳐、梁静而、凌巧逸、郝韵、和平、王琦。

本书为黑龙江大学艺术学科国家级一流本科专业系列教材之一，诚邀广大读者提出宝贵意见和建议，共同探讨跨媒介创意设计领域的创新发展。

<div style="text-align: right;">编者</div>

目 录

第1章 跨媒介创意设计概述 1
1.1 跨媒介创意设计的兴起 2
1.1.1 媒介技术关键性变革（技术层面） 2
1.1.2 媒介融合的传播特性（传播载体） 8
1.2 跨媒介创意设计的特点 10
1.2.1 单一媒介与跨媒介 10
1.2.2 故事世界的扩张性 12
1.2.3 设计内容的互文性 13
1.3 跨媒介创意传播应用 16
1.3.1 媒介消费的发展（社会层面） 16
1.3.2 媒介市场的变革（市场层面） 17

第2章 跨媒介叙事与设计思维 20
2.1 跨媒介叙事 20
2.1.1 跨媒介叙事溯源 20
2.1.2 媒介间性与媒介本体 23
2.1.3 作品内跨媒介 24
2.2 跨媒介设计创意的生成 28
2.2.1 创造性思维 28
2.2.2 隐喻式思维 31
2.2.3 参与式思维 35
2.3 跨媒介叙事的方式 39
2.3.1 空间的交互 39
2.3.2 新的叙事方式 42

第3章 跨媒介创意设计的方法 44
3.1 跨媒介语境下的设计结构 44
3.1.1 语言层：多元的视听语言 44
3.1.2 符号层：个性化的形象 46
3.1.3 叙事层：跨越时间和空间的叙事结构 49
3.2 跨媒介设计的实践思路 52
3.2.1 解构重组与跨界混搭 52

3.2.2 感官的塑造与五感设计 ································· 54
 3.2.3 互动性流转与沉浸式体验 ······························ 58
 3.2.4 受众洞察与跨媒介沟通策略 ···························· 61
 3.3 跨媒介创意的视觉修辞 ······································· 65
 3.3.1 视觉信息化与信息视觉化 ······························ 65
 3.3.2 视觉原理与规律 ·· 66
 3.3.3 跨媒介视觉修辞的原则与结构方法 ······················ 69

第4章 "可供性"理论视角下的创意设计 ··························· 72
 4.1 "可供性"理论概述 ··· 72
 4.1.1 "可供性"理论的源起 ·································· 72
 4.1.2 设计的可供性与示能 ··································· 73
 4.1.3 设计生态学与可供性 ··································· 75
 4.1.4 超越功能的可供性 ····································· 76
 4.2 数字时代媒介的可供性 ······································· 77
 4.2.1 数字媒介的可供性 ····································· 77
 4.2.2 传播内容的可供性 ····································· 80
 4.2.3 社群的可供性 ··· 81
 4.2.4 想象的可供性 ··· 83
 4.3 可供性的设计基础 ··· 85
 4.3.1 从物的设计到行为的设计 ······························ 85
 4.3.2 可供性的思维指向 ····································· 86
 4.3.3 可供性的设计特点 ····································· 88
 4.4 数字媒介时代的交互设计 ····································· 88
 4.4.1 交互设计概述 ··· 88
 4.4.2 交互设计的导向及其可供性要素 ························ 93
 4.4.3 交互设计的流程 ······································· 94

第5章 跨媒介广告创意设计 ······································· 97
 5.1 跨媒介视域下的消费要素分析 ································· 97
 5.1.1 消费主体与特征 ······································· 97
 5.1.2 消费心理 ··· 99
 5.1.3 消费行为模式 ·· 100
 5.2 跨媒介视域下的营销策略 ···································· 102
 5.2.1 整合营销 ·· 102
 5.2.2 视觉营销 ·· 108
 5.2.3 事件营销 ·· 115

5.2.4　品牌叙事 ··· 119

　　5.2.5　品牌形象 ··· 120

第6章　文化遗产的跨媒介创意设计 124

6.1　传统文化的 IP 符号设计 124

　　6.1.1　优秀传统文化符号 ··· 124

　　6.1.2　文学艺术叙事的 IP 化 ··· 128

　　6.1.3　文化类 IP 的再符号化 ··· 133

6.2　文化遗产的数字化设计 135

　　6.2.1　产品：数字化文化遗产 ·· 136

　　6.2.2　活化：创造性转化的现实意义与实践路径 ························ 138

6.3　博物馆空间的展示设计 149

　　6.3.1　博物馆的新定义 ··· 149

　　6.3.2　数字化藏品的展示与传播 ··· 150

　　6.3.3　跨媒介视域下的叙事转向 ··· 161

　　6.3.4　跨媒介视域下的艺术生产与审美经验 ······························ 166

第7章　元宇宙艺术与跨媒介创意设计 170

7.1　数字时代创新文本洞察 170

　　7.1.1　叙事特征 ··· 170

　　7.1.2　设计体验 ··· 173

　　7.1.3　空间感知 ··· 175

7.2　元宇宙设计的技术基础 178

　　7.2.1　影像技术 ··· 178

　　7.2.2　人机交互 ··· 179

　　7.2.3　增强现实 ··· 181

7.3　虚拟空间中的创意设计 182

　　7.3.1　空间叙事和感知 ··· 182

　　7.3.2　全息游戏中的跨媒介应用 ··· 186

　　7.3.3　AR/VR 技术与设计话语 ··· 189

7.4　元宇宙设计与创意营销 193

　　7.4.1　展览形象 ··· 193

　　7.4.2　推广 ··· 195

　　7.4.3　工具 ··· 197

　　7.4.4　渠道 ··· 199

　　7.4.5　设计衍生品 ·· 199

第 8 章 数字传播时代的设计伦理······202
8.1 数字设计的伦理忧思······202
8.1.1 数字设计的可达性：内容分发······202
8.1.2 数字设计的系统可信性：数据隐私······206
8.2 技术话语与智能创意······208
8.2.1 智能创意赋能设计······209
8.2.2 智能创意的困境······209
8.2.3 智能创意的破局之道······211
8.3 数字传播时代设计的包容性······211
8.3.1 数字设计的兼顾性与适用性······212
8.3.2 警惕进入算法偏见······216

参考文献······219
后记······224

第 1 章　跨媒介创意设计概述

人类社会的发展史也是人类传播活动的发展史，从历史的角度来看，人类传播活动经历了口语传播、文字传播、印刷传播、电子传播四个阶段。如果按照社会关系来划分类型，那么人类传播活动可分为人内传播、人际传播、群体传播、组织传播和大众传播等传播类型。以不同视角观察人类传播活动的发展史，我们可以看到：在人类物质生产生活需求基础上，技术更新推动媒介技术发展。Web 2.0 时代，网络传播出现并发展成为应用最广泛的传播类型，它既满足自然人在社会网络中的信息获取需求、人际交往需求，也为大众传播拓展更广域的信息传播空间。

美国学者罗杰·菲德勒（Roger Fidler）认为，媒介形态的变化（mediamorphosis），即人类传播方式的转变，通常是由社会的需要、竞争和政治压力，以及社会技术革新间复杂的相互作用促成的。罗杰·菲德勒提出，媒介形态的变化遵循六个原则：第一，共同演化与共同生存原则，即新媒介的产生并不一定意味着旧媒介的消失。第二，形态变化原则，指新媒介总是从旧媒介的形态变化中逐渐产生，新的技术必须要连接过去。第三，增殖原则，指新媒介会在原有媒介特点的基础上有所改进。第四，生存法则。新媒介要么适应与进化，要么死亡。第五，机遇和需要法则。社会、政治、经济因素（有时会对媒介形态）产生决定性的影响。第六，延时使用。一项技术的产生到最后普及一般会有 30 年的间隔。

在数字互联网技术发展的 21 世纪，移动化、普世化以及无所不在的媒介不断涌入，使广播、电视等掌握大多数媒介资源的传统大众传播主体主动寻求媒体联动，从"媒介融合"开始，逐渐涌现出"全媒体""跨媒介传播"等业界新概念。

英国传播学者丹尼斯·麦奎尔(Denis McQuail)对大众媒介发展的关键原因做过系统性分析。首先是技术。任何媒介形态变化的前提条件是技术的进步，每一次传播技术的革新都会带来传播媒介的巨大发展。其次是社会的政治、经济和文化情况。新技术的广泛应用常常与社会政治相关联，是政治力量与国家机器推动的结果，从报纸、宣传单到广播、电台，从第一次世界大战报纸宣传、街头演说到第二次世界大战广播机构、电影纪录片参与其中，第二次世界大战前期的科技跃进使第二次世界大战时期的信息战、舆论战受到前所未有的瞩目，舆论场上的意识形态战争成为实战军备力量较量之外的新型战场。同时，技术普及推动着媒介技术的发展，带动着传统大众传媒机构的更新与重组，大众传媒作用于社会的同时，社会经济、政治、文化因素也反作用于其中，技术更新使得媒介机构内部与外部社会形成内外循环模式。再次是人类的某种活动、功能或需要。比如，部落时代的人类为满足沟通需要，出现口语传播模式，为满足保存信息、跨地传播的需要，相继出现文字传播与印刷传播，使得《格萨尔》《江格尔》《玛纳斯》等中国少数民族英雄史诗书面留存、广泛传唱，至今活态传承。最后是人，尤其是形成集团、阶级或势力的人。一些重大技术进步会因为某些天才的发明者而少走弯路；掌握了某些重要资源的人群会出于自身

利益考虑，对某种媒体的扩散起到推动或阻碍的作用。20世纪20年代，研究出无线电技术的业余爱好者把这种技术在未被政治控制的广大范围内进行传播，使信息在肉眼不可分辨的信号中自由传递；而政府在意识到新技术的新力量后，或选择对其完全控制，或选择与商业部门分享这些技术，而留给业余爱好者以及其他倡导者的部分所剩无几。21世纪，手机、计算机等新技术产品普及，人类在数字互联网技术的带领下出现新的虚拟社区意识，社会场景的重新细分在移动互联时代有了更大的发展空间，虽然可接触的赛博空间边界广泛扩张，但这种集团化、阶级式的权力斗争依然存在，政治斗争、商业斗争仍然渗透在赛博空间与虚拟社区之中。

直到2003年，"跨媒介叙事"（transmedia storytelling）的概念才被正式提出，亨利·詹金斯（Henry Jenkins）在《融合文化：新媒体和旧媒体的冲突地带》中将"跨媒介叙事"定义为："一个跨媒体故事横跨多种媒体平台展现出来，其中每一个新文本都对整个故事做出了独特而有价值的贡献。其理想形式是每一种媒体出色地各司其职，各尽其责。"也就是说，"跨媒介叙事"研究的是一个故事文本在多种媒介的参与下，扩张、建构故事世界的过程。在这个世界中，故事不是单一地来自某一位创作者，也并不完全依靠某种单一媒介进行讲述，跨媒介叙事强调的是各个媒介平台可以生产具备独立价值且彼此勾连的故事文本，并且这些连续性的故事文本对于宏观故事世界有着举足轻重的作用。在故事的体验过程中，各媒介元素组合呈现，可以丰富感官体验，并在人类与媒介元素的互动中不断反馈，生成新的呈现形式。因此，跨媒介叙事实践为文化传播拓展出更大的空间，研究跨媒介叙事的实践者也需要抛弃将同一故事搬运至不同平台呈现的简单线性思维，建立多种媒介互通叙事的认知基础，以协同思维进行跨媒介创意设计与传播。

那么，应该如何理解跨媒介创意设计与跨媒介创意传播呢？我们可以从跨媒介创意设计的兴起、特点与跨媒介创意传播应用这三个方面，开启对跨媒介创意设计与跨媒介创意传播的思考。

1.1 跨媒介创意设计的兴起

1.1.1 媒介技术关键性变革（技术层面）

1. 语言媒介：最早的媒介形式

语言作为人类最初表达意愿的媒介形式之一，流传至今。口语传播以人们的语言交流为载体，早期社会，人们掌握语言后，在协同劳作时还创作出段落较短的民歌。语言是一种在有限范围内传播的口语媒介，它传播速度快、效率高，但基于人的头脑记忆有信息模糊的可能，早期社会媒介使用场景多是面对面式传播，不具备远距离的跨地性。口语传播的特征是非文字、符号性的，通常发生在生活情景中，因此，信息接收者对信息源以及信息本身的警戒性比较低。以语言为中介，向接收者呈现社会现象和传达文化意义一直占据着媒介研究的重要位置。语言需要通过口耳相传，导致其受时间和空间的限制，无法保存

且在距离远的情况下极难到达,因此亟须新的信息传播媒介。

2. 文字媒介:呈现语言的重要辅助工具

文字传播是人类传播活动的第二个阶段,文字使得信息的传播突破了时空的限制,使信息能够长期保留并精准传递,并且可以异时异地传播,如图 1-1 所示。文字的出现标志着人类文明达到了一个新的高度,当人们对自己文化的认识与理解不断加深时,社会自然进步。文字不仅辅助同时代人类用文字交流的语言表达,还起到保存语言、保护语言的作用,这是后人进行语言研究、语义研究、文本研究的重要前提。在小农经济发达的农耕文明社会中,文字也是一种权力象征,是国家统治正当性的见证,是统治者保护其利益的工具。早期文字仅属贵族阶层、僧侣等少数享有特权的群体,他们控制了文字的"话语权",垄断了文字传递信息内容。在罗马帝国时期,文职阶层拥有对写作技术的使用权,促使基督教教义在当时广泛传播,呈现出当时掌权者的意识形态与宗教信仰倾向,这一局面直到印刷术的出现才迎来转折。

图 1-1　不同文字对"耶稣"的书写表达[①]

3. 印刷媒介:将文字复印到纸张上

印刷术分为活字印刷术和机械印刷术两种,活字印刷术起源于中国的北宋时期,机械印刷术则源自 15 世纪中叶的德国,它是一种利用机器来完成各种信息记录工作的技术。印刷具有速度快、效率高的特点。印刷术的诞生在一定程度上打破了文字被贵族阶级、僧侣和其他少数人掌控的局面,大量个体化的文献出版物与小说文学生产发行,大量独立的民营出版企业创办并形成出版行业,社会上开始出现文学市场,而印刷产品具有传播范围广、时效性长的特点,从而使信息的获取更准确,读者可以重复阅读。但在最初缺少国家干预的自由媒介市场竞争环境中,也逐渐形成新的出版行业权威,宗教信仰等意识形态介入文学作品后导致出现了宗教文学市场。即便如此,从技术发展角度依然需要肯定印刷媒介对推动人类社会发展进程具有决定性的影响,它引导并教化着人的思维模式,在潜移默化中,

① 图片来源:https://www.hippopx.com/zh/name-s-languages-jesus-greek-aramaic-hebrew-english-160237,2023 年 10 月 9 日访问。

世界格局也发生着细微的变化。印刷媒介的出现使人类文化得以传承。在一些方面,印刷媒介向人类展示了真正的科技,并且将一直持续下去。

4. 电子媒介:为人类的信息传播带来巨大变革

经过语言媒介、文字媒介到印刷媒介的演变,随着信息技术和通信技术的飞速发展,计算机、手机和其他电子产品应运而生。这些电子产品为我们提供了丰富多样的信息来源和便捷高效的交流方式,推动社会经济发展,极大地方便了大众,提高了生活质量。电子媒介的诞生给人类世界带来了巨大改变,人类的信息传播无论从速度还是广度上都实现了突破,使得全球各个区域之间的关系更加密切。在技术层面,电子媒介在媒介技术中具有关键性的意义,电子设备应运而生,互联网接踵而至,互联网能够使持有电子设备的受众在网络空间无拘无束地进行交互,网内用户不断增加,最后形成庞大的信息库,人们渐渐沉迷于这种电子媒介,获取无穷知识,尽享娱乐,并且对媒介的依赖性越来越强,如图1-2所示。在文化层面,随着电子媒介的普及,各种网络文化如雨后春笋般涌现,对传统文化造成冲击。电子媒介已经从技术层面显示出它的威力,但同时也给人们带来许多困扰和麻烦,如何善用电子媒介这把双刃剑,需要我们不断地思考。

图1-2 电子媒介[①]

5. 数字互联网技术:连接、即时体验与活动

50多年前,互联网的雏形ARPANET(阿帕网)诞生。1994年,我国开始建设中国公用计算机互联网(ChinaNET)、中国教育和科研计算机网(CERNET)、中国科技网(CSTNET)和中国金桥信息网(ChinaGBN),这标志着中国全面进入互联网时代。网络的发展,使人类进入了媒介化社会阶段。

(1)前Web时代:"终端网络"的连接。

在万维网被提出之前,计算机界为解决各计算机主体的终端连接问题,建立了阿帕网。

[①] 图片来源:https://www.hippopx.com/zh/tv-android-tv-network-android-technology-computer-internet-150913,2023年10月9日访问。

阿帕网隶属于美国国防部，其产生的环境背景是冷战时期美国与苏联争夺世界霸权，信息技术和军事领域的研究在战争需求下齐头并进。20世纪50—60年代，美国军事智囊团兰德公司提出了"建立分布式冗余的计算机网络，使所有的消息拆分为一个个分组并可以通过协议发送"的构想，这也是阿帕网的雏形。于是，为避免通信系统在核战争中遭受毁灭性打击，阿帕网的建网工作采用了"分布式"的结构（见图1-3），在这个模式里，信息传播在节点中流动进行。"无中心"的建造特点保护着整个阿帕网，即使某一节点面临外力冲击或被摧毁，也能保证其他节点的连接运行，从而保证网络的安全运行，维持信息的正常流动。

图1-3 阿帕网的"分布式"结构①

从阿帕网到因特网的过渡发生在20世纪80年代。伴随学校、集团等民用交互通信主体的大量加入，为解决用户大量增加可能影响军方网络通信、不同计算机软件难以互联等问题，阿帕网做出了技术转型，传输控制协议（TCP/IP）出现。传输控制协议也使计算机终端网络从本地网扩展到广域网的目标成为现实。80年代中期，阿帕网接连扩展出"军网""科研教育网""美国国家科学基金网"。随着传输控制协议成为全球互联网标准协议，世界范围内各种软硬件不同、型号不同的计算机终端终于大规模连接起来，形成全球性终端互联网络。从阿帕网的发展来看，大量高等学校的介入对阿帕网从军用转向民用的大众化、平民化过程有着不可忽视的重要影响，一方面，高等学校为民众提供接触计算机网络的空间，使相当一部分知识水平高、社交广、能接触到新技术资源的民众提前与新技术接触、磨合；另一方面，这些拥有高等教育水平的民众也能在使用或学术研究中推动研制、改进终端互联网络。20世纪90年代，蒂姆·伯纳斯-李提出了万维网（WWW），阿帕网正式被万维网取代。

（2）Web 1.0时代："内容网络"的连接。

1993—2003年的Web 1.0时代是人与内容超链接的时代，"超链接"（hyperlink）是

① 图片来源：https://sghexport.shobserver.com/html/baijiahao/2023/05/09/1023401.html，2023年10月9日访问。

网络信息传播中的一个特殊手段,指在一个计算机文档的特定区域能引入其他文档或程序。超链接技术的产生使人们使用互联网的方式和网络信息连通有了进一步更新。以一个网页为主要内容单元进行研究,网页中的信息内容主要由程序员进行建立与连接,人们使用互联网浏览器工具进行浏览,以阅读为主要的行为模式,这虽然看起来有别于传统媒体时代人们是被动接收或线性接收信息的信息消费者,用户可以根据自身喜好对信息内容进行选择性浏览,但这种选择权仍是十分有限的,因为网页内容建立者仍对信息的展示和呈现拥有主导权,用户与信息之间仍是静态关系,本质上网站及其背后的机构对信息呈现有着相当强的把关权力。Web 1.0 时代,在商业资本力量的鼓动下,网络将未曾出现在新媒介上的知识、信息呈现出来,使信息间形成关联,链接与链接进行交互,供不同地域、不同局域网、不同浏览器、不同门户网站的使用者进行自由搜索和开放阅读。但这种互联状态也并不是完全平等的,掌握优质信息资源与知识资源的网站往往被大量掌握少数优质资源的网站所链接,在"内容网络"内部形成放射性的关联结构,本质上这也是一种信息中心化的过程,掌握优质信息的网站会拥有越来越高的话语权。

(3) Web 2.0 时代:"关系网络"的连接。

2003 年后的 Web 2.0 时代是以用户为核心的互联网时代。相较于上一个时代,它强调了几个变化。

第一,Web 2.0 是以人为中心的时代。首先,信息内容建立者不再拘束于有编辑权限的网站机构程序员,Web 2.0 向用户发放内容生产权力,人与内容间的关系动态化,鼓励用户进行信息生产,主张用户在互联网上进行分享与贡献,产生更多新内容供下一批用户进行浏览与做出新一轮贡献;其次,Web 2.0 不再只是人与内容连接的时代,新时代每个人都成为一个关键节点,作为个体单元的"人"与"人"在网络社会中进行社交联结,在互动中形成新的社会关系,结成个人为中心的社交网络和包括所有用户在内的庞大"关系网络"。

第二,Web 2.0 是 Web Services 的时代。Web Services 是使用开放协议进行通信的应用程序软件,它既是独立的(self-contained),也可进行自我描述,通常使用 UDDI(统一描述、发现和集成)来发现,也可被其他应用程序使用。基于 XML 和 HTTP 的 Web Services 是松散耦合的处理模式,它以最常用的互联网协议 HTTP 传输 XML(一种可用于不同平台和编程之间进行编解码的语言)的模式来解决不同应用开发语言、程序平台的信息互通。在 Web Services 的服务沟通下,计算机和互联网的使用者可以自由开展协同工作,并且工作效率越来越高。

第三,Web 2.0 是去中心化的时代。这或许要不可避免地谈及 20 年来各社交媒体平台的出现与发展。2000 年,博客进入中国,直到 2005 年,新浪、搜狐等新闻门户网站才逐渐开发博客业务,博客包含帖子和日记两种基本呈现形式。用户在这一阶段生产的内容相对分散,呈现出去中心化的基本特点。2009 年,新浪微博在中国互联网出现,它迅速打通了 PC 端、手机移动终端的接入方式,实现信息的即时分享、传播与实时刷新。随着社交平台使用体验的不断优化,用户对社交媒体的依赖逐步提升,逐渐形成主动生产内容的新习惯,因此,最初的 Web 2.0 是一个去中心化的时代。

第四，Web 2.0 是去中心化又再中心化的时代。Web 2.0 时代接连出现了播客、图文、短视频等垂类社交媒体平台，以小宇宙、小红书、抖音、快手等为代表。用户不仅在这些平台上进行内容生产，还逐渐演化出平台内分享、跨平台分享的动作，用户主动靠拢认同的信息或寻找群体归属感，信息内容再次成为社交媒介，方便用户在网络社会中缔结、延伸社会关系网络。在这种操作行为下，人作为个体单元的关键节点再次聚合，他们在贴近话语权力较高、观点新奇的个体用户的同时，也向外放射出自己的传播力与影响力，因此在特定圈层或专业领域内形成新的话语权力中心。曾经的意见领袖，如今甚至演化出了新的自由职业、机构与新兴行业，比如拥有大量粉丝与较高完播率、细分至各个垂类的短视频博主，他们以优质内容获得用户青睐与平台流量扶持，逐渐形成头部、腰部、尾部之分。从这个角度来看，Web 2.0 也是虚拟网络社会与现实社会界限逐渐模糊，"关系网络"渗入现实生活的新时代。

（4）数字互联时代："交互网络"的连接。

在谈论数字技术发展对日常生活世界的影响时，我们发现，随着算法的精进，技术正在逐渐渗透我们生活的客体世界，人与人、人与算法、算法与机器、机器与机器之间形成了"虚拟空间"和空间中遍布错落的"交互网络"，这种连接具有突出的易接入性、互动性、沉浸性和个性化。人们在这个时代会更加关注跨媒介设计的使用价值。

事实上，对"数字化生存"有着强烈乐观愿景的尼葛洛庞蒂早在1992年就注意到"多媒体"的概念，那时的"多媒体"就携带着"媒介融合"的色彩，他说："人们用'多媒体'来形容互不相干的传统的印刷品、唱片、电影的大杂烩……我几乎每天都在《华尔街日报》上看到这个词，通常都用作形容词，意思囊括了'互动的'、'数字的'和'宽带的'等所有东西。"这个时期的多媒体本质上虽也带有互动的意识，但受计算机技术的影响，在传播实践中往往呈现为纸媒、广播、电视等平台渠道间的传播合作，追求宣传的最大价值。数字互联技术下"交互网络"的诞生为跨媒介的设计与传播提供了更大的操作空间，媒介资源在物联网、云计算的分配下不断进行资源重置，综合其他各种因素，最后以新兴形态呈现在人们面前。

杰米·萨斯坎德（Jamie Susskind）在《算法的力量》中分析数字技术的发展有五种潜在趋势：第一是算力更加无处不在。有学者预判"世界上99%的物体最终将被连接到网络上"。比如智能家居普遍出现，"智能城市"将大量成长，与我们生活相关联的任何物体都能为人类提供个性化的反馈。第二是连接性更强。数字技术提高了人与机器、机器与机器之间的信息交换速率，最关键的变革节点是区块链技术的出现，区块链不断收集、处理、分发公开信息，以只能上传存储不能修改的机制调动全球计算机搭建庞大的交互信息网络。随着数字货币、区块链医疗电子档案数字化的应用，这一新兴数字技术使"连接"的发展有了新的可能。第三是更加敏感。这与传感器技术密切相连，除了常见的手机触屏、人脸识别、VR（虚拟现实）游戏，还出现了情感计算等新模式，比如国内前沿艺术家费俊所创作的《情绪几何》系列作品，如图1-4所示，就是以传感器技术阅读、分析人类情绪数据，以人工智能操控的电子机械臂进行人工智能几何绘画，在这个维度上，情绪数据可被人可视阅读。第四是更具构成性。这种构成性技术主要指的是实体化的机器人技术和 3D 打印

技术。第五是更具沉浸性。通过声音、图形在更近的距离、更私密的视听空间中拉近人们对物质世界的感官体验，增强现实（AR）技术的出现使数字影像与现实环境出现在同一个世界里，身处其中能感受到幻象与物质正在试图融为一体；虚拟现实（VR）技术的出现让体验设计成为热门概念，戴上 VR 眼镜，使用者面对的是一个生动真实但没有具身的人存在的三维立体空间，这种技术在游戏、电影等视听与服务体验行业有着较高的开发水平，以恐惧性、近身性、刺激感与使用者的感官系统形成通感，传导到心理层面形成完整使用感受。

图 1-4 《情绪几何 2.0》①

2021 年，脸书创始人马克·艾略特·扎克伯格（Mark Elliot Zuckerberg）加速了全球性"元宇宙"（Metaverse）狂热，元宇宙代表 Web 3.0 的全部功能，用户能够不受硬件的限制，在虚拟世界间无缝跳转，并且可以通过现实与虚拟之间的接入点和真实世界交互，完成世界的桥接。这一部分的跨媒介创意设计研究将在后面的章节做详细阐释。

1.1.2　媒介融合的传播特性（传播载体）

"媒介融合"（media convergence）这一概念是在 20 世纪 80 年代于美国提出的，指各种媒体形式相互融合，由新闻媒体、广播电视、社交媒体和网络媒体组成。这一小节主要针对媒介的融合属性进行探讨，从媒介融合的界定、发展历史、发展趋势、影响因素等方面深入讨论，并以实际案例辅助理解，剖析媒介融合所具备的特点。

媒介融合属于新媒体现象，网络媒体与其他各种媒体形态相互交融，已经成为 21 世纪媒介发展的潮流。在媒介技术不断发展的今天，媒介融合已经成为传媒业发展的重要特点。

① 图片来源：https://mp.weixin.qq.com/s/SCkDjBEk9-cVcOnN2AC87w，2023 年 10 月 9 日访问。

它最浅显的界定，就是把原来分属的各种媒介组合起来。美国麻省理工学院媒体实验室教授浦尔认为，媒介融合是指多种媒介呈多功能一体化趋势。美国新闻学会媒介研究中心主任安德鲁·纳奇森将"媒介融合"定义为"印刷的、音频的、视频的、互动性数字媒体组织之间的战略的、操作的、文化的联盟"，他所强调的"媒介融合"，更多的是指各媒介间的协作与联盟。在此过程中，传统纸媒和新兴媒介融合，形成新的传播模式，即媒介融合。以当代通信技术为动力，以数字网络传输技术为支撑，使得这一演化过程大大加快，传统媒体与新媒体的融合发展开始相互作用，报纸与网络的结合、广播电视与网络的融合、电信与网络的融合、广播电视与电信的结合等在世界发达国家进入实施阶段，媒介融合的时代就此来临。

媒体融合有其独有的发展历史。通过各种媒介之间的合作来促进信息传播，过程包括内容生产和传播方式等方面。互联网发展初期，媒体融合多用于形容两种或两种以上不同形式的媒体通过一定方式进行的集成与创新，从而使其具有新功能、新形态或扩展传播效果。在互联网蓬勃发展的今天，媒体融合日益盛行。随着媒体技术的进步，媒体融合、融合媒体逐渐变成一种媒介必将经历的发展趋势。

现如今媒介融合呈现出多媒体融合趋势。目前，媒介融合已经形成了以内容为中心、以用户为核心、以渠道为依托的特点，并取得了一定成效。在媒介技术不断发展的今天，媒介融合已经成为传媒业发展中的重要成果。技术变革是实现媒介融合的基础和条件，未来媒介融合中技术的重要性会越来越突出。技术的快速发展不仅推动了传媒行业的变革，也为媒介融合带来了更多的可能性。比如在人工智能技术的推动下，虚拟现实技术蓬勃发展，媒介融合将迈向高度数字化发展。

媒介融合给传播环境带来了冲击。在这个背景下，新闻传播领域也发生着深刻变化。媒介融合深刻地影响传播的环境，通过多种渠道和手段获取信息并整合为统一整体是现代传媒发展的趋势。一是媒介融合促进传播效率的提升。在新技术的支撑下，传统媒体和新兴媒体之间实现了优势互补，从而大大提高了信息传播速度，扩大了信息传播范围。在各种媒体形式相互交融的今天，传播能够更加迅速、更加高效。二是媒介融合让传播更积极。由于多种媒介形态并存，在新的环境中，受众能够及时获取信息和服务，从而产生更大的参与热情。新的传播方式和技术为受众带来了全新的体验，传播可通过互动性更强的途径来实现。由于技术发展和受众需求的变化，传播不再拘泥于传统"传者—受者"的模式，而是更多地考虑如何满足受众的心理需求和精神诉求。三是媒介融合让传播更具有个性化。通过对不同媒体形式进行整合，传播可按人之所需量身定制。四是媒介融合使信息呈现碎片化和多样化。随着网络技术的发展，媒介之间的界限越来越模糊，出现了"泛在化"的趋势。总之，媒介融合属于新型媒体现象，旨在将各种媒体形式整合到一起。它具备的传播特性有如下几点。

（1）多元性：媒介融合传播是以多种媒介形式相互融合，形成一种新的传播形式，具有多元性的特点。

（2）互动性：媒介融合传播可以实现双向互动，受众可以参与到传播过程中，可以及时反馈信息，从而更好地发挥其作用。

（3）灵活性：媒介融合传播可以根据不同的受众需求，灵活地进行调整，以满足受众的需求。

（4）跨界性：媒介融合可将多种媒介形式融合到一个平台，这种跨界合作的方式能够让使用不同媒介却有关联的受众的期望值达到一个新高度。

跨媒介设计中的媒介融合目前主要侧重于以下几个切入点。

（1）虚拟现实技术。虚拟现实技术可以将虚拟世界和现实世界融合在一起，让用户体验到虚拟现实的真实感。任天堂开发的一款名为《宝可梦 GO》（*Pokémon GO*）的手游，基于手机 GPS，结合 Google 地图和导航生成虚拟的游戏地图，地图上的街道、路线和地点都是真实的，玩家们分成蓝军和绿军两派，根据真实的地点去做任务、对抗，用精灵球捕捉新的小精灵，如图 1-5 所示。

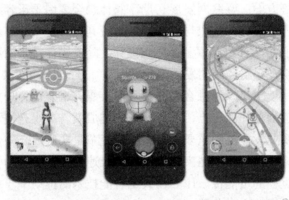

图 1-5　《宝可梦 GO》（*Pokémon GO*）真实游戏画面[①]

（2）社交媒体。社交媒体可以将线上和线下的世界融合在一起，让用户可以在社交媒体上分享自己的经历，也可以在线下实际体验。

（3）智能家居。智能家居可以将智能技术和家庭生活融合在一起，让用户可以通过智能设备实现家庭自动化，提高家庭生活质量。

（4）智能手机。智能手机可以将移动互联网和传统的手机功能融合在一起，让用户可以通过智能手机实现多种功能，比如社交、视频、游戏等。

1.2　跨媒介创意设计的特点

1.2.1　单一媒介与跨媒介

在研究跨媒介创意设计的特点前，我们先对单一媒介与跨媒介进行区分。我们将这里所指的"媒介"局限于"信息传播的载体"，可以是语言、文字、图像、视频、音频、材料等。在社会机构的传播活动中，它们所使用的不同媒介能提供给受众的内容也有所不同。

① 图片来源：https://www.ifanr.com/641009，2023 年 10 月 9 日访问。

媒介使用可分为单一媒介与跨媒介两种类别。

所谓单一媒介，原本指仅仅利用一种介质进行信息传播。但在实际的应用实践中，由于受众对信息需求的差异和可接入媒介水平的不同，传统大众传媒机构以单一媒介垂类渠道为出发点，确认自身在媒介市场上的核心竞争力。例如，印刷出版机构使用文字刊发消息，传统广播机构使用音频无线电介质传播新闻。在大众传媒机构广泛接入数字化的今天，印刷出版机构在生产环节中加入数字技术，或将实体的印刷出版改变为数字期刊、数字报纸等数字出版产品形态；传统广播机构适应手机等移动终端的发展，改变单一的媒介终端，将具有历时性、易逝性特点的音频产品改变为具备可存储、可点播、播放场景多元特点的数字音频媒介产品。

如今媒体竞争越来越激烈，单一媒介已经不能满足受众对资讯和娱乐等多方面的需求。但单一媒介具有其独特的优势，可以让信息更有效地传播，因为它能将信息集中到一个特定的媒介中，尊重不同受众群体的媒介使用习惯，从而使媒介渠道中承载的信息更容易被为忠实用户所关注。比如传播新闻、电影、电视节目、广告的电视媒介和传播声音信息的广播媒介在中老年用户群体中到达率更高；传播时尚信息、人物采访、文学等前沿消息的印刷出版媒介在青年用户群体与垂类圈层中影响力更强。

所谓跨媒介，就是一个作为"原点"的产品，使用两个或两个以上媒介渠道进行信息流通，从而形成一个新媒介产品。从广义上来说，跨越手机、计算机、VR等端口的产品设计即跨媒介产品设计。从狭义上来说，作为"IP原点"的产品设计和"媒介特许经营"的产品设计都被包含于跨媒介创意产品设计中。这里的"IP"是宽泛的概念，它指向有挖掘空间并进行商业化的一切可能。跨媒介创意设计是一种全新的设计理念，它打破了传统单一媒介所形成的"生产—到达"的局限，使得设计更加具有多元化和丰富性。跨媒介产品的设计者能够使用网络、印刷、广播和其他不同数字媒介，塑造统一的产品形象，满足用户体验需求并激励用户参与内容创作生产。

现代社会传播实践中，跨媒介产品设计与跨媒介创意思维的发展异常迅速，与传统单一的媒介相比，跨媒介创意设计产品能较好地吸引用户，更加贴近用户内外需求，更易让用户所理解和接受。广义的跨媒介创意设计主要是把各种媒介载体进行组合，以创造统一服务形象，满足用户使用需要，甚至改变用户生活习性，使用跨媒介设计也能够有效地提升企业的品牌形象和产品竞争力。社交媒体本身是一种跨媒介设计，它将网络和移动应用程序的功能结合在一起，使用户可以通过网络和移动设备轻松访问社交媒体。微信小程序就是这种跨媒介设计，它将移动应用程序和网页应用程序的功能结合在一起，使用户可以在微信客户端中轻松访问小程序，而无须下载和安装任何应用程序，既节省手机本地存储空间，又方便了用户操作；中国第一电子商务网站——淘宝使用了跨媒介的设计理念，把互联网、物流网络、实体店与其他渠道相结合，给消费者带来了更加便捷的购物体验。虚拟现实作为一种具备技术层面的跨媒介融合，将计算机图形学、视觉技术和移动应用程序的功能结合在一起，使用户可以通过计算机和移动设备轻松访问虚拟现实空间，以提供更加丰富的视觉体验和更强大的交互功能。跨媒介融合可以使虚拟现实技术更加有效地达到最终的呈现效果，从而更好地满足用户的需求。例如，虚拟现实技术可以与图像处理技术

相结合，以提供更加逼真的虚拟现实体验；虚拟现实技术可以与视频技术相结合，以提供更加流畅的视频播放体验；虚拟现实技术可以与音频技术相结合，以提供更加真实的声音体验等。

狭义的跨媒介创意设计与政务服务和文化消费之间有着强关联。政务服务产品主要围绕"虚拟政务服务平台"进行开发，以"新华街道虚拟便民服务站"为例，该产品旨在打造一分钟便民生活圈，以"以人为本"的服务理念打通服务群众的"最后一公里"，实现由管理型政府向服务型政府的转变。文化消费方面的跨媒介创意设计的展现方式更加多元，基于 IP 的跨媒介创意设计将核心竞争力对焦"故事宇宙化"，主张将原生故事跨媒介生产出漫画、二创文学、手办等新产品；基于"文博"的跨媒介创意设计将"活化"作为设计焦点，设计者将作为文化资源展现样本的文化遗产数字化，进行故事化创意生产，将作为空间媒介的博物馆演化出"数字博物馆"；传统媒介机构与新媒介机构也同样关注"虚拟直播""虚拟园区"的产品设计开发，或以自有 IP 形象搭建虚拟园区场景，或直接开发虚拟人直播间，其目的均在于让用户以轻量化、异地化、互动化的方式进行跨媒介产品的内容消费与内容生产，后续章节中也将对新兴的跨媒介创意设计展现形式与内容进行讨论与研究。

1.2.2　故事世界的扩张性

在跨媒介设计中，故事世界是以扩张性作为中心的。故事世界构建的关键条件并不在于吸纳的元素是真实还是虚幻，站在地理与历史的角度看，人设需要具备"可扩张模式"，其扩张形式是：弥补史册的一些空白缺口，找寻陌生的领域，这些与角色所经历的历练和阅历是相得益彰的。在消费社会中，"故事世界"已经成为一种新的文化形态，它是一个开放而包容的系统，每个故事都有自己的独特性，它们可以作为独立的存在被关注。"互文性"是指文本与另一个或多个文本之间存续的一种联系，它使不同作者创作出具有相同意义的作品。"扩张性"对于生产者而言，意味着需要拓展故事世界的维度，对于接受方而言，表示着要对故事世界进行寻觅。美国学者杰森·米特尔（Jason Mittell）曾将故事世界的扩张形式分为两种：离心式叙述和向心式叙述。离心式叙述在跨媒介设计中指以文本的延续为主要切入点，文本通过对其他文本中的人物设定、背景设定、事件设定、环境设定、虚拟设定等元素进行吸纳与融合，组成一整套新的故事文本，丰富和发展了故事世界的内容，便可吸引或发掘潜在的受众。故事世界文本体验让受众感官提升到一定层次，从而使受众感到心满意足。可以简单理解成其他文本的元素都是为故事世界文本所服务的。《成龙历险记》里面的生肖符咒、人物小玉和老爹以及成龙之间的对话、其他反派的行动与交流、一些中国式的东方元素等都充实了《成龙历险记》的故事世界建构，这便是一种离心式的跨媒介叙述。向心式叙述在跨媒介创意设计中是以角色为中心的一种叙事模式，专注对核心人物的诠释，形成了独立的文本。3D 动画巨制《西游记之大圣归来》《哪吒之魔童降世》《姜子牙》《新神榜：杨戬》等开启了中国式神话宇宙的新篇章。其中封神榜系列的故事世界以中国传统神话为重要背景，以哪吒、姜子牙、杨戬作为故事世界的关键承

重点，有益于受众被核心角色吸引。在跨媒介创意设计中，无论是离心式叙述还是向心式叙述，最终目的都是容纳、融合许多时空的要素吸引受众，富有内涵的故事世界让受众满意，指引受众与文本之间产生互文性的现象。

跨媒介设计生产者使用"扩张性"一词来指称跨媒介叙事的本质特性。"扩张性"是一个动态词，表示时间关系和空间位置，即一个故事的发展过程中包含多种时空要素。就字面意义而言，"扩张性"意味着以多种媒介为基石的不同故事发生于同一个世界维度之中，或者存在于同一个世界，多种故事被讲解，且散落于多种媒介之中，这就意味着一个文本中存在着多个叙述对象。当发现文本中的某些要素，它们展示出扩展的内在联系时，我们需要注意这种联系的普遍性或一致性。这表明文本中不同要素之间的相互关联是持续存在的，或者说文本中的各个部分在意义上是相互关联和互为支持的。即是在讨论文本分析、语境理解或者文本解释中的一种理论概念，强调了文本内部各个要素之间不是孤立存在的，而是相互联系、相互作用的。因此，互文性也就成为一种特定形式的文本特征，这表明扩张性必然是互文性的，但是互文性却不一定是扩张性的，因为扩张性会随着情况变化而发生变化，所以它并不等同于互文性。二者主要是包含与被包含的关系，互文性包含扩张性，扩张性属于互文性的领域。在此举一个属于互文性，但不属于扩张性的例子以便于理解。美国科幻片《黑客帝国》(*The Matrix*，1999)的开头出现了《拟像与仿真》(*Simulacra and Simulation*，1981)的纸质书，它被主人公尼奥拿来偷藏非法软件。电影中，让·鲍德里亚的这本书只是用以暗示矩阵世界的虚幻，而不直接参与构筑故事世界，因此在这里属于互文性，而非扩张性。

跨媒介叙事学术理论起源于"互文性"这一概念，在后期则显现了"扩张性"的趋势。"互文"是指不同文本之间相互关联和影响的过程或机制，其与跨媒介叙事有着密切而又复杂的关系。詹金斯、金德以及其他人在有关跨媒介叙事的讨论中曾表示，扩张性渐渐代替了互文性，作为跨媒介叙事的一种本质特征已经得到了肯定，还凸显了扩张性自身的特质。在跨媒体时代，"扩张"成为一种新的特征。从时间的演变角度来考察跨媒介叙事的发展历史和当前状态，可以看出这种特征。以扩张性为基础进行跨媒介的实践，包含创作者"扩展"世界和受众"探索"世界两种形式。前者表现为"建构—发现—再创造"式，后者则表现为"构建—选择—再选择"式。详细地说，"扩展"一词就是指扩充故事世界文本的内容、构造故事世界、在过程中创造价值。

1.2.3 设计内容的互文性

1. 互文性的界定

互文性又称为文本互涉性或文本间性，一般而言，用以表示两个或两个以上文本之间发生的文本互动关系。跨媒介创意设计中的互文性有广义和狭义之分，这里主要侧重于狭义的互文性来展开。

从广义上而言，互文性指的是文学著作与人类社会、人类历史之间相互发生影响的关系，可以理解为文学文本进入社会文本所进行的改编和浏览。互文性打破了文本独创性的刻板印象。以巴特为代表的学者给互文性下的定义是：互文性是指任何一个文本都与赋予

该文本意义的文化、语言和符号系统相关联，这些认知、代码与表意实践构成了一个具有无限可能性的关系网络。

狭义上的互文性则是指一个文本与另一个文本，或者与其他文本之间产生的联系，特别强调的一点是，每一个文本实际上都是其他文本的再创造或者与其他文本互为文本。"互文性"由法国当代符号学家、文艺理论家、心理学家朱莉娅·克里斯蒂娃（Julia Kristeva）在法国《批评》杂志上发表题为《巴赫金：词语、对话与小说》的论文，其中首次提出，意在强调"任何文本都是由引语的镶嵌品构成的，任何文本都是对其他文本的吸收和转化"。这段话可以简单理解为：任何一个文本都不是独立存在的，每一个文本都是文本与其他文本之间要素的吸纳和结合。此后，经多位学者的深入研究，互文性的含义得以继续完善和发展。法国叙事学家热奈特认为互文性同跨文本性，无论哪一种文本，都是在别的文本基础上生成的"二度"改编。亨利·詹金斯（Henry Jenkins）于2003年正式提出"跨媒介叙事"这个概念，自此学术讨论此起彼伏，其理念之一指向了"跨媒介叙事"等的实现方式，互文性是跨媒介叙事形成过程的内在基础，具有一定程度的特殊性，不同平台文本在内容上的关联要求以互文性为基础进行文本集成，只存在于不同平台上，再现同一个故事世界的象征，达到互文衔接，跨媒介叙事之逻辑才能最终得以确立。

互文性概念认为，任何文本不可能完全地独立存在或者独自创造，文本之间都是互相交融、相互参照、彼此连接的，由此形成了一个蕴含着以往、如今、未来的巨大符号信息网。在跨媒介叙事中，故事世界中的音乐、舞蹈、文字、图像、影像、游戏、虚拟现实技术等通过不同媒介平台给观众带来感官上的体验，这些媒介相互牵涉、彼此互补，完善观者所构建的幻想世界。互文性更像是一个心理机制的基础构建，在这里所有的媒介都是多维流动的、可以编织的。

2. 互文性的分类

朱莉娅·克里斯蒂娃最早提出了水平性互文和垂直性互文这种分类。关于互文性之间关系的分类归化问题，众多学者在学术上继续完善和发展，这对于互文性理论来说，意义是非常深远的。跨媒介创意设计中互文性的分类大致有以下几种。

（1）水平性和垂直性互文。

水平性互文是指在段落相关的词句里，前后两句话是互相关联的，意思是互相补充的，是使句子表述更加和谐、精练的一种修辞手法。比如，两个人在一问一答的环节中，前者先提问后者，后者分析前者提出的问题然后予以回应，且引出新的话题或者疑问，这样话题就得以延续下去；或者是分为上、中、下册的系列书籍，其中的中册与它前面的上册和后面的下册保持一致关系，甚至往后可能衍生出其他的书籍或者分册，这就是水平性互文。垂直性互文的侧重点在于一个文本如何在其他文本的基石之上纵向地建立起直接或间接话语。比较典型的一个例子是，根据一篇文言文改编而成的歌曲，因为文言文构成了歌曲的意境并提供了内容的构思，所以成为歌曲内在不可或缺的一环。

（2）宏观性和微观性互文。

宏观性互文是指全文布局的立意想法与上一篇是类似的，这就是文本与文本之间的宏观性，可以将互文性看作一种修辞思维模式。换而言之，宏观性互文就是指一部文学著作

的想法、艺术设计、表现手法等都受过其他文本的影响，所以，它们不仅有相似的地方，也有联系。在西方文学中，宏观性互文现象十分普遍且形式多样，如这种关系可以在小说、诗歌和散文等中看到。最典型的宏观性互文是詹姆斯·乔伊斯（James Joyce）的作品《尤利西斯》。这部小说的各种人物设定和情节，以及许多与该小说有关的背景故事，都构成了其独特的宏观性互文关系。微观性互文是指特定语句中的词语或句子保持着彼此关联或选择一致。详细地说，微观性互文是作品中词语和句子被引用、套用、改编、仿拟等，所以，一个作品就和其他作品具有了一定的关联性。

（3）显著性和构成性互文。

费尔克拉夫（Fairclough）将互文性划分为显著性互文与构成性互文。显著性互文就是在某一文本中公开使用某一类别的文本，例如引号、清楚的标示或者提示；构成性互文就是根据不同的体裁或者语篇类型构建文本。

（4）被动性和主动性互文。

哈蒂姆与梅森（Hatim&Mason）基于互文链究竟是在语篇中存在的，还是在语篇中指向的，把互文性分为被动性互文与主动性互文。被动性互文指对不同文体形式的使用而不是指某种语言模式。被动性互文在语境内形成连贯与联系，并且产生了意义上的延续；而主动性互文则是激活了语境以外的知识与联络，从而将蕴含的义化与知识脉络网纳入互文性中来。

（5）强势性和弱势性互文。

劳伦特·珍妮（Laurent Jenny）把互文性分为强势性互文和弱势性互文两种。强势性互文指不可见的、可理解的文本之间所发生的相互联系。强势性互文是一种显性现象，也就是一个语境含有和别的语境有关的话语，比如模仿、拼凑、引言、抄袭等。弱势性互文指语篇里没有明确表达自己观点、概念、主题或意义的话语，它们不具有显性形式。弱势性互文具有隐含性，也就是语篇中有某些观点相似，文体或主题思想等语义成分能够引发读者对其他语篇产生联想。

（6）积极性和消极性互文。

国内学者李玉平将互文性进一步划分为积极性互文与消极性互文。积极性互文是指互文性要素在进入现有文本之后，出现了"创造性反叛"，和原文本相比较，衍生出新的内涵，与当下文本构成一定的对话关系。消极性互文是指互文性要素在进入新文本时，与原文本比较，含义无变化。互文性在文学作品中具有重要的作用，每一种作品文本既具有独创性，又具有互文性。创作之前，媒介生产者作为读者，需阅读大量的作品文本，生产者无可避免地要吸纳、借鉴、转化前人文本的成果。所以，文学作品的互文性几乎都表现为积极性互文。相比而言，互文性对于科学技术的意义远不及文学艺术作品。由于科学所追求的真理的共性，科学实验的要求是可重复的，科学定理需要具有泛性。所以，科学文本的互文性现象几乎都表现为消极性互文。

1.3 跨媒介创意传播应用

1.3.1 媒介消费的发展（社会层面）

人与媒介的关系是媒介社会学、媒介环境学重点研究的内容之一。我们生活在媒介化的社会中，社会是社会组织和人们进行社会生活的容器，媒介化则强调一切制度化的、用于传播符号内容的形式对社会可能造成的影响。借用库尔德利为"媒介"下的定义，媒介是指生产和流通具体内容的机构和基础设施，这些内容的形式相对固定并带有各自的语境，但媒介本身也是内容。既然媒介包含生产、流通的环节，那么研究中不免会带有媒介政治经济学的视角，若对媒介中流通的具体内容进行研究，则属于媒介文本分析范式，在分析媒介所指的机构或其他基础设施时，我们尽量避免过于宏大或过于微观，会使用中观视角。由于媒介本身带有强连接性，尤其是进入数字时代后数字媒介多维度发展，媒介与媒介勾连构造出了新的媒介环境，影响人们的社会生活，并逐渐形成媒介社会学所关心的程式化的媒介习惯、行为规律和新的秩序。

我们对跨媒介创意传播的研究也要从媒介环境出发，探讨数字时代的传播类型模式对媒介化社会中人们媒介实践行为的影响，分析社会层面媒介消费到跨媒介消费的发展。

媒介消费是一种媒介的社会应用过程，也是一种实践行为，即库尔德利在其著作《媒介、社会与世界：社会理论与数字媒介实践》中所提出的一种"媒介实践"。他将媒介视为实践，也就是"将人们所做的事情视为一种行为形式"。这种实践路径着重分析的是"人用媒介做什么"，以及在松散、开放的使用情景中，"人、群体、机构与媒介产生的实践关系之间有些什么动因"。

从媒介实践的角度来看媒介消费，媒介消费能满足以下几种需求。

一是获得媒介符号所携带的意义，形成表征。表征既包含客观事物或事实本身，也包含被加工的部分。如传统的媒介消费者消费一幅图画，大多数普通人消费的是画面中的故事，有学识或有相关专业领域知识背景的人消费的是画作的背景、艺术家的生平、画中的色彩应用、用笔用墨或其他画中暗藏的不菲价值，这些都是媒介符号元素所能携带的表征与意义。

二是形成主体间性（intersubjectivity）。主体间性即胡塞尔所言"我们确信世界存在"的过程。在认识论的领域里，跨媒介消费的认识主体之间可能通过"移情""通感"来形成认识世界中的共识；在社会学的领域里，跨媒介消费的主体之间涉及价值观念等社会意识领域统一性的问题；20世纪的语言研究中，维特根斯坦提出"表征使交际成为可能与现实，而交际又催生主体间性"的逻辑过程。表征和主体间性是在实践中构建的，媒介化的社会中，表征和主体间性也往往是在媒介消费中形成的。

三是形成可相互依存的社群背景，形塑出某种协调。我们从消费者的视角进行分析，媒介为消费者的实践行为提供一种场域空间，数字时代下的跨媒介创意设计是提升场域空间的连接性，形成更纷繁复杂的虚拟的现实世界；消费者使用哪种媒介工具进行媒介消费，

与其自身的经济水平、文化地位、社会地位相关联，经济水平决定媒介消费时可选择的基础设施，文化地位影响接触到的文化商品和自身是否拥有相对稳定的情绪，社会地位影响在媒介消费时形成怎样的关系网络或社群背景，并对这些人际关系进行"在场性"管理，维护自己的公共存在，形成在此空间中能够彼此认知、彼此理解的某种协调。

随着用户物质需求、物质消费能力的提高，用户对满足精神需求的精神消费需求也在不断提高，拥有较高文化水平或较丰富文化消费爱好的用户会主动提高自身的媒介消费水平，因此形成了跨媒介消费。

从用户视角来看跨媒介消费，在跨媒介传播过程中，受众的消费分为三层，第一层是受众消费媒介文本本身，如能形成视觉冲击的画面讲述了什么故事、传达了什么信息；第二层是消费受众与媒介文本的互动关系，如跨媒介的故事在不同平台上呈现了什么不同的叙事内容、受众如何使用主动性将这些叙事内容串联到一起；第三层是参与生产的创作行为，如受众在某一平台上对某一故事分支进行加工生产，形成新的表征，获得意义的同时通过消费行为生产新的意义。

从跨媒介的视角来看跨媒介消费，在跨媒介传播过程中，用户的消费是不拘泥于单一平台的消费行为，用詹金斯的话说："跨媒体叙事背后有着强烈的经济动机"。过往这种研究一般聚焦于有明显"追踪式消费"行为的粉丝群体，研究粉丝文化的詹金斯在《文本盗猎者》中也引用过德赛都的"盗猎"概念阐述"参与性文化"的概念，它们的共同点在于，两者都是用户发挥主动性的过程，作为"游牧民"的消费者会通过挪用文本内容进行二次创作来制造新的意义；而跨媒体叙事为了满足粉丝的盗猎需求和积极的参与性文化需求，会通过"媒介特许经营"等商业行为延展和开发新的故事，用动态的方式维持故事的协作生产。

从培养惯习内在机制的视角来看跨媒介消费，在跨媒介传播过程中，作为"媒介特许经营"的生产主体有意通过"IP品牌化""品牌IP化"的机制培养用户或粉丝的忠诚心理，引导用户对产品形成长期关注，在产品的新形态或新支线故事出现时及时进行体验与感受；而作为用户或粉丝，在被培养出"集邮、收藏、打卡"的行为习惯后，会对老故事新产品出现情怀心理而产生情绪消费行为，也可能会基于已被其他产品培养出的习惯性消费模式而对新故事老产品或新故事新产品产生关联性消费需求。

1.3.2 媒介市场的变革（市场层面）

市场是包含商业的、经济的、动态的概念，买卖双方在市场上通过交易行为满足各自需求，卖方根据市场动线划定产品价格，买方根据价格决定是否交换。媒介市场是商品市场中的一种，它由媒介的目标受众构成。国内学者在《媒介经营与管理》中对媒介市场下了这样一个定义：媒介市场是沟通媒介产品买方和卖方的桥梁，是双方发生经济联系、转移价值与使用价值的必然场所，也是商品经济规律发生作用的途径；媒介市场在一定时间和空间内聚集着一种或多种可供交易的媒介产品或媒介服务，这些媒介产品或媒介服务只有能够满足人们某方面需要时，才能达成交易，媒介市场必须同时具备买方、购买力和购买欲望三个要素，且三个要素相互结合时才能产生买卖行为。作为媒介产品和媒介服务交

易场所的媒介市场具备多向性、开放性、互利性的特点。

曾有学者主张用 PEST 分析法对媒介市场的宏观环境进行分析，即从政治环境、经济环境、社会环境、技术环境四个维度探讨对媒介产生的影响，而跨媒介创意传播应用也应看到这些方面对媒介市场的影响，探讨新变革，研究新可能。

政治环境方面，主要探讨的是政府对媒介产业的宏观控制与直接管理或政策导向。党的二十大以来，习近平总书记针对文化自信提出了"推进文化自信自强，铸就社会主义文化新辉煌"的新要求，在文化强国总战略基础上提出了数字化新方向，指出要传承中华优秀传统文化，满足人民日益增长的精神文化需求，不断提升国家文化软实力和中华文化影响力。2022 年，中共中央办公厅、国务院办公厅印发了《关于推进实施国家文化数字化战略的意见》，指出 2035 年将要建成国家文化大数据体系，鼓励多元主体依托国家文化专网，共同搭建文化数据服务平台；发展数字化文化消费新场景，大力发展线上线下一体化、在线在场相结合的数字化文化新体验。同时，国家鼓励民间资本与互联网平台企业参与文化服务与创意产业建设，在政策方向上引导媒介产业统合文化建设发力点，目前在政府办公室、文化和旅游局的带领下，我国广播电视市场传统主体、互联网长视频平台、短视频社交平台等民营主体纷纷与新兴技术企业合作，入局跨媒介文化传播项目开发。

经济环境方面，主要研究的是媒介产业结构和经济发展水平。以时间发展脉络为区分，我国媒介产业经历了以下几个阶段。2010 年左右，微博、微信公众号等图文内容平台发展突飞猛进，荔枝、喜马拉雅等声音内容平台主要承担传统广播媒介互联网转型功能，快手占位短视频平台头部并主打三四线城市下沉市场，ins 等海外平台也以图文发布为主要竞争力。2012 年左右，随着微信图文爆款内容产生巨大影响力，企鹅号、百家号、头条号、阿里大鱼号等内容开放平台建设出现高峰，自媒体概念兴起，以图文为主要形式的内容创作自此发展 10 余年；2014 年后，三大长视频平台，即爱奇艺、腾讯视频、优酷视频分别拿出《奇葩说》《明日之子》《火星情报局》三大爆款内容产品，"以互联网视频平台为传统电视台剧综内容分发渠道"的时代结束，拥有独立制作能力的网络综艺垂类赛道竞争时代正式来临，几年来随外部经济环境与政策环境变革，长视频内容平台内容制作几经浮沉。短视频方面，抖音、海外版 TikTok 出现，快手从深耕下沉市场转型到通路传播，短视频成为全新的内容传播媒介，短视频的内容消费机制也规训着大众的使用习惯，长、短视频在视频二创内容是否侵权之争中逐渐走向约定合作，长视频拥抱短视频的过程中衍生出正值探索期的中视频内容生产。2020 年左右，大环境影响下直播、电商直播受到空前瞩目，抖音、快手、小红书等媒介平台与淘宝等电商平台奋力开拓电商时代，直播以高效的到达率和投资回报率受到广告主投资青睐、受众的追捧和喜爱。同样主打陪伴感、多元收听场景的声音媒介在国内市场迎来新元年，根据 JustPod 发布的《2022 中文播客新观察》中全球播客搜索引擎 ListenNotes 数据，2020 年 5 月中文播客数量刚刚突破 1 万档，2022 年 8 月已突破 2.5 万档，三年来增长超 150%，小宇宙平台上线两年来分别收获高达 69.7%、74.6%的年度收听渠道好感度，领先苹果 Podcasts 渠道好感度近 30%，以小宇宙为代表的数字音频媒介目前正处于快速扩容发展和商业化的蓝海期。

社会环境方面，主要研究的是社会结构变迁、受众基数与年龄结构变革、信仰、审美

等方面。中国互联网络信息中心（CNNIC）发布的第 50 次《中国互联网络发展状况统计报告》显示，截至 2022 年 6 月，我国网民规模为 10.51 亿，互联网普及率达 74.4%。随着移动互联网平台的引入与 4G、5G 技术的普及，受众基数整体扩大，网民年龄结构整体趋稳，基本完成从"两头极窄中间宽"的轴型向"两头窄中间宽"的橄榄球型转变。因医疗互联网大数据普及与健康检测客观要求的出现，我国老年群体近年来大量接入互联网，服务类应用受疫情影响明显增长，老年群体从早期大众传媒忠实受众定位向多媒介使用者的定位转换；而中青年群体文化消费与体验消费水平攀升，新兴小众媒介产品的引入与大众化、本土化发展满足中青年群体的审美需求，为人父母的中青年群体为培养低幼龄儿童的审美素养、满足教育需求对现代艺术形式或新技术下的新媒介产品产生日常支出。

技术环境方面，主要指向社会科技水平发展变化趋势、国家科技体制、传播技术突破等方面。在本书所涉及的跨媒介传播研究中，技术条件主要具化在传播技术突破方面。在虚实交互空间为产品形态的元宇宙领域，以虚拟人为元宇宙空间入口的科大讯飞在构建虚拟人形象后挖掘进化虚拟人的情绪能力，通过语音、自然语言处理、多语种融合等多模态融合算法，为虚拟人交互使用注入情感链接。在数字创意产品生产领域，技术服务内容生产传播主要体现在万兴科技数字创意产品组合与 Adobe 工具集装箱。Adobe 作为全球数字创意软件龙头供应商，其核心业务除 Adobe Creative Cloud 与 Adobe Document Cloud 组建成的数字媒体业务，也包含 Adobe Experience Cloud 数字营销业务，近年来还开发出 AR 内容创作工具，与 Adobe 3D、Adobe 3D 资源箱共同组成 Adobe 元宇宙工具集装箱。万兴科技数字创意产品组合以创作者需求为中心，工具产品除覆盖视频、图文等基础需求外，还整合资源搭建了 Filmstock 创意资源生态平台，建设 Sandbox 元宇宙创作者俱乐部，扶持用户到创作者的身份转化。

宏观媒介市场在政治、经济、社会、技术环境影响下的变革为跨媒介创意传播与跨媒介产品设计研发提供空间，而跨媒介传播方式具备的媒介多元性、传播共时性、内容交互性的特点也正好迎合数字时代下媒介市场多样性、开放性、互利性的基本特征。后续章节将从跨媒介叙事概念与设计思维展开，研究基于"可供性"视角的跨媒介创意设计，讨论跨媒介创意设计的方法论，并通过实例分析数字传播时代的设计伦理。

第 1 章课件

第 1 章习题

第 1 章素材

第 2 章　跨媒介叙事与设计思维

2.1　跨媒介叙事

2.1.1　跨媒介叙事溯源

作为后经典叙事学的一个重要分支，2003 年，美国传播学者亨利·詹金斯（Henry Jenkins）在其《技术评论》专栏中首次对"跨媒介叙事"的概念进行了介绍。他指出，我们已经进入一个媒体融合的时代，内容在多个媒介渠道之间流动几乎是不可避免的。2006 年，亨利·詹金斯在《融合文化：新媒体和旧媒体的冲突地带》中将"跨媒介叙事"解释为"跨媒介故事横跨多种媒体平台展现出来，其中每一个新文本都对整个故事做出了独特而有价值的贡献。跨媒介叙事最理想的形式，就是每一种媒体出色地各司其职，各尽其责，只有这样，一个故事才能够以电影作为开头，进而通过电视、小说以及连环漫画展开进一步的详述：故事世界可以通过游戏来探索，或者作为一个娱乐公园景点来体验。切入故事世界的每个系列项目必须是自我独立完备的。"跨媒介叙事在 2007 年开始受到广泛关注，其丰富的理论内涵引发越来越多的人对其进行研究。

在詹金斯的基础上，美国叙事学家玛丽-劳尔·瑞安（Marie-Laure Ryan）又做了进一步研究。她认为成功的跨媒介叙事是一种跨媒体世界构建（transmedia world-building），它的叙述内容应该形成一个统一的故事世界，同时这个故事世界里有众多独立故事，受众在不同媒介的不同文本中寻找线索，获取有关这个故事世界的所有信息，最终形成一个更完整、更连贯的心理表征的故事世界。因此，瑞安强调跨媒介叙事并非像拼图似的拼凑在一起的游戏，而是一段通往美好世界的返程之旅。

综上，跨媒介叙事强调的是跨越性，而不是多媒介。对某一文本机械式地复制、粘贴，从一个媒介平台搬运到另一个媒介平台不能称为跨媒介叙事。跨媒介叙事的主要内涵在于：一是以一个叙事文本为核心，构建一个完整统一的故事世界；二是依据不同媒介平台的特质来设计故事的表达形式，多个文本交集产生互文并共同完成叙事；三是吸引受众通过各个媒介平台的勾连自发地参与到故事探索中去，最终获取完整的故事信息并达成深度体验故事世界。也就是说，跨媒体叙事应具备系统性、互文性、参与性。

1. 技术进步为跨媒介传播提供平台

媒体技术从"第一媒体时代"到"第二媒体时代"的转型，直接结果是引发了信息生产者和消费者身份发生变化。在以电影、广播、电视等为主要传播介质的时代，极少数的信息生产者将资讯传达给广大的使用者，彼时信息的传播是单向的，缺失双向的沟通往来，而新媒体技术的发展打破了这一传播壁垒。网络技术的迅速发展使得信息的生产者和消费者的界

限不再泾渭分明,声音、图像和文字等可以通过网络编码并在网络上传输,视频、音频等借助于网络可以从任意一个地方实时传输到其他地方,信息实现了去中心化的双向传递。

两个媒体时代的转换,牵涉传播技术的改变和传播手段的改变。数字技术将所有的信息都转换成 0 和 1 的形式并加以编码,图像、声音、文字在进行 0 和 1 的字符转化后可以不限媒介载体地传播,同样的内容可以在多种媒体上以多种方式呈现。大型企业可以利用数码技术制作更具吸引力的电视节目,而录像机、摄影机等因为科技的进步和逐渐低廉的售价也不再是大公司独有的产品。《玩具士兵》是亨利·詹金斯在《融合文化:新媒体和旧媒体的冲突地带》中提到的一部影片,由卡塞迪使用 Pixelvision 2000 拍摄制作,该摄影设备最初是作为儿童玩具生产的,在 1987—1989 年,该玩具的售价高达 100 美元。但到 2000 年时,价格昂贵的儿童玩具却成了制作影片最廉价的工具。随着科技的进步,越来越多容易使用的工具将会为普通人所用,而人们也能因此做出卓越的成绩。普通大众传媒消费者可以用随身携带的视频器材将电视、影片中的画面录制下来,然后在合适的时候认真地欣赏;也可以用视频、音频软件把图片、声音等制作成自己喜爱的模样,然后上传到网络上。当下,人们的新生活图景已不再是一家人围坐在一起收听广播、观看电视节目,而是随时随地在手机短视频的世界里个性化冲浪,短视频、长视频博主已经成为一种新兴职业。

2. 受众权力变迁为跨媒介叙事提供动力

媒体融合并不是技术方面的简单变迁,它不仅改变了现有的媒介技术、媒体产业以及媒介市场,还改变了媒体的内容风格和受众与媒介之间的关系,甚至改变了媒体行业的运营方式以及消费者对待娱乐和新闻的思维方式。融合是一个过程,贯穿在生活之中,不论你是否察觉,我们都已身处融合文化之中。

早期法兰克福学派的大众文化研究认为受众都是消极的,生产什么样的文化,受众就接受什么样的文化。到了 20 世纪 70 年代,爱德华·霍尔(Edward Twitchell Hall Jr)打破了"大众文化"研究的二元对立模式,提出"受众解读模式",认为受众对于媒介内容并不是一味地接收,而是有选择地抵制。学者们对受众的态度不断发生变化,从消极批判到肯定其地位,受众的能动性特征逐渐凸显。詹金斯受到费斯克文化研究的影响,肯定受众的主动性,在 1992 年写了《文本盗猎者:电视粉丝与参与式文化》一文,提出了"迷文化"研究,并借鉴德赛都读者理论中"盗猎、游牧式"的观点,认为读者会根据自己的兴趣从文化产品中"盗猎"一部分内容,再根据自己的想象和喜好重新组合,生产出不一样的文本意义,这种行为是一个社会过程。对于媒介文化中出现的互动现象,詹金斯提出"参与性文化"(participatory culture)对其进行描述。作为媒介转型的模式之一,参与性文化强调了媒介消费方面的变革,受众不再是一个被动的群体,他们本身具有很强的能动性和创造性;在媒介生产和所有权发生变革的媒介融合时代,参与性文化正好契合了这一发展趋势,它不仅促进了群体身份的认同,帮助构建公民社区,也为媒介生产者提供了丰富的素材。

随着数字技术的发展,各种各样的线上社群和赛博空间逐步涌现,人们可以通过网络社区和网络平台进行互动,可以通过网络来分享自己喜欢的节目、内容和人物,还可以在网上进行社交活动,分享自己的知识,或者创作同人作品。跨媒介叙事正是借助于草根媒体和消费者的积极参与才能完成故事世界的不断扩展、故事奥秘的深入挖掘,草根媒体与

公司大媒体的同时出现、媒介消费者崭新的参与身份保证了跨媒介叙事的实现。

3. 消费方式改变为跨媒介叙事提出需求

由于媒介融合涉及多种媒体形式，因此为了达到利益最大化，一些传媒公司走向合并之路，通过实现媒介所有权的融合，让手头的资源实现共享，通过融合各自原有的优势，创造更好的收益。2008年漫威举债拍摄的《钢铁侠》大获成功，直接刺激迪士尼做出收购漫威的决定，收购成功之后，迪士尼除了原有的童话公主，还获得了漫威旗下8000多个漫画角色的使用权。2014年，由迪士尼和漫威联合出品的第一部动画电影《超能陆战队》（见图2-1），不仅有很好的口碑，全球累计票房也高达6.2亿美元。这部电影取材于漫威自1998年开始连载的动作科幻类漫画，电影的制作则由经验丰富的迪士尼公司负责，这就是典型的跨媒介所有权的优势。

图2-1 《超能陆战队》官方海报①

反过来，消费者消费媒体的方式也受到了影响。以前我们只能看电视、听广播，对于这种单向输出的信息只有接受和拒绝两种方式；后来有了热线电话，我们可以通过发短信的方式参与节目的互动；微博、微信出现以后，一方面受众与电视、广播的互动方式有所增加，但是另一方面受众的注意力被分散，人们不再专注于某一种媒体，一边看电视一边玩手机的情况成了常态，原来客厅的"霸主"——电视现在被边缘化，成了一种伴随品。现在，我们可以通过互联网搜集自己想了解的信息，并根据兴趣爱好制作偶像的海报或者短片，同时可以在贴吧中讨论电视剧情，续写同人小说并进行分享。融合发生在消费者的头脑中，融合导致媒体的生产方式发生变化，消费者消费媒体的方式也发生变化。融合不仅发生在商业性的产品和服务中，还发生在我们的生活中。融合改变了我们的社交方式和社会联系，融合无处不在。

跨媒介叙事是媒介融合的特殊产物，媒介载体由传统的语言媒介向电子媒介、新媒介

① 图片来源：https://baike.baidu.com/pic/%E8%B6%85%E8%83%BD%E9%99%86%E6%88%98%E9%98%9F/13575607/1/95eef01f3a292df5746c998bbf315c6035a87384?fr=lemma&aid=1&pic=95eef01f3a292df5746c998bbf315c6035a87384，2023年10月7日访问。

的演进过程中,媒介的类型和表现性能都在逐步提高。另外,随着传媒技术的发展,摄影机、录像机等媒介装置已走进千家万户,大众消费者也能把他们所喜爱的事物记录下来,大众传媒、消费者也参与媒介的生产、消费、传播,使得跨媒介叙事的内涵得以不断丰富。传媒公司为了获得更大的市场份额,纷纷改变传统的制作方式,以"跨媒介故事"的方式来吸引用户。可以说媒体融合与媒体消费的全新发展,催生了跨媒介叙事的产生。

2.1.2 媒介间性与媒介本体

1. 媒介间性的滥觞

媒介间性的源头曾被视作一种艺术创作思潮。最有代表性的观点是,媒介间性起源于20世纪60年代激浪派艺术家迪克·黑根斯的跨媒介创作思想和有关著作。19世纪80年代,关于媒体间性的探讨主要集中在超现实主义、达达主义等艺术方面,关注文本与图像的关系。媒介间性作为学术术语正式出现于20世纪90年代,德国文本理论家尤尔根·穆勒(Jürgen E.Müller)和欧内斯特·埃斯-卢蒂奇(Ernest Hess-Luettich)将媒介间性作为超文本理论(hypertext theory)的重要组成部分,在媒介范畴对文本间性进行了延展。随后,媒介间性的概念在人文社会学科各领域形成了不同的研究路径,在它的跨学科旅行中,媒体间性最先被电影研究所接受,随后戏剧研究等也对其展开正式的探讨研究。多种媒介之间的相互关系构成了艺术的多样性和复杂性。媒介间性是艺术内在的固有属性,它将媒介物质作为艺术产生的基础精神意象在复数的媒介材料中得以外化和显现,成为可以感知的艺术品,艺术也正是这样一个在多层媒介之间生成、转化和传递的过程。

2. 媒介间性的定义

在传播学者尤哈·海尔克曼(Juha Herkman)的定义中,媒介间性是不同媒介相互关联且相互作用的一种社会和文化关系,他认为与媒介融合(convergence)强调差异和不连续性不同,媒介间性更关注媒体形式的联结。文化学者米科·莱赫托宁(Mikko Lehtonen)认为,媒介间性作为一种现象的存在已经有了很长的历史,但是在学术领域作为理论研究是一个较新的概念。1965年,激浪派(Fluxus)成员迪克·黑根斯(Dick Higgins)在将已有的艺术和媒体形式相结合的创新艺术项目中首次将"中间媒介"(intermedia)的概念引入艺术理论领域。

在概念内涵上,媒介间性与媒介融合之间有重合之处,两者都关注新旧媒介之间的关系。但不同的是,媒介融合侧重媒介技术维度的关系,而媒介间性则侧重媒介文化维度的关系。维尔纳·沃尔夫(Werner Wolf)认为,广义的媒介间性涵盖了不同媒介间的任何关系,狭义的媒介间性则聚焦人类艺术作品中一种以上媒介参与的现象。

在整合前人理论的基础上,本书中的"媒介间性"主要意指狭义的媒介间性,即一种以上媒介参与创作艺术作品的现象。

3. 媒介本体与融合:作为艺术生产方式的媒介间性

许多研究者推崇马歇尔·麦克卢汉(Marshall McLuhan)的"媒介即讯息"理论,认为媒介在艺术设计生产中具有决定性作用。每一种艺术形式都有自己独特的媒介,这种媒

介将这种艺术形式与其他艺术形式区别开来。克里斯托弗·B.巴姆（Christopher B.Balme）曾总结了三种媒介间性的研究范式。

（1）一个创作主题从一种媒介转移到另外一种媒介。

（2）媒介间性作为文本间性的一种特殊形态。

（3）在不同的媒介中，对某一种特定媒介的美学传统进行再创造（recreation）。

另外，研究者对于媒介间性的讨论充满本体论色彩。延斯·施洛特（Jens Schroter）认为，媒介间性指的是对媒体的再定义，一种媒体必须与另一种媒体产生关联，否则无法简单地对一种媒体进行定义，除非将其与其他媒体进行对比，而在媒介融合背景下，媒介定义模糊是经常出现的问题之一。尤哈·海尔克曼指出，"媒介间性"理论可以成为一种方法，它可以通过媒介的相互影响和联系来定义一种特殊的媒体，预设不同媒介之间存在一种关系，媒介身份才能通过相互之间的关系，在某种程度上被认可和被阐释。对媒介身份的重要思考是媒介间性研究方法的关键所在。对某种媒介进行界定时，媒介间性会将媒介置于某个特定的历史环境中，对媒介的定义来自媒介与其他媒介作比较研究时产生的意义，有利于研究者沿着历史脉络梳理某种媒介在不同社会情境或媒介环境中与其他媒介的关系，进而探索媒介身份及价值回归。例如，在对电视媒介的阐释中，学者菲利普·奥斯兰德（Philip Auslander）曾通过将电视与其他媒介进行对比得出结论，认为电视是电影、戏剧、广播等媒介的融合形式，"电视不仅仅是简单地改变了现有的媒介形式（戏剧、电影、广播），而是改变和融合它们，把它们变成不一样的东西"。

2.1.3 作品内跨媒介

瑞典学者布鲁恩提出跨媒介包括一种媒介到另一种媒介的转化，以及一个作品内部不同媒介的共存与互动。奥地利学者沃尔夫提出外部的和内部的跨媒介两大类：前者包括不同媒介间的转化，以及不同媒介都具有的某一特性（即超媒介性）；后者主要指作品内部不同媒介的共生或对其他媒介的指涉、利用。本节用两个案例阐释作品内跨媒介。

1. 舞蹈《唐宫夜宴》

河南卫视2021年春晚舞蹈《唐宫夜宴》具有多种跨媒介表演性，有助于我们更好地理解何为作品内跨媒介。

《唐宫夜宴》是根据"荷花奖"的参赛作品——中国传统舞蹈《唐俑》改编而成的。《唐俑》以唐代出土的隋朝乐舞俑为灵感，以"舞俑"为核心的IP，从文物到舞台，再到影响，通过多种媒体的转换实现了表演性的展示呈现。这个舞蹈吸引了广大群众的学习与模仿，从而形成了一个与之对应的IP产业以及"跨媒介行业"和"跨媒介行为"等。《唐宫夜宴》利用AR技术、5G技术、博物馆、绘画等媒介的融合，实现了对历史文化的高频率呈现。

《唐宫夜宴》中绘画、雕塑、人体等媒介的出现，使侍女们形态各异，构成了身体的"超媒介性"。当演员们从定格的泥塑中慢慢复苏的时候，节目以《簪花仕女图》为最深层的后景，展现了秀手整衣、手持折扇等形态各异的唐朝女性像，并对时间和地点进行了标注，如图2-2所示。节目同时运用肃穆的雕塑唐俑作为中侧景，在标示当代博物馆这一地理空

间时增添了厚重沧桑的历史感。雕塑侍女和绘画侍女指向不同时空，却在无意间形成一种差异性共存，即演员饰演的侍女置身于唐朝、当代的混合时空中。这促成了"侍女博物馆游"的奇妙段落。演员的身体处在前景中，形成第三种侍女身体。侍女、雕塑、仕女画三种女性身体在纵深方面逐渐变大，更加突出了演员身体的娇小、可爱、真实，再加上演员肉身化的影像存在，这些奠定了观众的身体认同感。三种身体既有动、静对比，又有平面、立体之分，还有性格、动作差异，增添了唐朝侍女身体的多重姿态和美感。

图 2-2　舞蹈《唐宫夜宴》视频截图①

2. 马泉作品展

清华大学美术学院视觉传达设计系教授马泉于 2019 年 11 月在深圳市关山月美术馆举办"叠加态——马泉作品展"，如图 2-3 所示。该展览共展出 100 余件创作形式多样的作品，包括水墨、音乐、影像、摄影、装置、版画、综合材料绘画等，其创作主题均为"沙漠"。

图 2-3　叠加态——马泉作品展②

沙漠是中国艺术创作中并不常见的题材。之所以选择它，源于马泉的个人经历。2006

① 图片来源：https://www.bilibili.com/video/BV1XK4y1n7Vi/?spm_id_from=333.337.search-card.all.click&vd_source=caf686f04062771ca7947bdacc26f4f5，2023 年 10 月 7 日访问。
② 图片来源：https://mp.weixin.qq.com/s/-QsFBGHanlU9DVk0LfSx6A，2023 年 10 月 7 日访问。

年,马泉第一次随朋友去沙漠探险。沙漠广袤无垠,看似贫瘠却蕴含着无穷的生命力;驱车行进时,轮胎与沙地摩擦产生独特触感,身处隐藏的险境却能掌控化解的极限挑战;城市与沙漠、人工与自然两种环境之间的巨大差异……这些既让马泉感到震撼兴奋,也让他对沙漠有了一种复杂的情感:"仿佛回到人类出发的地方,进入一个似曾相识却非常陌生但又无比亲近的空间。"这种敏锐的感受激发出探究的愿望。从那时起到2012年,马泉坚持每年两至三次驾车进入沙漠,希望通过近距离的观察,用身体的感受,伴随着大量的阅读,明白"沙漠是什么"。马泉以自己的方式不断探索采用何种叙事行为(narration,手段)形成文本(text,作品)设计,以传递他对沙漠的理解。这次展览即一次以沙漠为对象的跨媒介实验研究及其研究过程的展示。

在马泉看来,基于单一媒介的形式语言(如架上绘画)已经被中外艺术家们发挥到极致。在信息时代,仅用一种媒介作为叙事方式是不够的。马泉沙漠系列第一阶段的作品采用水墨,马泉以观者的横向视角,表现了沙丘的流动、起伏、明暗,用抽象的黑白灰和笔墨肌理,隐喻了沙漠的视觉特征。

在第二阶段,马泉采用声音和非静止的画面。由于没有在现有的配乐中找到最为契合的音乐,因此没有进行过任何音乐专业学习的马泉决定自己创作,以此得到最理想的配乐,并有效避免专业法则的规训与刻意雕琢。

在第三阶段,马泉回归到沙漠本身的物质属性,开始有计划地去不同地点采集"沙样"。采集的每枚沙样在极高分辨率的显微镜结合成像技术加持下,如CT扫描一样,变成50张切片分层图像。然后,他通过图像合成,将这些切片拼组"再造"成沙尘颗粒,一共100枚,并用铜版画印制,每枚印制20套。2000张《沙尘颗粒》(见图2-4和图2-5)的整个制作过程历时半年。翻开"叠加态"展览的画册,扉页即印着一幅放大的沙尘颗粒线图。如果没有提示,很难想到它原来是微小到肉眼难辨的沙尘。上面的纹路丰富,好像俯瞰一片丘壑川流密布的地形,真可谓"一沙一世界"。

图2-4 马泉《沙尘颗粒》第65号[①]　　图2-5 马泉《沙尘颗粒》第87号[②]

① 图片来源:https://mp.weixin.qq.com/s/-QsFBGHanlU9DVk0LfSx6A,2023年10月7日访问。
② 图片来源:https://mp.weixin.qq.com/s/-QsFBGHanlU9DVk0LfSx6A,2023年10月7日访问。

在呈现了沙尘颗粒的"类微观结构"之后，为表达它们丰富的物质组成，马泉想到了运用另一种土的艺术——陶瓷。他用陶土、瓷泥混合着沙子在1300℃的高温下焙烧，但是不要任何器形，没有任何装饰，不引发任何与陶瓷这种独立艺术/工艺门类有关的联想，制成数百个尺寸一致的长方形陶块，如图2-6所示。同时，每个陶块又各不相同，表面刻记着沙样提取的地点与时间，颜色、光泽、质感或细微或明显的差异，提示着其中蕴含的海量信息与多样性，如图2-7所示。

图2-6　高温烧制而成的瓷沙编码①

图2-7　瓷沙编码（"马泉作品展"现场）②

法国美术史学者亨利·福西永（Henri Focillon）认为：形式的成形与存在，遵循其内在逻辑的发展，仔细地推敲与实验，材料、工具和手的互动，推动着形式的"变形"，经历了一个又一个阶段，便构成了"形式的生命"。马泉以沙漠为对象的实验研究，以及跨媒介的设计比较、迭代，为当下的作品内跨媒介叙事提供了新的思路。

① 图片来源：https://mp.weixin.qq.com/s/-QsFBGHanlU9DVk0LfSx6A，2023年10月7日访问。
② 图片来源：https://mp.weixin.qq.com/s/-QsFBGHanlU9DVk0LfSx6A，2023年10月7日访问。

2.2 跨媒介设计创意的生成

"跨媒介性"（intermediality）是以媒介符号系统（包括语言文字、图像符号、音乐、符号系统复合体等）的特性为基础的，兼具技术和机构平台的特征所形成的传播文化内涵的方式，具有创作手段、表征特性、科学技术、文化现象、艺术观念、批评方法等层面的多重含义。延斯·施洛特在《跨媒介性的四种话语》一文中对跨媒介性有四种划分：综合的跨媒介性、形式/超媒介的跨媒介性、转换的跨媒介性和本体论的跨媒介性。在人们早期的活动中就能够看到设计跨媒介性中的艺术。美国著名的《哈伯斯周刊》曾聘用大量的艺术家作为图像报道人，用绘画的方式将所观察到的事件记录下来，这种第一手的图像资料往往以插画的形式塑造舆论，让公众产生兴趣。其中有一件名为《圣诞休假》的作品，绘制于美国南北战争的第三年，集中表现了一位军人回家探访家人的场景，整个画面气氛充满了家庭的祥和和愉悦。作品是由几幅不同的手绘画组成的，经过后期的设计构图和排版，形成金字塔似的组合构图，巧妙地让观看者把注意力集中到构图中心的那对紧紧相拥的夫妻身上。作为杂志的插画，艺术家的手绘画加上设计巧妙的布局和光线处理，显得强烈而充实，富有表现力。作品从前期绘画到后期杂志内页插画，是设计中艺术性的充分体现。

在当代市场经济盛行的环境下，设计更是广泛多样的艺术活动，从绘画、雕塑到篆刻，从网站设计到广告设计，每一件作品都是面向特定的受众、利用相关媒介及技术制成的。设计可能是一尊精致的雕像，或者是一把制作精良的椅子，又或者是一本装帧精美的书，最朴素平常的设计也许就被认为是很好地传达了其所需要达到的要求的艺术，每一件作品都表明它是为展现自我而创造的。设计的领域和边界因为艺术观念的多样性而变得更加模糊，延伸了人们获得美的触角。设计也通过丰富的艺术创作手段重新定义了自身的展示形态，这也为跨媒介性创意形式提供了无限可能。

2.2.1 创造性思维

创造性思维是指"重新组织已有的知识经验，提出新的方案或程序，并创造出新的思维方式"。

艺术设计思维就是创造性思维，是一种打破常规、开拓创新的思维形式。创造之意在于想出新的方法，建立新的理论，做出新的成绩。没有创造性思维就没有设计，整个设计活动过程就是以创造性思维形成设计构思并最终生产出设计产品的过程。"创造"的意义在于突破已有事物的束缚，以独创性、新颖性的崭新观念或形式形成设计构思。具有创造性思维的人能够发现共同点，进行可视化的比喻、修改和设想，设计创造出极富创造性的事物。

选择、突破、重新建构是创造性思维过程中的重要内容。因为在设计的创造性思维形成过程中，通过各种各样的综合思维形式产生的设想和方案是非常丰富的，依据已确立的

设计目标对其进行有目的的恰当选择，是取得创造性设计方案所必需的行为过程。选择的目的在于突破、创新。突破是设计的创造性思维的核心和实质，广泛的思维形式奠定了突破的基础，大量可供选择的设计方案中必然存在着突破性的创新因素，合理组织这些因素构筑起新理论和新形式，是创造性思维得以完成的关键所在。因此，选择、突破、重新建构三者关系的统一，便形成了设计的创造性思维的内在主要因素。

对创造性思维的有意识应用最早始于美国的创造学家奥斯本发明的世界上第一种创造技法——智力激励法。人类在认识、征服和改造客观世界的过程中，要通过大脑进行知识信息的识别、筛选、分类和积累，因此可以说创造力是人类普遍具有的才能。纵观人类发展史，从刀耕火种到机械化种植，从蒸汽机的发明到宇宙飞船的上天，以及每一项推动历史向前的重大技术发明和耐人寻味的文化艺术瑰宝都是创造的结果。在跨媒介创意设计中，创造性思维发挥着重要的作用。

创造性思维运用全新的思维角度和方法来分析、认定和处理各种情况和问题。它可以运用正向、逆向的线性思维进行思考，也可以运用纵向、横向的平面思维进行创作。但它更是逻辑思维、形象思维、直觉思维和灵感思维等的综合运用，从而形成一个全面的、多元的三维立体与多维的空间思维。

1. 创造性思维的特征

创造性思维是创造力的核心，贯穿整个设计活动的始终。创造性思维是反映自然界的本质属性和内在、外在的有机联系，具有新颖的广义模式和可以物化的思想心理活动。作为艺术与科学结合的设计，其具有独特性、连动性、多向性、跨越性、综合性等特征。

（1）独创性。思维是独创心意，另辟蹊径。设计思维是一种创造性思维，从本质上说是一种原创性思维。设计思维所解决的问题是创造新的前所未有的东西或形式，解决前人没有解决的新问题。

（2）连动性。它是指"由此及彼"的思维能力，可通过三种形式表现出来。一是"纵向连动"，即发现一种现象后，立即进行纵深探讨。二是"横向连动"，即发现一种现象后，立即联想到与之相关的事物。三是"逆向连动"，即看到一种现象后，立即想到它的反面，进行反向思维，它使设计主体以非常规的方式思考问题。

（3）多向性。主要表现在"发散机智""转向机智""创优机智"上。"发散机智"即面对问题时，要提出多种解决问题的设想，扩大选择范围，然后进行选择。"转向机智"即思维在一个方向上受阻时，应马上转向另一个方向，寻找新的思路。"创优机智"即寻找最优答案。

（4）跨越性。从思维的角度讲，"跨越性"表示跨越事物可现度的限制，实现虚体与实体的转换，拓宽思维的转换跨度。创造性思维对问题的最终突破往往表现为逻辑上的中断和思维上的飞跃。这种"跨越性"经常出现在设计主体对广告创意的"顿悟"中。

（5）综合性。创造性活动实际上是一种探索性的活动，它是一种通过不断地失败、总结、再失败再总结，最后取得成功的过程，在这个过程中，往往需要通过一种思路根据信息反馈进行思路调整，进而试行一种新思路，再进行反馈和调整。因而，其主要特点是在创造性的活动过程中有多种思维形式参考，既要运用抽象思维、形象思维和辩证思维，又

要运用灵感思维和直觉思维，有时还需加入想象思维。这些思维形式和心理活动的集合就呈现出综合性的特征，实际上这就是创造性思维的主体。

2. 促进创造性思维的工具

（1）巧借框架。

社会学家欧文·戈夫曼（Erving Goffman）在其开创性著作《框架分析》（*Frame Analysis*，1974）中，将一个框架描述为一个解释方案。"我们参加的活动和活动的细节是有组织的。"戈夫曼认为，框架帮助我们回答问题，"这是怎么回事？"和"在什么情况下，我们认为事情是真实的？"

一个框架可以被认为是具有决定意义的概念结构——论证的意义或一种情境的意义。以学校为例，学校的框架要素包括教师、橡皮擦、书籍、图书馆、书桌、椅子等。进一步地，学校的情景将告诉我们，这种常见的框架中会发生什么，可能是一位教师在学生面前读书或者学生坐在课桌前写字。如果学生要指导坐在学生椅子上的教师，这种情况会打破框架——这不符合我们常见的框架。框架在环境中提供意义，它们帮助我们了解我们的世界，并快速评估其中发生的情况。我们可以使用框架来检查品牌或组织，寻找基于设计理念的见解。

当我们集思广益地创造想法时，框架可能会吸引创意思维，因为它们是基于共享经验所得到的共同期望。在想法中，一旦确定了一个框架，更改框架可以让我们探索其他的可能性，想象一个品牌或组织可能超出其当前的个性或者人们普遍认为的样子。在这里，我们预留了预设的概念并探索其他选择。例如，如果我们回到学校，想象一下教师参加考试、学生是监考官的场景。

（2）头脑风暴。

在群体决策中，由于群体成员心理相互作用影响，易屈于权威或大多数人意见，形成所谓的"群体思维"。群体思维削弱了群体的批判精神和创造力，损害了决策的质量。头脑风暴法正是针对这一问题的，相关专家或人员聚在一起，在宽松的氛围中，敞开思路，畅所欲言，以寻求多种决策思路。该方法由美国创造学家亚历克斯·奥斯本（Alex Faickney Osborn）于 1939 年首次提出，实施该方法的四项原则是：对别人的建议不做任何评价，相互讨论限制在最低限度内；建议越多越好，在这个阶段，参与者想到什么就应该说出来；鼓励每个人独立思考，广开言路，想法越新颖越奇异越好；可以补充和完善已有的建议，以使它更具说服力。头脑风暴法的目的在于创造一种畅所欲言、自由思考的氛围，诱发创造性思维的共振和连锁反应，产生更多的创造性思维。这种方法的时间安排应在一到两个小时，参加者以五到六人为宜。

（3）奥斯本（Osborn）灵感清单。

人们常说 20 世纪最伟大的发明就是发明了"指导人们如何进行发明的方法"。奥斯本灵感清单法就是这样的方法之一，该技法以发明者美国 BBDO（Batten,Barton,Durstine and Osborn）广告公司创始人、BBDO 公司前副经理、美国著名的创意思维大师亚历克斯·奥斯本的名字命名，引导人们在创造过程中对照 9 个方面的问题进行思考，以便启迪思路，开拓思维想象的空间，促进人们产生新设想、新方案，设计者从问号中得到的启示比从句

号中得到的多得多。奥斯本灵感清单从 9 个维度帮助我们拓宽想象，思考和解决问题，如图 2-8 所示。

序号	核检类别	核检内容
1	能否他用	有无新的用途？是否有新的使用方式？可否改变现有的使用方式？
2	能否借用	有无类似的东西？利用类比能否产生新观念？过去有无类似的问题，可否模仿？能否超过？
3	能否扩大	可否增加些什么？可否附加些什么？可否增加使用时间？可否增加频率、尺寸、强度？可否提高性能？可否增加新成分？可否加倍？可否扩大若干倍？可否放大？可否夸大？
4	能否缩小	可否减少些什么？可否密集、压缩、浓缩、聚束？可否微型化？可否缩短、变窄、去掉、分割、减轻？可否变成流线型？
5	能否改变	可否改变功能、颜色、形状、运动、气味、音响、外形、外观？是否还有其他改变的可能性？
6	能否代用	可否替代？用什么替代？有何别的排列、成分、材料、过程、能源、音响、颜色、照明？
7	能否调整	可否变换？有无互换的成分？可否变换模式、布置顺序、操作工序、因果关系、速度或频率、工作规范？
8	能否颠倒	可否颠倒？可否颠倒正负、正反、头尾、上下、位置、作用？
9	能否组合	可否重新组合？可否尝试混合、合成、配合、协调、配套？可否把物体组合、目的组合、特性组合、观念组合？

图 2-8 奥斯本灵感清单 ①

2.2.2 隐喻式思维

1. 隐喻的定义

"隐喻"作为一种语言现象，自古希腊时代就引起了许多学者的关注。修辞学鼻祖亚里士多德认为，"用一个表示某物的词借喻他物，这个词便成了隐喻词，其应用范围包括以属喻种、以种喻属、以种喻种和彼此类推。"大卫·霍克斯（David Hawkes）、舒瓦茨（Schwarz）等在其著作中从词源学的角度来考证隐喻，都得出了相似的结论，他们认为，"metaphor"一词来自希腊的"metaperein"，其字源"meta"的意思是"超越"，而"pherein"的意思则是"传送"。它是指一套特殊的语言学程序，通过这套程序，一个对象的诸方面被传送或者转移到另一个对象，以便使第二个对象似乎可以被说成第一个对象。隐喻有着各种不同的形式，其中涉及的"对象"也可以变化多端，然而这种转换的一般程序却是完全相同的。符号学家卡西尔认为，"隐喻"这一概念只包括有意识地以彼思想内容的名称指代此思想内容，只要彼思想内容在某个方面相似于此思想内容，或多少与之类似。在这

① 图片来源：https://mp.weixin.qq.com/s/tljevX3yr_m0WSZWeqSf7Q，2023 年 10 月 7 日访问。

种情况下，隐喻即是真正的移译或翻译；它介于其间的那两个概念是固定的、互不依赖的意义：在作为给定的始端和终端的这两个意义之间发生了概念过程，导致从一端向另一端的转化，从而使一端得以在语义上替代另一端。

在乔治·莱考夫（George Lakoff）和马克·约翰逊（Mark Johnson）合著的《我们赖以生存的隐喻》中，两位著者提到"隐喻"更为通俗化的解释，即"隐喻的本质就是通过另一种事物来理解和体验当前的事物"。比如，我深深地喜欢你，"深深"就是一种隐喻，很容易让人联想到天空、大海、峡谷的深不见底。再如，生活要向前看，"前"象征着未来；好好学习，天天向上，"上"象征着积极、进步。另外，我们熟悉的中文其实就是一个庞大的隐喻体系，因为中文是为数不多的象形文字，字形都是从图像抽象简化而来的，古人讲的"书画同源"也有这个意思。仔细想想，其实生活中隐喻无处不在，是我们赖以生存的基础。

隐喻设计源于符号学下的产品语意学概念，是用符号学的观点解释一种语言语意现象，其提炼的方式与设计上的创意理念、内涵特点相吻合。符号学中的能指和所指是语言学上的一对概念：能指意为语言文字的声音、形象；所指是语言的意义本身。按照语言学家与哲学家的划分，人们试图通过语言表达出来的东西叫所指，而语言实际传达出来的东西叫能指。能指、所指与隐喻中的本体、喻体在概念和内涵上相近，能指对应本体，所指对应喻体。隐喻在产品设计中的应用是产品语意的重要生成方法之一，通过此种方法可以让人感悟到产品形态所显示出的精神状态、情感态度或个人归属等某种认知关系，是产品对人的生理和心理交互作用的结果，隐喻思维是跨媒介创意设计的基石。一个概念或事物与另一个概念或事物本来毫不相干，但通过想象，可以找到联结点，并建立丰富的联系，这个过程不是简单的量变过程，而是认识上质的飞跃，也就是隐喻思维与创造性思维的契合。

隐喻是语言修辞中常见的比喻手段，包含本体、喻体和比喻词。其中，本体是指被说明的事物本身。不同于其他比喻，比喻词在隐喻里消失了，这样表达出来的内涵更加自然、生动。喻体是用来说明本体的。本体和喻体可以通过某种信息交集关联在一起，借助本身概念领域内的知识理解、强化、建构另一个概念领域的新认知。以此喻彼，彼此相互映射，形成新的认同。本体和喻体的相似性、相关性是隐喻运用的认知基础，想象、联想是本体和喻体信息交集的前提。

隐喻发生的机制是联想与想象。本体和喻体外在形态和意象特征的相似性、相关性是生成隐喻关系、形成设计创意的前提和基础。首先是外在形态特征的相似，包括物体的形状、色彩、材质等外在特征，可以被直觉所感知。这种类型的相似具有较明显的共性，人们较容易识别本体和喻体的相似点，也很容易引起联想。本体和喻体分属两个不同的意义范畴，如奥运五环标志中五个色环和五大洲的紧密相连以及更快、更高、更强的运动精神，单纯从文字和实物来看它们毫无关联，设计师通过敏锐的洞察力选择合适的本体和适当的喻体，从而创造隐喻。设计者和观者之间共同的联想和想象是隐喻产生的根本原因。隐喻作为一种创造性的思维方式，在人类认识世界，从事创造发明的过程中发挥着非常重要的作用。

2. 隐喻可以产生灵感

灵感可以催生人最佳最妙的创造状态。在灵感状态下，人的创造性思维能力、创造性想象能力达到最佳最妙的融合。隐喻的基础是事物之间存在某种相似性，隐喻创造和理解的过程其实是一个推理的过程。例如，如果事物 A 是 B，那么可以推断出 B 的某些方面的特性也一定存在并适用于事物 A，这种类比联系一旦受到某种刺激或诱发，便会促进灵感的诞生。正如亚里士多德所言："隐喻的奥妙无法向别人领教，善于使用隐喻表示有天才。"因而一个好的隐喻离不开对事物相似性的洞察。在艺术设计中，立喻者各取所需，以识"边"的慧眼捕捉事物之间的相似性，用隐喻的方式表达出来，由此灵感产生了。

3. 隐喻具有组合功能

"设计与发明有两种类型，一种是原理突破型的，一种是组合型的。"跨媒介创意设计作为设计领域的一个分支，同样离不开这两种类型。组合是利用已有的成熟技术，通过组合进行创造，创造也是重新组合的过程。隐喻可以提高人们对尚不知晓的陌生事物及未知事物的组合能力，隐喻超越固化思维模式中的单纯范畴局限，以超越规则的话语进行重组再造。以语言的设计造词为例，隐喻不仅能够创造词汇，而且能够赋予旧的词汇以全新的含义，从而丰富语言的内涵，扩展语言的词汇边界。例如 Archille's heel（阿喀琉斯之踵，来源于希腊神话，表示致命的弱点）、She is like a block of ice（她像冰块一样寒冷，表示没有感情）等。语言作为人类精神文明世界的建构基础尚可从隐喻中获得灵感，作为上层建筑重要组成部分的艺术设计同样可以利用隐喻思维的组合功能实现跨媒介创意设计。

4. 隐喻设计的案例展示

（1）色彩。

色彩有着不同的隐喻，比如系统状态色中绿色代表成功，红色代表错误，如图 2-9 所示。

图 2-9　系统状态图标[①]

同样的色彩在不同文化中也有不同的象征，比如红色在中国象征着吉祥，因此，国内的金融产品设计中习惯用"红涨绿跌"，而欧美的产品却是相反的，如图 2-10 所示。

① 图片来源：https://mp.weixin.qq.com/s/qL4uTV_r7-WPEU8YJwL58g，2023 年 10 月 7 日访问。

图 2-10　金融产品页面①

（2）材质。

设计中应用材质隐喻的最佳实践应该是 MD（material design）。MD 的三个设计原则第一条就是"材质即隐喻"（material is the metaphor）。

（3）图像。

图像化表达是设计中最常用的隐喻，包括图标、图符和插画等。图像常常可以表达出一些文字所不能传达的意思，比如聊天时发的一些表情包就很难用文字形容，如图 2-11 所示。

图 2-11　emoji 图像化表达②

（4）大自然。

大自然是人类学习和创造的宝库和源泉，科学上的伟大发现在被发现之前都存在于大自然中。人类的许多发明创造都是从自然生物中获取灵感，如船和潜艇来自人们对鱼类和海豚的模仿；苹果落地这一现象引起牛顿的思考，从而启发其发现万有引力定律。图 2-12 中展示的是借助万有引力定律设计的储钱箱，储存硬币的箱体通过磁铁吸附在支架上，就

① 图片来源：https://mp.weixin.qq.com/s/qL4uTV_r7-WPEU8YJwL58g，2023 年 10 月 7 日访问。
② 图片来源：https://mp.weixin.qq.com/s/qL4uTV_r7-WPEU8YJwL58g，2023 年 10 月 7 日访问。

像水果长在树枝上。当装满硬币，重量达到一定程度时，箱体会叮当一声从支架上掉下来，通知用户及时清空钱箱，同时给人一种收获的成就感。

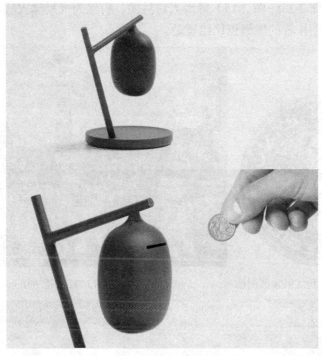

图 2-12　"万有引力"储钱箱设计①

2.2.3　参与式思维

1. 参与式文化

跨媒介叙事的提出者亨利·詹金斯被称为"21世纪的麦克卢汉"，他是在密切关注媒介文化发展的基础上提出这一理论的，但麦克卢汉关注的是媒介中的技术作用，而深受老师约翰·费斯克（John Fiske）影响的詹金斯关注的是媒介的社会文化作用。媒介文化的发展使得受众逐渐从消极被动的接受者转变为积极主动的参与者，跨媒介叙事只有依托于受众，尤其是粉丝积极参与故事世界的发现和拓展才能完成。

跨媒介叙事离不开参与式文化。参与式文化（participatory culture）是亨利·詹金斯提出的概念，他在书中对其做出解释：参与式文化是邀请粉丝和其他消费者积极参与到新内容的创作与传播中来的文化。在融合潮流的不断深化下，文化消费者的参与成为跨媒介文化生产越来越重要的力量，甚至成为跨媒介故事世界建构不可或缺的部分。在这个趋势下，文化生产者对消费者的态度也经历了从"禁止参与"到"积极合作"的转变，交给文化生产者的选择是在多大程度上给予消费者参与的自由。若要顺应当今世界的融合趋势，势必要认识到参与式文化是跨媒介故事世界建构的重要驱动力，顺应文化消费者参与文化生产

① 图片来源：https://mp.weixin.qq.com/s/8S-COlUcN1nycaO-jXcl7g，2023 年 10 月 7 日访问。

与传播的趋势。从 20 世纪 80 年代发展至今的《星球大战》电影就深知粉丝群体对自身的重要性,卢卡斯影业重视培养自己的粉丝群体,如"501 军团""R2-D2 制造者俱乐部""曼达洛雇佣军"(见图 2-13~图 2-15)等庞大粉丝团。粉丝为《星球大战》故事世界添砖加瓦,粉丝成为官方创作者的案例也比比皆是。

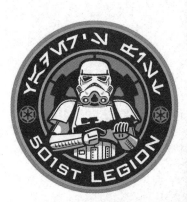

图 2-13 "501 军团"粉丝俱乐部图标①　　图 2-14 "R2-D2 制造者俱乐部"活动合影②

图 2-15 "曼达洛雇佣军"部分成员合影③

2. 参与式设计

参与式设计的概念起源于 20 世纪 60 年代的北欧国家,最初的含义是强调"参与"性:管理者接受公众的观点,让公众的声音加入决策制定过程中。

参与式设计是一种将用户带入设计核心过程的设计策略,也被称为"共同创造"、"共同设计"或"合作式设计"。它包含的方法不仅在项目的初始探索阶段有效,还能在后续构想阶段产生效果,促使产品、服务或体验的终端用户在这两个阶段为他们共同设计的解

① 图片来源:https://www.sohu.com/a/146387257_659223,2023 年 10 月 7 日访问。
② 图片来源:https://www.sohu.com/a/146387257_659223,2023 年 10 月 7 日访问。
③ 图片来源:https://www.sohu.com/a/146387257_659223,2023 年 10 月 7 日访问。

决方案发挥积极作用。

参与式设计（通常是协作设计）是一种设计方法，现多指在创新过程的不同阶段，所有利益方被邀请与设计师、研究者、开发者合作，一起定义问题、定位产品、提出解决方案、对方案做出评估。

参与式设计是一种侧重于设计过程的方法，而不是一种设计风格。该术语用于各个领域，例如软件设计、城市设计、景观建筑设计、产品设计、可持续性研究、图形设计、规划，甚至是医学，以创造一种对使用者的文化、情感、精神和实际需求更敏感、更适应的环境。参与式设计已在许多场合和各种规模下使用。对于某些人来说，这种方法具有赋予用户权力和民主化的政治意义。对于其他人而言，这被视为设计师放弃设计责任和创新的一种方式。

3. 参与式设计的应用

旅程地图：用户绘制出他们当前的经历，包括痛点、挫折感、挑战和机会点，设计者有时甚至无法通过大量的人种学研究来做到这一点。比起单一地询问问题的研究方式，在整个体验的上下交互内容中进行提取的方法能让设计者获得更丰富的信息。

分镜头脑风暴：用户通常可以在短时间内产生许多很棒的想法。为了激发想法，我们使用分镜头表达——用代表概念或想法的词语来帮助我们以不同的方式看待问题或场景。

移情拼图：视觉的关联会让人们重构他们的观点，并使得他们在产品或服务的体验之间建立潜在的抽象关系。有时语言所不能描述清楚的经验和需求在这个活动中以另一种方式帮助用户表达出来，参与者始终位于拼图的中心，这使我们能够了解他们在与组织的互动中是如何构想自己的角色的。

魔术屏活动：人们通常可以通过共同创造的过程来识别隐藏的机会点和潜在的设计价值。在活动中，为参与者提供能够参与到动手"制作"活动的素材。这使我们感受到哪些特性或功能最重要或最不重要，并且它能揭示有关用户交互思维模式的特点。

角色扮演：例如，研究就诊问题时，通过建立对患者和临床医生体验的互通理解来帮助建立对用户的同理心。这不仅让参与者通过展示出他们的体验故事来说明他们的解决方案，也有助于塑造理想的护理中心体验。

机会识别：在活动中，鼓励参与者使用体验地图来思考机会或他们觉得事情可能已经不同的情况。参与者可以考虑体验中每个阶段的不同机会，例如从与朋友交谈中受益的情况，或者是一个很了解他们的成年人，本可以提供帮助但没有的人。

4. 以受众为中心的内容创作

跨媒介创意设计的一个极为重要的思维就是角色转换。角色转换一般分为命令性的和暗示性的。以广告设计为例，传统的广告设计大多采取命令性的角色，即用口头或书面的方式直接表达意思，引导对方怎么做。暗示性的角色转换则是一种较为隐晦的说服方式，通常由暗示性的图片来引导目标对象，让其自发地把自己代入某个角色。在这种角色转换策略下，大多数平面广告中的图形和文字媒介、数字广告中的影像和声音媒介都没有广告受众的参与，只能在传统的媒介中构筑情境。

以广告设计为例，在跨媒介性创意形式的驱动下，广告设计可以借助多种技术手段和传播方式，让广告受众参与进来。这时，广告受众不再只是简单接受信息的旁观者，而是成为参与信息生成的合作者，广告受众被打扮成某个角色，并按照这个角色的脚本行动坐卧，成为作品中的一种特殊的媒介。曾获得 EACA 关怀广告奖的拼图广告作品，是李奥贝纳广告公司为法国圣丹尼斯 mimi 抗癌基金会制作的一则广告，如图 2-16 所示。广告的主题是呼吁大众共同帮助癌症患者，以此增强他们与疾病斗争的勇气和信心，同时让这一弱势群体得到全社会的共同关心与帮助。广告本体为一个广告箱框，广告箱框里有 20 张可移动的方块图片，其中有一块没有图片的方块板上写着这样的广告语："帮助癌症患者重塑他们的形象。"此举意在激发广告受众的同情欲，使他们将自己转换到保护者的角色，为癌症患者出一份力量。广告投放到市场后，大多数广告受众见到作品都会驻足停留，并且自发地把框内切割的方块图片拼成已化妆好的癌症患者的完整头像，广告在受众执行的过程中又会吸引更多的受众。

图 2-16　法国圣丹尼斯 mimi 抗癌基金会的拼图广告①

通过这一角色转换的策略，不仅使广告受众认可了自己的某种社会保护者身份，又完成了广而告知的诉求。圣丹尼斯 mimi 抗癌基金会是一个为癌症患者提供心理帮助和美容服务的机构。这则广告设计作品中，方块图像、方块文字标题、参与者这三种不同媒介符号通过广告箱框这一载体以跨媒介性的创意形式完成了广告的宣传内容。参与受众内化为广告的一部分，心甘情愿地充当媒介，完成角色扮演。在跨媒介性创意形式的主导下，配合角色转换的策略方式，一方面可以使广告箱框里的方块图像和方块文字标题作为媒介之一，激发参与受众的触感信息，使他们的感官得到更加细腻的体验，增强流动的感受方式；另一方面也打破了原先广告策划者仅对广告文本中实现受众本位思想的构思，将广告活动置身多元场景及角色转换的"现实受众"中考虑，让参与受众的投入情感和肌肉感觉通过肢体行为成为作品的一部分，成为整体作品的重要媒介之一。

① 图片来源：https://www.zhihu.com/question/510799150/answer/2305414753，2023 年 10 月 7 日访问。

2.3　跨媒介叙事的方式

2.3.1　空间的交互

1. 线上展会的空间交互设计

线上展会（OAO Expo）又被称作数字展会、网上展会，是以网络平台为基础，借助VR、5G、人工智能等多项现代化技术对数字信息进行展示。线上展会是一种新型的展会策划、企业文化展示与观众观展的方式，相较于传统网络展会的信息公示，线上展会的展演形式更加直观立体。

线上展会空间交互指用户在虚拟空间内部活动时应用到的交互功能、交互技术以及信息交互方式的概念集合。首先，交互功能指用户通过对虚拟空间的操作来控制程序，通过该程序达成用户期望的观展效果，线上展会空间中的交互功能包括场景漫游、语音导览、VR观展、视角切换等。其次，交互技术指用户通过计算机输入/输出设备，以有效的方式实现与虚拟空间的互动的技术，线上展会空间的交互技术包括虚拟现实、增强现实、人工智能、漫游、数字孪生技术等。最后，用户在虚拟空间中通过输出设备得到信息反馈，线上展会空间的信息交互方式包括视觉交互、听觉交互、情感交互等。三者各为主体又相互联系。用户在线上观展的过程中通过展会信息的交互，对空间内部功能提出要求，展会开发商通过用户的要求发展相应技术，技术和功能的实现反馈给用户，带来更强的信息体验，从而形成发展闭环。

随着交互技术的发展，线上展会的交互功能随着用户需求的提升而多次更新，最终形成了当代线上展会的多元化观展模式。线上展会中的交互功能在模拟观展者的视听感知、动作行为的基础上，利用互联网平台的虚拟性优势，对线下展会功能进行创新优化，让观众在线上观展的过程中体验到不同的浏览形式、趣味的交互项目以及沉浸的现场环境。

（1）模拟行走。

线上展会的空间位移功能是对观展者的行走动作进行模拟，空间位移指用户通过指令输入实现虚拟空间的位置变化。PC终端与移动终端因输入设备的差异而衍生出不同的信息交互动作，PC终端主要通过单击、拖动鼠标或输入键盘命令实现观展者在线上展会的位移动作，而移动终端则是利用点触、虚拟十字按键、虚拟摇杆等方式实现目标位置的改变，相较于PC终端的信息输入方式，移动终端的操控更加精准，使用条件更加宽松，操作更加简洁。

（2）空间漫游。

线上展会在模拟线下展会空间位移功能的基础上加入了空间漫游功能。空间漫游指用户通过开发者预先设定好的漫游路线自动改变视点及视线的位置并沿该路径进行移动。空间漫游功能作为线上展会空间位移的补充形式，可以通过画面转移进行语音及文字介绍，带领观众了解展会信息，整洁的交互界面与连贯的镜头语言能有效引导观众，给予观众最流畅的沉浸式体验，杜绝展会浏览期间因为无效操作而导致的时间浪费。

（3）三维视角。

线上展会将空间浏览视角分成三维视角和鸟瞰视角。三维视角是线上展会最主要的浏览视角，该浏览模式应用虚拟现实技术模拟观展者在真实展会中的行动模式，用户将通过第一人称视角在虚拟展会中进行交互操作。其优势在于代入感强，容易让用户进入一种沉浸式体验状态，这种状态下的用户完全进入展会空间，容易对观展者的角色产生移情作用。

（4）鸟瞰视角。

线上展会在视觉模拟上的创新在于为用户提供了第三方浏览视角——鸟瞰视角。鸟瞰视角指线上观展的用户通过高视点透视法以高处某点为视角俯视展会空间，呈现画面大气且有张力，视觉冲击力强，能够体现展会内部空间一个或多个展项的形体、结构、空间、材质、颜色、环境以及展会内部的各种关系。鸟瞰视角下，用户可以对线上展会的整体空间进行导览，对展会的空间布局以及展区分类拥有更明确的认知，增强视觉效果的同时提升了观展效率。

（5）虚拟数字人向导。

"数字人"概念起源于 1990 年的日本动漫，是通过绘画、动画、CG（计算机图形学）技术等在虚拟或现实场景中实现非真人的形象。虚拟数字人不是单纯静态的生理模拟，而是综合利用各种新技术对人的生理属性和社会属性的全方位模拟，是具有社交功能的社会人。在虚拟数字人热潮的影响下，众多企业品牌营运推出各自的企业 IP 形象，通过分析企业形象，结合企业文化特性，利用数字化技术将拟人化空间向导展示在线上展会空间中，让虚拟数字人带领观展者在展会空间中进行浏览并对空间信息进行讲解。虚拟数字人可以提供给观展者更多想象空间，不同受众会根据各自的知识背景、生活体验以及潜意识信息赋予虚拟角色性格特征，将虚拟角色完整化，如图 2-17 所示。虚拟角色导览打破了原有个人观展的刻板定义，虚拟主播的伴随式讲解充分体现了交互技术"以人为本"的理念，提供给观众真实、惊喜的情感体验，在提升观众认同感，使受众群体最大化的同时带来丰富的经济效益，虚拟形象的使用也扩大了受众范围，深受儿童与青年群体的喜爱，在保证线上展会娱乐性的同时赋予线上展会教育功能。

图 2-17　线上展会虚拟数字人向导①

① 图片来源：https://zhuanlan.zhihu.com/p/429707449，2024 年 7 月 20 日访问。

心理学家亚伯拉罕·马斯洛（Abraham H. Maslow）指出：人类对于自主控制的需求是与生俱来的，为了满足人类的基础生理需求，人类需要大量的可控性掌控生活环境的资源，进行自我约束，避免恶性事件的发生。用户与展会的交互过程中，通过操作可以达成自身需要的目的或者心理预期，并在活动过程中获得掌控感、胜任感、安全感就是可控性概念。譬如观众可以控制浏览展会空间的视角、在空间中进行位移、对展品多维度进行观察都体现了线上展会交互时的可控性，线上展会空间中交互的可控性原则涉及展会交互的尺度，衡量标准取决于用户对交互功能的体验感，线上展会的交互功能始终把握在观众便于理解、容易使用的范围内，因为一旦脱离交互的可控范围，用户在观展过程中就会出现无法理解交互功能、操作困难等情况。

2. 游戏的空间交互设计

让读者对虚拟的故事有深刻的沉浸感，这就是交互性叙事。交互性叙事的概念是由游戏设计大师克里斯·克劳福德（Chris Crawford）首次提出的。他认为不同于具有交互性的情景，交互性叙事是一个新领域、新概念，是存在于不同主体之间的循环过程，在这个过程中参与者交替发言、倾听、思考，以形成某种形式的对话。

交互性叙事使人们对故事的演绎方式更加丰富多彩，将故事从线性叙事拓展为非线性叙事，由时间叙事演变为空间叙事。美国叙事学家玛丽-劳尔·瑞安（Marie-Laure Ryan）认为这种虚拟现实技术诱发的交互性叙事有两个基本特征：交互性与沉浸感，其中最为核心的是故事的交互性。瑞安还提出交互性叙事三层次理论：在外层，交互性更注重故事的呈现；在中层，交互性主要考虑用户在整个故事中的参与性；在内层，关注的是用户和系统间实时的、动态的交互性。通过以上层级内容阐述，交互性叙事的特征展示得更加清楚，在以后的策略方法设计中也更有针对性。

游戏设计以虚拟仿真环境为媒介进行体验叙事。空间交互的叙事模式着力于营造虚拟、仿真的环境，更好地满足用户的体验心理和情感需求，营造全方位沉浸感的交互式叙事形态。用户可以在此过程中通过人机界面交互获得感官刺激，并在体验叙事过程中获得情感上的需求。这种叙事形态最常见的是仿真游戏、互动展览、互动影像等。在仿真类游戏中，用户可以通过操作程序完成对驾驶汽车、飞机等虚拟空间的探索，在虚拟空间内体验仿真操作带来的愉悦，无论成功还是失败，注重的是心灵上的体验，设计者将叙事的内容和虚拟的空间融合在一起，赋予参与者身临其境的沉浸式体验。互动影像是通过虚拟角色的接触体验和虚拟环境的沉浸体验相结合，通过传感装置让用户在虚拟环境中体验过去、未来，并可以与虚拟人物进行交流，这种体验强调的是用户多感官通道体验所带来的强烈的沉浸感。

艺术场景的营造是游戏实现空间交互叙事的前提，目前大多数空间交互场景设计以数字文本、数字符号、电子音频、数字视频等数字载体营造空间和场景为主，可分为纯空间场景的营造、交互式空间场景的营造和叙事性空间场景的营造三种形式。这种沉浸式的游戏体验属于一种空间活动体验，主要是基于数字化准客体的框架建立而成的，可以使受众获得初体验，也是受众获得沉浸感的前提。它以不同的方式打造不同的空间意境，融合了光学三维动作捕捉系统，让体验者沉浸在特定情节之中，对体验者进行多感官的刺激，使体验者跟随剧情完美沉浸，形成前所未有的全新体验。

2.3.2 新的叙事方式

1. 打造 IP，聚合粉丝黏性

近年来，以小说、影视、游戏为基础的 IP 改编热潮风靡不已。以游戏 IP 改编为例，故事自身拥有的大量玩家群体可作为受众潜在基础，使其被改编成景观装置的过程变得更为容易。新颖的故事内核让融合后的景观空间在能够满足游戏玩家情感需求的同时，能受到对故事了解为零的游客的欢迎和参与，进而促进其他媒介故事深入景观空间。而作为跨媒介叙事的体验者，从不缺乏"表达贡献"，当用户在某个媒介或平台上接触到故事并沉迷于此时，会进而大量寻找相关的渠道，如周边文创、故事、电影、话剧、主题公园或景观空间等开展消费，从而加强对故事 IP 的参与度和归属感，产生粉丝或集群效应。

2. 扩展性故事叙事

跨媒介叙事并非终点而是过程，更准确地说是一种持续发生、绵绵不绝的扩展过程。詹金斯指出，重复冗余的内容会使消费者的兴趣消耗殆尽；唯有不断扩展用户的叙事体验，才能维系消费者的忠诚度。詹金斯的门徒杰弗里·朗（Geoffrey Long）直言，跨媒介叙事不是叙事的重复，而是叙事的扩展。瑞安则干脆将其命名为"扩散美学"（aesthetics of proliferation），并声称这对原先封闭、内向、界限分明的文本主义批评范式（包括英美新批评、结构主义等）构成了挑战。跨媒介创意设计的故事世界能否成立，关键因素在于它的"可扩展性"。

亨利·詹金斯在《融合文化：新媒体和旧媒体的冲突地带》中提到，"跨媒介叙事是随媒体融合应运而生的一种新的审美意境——它向消费者施加新的要求，并且依赖于在知识社区的积极参与。"使用者可以通过各种媒体渠道或媒介搜寻有关故事的细枝末节，继而在线讨论，交流彼此的发现，在合作中续写故事或者挖掘故事的内在细节并收获丰富的娱乐体验。使用者的积极参与、热情讨论能够给跨媒介叙事中的任意一个载体（如景观空间）带来持久的原动力。

3. 多媒介相互渗透

有学者认为跨媒介叙事就是借助互媒性串接叙事网络，并运用不同媒介平台再诠释作品，打破单一文本召唤式结构。互媒性（intermediality）指媒介形式相互模仿与整合。传统设计模式是个体或少数团队人员共同制作的，而跨媒介叙事理论下的设计制作者是无限的，是多方精通各媒介的创作设计者通过协作著述创造出的设计造物，合力推进同属一个故事世界的不同故事子世界的发展。该特质更易于激发集体创造力与多元视角的融合，促进设计内容的丰富性与深度的挖掘。在这一理论框架下，设计不再受限于特定媒介或渠道，而是能够在多种媒介环境中自由流转、相互增强，为受众提供更加丰富、立体且沉浸式的视觉体验，进一步推动视觉传达设计与艺术的创新与发展。

4. 打造跨媒介故事世界

正如艾伦·罗宾斯指出的，故事是营销的重要工具，在跨媒介娱乐时代，每个品牌都

会最大化跨越媒体营销，品牌策略成为一种复杂的交互式故事讲解体验。跨媒介广告在不同的媒介中释放了相互关联的信息片段，而消费者在各种媒介所叠加出的场景中主动捡拾、拼接、整合，甚至延伸了这些信息片段，构成了完整的信息图景。在建构对品牌认知的同时，与品牌进行实时互动。

2017年国际妇女节前夜，道富环球投资管理公司（SSGA）为了宣传旗下致力于提高女性领导地位的SHE基金会，在纽约华尔街铜牛雕塑对面树立了一个昂首挺立的《无畏女孩》（Fearless girl）雕像，如图2-18所示，引起了线下大规模的参观与合照。而在其官网上，SSGA专门制作了"无畏女孩"合集，与栏目其他信息并置，讲述公司充满社会责任感的投资理念。与此同时，SSGA给数千家公司写信，要求它们增加女性在董事会中的占比。在Twitter上，"无畏女孩"在12个小时内产生了超过10亿次展示。最终，SSGA通过这一系列跨媒介宣传使SHE基金日交易量大涨，《无畏女孩》雕像也揽获2018年戛纳国际创意节三项大奖。

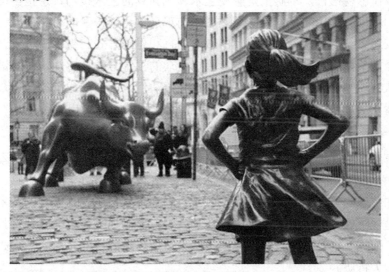

图2-18 《无畏女孩》雕像①

第2章课件　　第2章习题　　第2章素材

① 图片来源：https://baike.baidu.com/item/无畏女孩/20477581?fr=ge_ala，2023年10月7日访问。

第 3 章　跨媒介创意设计的方法

3.1　跨媒介语境下的设计结构

3.1.1　语言层：多元的视听语言

此处提及的"语言"作为一种传播媒介出现，是在跨媒介创意设计中传达意义的一种方式。我们常说的"视听语言"通常延伸自影视艺术，传统电影艺术范畴中讲述的视听语言又可以被称作影视语言，本质上是影视艺术领域独具的艺术技巧，意指在影像和声音载体的基础上，利用艺术化的视觉、听觉刺激，向观众传达创作者的思想内涵、情感意图等特定信息的表述系统，表现为一种感性的叙述语言和思维方式。视听语言包含视听等多种语言元素，经过长期的实践总结与发展，模拟受众的视觉、听觉感知，研究语言规律及语言形式，遵从其法则合理安排，形成了独特的"语法"，逐渐形成了符合受众习惯与审美趣味的形式体系。从这种叙事的组织方式上不难看出视听语言的优势所在。

1. 跨媒介语境下的视听语言概述

视听语言包含的视听元素通常解释为人、景、物、光、色、声这六大基本元素，跨媒介创意设计中，视觉语言的范围扩大，包括图文、影像、光影、空间、质感、色彩等，听觉语言案例如音乐的节奏、旋律、音色等。视听语言通过视与听相互结合的艺术表述意象、沟通受众，是视听媒介的艺术设计手段，在其内容方面，视听语言需要具有具体的场景、道具等物象，形式上则是通过技术手段或技法来达成传达的目的。内容与形式是视听语言缺一不可的两大特质。

视听语言虽然源于影视艺术，但并非影视艺术独有的艺术手段，现如今随着技术日新月异的创造性发展，人们的生活模式、审美取向不断发生变化，在新媒体传播时代，视听语言已形成了区别于传统影视语言的表意体系，传达媒介上也呈现出多元化的态势，视听语言被广泛运用至其他艺术门类与媒体设计领域，用以表述思想、传播信息、诠释内涵。伴随当代大众传媒的长足进步以及不断趋近甚至已然步入数字化、网络化的跨媒体进程，当代信息技术给跨媒介创意设计提供了焕然一新的文化形态。单一或有限的媒介途径形式带来的视听体验早已不能满足当下受众的视听需求，现今的跨媒介创意设计不仅包含艺术的成分，科技的含量更是与日俱增，感性与理性思维融合、文化艺术与科学技术一体，视觉艺术、计算机技术、心理学、信息传播等各学科领域相互交叉，差异化的文化背景、媒介语言、意识形态集合，所形成的新视听语言跳出了其本身的视听表现，偶发、突变、发散、聚合的视听语言使跨媒介创意设计革故鼎新，帮助受众通过多元的视听语言解读信息，实现跨媒介创意设计的传播目的。在跨媒介创意设计中，视听语言也作为一种阐述意义的

重要手段与方法被普遍使用，它的多元化发展是为适应新时代的媒介场景的创造性改变，逐渐走向成熟并不断标新立异。

2.跨媒介创意设计中的视听语义传达

新媒体时代，跨媒介创意设计的展现形式多元化，新媒体、数字媒体艺术发展空间广阔，为受众认知提供新的观念、新的视角，其设计也不只停留于平面或二维空间，借助近年来出现的高新技术，虚拟现实技术等新兴手段也被应用于跨媒介创意设计中，揭示了视听语言在跨媒介传播中创新的可能性。在虚拟现实时代来临的独特背景下，虚拟现实艺术作为一种新兴且独立的艺术门类，在视听艺术层面上具备特殊的审美特征与美学价值。借助虚拟现实技术，跨媒介设计的视听语言表现出沉浸性，使受众得以身临其境进行交互体验，形成独一无二的构想并反馈于创作者，再进一步与创作者的构想对接、交流，通过数字世界的视听艺术将虚拟现实延展至精神层面，以传递给受众生理、心理层面的美感体验，多层次、多空间、多形式地帮助受众理解作品的内在意义，在实现传播者意图的同时整合创新。在此以虚拟现实技术的应用状况为案例，探讨跨媒介创意设计中视听语言的多元化设计结构，分析创作的视听艺术语义。

首先，在视听语言的构成中，画面的视觉词汇架构其视觉语言，图形、景别、色彩、光影、质感等视觉元素对视觉信息进行分门别类的传递。

传统媒体艺术对材质、技术的顾虑在视觉语言的表现上具有局限性，色彩选择等相较于新式媒体较为单调，虚拟现实技术的跨媒介运用则破除固有的色彩搭配与空间布局，虚实结合，呈现出有变化、有主次的视觉语言结构，其最主要的方式是运用前后景别的纵深关系、空间的延伸、光影的虚实变幻、色彩的强弱对比等手段，组构虚拟现实的视觉语言体系。新技术下的跨媒介视觉语言可以展示有别于传统载体的高纯度色彩甚至动态抽象的场景，视觉画面、用户界面、操作模块、互动反馈等板块间的组接也更易实现，连贯性、灵活性、整体性以及丰富性得以大幅提升，从中产生的视觉效果和受众的心理反馈也同样可以表现出多元化的状态，是饱满而又丰富的。

其次，在视听艺术的听觉语义上，听觉语言的重要性不亚于视觉语言。

听觉语言可以帮助受众更明确地理解作品所传达的信息，是信息传播中重要的一环。声音作为一种传播介质，由于其较为固定的性能，不可避免地受到其固有表达方式的制约，但也正因如此，声音与其他介质的配合性与契合程度较高，绝大多数跨媒介设计虚拟现实技术的实际应用中，声音与视觉语言相互作用，共同构建起视听语言的整体，二者之间相辅相成，组建出立体化的丰富的设计作品。视觉、听觉语言双重作用下，虚拟现实创作的表意更加清晰明了且更具冲击性，表现力更为突出，更能迎合受众的生理甚至精神需求，激发现今跨媒介创意传播的多元化、个性化表达。

跨媒介创意设计的发展中诞生了众多相异的理念与丰富的视听享受，这与科技的发达、新技术的出现息息相关，可以说跨媒介设计的视听语言也具有科技本位的文化特性。但同时，跨媒介创意的视听设计更是多学科、各色艺术文化理念兼容并举的产物，是技术与艺术、文化等相互交叉、影响，最终整合的综合性设计，对新颖内容与强烈媒介冲击的追捧并不能摒弃对常人感知能力的寻求，因而新媒体时代并不是要求我们抛去传统的艺术形式

与内容,而是对新跨媒介创作的媒介限制更为宽容,允许更加多元的媒介交互融合,促成跨媒介视听语言向多元化迈进。

📷 **案例**:爱马仕"The Magic Shoe"女士鞋履系列数字艺术橱窗通过触摸产品等互动形式,触发场地中的数字装置,在产品周围呈现出丰富的画面,并播放音效配合场景,营造出精致、舒适的环境氛围,给现场宾客带来视、听双重享受,使受众以全新的眼光发掘产品的别样魅力。

爱马仕女士鞋履系列数字艺术橱窗[①]

3.1.2 符号层:个性化的形象

新媒体时代,信息表达和传播不断创造着新的形式语言,跨媒介创意设计中符号化的语言大范围地应用到媒介创作中,符号作为信息传递流程中极富意义的外在形式或物质载体,是引起传达和互动过程中不可或缺的一大要素。

1. 符号的定义

我们可以将符号理解为用某一标志性的物象指代、标示同一对象,通过任何形式,运用该标志物表示这一对象的概念、内在思想、外在特征。通过符号形式,创作者可以结合人们对自然或社会物象的共识与感知,赋予对象事物深层的含义并完成精神内容的传播与对话。法国语言学家弗迪南·德·索绪尔(Ferdinand de Saussure)进行符号学研究时所主张的符号二分法中,能指和所指是构成符号的一对范畴,能指用以指代表示具体事物或抽象概念的符号形象,是符号的载体,所指则是符号中映射出的具体事物及概念。从广义上讲,无论何种符号体系都是以传达意义为目的的,这种用以传播信息的符号一类是语言类的,以文本、语言、图形、画面为主,直接体现思想或抽象反映具体事物,另一类则包括视觉、听觉、嗅觉、触觉等感官感受,属于非语言符号。

学者赵毅衡对符号的"物源"的解释分为三种,一是自然事物,如季节符号、植物符号等,来源于自然事物的符号出现的本意并不是有意携带某种内涵,然而自然存在的事物在长远的发展中,不断为人们的意识所符号化,相沿成习,形成了独特的指代含义。二是人造器物,从器物产生的源头上来看,器物是作为使用物出现的,但当使用物被认为携带某种意义时,也潜移默化地被加以符号化而不只具有实用性。三是人工制造纯符号,是作为意义的载体被人为地、有意地创造出来的,不仅包括语言、文字、艺术、图案等,文化精神也属于这种人造符号,比如中国传统文化中诗词的象征意义也属于人工制造纯符号的范畴。由此我们不难理解,"符号是被认为携带意义的感知"。

[①] 视频来源:哔哩哔哩,跨媒体交互作品案例分析——国外作品,https://www.bilibili.com/video/BV1xL4y167tm/,2023年10月6日访问。

2. 符号的现代性应用与个性化表达

在现代生活背景的影响下，人的思想倾向与审美趣味发生变化，底层的需求基本得到满足，人们转而追求更高层次的需要，其需求不再以单一模式主导，而转向寻求个性化的符号消费和创造性的自我表达。跨媒介设计作品想要在当今社会引领潮流，就必须具有现代人追寻的差异性。随着社会文化观念的飞跃，跨媒介创意设计的个性化符号形象正逐步成为它的鲜明标志。为了满足广泛受众个性化的文化需求，符号的意义也在多维拓展，多场景、跨媒介之间不断产生新的符号解释并诞生出新的符号，不同情境下的符号形象间融合共存，由此使得跨媒介创意符号衍生出个性化的独特含义。在这种特定环境中，创作者也应以一种开放性的思维重新探讨过往经验，开拓创新，站在不同的视点下对熟悉的物象与符号进行个性化的改造，以达到传达信息、树立形象、表达意义的最终效果。

📷**案例**：2022年北京冬季奥运会的吉祥物设计如图3-1所示。该吉祥物的设计在跨媒介传播手段下实现了"冰墩墩"这一形象的良好传播，通过技术的赋能，使得受众深度参与到宣传态势中，帮助"冰墩墩"成功符号化。"冰墩墩"的符号意义在媒介的传播与互动中不断被个性化地解码、更新、扩充和延伸，"冰墩墩"也成为热门形象，被当作2022年北京冬季奥运会的代表性符号广受欢迎。分析其符号形象，在文化、精神、社会属性上，代表中国的熊猫形象要素与象征冰雪文化的透明外壳结合，脸部周围的彩色光环寓意5G技术的发展，三者的融合意味着中国文化、冰雪运动和现代科技的整合。从符号的角度进行解读，熊猫是在世界认知范围内公认的中国符号，以熊猫作为设计主体，既能代表此次冬奥会的举办地，又能传达出2022年北京冬奥会独特的中国味道；可拆卸、替换的透明外壳设计一方面使人将其与冰雪晶莹剔透的形象产生联想，另一方面迎合当下参与型文化盛行的潮流，使得其本身成为一种能够与消费者进行互动、沟通的媒介，产生新的个性化的符号意义。"冰墩墩"符号引起的喜爱与热烈讨论，离不开其本身充满未来感、时代感、速度感的个性化形象，也体现出了跨媒介传播促进符号增值的价值所在。

图3-1　2022年北京冬季奥运会吉祥物"冰墩墩"①

在宣传手段上，北京冬奥组委先后发布吉祥物微信表情包、发行纪念邮票，同时打造了展示吉祥物形象的主题彩绘飞机"冬奥冰雪号"（见图3-2）、哈尔滨太阳岛雪博会冬奥

① 图片来源：https://baijiahao.baidu.com/s?id=1744666417153139593&wfr=spider&for=pc，2022年9月22日访问。

主题雪雕（见图3-3）等，依托网络、现实多渠道媒介，促成了受众对冬奥会传播活动积极、自发地广泛参与。比如，短视频平台中融入"冰墩墩"符号的素材或背景音乐制作、借用"冰墩墩"形象拍摄的手作视频、融合民族及文化元素制作的"冰墩墩"换装作品等，这些延伸创作超出设计者的初始预期，传播过程中智能媒体技术的应用与用户随机性创作的组合推进了符号传播情境的新旧联结，创造了神态各异的"冰墩墩"面孔，利用典型符号的塑造与多场景的交流赋予传播符号独特的意义，树立跨越文化边界的个性化形象，反映出现代大型体育赛事传播业态的崭新启示，讲述了为世界感知和认可的中国特色，无论是从符号传播还是商业运营上来看，这无疑是一个成功的案例。

图 3-2 冬奥冰雪号[①]

图 3-3 冬奥主题雪雕[②]

对个性化形象的重视在各设计领域也十分常见，如现代企业为了打造自身的差异性、

① 图片来源：http://paper.people.com.cn/hwbwap/html/2020-09/16/content_2009301.htm，2023年10月6日访问。
② 图片来源：http://french.news.cn/amerique_du_nord/2021-12/25/c_1310392285.htm，2023年10月6日访问。

表现有特性的个体身份，对企业形象和品牌符号设计的重视程度甚至超乎产品本身，而与众不同的企业形象与品牌符号确实能够引导受众思想随创作者塑造的形象符号发生转变，与消费者追求个性的心理达成一致，被众多企业视为赢得市场的关键要素。

案例：近年来兴起的饮品品牌"喜茶"，如图 3-4 所示，在其品牌策划中采取了符号互动策略。它利用一个有代表性的长期稳定的基本品牌 IP 符号，抓住目标群体的共同取向，在品牌的商标设计、饮品的外包装、线上推广上采取能够博求受众认同的联名营销等方式获取目标客户的长期信任，同时为满足消费者的猎奇心理，始终保证符号形象的推陈出新。"喜茶"对品牌个性化符号的塑造甚至包含了员工人群的定位，"喜茶"的员工集体为配合其小资、新潮的品牌文化也设定为年轻群体，与具有群体特色的年轻消费者之间形成良性的双向互动，构成了别具一格的品牌风貌。"喜茶"人格化、时尚化的符号体系跨越多种媒介，形成了与特定社群沟通的介质，对品牌本身在社交网络中的传播形成了巨大的助益，带有极强的可以借鉴的传播价值。

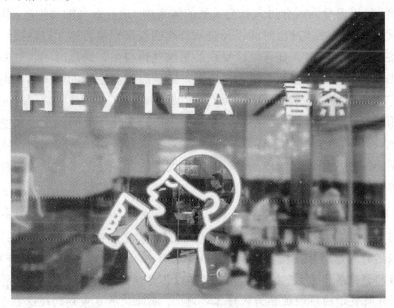

图 3-4　"喜茶"饮品品牌[①]

由以上案例可总结得出个性化媒介传播中，受众在媒介选择中获得了更多的主观能动性，以及更多的参与自由，与传播者之间的边界感削弱，传播的反馈机制也更倾向于双向的互动，设计者更加需要考虑个性化的表达方式、饱满的个性风格、耐人寻味的内涵，提升设计的吸引力，实现符号价值的倍增。

3.1.3　叙事层：跨越时间和空间的叙事结构

媒介融合的时代发展趋势下，跨媒介语境下的叙事不仅体现出图、文、声、像并茂的立体表现特征，注重对社交网络的利用、渠道与渠道间的互动，也探讨叙事中时间、空间

[①] 图片来源：https://www.163.com/dy/article/H2LC98IH05118O92.html，2023 年 10 月 6 日访问。

的叙事结构与方法。叙事是处于具体时空中的现象，叙事结构既包含时间维度，也包含空间维度，时间与空间共同建构了人感知事物的先验框架，我们很难想象在叙事结构中无关时间、空间的叙事模式与叙事作品的存续，跨媒介的设计叙事作品必然会涉足复数的具体时间或空间，而在时间、空间叙事中，跨媒介的应用也十分必要，时空叙事与跨媒介的共同作用为开拓跨媒介叙事能力提供了新的可能性。

　　通常我们认为的时间是线性存在的。影视作品或文学作品中常见的利用单向发展的时间线将开端、发展、高潮、结局的故事段落线性串联的叙述流程，从叙事结构的角度定义，就是一种封闭的、单向线性的叙事呈现。这种叙事方法反映的是我们认定事件按照一定的因果关系发生，总由开头、中间发展、结束几部分构成的线性思维，但现实尺度中的事件往往多线并行、无序发展，是复杂的、发散的、交织的。如今媒介、技术的发展影响着我们对叙事的感知与思考的方式，叙事的形态、结构以及话语方式随之发生转变，我们对空间的感知也早已超越静态实体的空间，空间的属性已经不再限于物质属性，虚拟空间从实在空间中剥离，又以自身为媒介进入社会关系的体系中，进行意义的再生产，构建动态的、变换的环境状态。新式媒体冲出时间以及空间制约的叙事现象打破了以往线性叙事的一贯性，显示出跳跃性、穿插性、任意性，受众的思维获得自由，跨越时间、空间约束，呈现了非线性的思维方式。跨媒介叙事成为新现象，跨越时间和空间的叙事结构也映现出时空的独特话语方式。譬如在艺术展览中，我们可以看到许多艺术作品打破了时间、空间的传统形式，采用了时空并置、解构、拼贴、穿越等手段，弱化了时间的次序和空间的限制，让作者自由地设计时间与空间变量，观看者则通过各人各异的理解和创造，依照自己的亲身经历、生活感知和思想观念与作品进行精神层面的沟通，让艺术作品中的叙事空间扩展进观者的精神空间。

📷 **案例**："杨福东：轻轻的推门而进，或站在原地"个展中展出了艺术家杨福东极具个人风格的多屏影像装置艺术作品，如图3-5所示。该影像装置展出的是杨福东在沙迦采用各不相同的手法拍摄的八部影片，在展览现场将八部影片以八块屏幕并置——这种在同一地点、同一时刻播放的影像展出方式，使观看者不仅可以各自独立观赏，也可以将其作为一个整体进行观摩。影片所展示的沙迦被誉为"好客之地"，而此次展览策划的理念在于，欢迎访客心怀敬意、积极交流、主动分享、深入了解、回应主人的好客热情。这一理念与阿拉伯地区对用以招待客人的"庭院"的定义不谋而合，在地域语境下，"庭院"同时具备公共场所和私人生活的功能，两种空间属性的相互融合使其呈现出独特的意义。该种理念体现在艺术家的装置艺术叙事中，则表现为利用八部不同影片在时间与空间中的并置，打破时空限制，近距离地展现在观众的眼前，将观看者拉入沙迦的情境中立体地感知沙迦的风土人情，使得这一陌生的文明不仅仅停留在文字描述或道听途说之中。作者杨福东将该影像装置比作竖立在观众眼前的一道大门，将"轻轻的推门而进，或站在原地"的选择权交予观众，与观看者的精神空间产生互动。从这一作品中我们可以看到，作者忽视对自我精神的强调，采取更加贴近现实世界的多视角将现实的真实面孔跨越时间、空间等传统意义上的制约铺陈在观众面前，把对作品进行最终解释的权力转交给观看者，任由观众从自身的理解出发，提出与观者个人经验贴合的叙事结果，引导观众的精神空间与作品所处的媒介空间之间发生交流与对话。

图 3-5 "杨福东：轻轻的推门而进，或站在原地"展览现场①

我们也可以从杨福东的另一个装置艺术作品《第五夜》（见图 3-6）中看到相似的打破时间、空间固有形态的叙事结构。作品使用七台摄影机同步移动拍摄，以七个不同的角度和景别拍摄同一场景，展示了男男女女行走、穿梭、徘徊在几十年前的老上海的情景。在展览空间中，结合影像及装置等多种媒介，解构影片的时间与空间并将片段并置、拼贴，试图重新建立一种跨时空的叙事结构与观看模式。作者布置了七面并置的屏幕，多角度、多线索地进行视觉表达与空间呈现，将同一情节、同一场景展现成为七个平行交织的时空，观众在同一时刻、同一空间穿梭于不同的叙事视角。作者在这部作品中含蓄地展现了一种特殊的旧上海的文化感觉，让观众以他的感知作为出发点，进而派生出自己的感受。在装置艺术面前，观众更像是一名名鉴赏家，当观众以鉴赏家的视角与身份看待艺术作品时，便会产生十分个人的解析角度，为作品提供无数可能的诠释，正因如此，观众成为作品的第二导演或第二作者。杨福东将与观众之间的这种持续、往返的对话描述为"艺术家与观众之间无形的桥梁"，这其实也是跨媒介叙事的精华所在。

随着当下各种数字技术越来越发达，跨媒介设计的技术支持越来越广泛、便捷、人性化，在叙事结构的架构上，我们更容易找到适合的技术手段，但媒介的应用更需要创作者发挥想象力与创造力进行决策。跨媒介设计中，我们要利用在媒介选择方面的便利与自由，对时间、空间的应用语义进行重新分析，斟酌采取二维平面还是三维立体，抑或平面时空与立体时空相互转换的形态进行叙事，跳出传统意义中的时空界限与叙事结构，尽可能地加强设计的质感，创作出具有延展性的、与受众持续对话的作品。

① 图片来源：https://www.sohu.com/a/322831133_306436，2023 年 10 月 6 日访问。

图 3-6 "杨福东：电影中的风景"——《第五夜》展览现场①

3.2 跨媒介设计的实践思路

3.2.1 解构重组与跨界混搭

由于现代人文化交流越发频繁、不同文化背景与审美观念持续对话，跨媒介设计中形式各异的文化、流行、视觉、信息等元素互相交织，呈现出强劲的吸引力与感染力，人们对于设计的要求也随着社交媒介乃至科学技术的发达愈加多样化，所追随的流行趋势也呈现着日新月异的态势，跨媒介创意元素逐渐偏向于强调时代特征和生命力，以获得更好的传播效果。设计中，创作者以多重设计元素为基础，突破元素原有的意义，打破固有观点的禁锢，将各类元素重新组合，一方面遵循设计领域共识的法则与模式，另一方面解构普遍规律，从中寻找可供创新之处，进行富有创造性的修饰与革新，完成从程式化到个性化、多元化的跨越，以丰富的形式组构设计元素，构思符号、传达信息、传播意义，最终形成多思维、多形态、多视角的综合性跨媒介设计体。

1. 跨媒介的"出位之思"

对于跨媒介设计实践来说，解构和重组在设计构思流程中被广泛地应用，是其创意来源的根本。解构和重组的达成涉及多重元素与法则，需要设计者明确主题与设计目的，结合日常经验的积累、资料与素材的收集与取舍、技术媒介与传播手段的合理选择等，创作出适于跨媒介传播的设计作品。跨媒介设计也离不开跨界与混搭的思维方法。跨媒介本质上是一种对"出位之思"的表达，对"出位之思"的深刻理解能够帮助我们更深入地理解

① 图片来源：https://www.shanghartgallery.com/galleryarchive/image.htm?id=47207，2023 年 10 月 6 日访问。

媒介表现，超越媒介表现性的边界。所谓"出位之思"，指的是媒介欲超越其自身本来具有的独特天性转而追求他种媒介特长的表现状态。每种媒介固有的性质在与特定架构的搭配上或特定主题的表现中固然具有相应的优势以及适配性，有其偏好的形式和思维，但同时产生了一定程度的制约，设计者的创作需要跨越限制，将各种媒介的价值最大化地加以利用，不受个别媒介的掣肘，尝试大胆地运用媒介表达其通常意义下所不擅长的领域，达到"跨"的境界。著名美学家鲁道夫·阿恩海姆曾表示，"任何的表达媒介之间都发生着相互的渗透，尽管每一种表达媒介在仰仗其本身所特有的本性时更能得到最好的施展，但媒介也完全可以透过其他媒介偶然的纠合使得自身注满新的活性"。从这之中可以想见，跨媒介设计的"跨"与"出位之思"的"出位"在含义上有着异曲同工之妙，即跳出本位进行跨界，超出自身素有的表现性能与短板，创造同时呈现出另一种媒介的境界或效果的特色。这就要求我们在跨媒介创意中除去综合考虑各种媒介的强项与弱项，从多种媒体的表现角度进行审视，以观赏的眼光及思维不时地对照其他媒体表现的美学知识、传播成效，全面并完整化地明晰媒介的特质与适用性，做出跨界的表达。这种跨界绝不是单纯的混搭，而是抛弃成见、与时俱进，参考长处，丰满并且优化原本的叙事手法与思维形式，在约定俗成的媒介范畴中打开新的视域，开创性地融合新领域并归纳、利用新旧媒介的特性进行跨媒介实践。

2. 跨媒介的实现途径

跨媒介语境在解构和建构中演化沿革，在跨界与混搭的视点改变中呈现出新的转型。实现跨媒介的途径包括以下几个方面。

（1）从实现"跨"的做法上看。

跨媒介的实现途径首先包含媒介内外的跨界。内部的跨越即指媒介的设计技巧、叙事结构、传播语言、美学特色、符号体系上不同风格、语义的创新、混搭以及整合，外部的跨越则是媒介借鉴其他媒介的艺术语言与美学风格、吸纳技术手段以达到多领域的协同作用。另外，也可以纳入感官上的跨越与联合，例如在媒介设计中应用视觉与听觉、触觉、嗅觉的通感或感觉的挪移。

（2）从跨媒介的创意策略上看。

跨媒介创意的办法涵盖媒介的再创造。任何一个新媒介的产生究其来由其内容都与他种媒介息息相关。较为普遍的媒介再造手段是媒介向其他媒介的改译，是以其他媒介为基础进行衍生、扩展与转化，最终形成的新媒介对旧媒介的模式、形象、技术手段进行一定程度的继承与非颠覆性的改编，即解构重组，将旧媒介语言以新形式展现出来，完成媒介再创造的过程。比如，线下展览向线上数字展馆的调用、文本向影像的转译、静态作品挪用虚拟现实技术向动态作品的再造，都是媒介再创造的体现。

（3）从媒介混搭的角度来看。

跨媒介创意的办法还包括多个媒介展现同一主题时种种媒介的相互配合。跨媒介设计作品往往体现着影、画、声、色、光、电等多元素与科技的协作以及化用，互联网技术、音视频制作技术、互动数字技术等技术手段联结整合，实现多方位的演绎，所传达的意义形成总和，最终抵达受众。这种一体化的设计思路使得设计者更容易从整体性的视角来考

察跨媒介设计作品，关注跨媒介的全貌。

3. 跨媒介的难点与诉求

上文所述种种跨媒介创意架构的手段与策略的难点显而易见，也对跨媒介设计的良好实现提出了种种要求。

首先，在技术爆炸、信息爆炸的现代社会背景下，如何从众多的媒介选项中选取适宜的媒介进行跨媒介创意组合便是难题之一。谈及跨媒介的创意，在跨界、重构、混搭的跨媒介路径中，突破固有思维显现出非比寻常的重要性，越是看似关联性与适配度较低的元素相互组合，越能够使作品呈现出其不意的创造性，越能够引发受众的了解欲望。想要在作品创作中找到创新的临界点，就需要设计者具有一定的设计构思素养。解决这一难题必须要理解如下几点。第一，创意的产生并不只是纯粹的灵光乍现，其生成与经验的积累和对生活感知的沉淀正向相关，设计者必须扩充其设计视野、深入生活，积淀设计构思的原材料，培养问题意识，形成更具建树的创意构想。第二，设计者必须具备跨媒介的想象力。想象力是介于感性与知性之间的一种强大的思维能力与主体认识能力，优秀的跨媒介创新点必然包含设计者想象思维的催化与加速，所形成的创作不仅是丰富内涵的结晶，也能够引导受众发挥想象，为跨媒介设计作品的延展和传播显示出良性的推动作用。

其次，设计者创作中对创意的考量固然举足轻重，但当代的许多创意作品对创新点盲目追求，作品的整体性与合理性便不可避免地下降。该如何将灵感或创意与主题以及载体进行融合，不忽视作品整体度的建设性对许多创作者来说依然是一个难点。跨媒介的"跨"只是实现创意的手段，要想将跨媒介设计作品落于实处，在挖掘创意点的同时，必须把握其媒介之间、技术之间的异同之处，跨媒介创意难在跨界后最终的搭配与整合，难在关联合作的智慧。杂乱的跨界若不考虑媒介与媒介之间可能存在的互斥，不考虑主题意义与技术载体的融合度，不考虑符号形象与精神传达的相通性，跨媒介设计便会发生排异，削弱其创新的意志。因此，对跨媒介创意必须审查全体，不仅要对各媒介、技术、符号体系、叙事结构的特性了解透彻，明晰其中的交叉点与相异处，更要保障对设计所涉及的各元素全面把控，为创意最优化的发挥提供空间。

综上所述，我们探究跨媒介创意设计的实践方法，发现跨媒介谋求跨越媒介边界的同时也追求融合并重，所谓跨界与混搭并不是浅显的主辅关系，解构也并非简单的拆解，而是全面审视后对新视域的开创，所谓重组也必须充分考虑其适配性，不能单纯对媒介进行粗浅的重新组合。

3.2.2 感官的塑造与五感设计

通常，我们谈及的感官狭义上是指人体的"五感"，即视觉、听觉、嗅觉、味觉、触觉这五种感知世界的基本感觉，是人与周遭事物相互沟通的重要媒介，为人们认知世界提供宝贵的依据。感官的分类对应五官，人们往往依靠感官体验环境、获取信息，不同的感官反映出的对同一客观事物的感受甚至会导致全然不同的经历与看法。数据表明，五感之中视觉感官占比37%，是人接触事物的第一个信息接触点，占据着主导地位，人观察世界的过程中，各感官配合运作、协同一致，视觉引导并调用听、嗅、味、触几种感觉通道，

经由意识处理，最终形成对外界的感知。因而，当代的设计理念和设计实践依然更加偏重于视觉感知层面，创作者仍要注重作品蕴含的视觉冲击，以视觉感官为基盘，将视觉的感知作为主要的传达渠道。

但随着时代的发展，注重视觉的表达方式也呈现出一定程度上的弊端，对视觉的过分关注会影响其他感官的感知，使得人们的认知水平可能停留于扁平的二维的感知，创作者如果想要取得作品感召力的进一步提升，则需要构建起第三甚至更多维度的感知系统。与此同时，逐渐适应数字化生活的现代人对体验客观世界的路径以及方法不断进行扩充，面对时代发展带来的庞杂信息，人们更希望在单纯的视觉设计之外获取更多的情感体验，加之现代人审美品位和价值取向的多元化发展，设计作品想要引发当下社会的共鸣以及认同，就不能只看重视觉体验，而是应当充分表达对五感的关注并融合五感，丰富作品的感官塑造，体现设计核心的"人本"理念。跨媒介设计作为与人紧密相关的设计领域，对感官的塑造以及五感设计的全面研究体现着必要的价值，在跨媒介创意实践的办法中纳入对视觉以外的多种感官的综合考量也不失为一种可取的设计思路。这种通过将各感官渠道相互交叉、渗透、转换、整合来对五感进行刺激，进而达到传达意义的目的的塑造感官的做法基本包含了我们通常探讨的"通感"或"联觉"的叙事手法，在这里，我们将其称为五感设计。这种五感的联通与转化，实际上是一种将抽象意识通过具体物象进行写意表达的过程，感官的互通是立体而统一的，五感之间无论采取哪几种感官进行融合转换，被转化的感官都依旧与其余感官相互关联、形影不离而并非独立活动。五感设计将各感觉领域的界限相互打通，是对人诸多感知的全方位作用，并且它摆脱了单一视角的限制，是一种跨越感觉渠道的符号表意。利用五感设计刺激和塑造感官的方式大致有如下三种。

1. 标志性元素的直接利用

这种方法表现为利用具有标志性的特定元素（如设计品蕴含的肌理、色彩、图形或表现出的质感、色彩、声音、气味等）激发感官知觉，调用五感在人脑中积攒的感官经验，直接引发经验的联想或记忆的共鸣。日本设计大师原研哉提出五感设计观点，他主张五感设计中不仅要将人看作一个接收各种感觉的感官组合，更要将人作为一个能根据以往的感知觉经验再生记忆的集合体，而设计作品展现在人脑中的图景是在多种感官交互刺激下由某些特定要素引起的记忆形象的再现。他的五感设计的理念核心在于将当下感官知觉以及日积月累的感官素材相互联结、组合，在设计中有意识地、有计划地、有目的地进行干预，转而生成一种能直接传递某种信息、勾起特定情感的印象。

📷 案例：1998年，由原研哉主持设计的日本长野冬季奥运会开幕式的节目册意图精准地传达"冬季""冰雪"的主题特色，为翻阅者带来身临其境的情感化感受，将创意想法集中体现在手册的纸张以及印刷工艺上，如图3-7所示。他为手册选用了一种纯白的特种纸张，采取压凹和烫透工艺，使得印刷文本呈现向内凹陷、微微透明的效果。视觉感受上，纯白的色彩搭配手册文字的凹陷细节，唤起了翻阅者对脚踏雪地时留下足印的印象，同时文字表现出的轻微半透明状也激活了人们对冰雪的记忆，使人产生了丰富的联想。他又将对视觉的感官进一步拓展开来，在纸张的触觉感受上力求一种独特的粗糙感以及蓬松感，翻阅者通过这种

融入了肌理与质感的触觉感官，更加容易联想到感知松软雪地的经验。在这里，视觉、触觉的联合将感官与情感的互通变得真切，为设计增添了感性的色彩。

图 3-7　长野冬季奥运会开幕式节目册设计 ①

原研哉为梅田妇产专科医院设计的导引标识作品也是对这种方式的很好诠释。如图 3-8 所示，他创造性地选用生活中常见的白色棉布，采用包裹、悬挂等方式呈现在医院空间中，作品外形很容易令人联想到衣服、被褥、袜子、手套、抱枕等一系列有着生活气息的柔软物品。原研哉放大了五感中的触觉感受，把感官融入梅田妇产专科医院的标识设计中，他摒弃了金属、PVC 等被广泛应用的冷漠的导视材料，充分考虑受众心态、照顾受众情绪，从棉布的柔软触感出发传达柔和、温暖的空间感觉，让患者萌生出安心的体验，以达到安抚病患、稳定其情绪的作用，体现包容性和亲和力，展现了充满温度的设计。

图 3-8　梅田妇产专科医院导引标识设计 ②

2. 感官信息的二次加工

这种方法经过对要素的二次加工，赋予感官信息以全新的意义来进行感官的塑造。比

① 图片来源：原研哉《设计中的设计》。
② 图片来源：原研哉《设计中的设计》。

如工业设计师 Chris Hosmer 在大学时代设计的一款太阳能供电时钟，如图 3-9 所示，时钟装置由五组放大镜和与之相对应的五个盛有不同气味香精的小玻璃杯组成，借助阳光在一天之中的偏移，从太阳升起至落下，阳光依次透过五组放大镜照射在对应的玻璃杯中，聚焦产生的热能使得不同气味的香精在一天的不同时段按次序挥发，充斥着周遭的环境。嗅觉是实时产生的，比视觉更容易激发身体的反应，这一时钟设计作品充分利用嗅觉令人印象深刻的特点，理想状态下，使用者仅仅通过气味的变化就能够判断时间。尽管无法做到精准地报时，但这种依靠嗅觉感官运作的时钟颠覆了完全依赖视觉获知时刻的常理，给嗅觉增添了前所未有的功能，予以其全然不同的符号意义，更具备巧思和人文关怀的意味。

抽象表达也是一种加工要素、调动五感的设计思路，点线面、肌理、色彩配合空间、声音等语言自由组合，将设计要素符号化，打破感官局限，激活观者的想象与思维。比如 20 世纪的抽象艺术先驱瓦西里·康定斯基就曾创作了众多饱含视与听的联觉的"视觉交响乐"作品，他通过极度抽象的视觉形态全面激发了观赏者的听觉，完全通过对交响乐的抽象加工，将本人的听觉感官转化为不刻画具体形象的视觉画面，利用纯粹的色彩以及点、线、面构成塑造了联通听感的自由表达，允许观赏者发挥个性化的想象、融入个人情感与思想、以个性化的方式进入乐曲的世界。康定斯基认为，"形态与色彩应该以交响乐的方式振动起来"，他的作品致力于图像、声音以及情感之间的联通、挪移、渗透和转化，把自身对客观世界的感官知觉毫无保留地进行共享，深度显示了抽象加工与五感设计的契合。

图 3-9　太阳能供电时钟设计①

3. 五感的协同作用

感官刺激的办法便是协调人的五感统筹设计，营造出一种综合的感觉与氛围。这种方式在我们的生活中极为常见，如我们行走在街头，偶然看到一家店面装潢十分精致的咖啡厅，首先感到了视觉感官上的满足，受视觉吸引步入店铺，在进入店铺的瞬间，我们被咖啡的香气、悦耳的轻音乐包围，情绪开始放松，随后我们在木制的咖啡桌旁坐下，伸手触摸桌面时手指感受到粗糙的木头质感，品尝咖啡时舌尖停留着浓郁的香味，这些从视觉到味觉的感知共同构成了一次完美的体验。以上种种看似平常的感官经历实际上离不开店家的精心设计，这种愉悦感官的轻松氛围实则是协同调动客人的五感所营造出来的。

① 蒋敏.Chris Hosmer：用设计挖掘内心的真实[J]. 风流一代，2018（3）：30-31.

📷 **案例**：澳大利亚的一家超市刊发的"气味广告"体现了感官刺激方式的创造性应用。这家超市在刊登广告的报纸版面上喷洒具有特殊气味的喷雾制品，使报纸中的广告页面散发出诱人的面包香味，刺激读者的嗅觉，协同广告的视觉版面激发读者的食欲，在大众心目中塑造出亲民的品牌形象，激发消费者的好奇心与购买欲望，作为营销手段来说，这种做法无疑是十分具有创意的。

五感设计使得几种感官相互交流、联通、补充、转换，能够将感受形状的重量、感应色彩的气息、体验声音的温度等看似不可能被感知的感觉变为可能，是一种当之无愧的强大表达方式，它的传达手段不受媒介、信息、符号、维度的制约，可以通过更开放的形态、更多重的复合形式塑造综合的知觉感受。开创性运用五感设计方法，实现感官体验的新飞跃是解决当下跨媒介设计的模式化问题、开拓创新的可取道路。

3.2.3 互动性流转与沉浸式体验

跨媒介设计的交流过程中，信息的传播者、媒介和接收者是三个必要的角色。新媒体时代的到来催促着媒介技术的发展进步，信息接收者，即受众的角色也在发生着转变，参与式文化的兴起使得受众在跨媒介传播中的话语权增大，受众的主动参与成为跨媒介的重要特色。创作者承担着传播信息的重要任务，作为信息的发出源，对媒介信息的态度已经不应该再是单方面地输出，媒介机构与受众之间互相需要，跨媒介设计作品必须与受众建立融洽的合作关系。当下的跨媒介传播具有双向的流动性，在传播者和接收者之间形成互动性流转，受众不仅起到接收信息的作用，也对信息进行反馈，甚至主动成为信息的发送者。这种新媒体传播向互动性发展的特征变迁，是媒介逐渐融合的体现和受众集体智慧的展现。媒介的融合不仅仅是技术升级带来的转变，也是媒体方和社会公众共同推进的结果，创作者通过提供多元的媒介平台、丰富设计内容、改善感官体验、创建沉浸式作品等办法，注重与受众的互动，建构与受众间的紧密联系，鼓励公众利用媒介技术以参与者的身份自发进行积极的媒介活动，这种融合过程促进了内容产出方式的有效扩充，扩展着媒介叙事的边界。这种创作与传播模式集中了原本分散的资源，汇聚受众的智慧和观点，为媒介叙事提出了更加全面的视角，是受众能动性得到重视的过程。

为鼓励受众参与，完成信息跨媒介的双向互动，首先要加强与受众的主动联系。沉浸式体验的架构便是激励交互参与、深度引导受众的一种重要实践方法。新技术，尤其是虚拟现实技术、增强现实技术、混合现实技术、智能感知交互技术等数字技术的出现，使得当下的跨媒介设计在传播阶段广泛应用沉浸体验这一手段，全域调动受众的情绪与思考，促进创作者、媒介与受众之间平等对话关系的形成。从做法上看，创作者利用多元的视听语言、叙事时空的建构、丰富的五感塑造、情感的激发等，给受众带来可以主观选择、沉浸代入的全方位视角以及立体化的多层次、多角度的体验、交互环境。沉浸式体验能否取得成功取决于创作者是否能准确考察并依照受众的心理预期，发挥出媒介优势，设计过硬的内容，加强受众对情境的认同感，引起受众的情感共鸣，吸引受众主动深入了解，最终分析出个性化的观点与价值理解。这种沉浸式的作品最为核心的考量有三，一是通过对受

众视觉、听觉、触觉、嗅觉、味觉等感官的刺激塑造贴近真实的沉浸感；二是模拟交互、反馈的互动机制，提高受众的参与度并与受众进行交流互动；三是启发受众的想象力，使参与者敏感捕捉环境变化，增进受众对场景的感知与对设计构想的理解。换句话说，沉浸式的设计必须以受众为中心来开展，需要让受众成为参与者，给出参与者可控的主动干预的权力和自主的信息视角，以此充分考虑受众的体验感，令其将当下的具身感受与场景语言协调统一，产生第一人称的临场感，从心理上产出"在场"的主观沉浸体验。而进一步的综合沉浸式体验与跨媒介的做法，可以为跨媒介设计增添说服力，设计者在跨媒介创意设计实践中可以对这种方法多加参考。

📷**案例**：北京故宫博物院的跨媒介传播通过多种渠道，让受众获得了不同层次的感知，以多媒介的多重体验，提升大众对故宫博物院的认识，引发与受众之间信息的互动性流转。

首先，故宫博物院于 2020 年推出"数字故宫"微信小程序，如图 3-10 所示，交融古今、超越时空，将故宫博物院的整个展览空间移植到线上，使得通过数字设备"卧游"故宫成为可能，同时在功能的逐步完善中越发贴近观赏者的游览需求，针对线上的观赏者与实地参观的游客均提供了完备的沉浸与交互体验。在小程序的"全景故宫"栏目中，我们可以看到博物馆采取了全景相机拍摄的技术，将故宫博物院以高清三维场景的形式在移动设备的屏幕上呈现出来，甚至涵盖了紫禁城中一部分暂未开放的区域，观赏者可以通过点击与滑动切换视角、查看建筑与陈列细节、实时查看场景与陈设简介，实现对故宫的实景探秘。在一些场景中，用户还可以切换季节，游览四季的故宫。"数字多宝阁"则对几百件文物进行了三维立体的全面扫描，使用户通过手机上的操作便可以对文物进行线上欣赏与把玩。而在"AR 探索"功能中，则为实地探访故宫的游客提供了实景导航的服务，能够精准定位，打造为游客量身定制的线路规划与推荐线路导览，游客可以在景区范围内通过移动终端查看增强现实实景进行实时的探路，尝试更立体的、更舒适的参观体验。"数字故宫"无形中有形，打破了客观现实世界的界限与制约进行多元呈现，既继承了博物馆展览的传统，又实现了随时随地的开放以及更好的互动与浸入感受。这种基于移动终端界面的交互引导用户与系统之间的人机互动操作来推进叙事进程，以数字技术将受众带入虚拟场景，使受众获得类似实体空间的临场体验。

图 3-10 "数字故宫"线上分享会①

① 图片来源：https://www.dpm.org.cn/classify_detail/253395.html，2023 年 10 月 6 日访问。

另外，故宫博物院还在线下展览中引入触控与体感交互、数字艺术投影、虚拟影像、动态捕捉、全息成像、多通道投影拼接融合技术等智能化的互动装置建构数字展厅，使得展览环境依据人的行为表现给出实时反馈，相较于"数字故宫"小程序更加消减了人机界面的间离感，将环境变化作为游客肢体的自然延伸，更为真实地模拟了沉浸式的体验感。比如，故宫博物院于2019年春节在乾清宫东庑举办以"宫里过大年"为主题的数字沉浸体验展，如图3-11所示，该展览运用大量的数字技术动态还原了紫禁城的年节文化。真实场景与虚拟影像相互碰撞、传统与现代技术手段相映成趣，为游客提供了一个追溯盛景、体会古人习俗的文化空间，这种娱乐式的参与互动以游客的体验为中心，既是身临实境的也是虚拟式的互动。展览提取了紫禁城传统年节活动与历史文物中蕴藏的新年元素，深度融入展览陈设与互动装置中，比如"冰嬉乐园"展区，如图3-12所示，选用清代皇家腊月初八观看冰嬉的习俗，提取故宫馆藏《冰嬉图》中戏冰的元素装点展区，使用LED地屏上追随游客脚步行进的冰痕效果实现与游客的体感交互，展区尽头则借用馆藏书画《乾隆帝岁朝行乐图》中婴童堆砌雪狮子的画面，设置了"堆瑞兽"交互体验区，如图3-13所示，游客通过手臂的舞动控制屏幕中雪花的飘落与婴童"堆瑞兽"的动作；而"门神佑福"展区选用故宫博物院典藏文物门神画像，如图3-14所示，以动态投影的形式投射在垂帘上，随游客的动作左右晃动，威严中增添了一丝互动趣味。故宫博物院还曾在2022年香港故宫文化博物馆开馆之际，先后为游客提供了《紫禁城·天子的宫殿》《养心殿》《韩熙载夜宴图》等七部高精度的虚拟现实节目，运用数字化、多媒体、大数据等多种信息技术，让游客可以通过穿戴虚拟现实设备穿梭于故宫建筑群和文化遗产的历史时空之间。

图3-11 "宫里过大年"数字沉浸体验展①

图3-12 "冰嬉乐园"展区②

① 图片来源：http://www.china.org.cn/arts/2019-01/24/content_74405206.htm，2023年10月6日访问。
② 图片来源：https://www.dpm.org.cn/show/248567.html，2023年10月6日访问。

图3-13 "堆瑞兽"交互体验区① 　　图3-14 故宫博物院，馆藏，门神画像②

此外，故宫博物院在多种媒介的协同合作方面也做到了全面把握。2022年，由文博研究专家联手创制并上线的"故宫云课"智能第三方应用程序，以故宫博物院的文博收藏为引证，打造了涵盖古建筑、书画作品、器具什物、皇家习俗等八门类视听课程，同时推出可供大众使用学习所得的文化积分免费兑换的数字藏品徽章"瑞鹿幽夏"。该数字藏品的设计自馆藏清代任熊画作《十万图》"万点青莲"元素与中国二十四节气、十二月令文化演绎而来，鼓励大众燃起学习激情，借助数字化创新的文化教育体验新形式，便于广大民众经由数字课程近身感受和共享传统文化的风采。

《我在故宫修文物》《我在故宫六百年》等系列纪录片（见图3-15和图3-16），以画面、情节、声景搭配，共同组合为容易被大众理解与接受的柔性叙事，春风化物地影响受众的认知，精良的制作特效吸引着受众的自发讨论与传播，形成了与受众的双向互动。故宫文创的创立同样完成了紧跟时代潮流、回应并融入大众生活、引发受众对传统文化的直观感受的成功传播。故宫博物院采取的横跨多种媒介的传播方法促使媒介之间的边界消弭，把握现代环境下复杂的叙事参与形式与机会，主动接纳受众的参与以及监督，创建立体、多维、开放的沉浸体验与交流互动，打破藩篱、开放姿态、多路径尝试，营造了一个庞大的叙事体系，真正达成了协同化、一体化、系统化的智能共生，展示了传播者与接收者互动流转的高级形式。

3.2.4　受众洞察与跨媒介沟通策略

跨媒介沟通是跨媒介创意设计中以受众的需要、行为特征、媒介接触习惯、实际体验为基点出发，严密跟随目标群体的观念变化与心理需要，时刻洞察受众，对沟通和导向进行设计的同时传递价值主张的一种策略手段。跨媒体沟通策略中受众的角色至关重要，媒介的协作归根结底是要吸引受众通过与媒介之间的信息接触点完成与传播者的交流对话以及互动沟通，令受众能够从中获得优越的体验，并自主地与其他可能的目标群体进行共享，最终加入传播流程中。跨媒介沟通的导向选择实质上以抓住受众本体特性为中心，是以对

① 图片来源：https://www.dpm.org.cn/show/248567.html，2023年10月6日访问。
② 图片来源：https://www.meipian.cn/1v1jjj2p，2023年10月6日访问。

目标群体的深度洞察为指导进行的，因而要开展跨媒介设计，首先就要将受众洞察作为根本的支点。

图 3-15　纪录片《我在故宫修文物》剧照① 　　图 3-16　纪录片《我在故宫六百年》海报

1. 受众的转变与洞察策略

时代的发展使人们更加偏向于接纳新鲜事物、勇于尝试，拥有了更新的眼界、更富有的知识素养和更广的接受度，跨媒介传播的内在条件上，从马斯洛需求层次理论（Maslow's hierarchy of needs）来界定，人们的需求层次已经基本到达了增长需求，即"自我实现"的需要；外在条件上，技术的进步已经改变了人们的生活样貌、行为习惯和媒体接触特点，给了人们更多条件去接触外在事物并且理解信息的内涵。时下社会环境对受众的影响主要体现在如下方面：第一是在越来越多的个性化内容传播模式下，受众对个性化体验的需求量也逐步提升，传播者与接收者之间相互促进，越发促使受众的个性化需要显著增加。第二是受众在情绪价值上的追求呈现出明显的增长，受众不仅对内容展现出严格的要求，也更加希望从内容反馈出的真实感受中获取情感上的共鸣与情绪上的满足。第三是受众对内容本体的聚焦与关切逐渐迁移到与内容的信息接触点上来，受众的心理需求显示出对获知信息的过程的关注度高于信息本身的现状，这导致受众更期待能介入信息的接收过程中，换言之，受众渴望在媒介活动中以参与者的身份进行活动。第四是受众的主观能动性在媒介传播中越发表现出上涨的态势，受众不只是止步于在媒介活动中参与感的获得，也积极地分享、传递甚至主动地创作内容、表达意见、制造话题、引导话语导向，享受"自我实现"的乐趣。

① 图片来源：中国中央电视台，纪录片剧照。

而在受众洞察的过程中，不能单纯地将现代受众作为一个整体来考察，也需要深入研究不同地域、文化、教育水平、社会地位等长期影响下不同群体的生活样态，将性别、成长环境、年龄、行业、媒介使用习惯、价值观念等诸多因素悉数纳入考量范围，才能对目标群体会在何种条件下产生何种心理活动、希望在何时何处看到何种媒介的何种展示形式、会与何种媒介活动进行何种互动等有所把握。现代背景下信息含量陡然增加，受众由于受"信息茧房"的影响，与创作者和传播者之间存在着不可避免的信息屏障，跨媒介设计想要找出本身与众不同的差异化特点所在，必须对特定的目标群体实施全方位的背景调查以及深度的挖掘，借此帮助自身找到激发受众好奇心的切入点，将针对目标受众的洞察手段转化为跨媒介传播与融合的驱动力量。由此可见，有效的跨媒介沟通导线与接触点的设计必须先将受众细分为多个领域，逐一有策略地进行全面了解，构想目标人群的心理动态转向，构思其可能被打动的场景，随后以收集到的群体信息为基准，再对零散的受众类别做出集体的总结与整合，形成可以投入实际应用的受众模型，得出可以形成规模的跨媒介沟通设计最优方案，便于适应后续活动的开展需要。

2. 跨媒介沟通的四项原则

跨媒介沟通策略的完成度与价值主张的到达率一方面在于对目标人群本质及其接触面剖析的广度与深度，另一方面则在于足以吸引眼球、引发广泛参与的创意点的设置。跨媒介沟通绝不只是信息的单向推送与受众的被动接收，建立传播策略必须要经由设计和策划，凭借创意的力量引起关注，诱发受众自发地搜集信息，积极主动地将受众的参与深度纳入考量范畴。这里我们归纳出四项跨媒介沟通中需要遵守的原则，这四项原则也是难点所在。

（1）创新。

调研过程中挖掘到的受众潜在需求最终应当体现在受众高质量的新体验上，设计沟通导线与接触点时应该不吝使用新技术与个性化的服务为受众带去惊喜，刺激受众的兴趣点。

（2）互动。

有活性的双向积极互动既可以满足传播者自我价值的宣扬，也可以达到受众预期体验、促进受众的探索和主动分享。受众对事物的了解通常源自其自身的视角，跨媒介沟通中互动机制的建立能够拓展其视角的边界，通过鼓励受众加入推广行列，将不同受众本不交叉的视角重合起来，强化传播进程中视点的机动性，维持持久的互动关系。

（3）传达的整体性与一致性。

传达的整体性是沟通导线与接触点的选择与建构中最容易被忽视的一部分，跨媒介沟通策略成功的关键在于沟通导线的联结过程必须是一贯性的、连续的，要基于一个与受众的契合点寻找沟通的主线，贯穿受众在不同平台、不同媒介、不同设备等各个场景间切换时的连续体验，消除可能的体验断层，保障受众处于整体的系统中，获得协同的、一致的印象。

（4）协作。

跨媒介沟通与媒介的协同合作密不可分，媒介之间的共同作用首先要体现出一定的广度，要通力融合多种媒介，在不同媒介投放不同内容或将同一内容转换形式投放至不同媒介，最终闭合成为连贯的信息路径，其次要注意内容中价值主张这一根本属性，不背离沟

通的本质目的。

这四项原则共同组成了跨媒介沟通策略的导向模式，对受众体验触点的把握起到扶持作用。实际上，以上原则全部围绕着传播者与受众良好互动机制的形成与亲密关系的架设，目标受众对体验的满意程度直接影响传播者在其心目中的好感值与可信度，其在体验上是否满足也直接对应着媒介信息所主张的价值能否得以建立起来。正向效益与负面效应都会在受众内心产生累积，最后反馈到整个沟通体系中，沟通导线与媒介接触点的设计失误可能导致价值主张与传播者形象的贬值，在跨媒介设计中应当慎重。

📷 **案例**：奢侈品牌路易威登与波点艺术家草间弥生共同推出的联名商品宣传活动如图3-17所示。品牌方将经典的波点元素融入商品，为达到可观的商业营销效果，在宣传与推广手段上多方面覆盖，如路易威登发表的经过特殊设计的融合彩色波点特色的标志，可以与路人互动的以动态草间弥生人物形象为核心的橱窗展示，夜晚东京塔上组成绚丽波点的景观灯，各大城市街道的裸眼立体视觉效果，大屏幕上投映的极具草间弥生个人风格的动态影像，高空广告牌上出现的草间弥生本人的大幅头像，以及各商圈、主路上大量投放的遍布波点元素的推广物，如彩绘车辆、艺术装置等，营造出亦真亦幻、充斥着压倒性艺术气息的符号化感受，频繁出现在大众视野。

图3-17 "路易威登×草间弥生"联名系列[1]

路易威登官方网站宣传视频[2]

另外，品牌方还在应用商店发布了"路易威登×草间弥生"应用程序，消费者可以通过AR游戏体验的形式解锁藏品，完成对活动的线上参与。品牌方选取购买者可能出现的地点与可能接触的媒介，譬如大型商业区、专卖店、地标建筑、官方网站、官方应用程序等处

[1] 图片来源：https://www.harpersbazaar.com.tr/louis-vuitton-x-yayoi-kusama-geri-dondu-h，2024年7月17日访问。
[2] 视频来源：https://www.youtube.com/watch?v=dyYuuHvSE-I，2024年7月17日访问。

设置与消费者之间的接触点,线上与线下互通、跨越多种媒介的沟通导线横贯着同一主题,通过要素的加工与消费者五感的调动,展现草间弥生的艺术主张,意在以大规模的推广引发消费者激烈讨论,借此提升营销效益、扩大品牌影响。此次营销活动的目标人群中,路易威登品牌的忠实购买者对这一联名活动的态度呈现两极分化的状况,一种情况是对联名活动中富有视觉冲击力的设计产生兴趣或为草间弥生的高龄复出雀跃万分,另一种情况则是对密集的波点表示有所不适。路易威登与草间弥生的这次联名营销是否成功,不同的消费者有不同的看法,但其在建立互动体验以及吸引受众深度参与、主动分享、自发探讨方面无疑是十分成功的,实现了运用跨媒介沟通的策略建立品牌形象、传递品牌主张,这离不开品牌对消费者的前期洞察措施以及针对诸多信息接触点的高效策划与整合。

3.3 跨媒介创意的视觉修辞

虽然我们强调跨媒介创意设计中五感交融的作用,但受众对几乎全部媒介传播的感知仍然以视觉为主导,视觉维度依然在信息传递中具有压倒性的竞争力,受众的主体参与极大概率来源于视觉性符号的外延。对跨媒介创意中视觉修辞的研究为创作提供了至关重要的路径体系,是根本的方法论研究。广义的视觉修辞所研讨的视觉符号范畴宽泛上来讲涵盖了客观世界中所有具有视觉性意义的符号形式,但跨媒介设计研究中,我们将视觉修辞的定义范围投射在更容易实践的、更普遍存在的视觉信息,如图像、构图、空间、色彩等上,对受众视觉感知能够直接把握的呈现形式进行深入探究,保证跨媒介视觉修辞的功能性得以最大限度地发挥,使视觉修辞这一方法论体系在跨媒介设计中呈现直观的可调控性。基于不同媒介、不同场景下视觉信息实际作用形式差异的客观存在,设计者需要对视觉修辞的结构、运作方式做出分析,明晰其原理,以达到有策略地利用视觉信息的修辞手法获取受众的认同,实现与受众的互通。

3.3.1 视觉信息化与信息视觉化

跨媒介的分析角度中通常可见设计学的视角,跨媒介设计中涉及的媒介与技术实质上都是信息的一种实践形态。

为回应时代变化,设计者传播主张所采取的方式受到多学科、多领域混杂的视觉文化现象影响,由文本进化为图像、由单一导向到信息交互、由具象客观的真实到抽象主观的虚拟的参与,跨媒介的视觉设计配合着当代信息传达的发展,进入社会生活、商品经济、政治文化、时尚流行等种种人类的生活体系中。新媒介、新技术使得跨媒介的视觉设计同时具备了科技和艺术的美学特征,设计者借助视觉性的叙事获得了更大的施展空间,设计中视觉的表现形态从静态的、平面的转向更具有技术美感的动态化和立体化,视觉内容的跨媒介传播工具越来越丰富,突破了过去的媒介形式划分,视觉元素在数字化进程中生成了新的逻辑与形态,媒介表达更加多维化,视觉形象同时具备了信息的特征,信息的传达也逐渐朝向视觉化的体现靠拢。视觉信息化和信息视觉化是视觉设计应对在跨媒介的传播

过程中发生的形态演进的两种相应的基本修辞逻辑。

视觉信息化被定义为将可视的形象转换成可感的信息，即通过设计者的二次创作为形象授以含义，使受众的感官对转变为视觉信息的视觉形象进行直接的读取，受众经由视觉识别与主观意识的解析，对视觉形象以及其中包含的设计者所传达的意义内核产生直观的感知认识，进一步将接收到的视觉信息实行个人化的加工与管理，导向某种心理或行为现象。整个过程展示了视觉的信息化，该流程是设计者完成视觉形象改编和意义传达的有效途径，是实现跨媒介设计的传播与反馈的重要手段。而信息视觉化则与视觉信息化相对，是指将不具备实体的抽象信息，如观点、思维、概念、感知等通过可视的视觉化途径展现出来，帮助受众明确理解设计中出现的纷乱讯息以及隐晦意图，兼顾信息的阐释与艺术美感，使受众避免内容理解上的不完全，在获得最大限度的清晰判断的同时全神贯注地欣赏设计蕴含的美学特征。

视觉信息的跨媒介已经不限于向受众传递确定的语义，更要使受众领悟流动的智慧、思想，虽然视觉的设计仍旧不能脱离传统的对于构图、结构、造型、色彩等的塑造，但考虑到受众已经不能单纯满足于设计的审美价值，为满足受众越发突出的个性化见解以及对意义与体验的追求，跨媒介视觉设计修辞的价值落点与行为逻辑产生了动向。跨媒介设计中，设计者必须灵活搭配对视觉信息化、信息视觉化这两点基本逻辑的应用，不论何时首先要明晰思路，注重设计中贯穿的秩序性，在信息表达与视觉表达之间取得平衡，如遇需要借助具体形象进行寓意传达的则信息化，对于难解生涩的概念性信息则进行简单化、视觉化的处理。信息产业越是发达，设计者越应当利用好视觉性的修辞，运用专业知识做好组织策划，对视觉信息的演绎越应该多元融合，以匹配外部世界与受众需求的瞬息万变。

3.3.2 视觉原理与规律

人的视觉是一种高度清晰的媒介，能够为人的意识所驱动，是人的思维活动得以运行的基本工具。视知觉的运作往往受到主体以往经验以及需求和兴致的左右，人脑帮助视觉对接收到的形象或信息进行选择、辨识、归纳、重构、演绎等一系列的接纳和创作。

1. 视觉的选择性

解读视觉的原理与规律，首先要看到视觉作用于知觉时的积极的选择性。视觉的选择性一方面是生理本能反应的体现，另一方面则是视觉有意识做出的主观选择。

（1）本能的视觉选择。

视觉选择机制中包含视觉的本能反应。由于器官的感受不可避免地受到条件的限定，眼睛往往在观看过程中本能地挑选出一个视域中心，这个特殊区域之所以被视知觉区分于周围的背景，一方面可能是由于其本身相较于周围背景更为凸显，比如当视域范围内某个事物突然出现、消失或是发生位移、改换性状，又或者其形象、色彩、亮度明显区别于其他事物，都会刺激视觉的本能关注；另一方面可能是处在视域中心的事物无形中更符合观看者无意识的潜在需要。比如人的视线流程通常是由上到下、由左到右地扫视，因而平面设计中设计者会选择画面中心偏上部或左上部作为画面的视觉中心，这便是利用受众的潜

意识吸引受众目光的一种策略。同样地，人的视知觉也遵从简洁律。在对复杂信息或不够清晰的图像进行视觉认知与处理时，知觉倾向于潜在地对繁杂的场景做出分解，简化掉没有规律的多余部分，选择性地将场面解释为最简洁的构成。因此，简洁律也是视觉的一种本能选择机制。比如，视网膜将接收到的色彩感知向大脑输送时，不会第一时间毫无保留地将每一种色彩信息全部传达，在无意识的一瞬间，眼睛对种种色彩进行简化处理，抽象为最基本的色彩或色彩阈限汇报给大脑，人所"看"到的变幻莫测的色彩实际上是人脑依据抽象信息组合、还原出来的。简洁律的影响也使得人对于秩序化、结构化的事物更加喜爱，以重秩序性著名的建筑（如帕特农神庙，见图3-18）之所以使人感到视觉上的愉悦，也正是因为其符合人对简洁感受的潜意识追求。

图 3-18　帕特农神庙 [①]

（2）有意识的焦点转换。

视觉的高度选择性也体现在主体能动的、有意识的、有目的的反应上。如我们熟知的"图"与"底"的关系，显露的形象称为"图"，退居在衬托位置上的形象称为"底"。这是因为人的注意力只能聚焦于一片有限的区域，随着"图"的清晰，"底"必然会变得模糊，而如果我们将视觉的焦点变换为可自主选择的专注的中心，就可以通过注视区域的调整和移动来选择视觉的注意点，完成"图"与"底"的互换，通过迂回的路线完成对视知觉的重新构造。

📷 **案例**："图""底"的翻转在视觉艺术作品中频繁出现，设计师福田繁雄的大量海报作品（见图3-19）均运用了正负形的原理，用一种形态传递双重的意象，强烈吸引了欣赏者的视线。

① 图片来源：https://pixabay.com/zh/photos/greece-parthenon-temple-ruins-1594689/，2023年10月6日访问。

图 3-19　福田繁雄的正负形海报设计 ①

视觉由整体到局部再到整体的观察习惯也是依托有意识的视线转移实现的。比如受众进入某一空间时首先会感受到空间的整体氛围，然后会对空间中的装饰、布局、细节构件等做出细致的观察，最后重新审视整体空间，对环境产生全面的清晰判断。从受众的这种观察习惯入手，设计者也应遵循这一规律，优先把控设计作品的整体结构，且保证局部细节的高质量创作。

当人位于立体空间里时，其视觉轨迹动态运动或变换，视知觉往往是多视角、多方位的感知，展示设计中受众的视觉习惯不仅受到相对空间、相对时间因素的影响，也受到受众当下心理定式的作用。这种视觉的选择在深度层次上也广泛存在。影像作品可以将某一深度层次的事物置于焦点供观看者集中注意在这一区域，观看者也可以使物体在视网膜上形成放大或缩小的影像来适应自身需要。物距的不同可以改变成像的大小，视知觉帮助我们选择恰当的距离使成像产生大小与细节程度的变化，以获得适合自身需求的影像。

① 图片来源：https://huaban.com/pins/2891733441，2024 年 7 月 17 日访问。

2. 视觉的主观修正

视觉到知觉概念的形成是对视觉意象结构特征的捕捉。这种捕捉并非视知觉直接的反映,而是一种主动的构造活动,这反映了受众的一种完形心理,即视知觉的完结倾向,意味着人的视觉运作中总是对形象内部暗含的秩序与结构积极探索,视觉系统并不止步于看到事物的局部特征,而是会自主闭合不完全的形象,知觉则会对模糊不清的整体进行补充,尝试通过一定配置的信息感知缺失的部分,把握视觉意象的全貌。比如对形状的知觉中,观看者从视域中的图像中发现形状的结构特征或是依照自身的想法强制对结构信息的细节做出修正、润色和补全,最终形成对形状概念的认识。形状、色彩、运动等信息更容易被视知觉的理性参与接收并组织,这一过程中视觉有时还会借助其他几种感官的帮助,行使其理智组构的职能。

3. 视觉的差异化

视觉原理对不同人群的适用性也存在着一定的个体差异,文化环境的不同或美学训练、教育水平的影响都会使视觉原理与规律的作用产生细微的不同。比如,色彩知觉能够唤起受众的某种特定情绪和生理知觉机制,不同的色彩也传达不同的象征意义,如红色代表热情、白色表示纯净等,但其表现力也会依照受众的观念、年龄、性别、文化、地域的不同展示出不同的本质内涵,如蓝色往往在男性群体中更受欢迎,白色在中国文化中与丧葬文化具有一定联系,东亚市场中红色代表股市上涨。又如,阅读顺序虽然从视觉习惯上讲是从画面左上部至右下部移动,但对于东亚文化圈的部分国家,如中国、日本,传统文本的阅读顺序却是由右上至左下,这要求设计者具有一定的文化素养,对目标群体做好必要的调查和分析。

3.3.3 跨媒介视觉修辞的原则与结构方法

1. 跨媒介视觉修辞的原则

跨媒介设计的视觉修辞从表达的效果出发,直接影响受众的第一印象,其视觉设计中承载着大量富有表现力的视觉信息,对设计原则与方法的探讨满足了传达信息和表现效果的研究需要,帮助传播取得符合预期的心理效应。这种修辞并不总是依照客户或受众的要求实施,设计者的兴趣点也可以启发主题的创造性塑造,成为方案成功的关键性因素,但无论如何,跨媒介视觉设计都要达成一个最终目的,即对受众的视觉说服,也就是说设计一定要为受众感知、认同、理解、接受,这也是视觉修辞的原则之一。要达到这一点,首先要注重视觉形式的形象性,设计者若将形象强加给受众反而会削减受众的感知,而巧用一些夸张、摹状、借代等手段更能强化设计的易感性,使受众更容易将接收到的视觉信息接纳进思维流程中,完成脑海中视觉信息与意义的转换,助力受众的感知。其次,有时复杂的视觉信息会对受众的理解产生负载,如果忽视受众可能产生的抵触心理,则会使信息的传达与受众实际理解相脱节,这时视觉设计可以通过再现受众经历中常见的视觉特征引导受众主动发生联想,令设计更加具有说服力、获得受众认同,推进受众对设计接受度的提高,缩小受众理解与设计目标的差距。视觉修辞的原则之二,设计中视觉形态具备无数

的组合方式，而对受众产生吸引与正向引导的设计一定是其中能够引发长久思考且协调一体的某种形态，这对设计者准确的判断力、深厚的经验、敏锐的觉察有着严格要求。视觉修辞的原则之三则是确保视觉元素对受众情感、文化或民族习惯的尊重以及对公序良俗的遵守。

2. 跨媒介视觉修辞的结构方法

（1）设计思维的开放与概念的转化。

思维的开放要求设计者抛除概念的禁锢，运用抽象或意象的创造思维将对日常事物的观察回归到灵活的自然状态重新解读，即发现事物的本质。这也是跨媒介设计中创意与原创性的重要来源。比如，书本、相片、唱片都是承载信息的载体，设计者勾勒其情绪价值方面的性质或品行可以发现其中诸如"回忆"的情感意象并加以利用。这种方法有助于设计者发现问题的关键，提炼形态的本质属性，同时开放思维分解和重构，置换情境，完成形态的再造，实现概念的创造性转化。如当我们构想钟表的形态时，往往跳脱不出其固有的概念模型，然而实际上与众不同的钟表设计并不一定需要特立独行，只需设计者从固化的概念中解放思想，自然能生成生动、有趣味的设计。

（2）取得视觉上的平衡。

视觉平衡是跨媒介设计的美学基础。这种平衡性是一种视觉上的平衡感，混乱的视觉感觉会分散受众的心绪，掌握平衡对整体作品的稳定与和谐至关重要。视觉平衡感中的对称是空间或视觉形态被观看者意念的轴线分割开的两部分之间，由视觉重量的相等、均衡或者约略相似形成的，两端形态的平衡可以依靠线条、明暗、色彩、肌理、形象等分配其视觉重量，而非对称性的平衡来源于视觉元素径向或零散的均匀分布。制造平衡有许多技巧，比如将细小的形态集合为深色的外观，使其与大的形态取得和谐，或是将不起眼的肌理质感配以更明亮的色彩，反之，厚重的肌理则降低明度等，视觉元素在整个表达媒介中所处区域或受众浏览顺序的不同都会对其视觉重量产生影响。有时，合理的失衡也能制造出独特的视觉美，但其结构构造及对受众心理的把控仍然要遵循基本的秩序感，在视觉动线上体现平衡的设计思路。

（3）创建视觉层次的秩序。

丰富的内容层次会增添设计的戏剧性，构建层次感首先是确定视觉焦点，改变焦点视觉元素的位置、色彩、空间占比等，使其置于主导地位，如此元素的视觉多样性和独特性得以体现，主要与次要元素间自然形成了对比和区分，视觉上的层级也初步形成。视觉焦点的设置与元素间的对比为受众提供了观看的切入点，依据不同侧重引导受众视线，使受众视觉的流动对作品结构做出响应。在视觉层次秩序的建立中，统一也同等重要，设计者要注意元素和元素具备通用的形式语言，以及必要的连续性与系列的视觉一致性，排除视觉流程中不应存在的，不利于受众浏览、理解、互动的障碍，增强设计主题的凝聚力。

当代跨媒介技术发展下，视觉层次的形式在动态交互、空间层面也广泛应用，此时设计者需要充分考虑环境变量，依据受众的视觉距离、心理感受、感官体验等创建层级关系，把握互动节奏，引导受众的操作，提供良好体验。动态的视觉层次体现为视觉的序列，动

态画面中移动的形象、变幻的色域和元素的有序排列产生了运动的视觉导向,复数界面和动态影像构成了连贯的视觉流,带动观看者积极关注,创造了视觉趣味。而空间中生成的深度感使前景、中景、后景出现在受众视域中,这种三维空间的结构层次可以完全参照现实世界,也可以是虚构的、不合乎常理的,元素的位置亦可动态改变,允许受众参与其中,对视觉层次进行操作以符合自身预期。设计者可以通过元素的重叠、分层、远近、透视关系和大小或色彩的渐变等来展现空间中的视觉层级,为受众提供活动的多方位视角,甚至可以通过空间的运动变化展示时间的流逝。

案例:百事可乐 Max "Unbelievable Bus Shelter" 宣传活动中,团队在英国伦敦街头安置了一个与众不同的公共汽车站台,结合摄影与增强现实技术,使公共汽车站的数字广告屏呈现出透视的效果。通过播放不明飞行物降临城市、巨型机器人入侵街道等令人难以置信的画面,引导候车的乘客聚焦视线,激发其好奇心,当乘客绕行至显示屏背后时,便可以看到百事可乐 Max 的广告。品牌方正是以连贯、丰富的视觉层创作了出其不意的戏剧性设计,这种新颖的趣味方式实现了受众与周遭空间的互动,很好地达成了产品宣传的目的。

百事可乐 Max 英国宣传[①]

(4)把握风格导向。

风格的选择对表达效果与第一印象的形成具有决定性作用,设计中的特定特征会产生某种主导的感觉,在视觉外观上演变为风格。字体、色调、图像、构图等外观因素的选取都会对整体视觉风格有所影响,可能其中任一因素的改变都会导致形象或理念树立的差异化,导向受众不同的判断与评价。因此,跨媒介语境下的视觉设计不仅要统一单一媒介的视觉风格,也要维护同一系列不同媒介的视觉传播外观的一致性,整体风格的协同有助于总的识别度的建立和价值理念的准确传达。这里所说的保证风格一致并不代表设计者不能对其他视觉风格的元素进行借鉴和引进,在保持视觉主线统一的基础上进行的多元尝试可以持续地激发受众的新鲜感,维持受众的关注度。

数字时代的视觉修辞并不会因为媒介的转换产生巨大的转变,我们在众多设计领域中的过往经验依然是通用的,优秀的视觉效果重在对视觉设计方法的灵活运用与结合,把握原则、勤于训练、留心观察、融会贯通是我们掌握跨媒介视觉修辞结构方法的关键。

第3章课件

第3章习题

第3章素材

① 视频来源:https://www.bilibili.com/video/BV1xL4y167tm/,2023 年 10 月 6 日访问。

第 4 章 "可供性"理论视角下的创意设计

4.1 "可供性"理论概述

在设计师进行创意设计时,大多数情况下遵从设计产品的可用性:可以让设计产品为用户做什么。但是在数字媒体时代,技术、艺术与创意的边界逐渐模糊,当信息成为数字产品时,复制工具和设计之间的界限会变得模糊,设计师与艺术家的界限也将会被打破。在这种情况下,还有一条创新的道路——可供性,在人与物的对话中,探索出物的存在对于人的意义。

4.1.1 "可供性"理论的源起

"可供性"(affordance)是由美国著名的生态心理学家詹姆斯·吉布森(James Gibson)提出的概念,用于解释生物与环境之间的对应关系。吉布森在其 1979 年出版的《视知觉的生态学进路》一书中,把可供性定义为"环境提供给动物的,无论它提供的是好的还是坏的"。可供性强调了人与环境的关系属性,人们感知外部环境并不是通过环境的本质,而是通过它能提供的行动的可能性。例如,当人们面对火时,往往不会从化学意义上将其理解为一种"氧反应物",而是将其理解为一种可以取暖或者产生危险的东西。

吉布森用一个例子解释可供性。如果一块地面接近水平、是平整的而不是凹陷的,可以充分延伸并且足够坚硬,我们就可以称它为地面,是可以站上去的。可让四足或两足动物保持竖直姿势,它是可以行走和跑动的,它不像水表面或沼泽表面置于一定重量的动物那样是可陷入的。水平、平整、延伸和坚硬虽然是它表面的四个物理属性,但是它们必须与动物关联才可以被衡量,它们不是抽象的物理属性,它们是为所指动物特定的,与动物的姿势和行为相关,所以可供性不能像我们在物理中那样来衡量。环境的可供性既不像物理属性那样是一种客观属性,也不像价值和意义那样是一种主观属性,它看上去既主观又客观。所以吉布森认为可供性跨越了主观和客观的二分法,既是物理的也是心理的。

吉布森从直接知觉论视角下的可供性理论提示了可供性的基本特征:

(1)可供性与特定行为主体的能力相关联,是行为能力的附属。例如一个沉重的铁块对于举重和健身爱好者来说可以是很好的推举物,而没有健身爱好的人不会将沉重的铁块视为健身的器材。

(2)可供性独立于角色感知能力之外,无论对象是否感知到事物的可供性,它始终客观存在。例如公路上的石墩可以让走路疲惫的路人稍作休息,在设计之初并没有为石墩设置歇脚的功能,但是这一功能却客观存在。

(3)可供性不会随着对象特定的目标和需求发生改变。例如楼梯的可供性是"可以上

去或下来"。无论你是为了到达更高或更低的楼层，还是只是为了锻炼身体，楼梯提供的"可以上去或下来"的功能是固定的。

简而言之，在生态心理学领域，自然环境的可供性是一种关系：一方面，环境是客观存在的，它可以导致行为，也可以限制行为；另一方面，环境不一定会被动物感知和利用。然而吉布森是从生态心理学的视角去考察"可供性"，反对将视知觉从环境中孤立出来，认为应当将环境和动物视为一个整体，这就使得"可供性"难以具有可操作性，能够被人类感知的信息到底是什么也成了可供性争议的一个点。

4.1.2 设计的可供性与示能

吉布森的好友唐纳德·亚瑟·诺曼（Donald Arthur Norman）成功地将"可供性"这个概念运用到了设计学领域。诺曼用可供性来描述产品通过启示的信息来满足人的需求并发生交互行为。他强调优秀的设计作品需要启示用户如何与产品发生交互，可供性指的是事物可以被人感知到的、真实的属性，是客观存在的。

1988 年，诺曼在其著作 *The Design of Everyday Things* 中进行了更进一步的解释："可供性指的是事物可感知的真实属性，主要是那些决定如何使用该事物的一些基本属性。"可供性提供了非常有力的线索来暗示事物的相关操作，比如磁盘需要推动、按钮需要旋拧、插槽需要插入东西以及球可以投掷或拍打等。

当设计师进行 Web 或 App 设计时，若充分考虑其可供性，用户一看界面就知道该怎么做，无须任何图片、标签或说明。随着各种 Web 或 App 界面的出现，界面可供性拥有了全新的开发载体。人们可以通过不同的动作、工具以及事物完成数百种操作，也可以简单敲击鼠标或屏幕实现批量操作。这样就能够让 UX 设计师们拥有全新的设计方式来展现人们在数字交互中积累的真实生活模式和知识，呈现界面设计的可供性。当然，由于用户体验不同，实现的方式也会不同。

在设计学中，"可供性"（affordance）也被称为"示能"，其含义是：物品的特性与决定物品预设用途的主体的能力之间的关系，事物通过自己外在的形态，向使用者展示自己具有的功能和用途。简而言之，就是人们看到一个设计物，就能知道如何与它互动。例如一个凸起的按钮，如图 4-1 所示，按钮上并没有明确的符号指示我们如何操作，但是我们可以凭借身体直觉知道应该去按压它。

在诺曼的设计心理学中有五个基本的心理学概念：示能、意符、约束、映射和反馈。

（1）示能。

在日常生活中，我们接触各种各样的物质，许多物质是自然界存在的，而更多的物质是由人设计出来的。对我们来说很多事物是比较独特的，但是我们也能够很好地与其进行交互，其中最重要的原因就是设计物的"示能"，即设计物提供给我们其可以使用的属性和与人之间的交互能力。"示能"是物品的特性与决定物品预设用途的主体能力之间的关系。例如一个相机的取景器，如图 4-2 所示，我们很自然地知道应当将眼睛靠在上面，即使我们不会使用相机也可以马上做出这个动作。

图 4-1　凸起的按钮①

图 4-2　相机的取景器②

（2）意符。

意符指的是在设计中的一些具有可发现性的指示要素，有着指示的可供性。意符可以提供强有力的线索，如信号或路标。诺曼指出："可供性定义了哪些行动是可能的。意符指定人们如何发现这些可能性，意符是符号，是可以做什么的可感知信号。对设计师来说，意符远比可供性重要得多。"

（3）约束。

约束指的是确定如何限制在既定时刻可能发生的用户交互类型的方法。设计中需要考虑到只有特定的东西能够被看见或者被使用，它指导着用户发生特定的交互行为。它考虑到设计相关细节的大小、比重、规模和状态等，并且指示用户下一步该做什么。例如，一些电器插座具有特殊形状的插孔，以防止用户错误地插入不兼容的设备。

（4）映射。

映射指示相关的操控键与真实世界效果之间的关系，利用物理类比和文化标准的自然映射可以导致立即理解。例如设计师在界面设计中使用的空间类比，向上或者向右滑动就是增加手机的音量；向左转动汽车的方向盘将使车辆朝左转向。

① 图片来源：https://90sheji.com/png/katonglitianniu.html，2024 年 7 月 19 日访问。
② 图片来源：https://pixabay.com/zh/photos/vintage-camera-camera-viewfinder-6835351/，2023 年 8 月 19 日访问。

(5) 反馈。

反馈意味着用户的每一个交互行为都会使系统发生改变，并且产生即时的变化，这就保证了用户可以随时感受到正在进行交互行为。用户的有关行为会使得产品发出连续的信息指示，让用户在使用中没有功能的混淆。例如，当用户用手指在触摸屏上滑动时，屏幕上出现的滚动条和光标的移动是视觉反馈，向用户确认他们的操作正在被系统接受。

让设计变得直观的秘诀是什么？正如上面的例子所暗示的，它的一个重要部分与感知有关。一个好的设计只有理性和逻辑性是不够的。伟大、直观的设计让我们直接、正确地看到我们能用一件东西做什么。

对于设计师来说示能的可见性是至关重要的，可见性的示能为设计物的使用提供了重要的线索。门上装一个门把手意味着门能够拉开，球形的门把手意味着可以通过旋转方式把门打开，因为球形不需要任何说明就可以理解它是可以滚动和旋转的。

4.1.3 设计生态学与可供性

设计生态学（design ecology）是一种将生态学原理和方法应用于设计领域的概念。它借鉴了生态系统的概念，将设计看作与环境和社会系统相互作用的复杂网络。设计生态学的目标是创造可持续、共生和具有适应性的设计解决方案，以促进人类和环境之间的和谐共存。设计生态是由设计、人、环境（自然环境、社会环境）所组成的生态系统，这个系统是由不同设计之间，设计与人、自然、社会环境的相互作用形成的，其核心在于用生态学的系统理念去考察设计与人的整体研究。

传统的设计理念建立在勒内·笛卡尔（René Descartes）的机械观之上，是人与自然相互分立的二元视角，并且将人与环境的复杂关系简化成因果关系。设计生态学将设计作为一个整体的生态系统进行综合研究，平衡了设计与设计之间、设计与环境之间的要素动态关系。生态学是设计生态的理论基础，不仅是研究生物与环境和谐发展的一门科学，也是一种观点，涵盖了自然、文化、生命、环境等。

深泽直人是一位日本设计师，他认为设计应该超越传统的功能性和美学考虑，更应关注设计与社会、文化、经济和环境等各种因素之间的关系。

2003年年初，日本设计师佐佐木正人、深泽直人、后藤武进行了三次会谈并且将会谈的内容编著成一本书——《设计的生态学》，这本书围绕着吉布森的可供性理论和生态学的视知觉理论展开。深泽直人在这些会谈中阐述了自己对设计生态学和可供性的一些观点。深泽直人从"张力"开始谈起："我一直认为，当赋予'物体'形状时，主宰其美丽的是'张力'。"他举了一个例子，"草莓的表面是由张力进行判断的，当张力达到顶点时，草莓是最好吃的。"虽然深泽直人也意识到自己对可供性的理解有稍许扭曲，但是这揭示了一点，可供性揭露了人们已经知道但是没有发现的事情。他认为可供性传达了身体与环境之间的真实信息，这种信息是处于知识化与信息化社会中身体的真实信息，是人们在某种情况下所发掘出的包藏在环境中的价值，不断地向环境诉说着其价值的存在。可供性的设计并不是将设计师的主观意愿强加于设计之中，而是强调人作为主体的自然性获取。

深泽直人正是从生活的无意识行为中获取灵感来设计产品的,他认为无意识行为是环境对人产生的一种"拉扯之力",即环境中的一些物理条件与用户的生理、心理等方面契合时,用户的无意识行为就可能发生。"无意识设计"又称为"直觉设计",是深泽直人首次提出的一种设计理念,即"将无意识的行动转化为可见之物"。

无意识设计(unconscious design)是指在设计过程中,设计师在无意识或潜意识的状态下进行决策和创造。这种设计方法强调设计师通过个人经验、直觉和感觉来生成创意,而非过度依赖有意识的分析和理性思维。这种设计方法的核心理念是相信潜意识和无意识对于创造性和创新性的重要性。通过在设计过程中让思维放松,设计师可以进入一种非常开放和自由的状态,从而产生独特和非传统的设计思路。无意识设计强调设计师的直觉和感性,强调创造性思维的自由和放松。它是激发创造力的源泉,并促使设计师创造出新颖、有吸引力和有情感共鸣的设计作品。然而,这并不意味着无意识设计完全摒弃了有意识的分析和理性思考,而是在设计过程中平衡地结合了潜意识和有意识的思维方式。

深泽直人认为人和物之间的关系应该是和谐共存的,设计师对于无意识的运用能够很大程度上改善设计的使用体验。设计是为了满足人的一种生活需求,而非改变,设计是方便人的生活方式,而非复杂。因此,好的设计必须以人为本,注重人的生活细节,方便人的生活习惯,设计应该让生活更美好。

在深泽直人的设计产品中,最著名的就是无印良品的挂壁式 CD 播放器,如图 4-3 所示。这个 CD 播放器用拉线取代了传统的按钮,视觉上非常简洁明快。下垂的拉线引导人们通过下拉的行为开启或者关闭 CD 播放器。

图 4-3　深泽直人设计的无印良品 CD 播放器[①]

4.1.4　超越功能的可供性

如前文所述,可供性作为功能一直是设计学所讨论的重点,设计学不再仅仅关注产品

[①] 图片来源:https://www.digitaling.com/articles/39213.html,2023 年 8 月 18 日访问。

的形式和功能，而是开始关注用户体验、交互设计、服务设计以及更广泛的系统视角。在这种背景下，可供性理论也在不断发展，不再局限于传统的功能可供性。

"功能可供性"直接探讨了设计产品能够提供给人们与设计物进行交互的方式（如门如何打开、电脑界面如何点击和发送信息、微波炉如何控制时间）。过去的设计师主要与物理机械打交道，设计物的功能主要和其物理形式相关，而现代信息技术所提供的形态与功能已经脱离了物理的形态，设计师面对的是诸如智能手机、AR/VR设备、智能语音设备等现代化媒介技术，这就给智能媒介时代的设计学带来了挑战。首先，产品的功能更加抽象，如智能手机的操作界面不能像机械设备那样提供一些"使用提示"；其次，多模态的媒介技术创新使得设计师需要在创建传达功能的表征方式上进行创新，如智能音箱的操控，音箱发声主体硬件以及语音助手、配套移动端操控应用等软件都需要有较好的智能性和可互动性。

可以将智能音箱的设计分为形态、感官、认知及情境四类可供性的设计框架。

1. 形态的可供性

形态的可供性指智能音箱客观的大小、形状、结构等，包括音箱众多直观的要素，例如符号、色彩和纹理等。作为一个产品，需要设计得美观才能直接地引导用户使用。

2. 感官的可供性

感官的可供性指视觉、听觉、触觉、嗅觉等生理感受，包括智能音箱的声音反馈、灯光色彩、箱体触感。人的感官能够直接与产品形成交互，并可以对复杂系统中的变化产生快速的感知和反馈。

3. 认知的可供性

认知的可供性存在于人和物之间产生交互体验的过程中，帮助用户理解并思考事物的本质。对于用户而言，其本身的生活方式、社会地位、文化教育和兴趣爱好等，都是认知的重要因素。

4. 情境的可供性

情境的可供性指用户在特定的时间和空间氛围中所产生的行动可能性。

情境定义的过程事实上是人给予意义的过程，即符号活动的过程。人通过给予意义的活动或符号活动，将各种与自己相关的事物和现象编入自己的符号世界。情境具有空间感和时间连续性的特征。对智能音箱设计而言，其空间感在于交互环境的呈现。

4.2 数字时代媒介的可供性

4.2.1 数字媒介的可供性

数字媒介从微观上来讲指的是以数字形式存在的内容，以及存储、传输、接受数字媒体内容的设备和工具；从宏观上来讲指的是以数字技术为基础，在社会中产生的各种结构

性关系。作为技术革命的最新成果，数字媒介迅速渗透进人们的日常生活，成为社会治理、日常生活的重要工具。正如麦克卢汉所说的"媒介即讯息"，以往的传播研究更多地注重内容，即如何生产出优质的传播内容并达到传播的效果，却忽视了传播媒介的重要性。数字媒介时代让我们真正看到了媒介的重要性。

传统的数字媒体设计通常指的是计算机辅助的图形设计、页面设计和界面设计等，然而随着媒介技术的不断进步，媒体设计也需要突破传统的形式设计，转变为深层的人机交互设计。在可供性理论的视角下，媒介具有多重可供性，随着虚拟现实技术、5G技术和物联网技术的不断发展，数字媒介实现了更多的可供性，数字媒体技术实现了多重创新。

不同的数字媒介具有多样的可供性。将可供性理论应用到数字媒介的研究中，我们可以发现，不同的媒介由于其自身属性和功能的不同可以给用户带来不同的功能和体验。例如百度可以搜索到有用的知识、高德地图可以导航、zoom可以实现线上会议等，呈现不同属性的媒介平台具有不同的可供性。

不同的时代，媒介的特点往往隐喻着人们的思维方式。以印刷和电视为例，印刷媒介更倾向于原因分析、思维能力运用，受众主动获取信息；电视更倾向于情感表达和心灵冲击，具有时间敏感性，受众被动获取信息。而如今正处在数字媒介技术的转型时期，数字媒介不断改变着人们的生活方式。

数字舞台艺术呈现出多种数字媒介的可供性。

1. LED

数字舞台技术中，最常见和应用最广泛的便是LED屏幕技术。LED屏幕使用发光二极管（LED）作为像素点，通过控制LED的亮度和颜色来展示图像和视频内容。LED屏幕技术在数字舞台中有多种可供性：第一，可以作为舞台的背景幕墙，呈现丰富多彩的图像、视频和动画效果。通过高亮度和色彩鲜艳的LED屏幕，舞台背景可以实现场景转换、氛围营造和视觉冲击效果。第二，多个屏幕可以组合成一个大型视频墙，展示高清晰度的视频内容。这种设置常用于演唱会、音乐节和大型活动中，给观众带来更加沉浸式的视觉体验。第三，LED屏幕可以用作舞台灯光的补充。通过在LED屏幕背后安装灯光，可以产生丰富的背景光效和色彩变化，为舞台表演增添更多层次和戏剧性。借助LED技术的可供性，舞台背景展示能够根据表演切换，围绕观众的心理变化和情感波动呈现不同的情景，尤其是根据剧情发展随时投射丰富多彩的艺术背景，营造更具视觉冲击力的艺术舞台演出氛围，让舞台效果更加逼真。

2. 立体投影

立体投影技术是一种常用的数字技术，主要用来烘托氛围。立体投影的载体可以是平面，也可以是常见物体的立面，结合被投影内容，实现在立体媒介上形成立体画面的视觉效果。

3. 全息投影

全息投影技术也被称为虚拟成像技术，通过干涉与衍射原理，再现物体的真实三维图像。推广应用全息投影技术，能够消除声音和光电的时间和空间限制，建立具备透视感、纵深感、立体感的视觉影像。

4. 实时互动影像

实时互动影像是一种舞台技术，通过实时互动系统的介入，使得舞台呈现出一种超越物质的灵性。以人脸追踪投影技术为例，它通过面部识别、互动投影技术和演员的实时互动，营造出独特的舞台效果。使用红外感应等动作感应设备，可以实时捕捉目标的动作和表情，对捕捉到的对象进行分析处理，生成被捕捉目标的动作数据。同时，对被捕捉对象和舞台进行建模，将动作数据输入影像交互系统进行处理，通过数据触发影像效果或改变影像形态，最终通过精度调试、纱幕测试和舞台现场调试，实现影像与被捕捉目标的实时互动效果。这种实时互动方式在空间层面上形成了一种交互立体视觉效果，模糊了现实与虚幻之间的界限。

5. 增强现实

增强现实（augmented reality，AR）技术是一种将真实世界和虚拟世界的信息"无缝衔接"的技术。它通过多种科学技术，将特定地点范围内难以看见、听见、触碰的信息模拟仿真后叠加到真实世界中，以实现超越现实的感官体验。在舞台设计中，AR 技术被广泛应用。它可以将舞台中的真实信息和虚拟信息融合在一起，或者实现两者之间的互动。这种技术使得舞台呈现出更加丰富多样的视觉效果，同时打破了现实与虚拟之间的界限。

如图 4-4 所示，2020 秋冬上海时装周以全球首个"云上时装周"的形式惊艳亮相，并与天猫合作，推出了"即秀即买"的功能，成为全球第一个能够边观看边购买的时装周。这次时装周融合了 AR 实景渲染技术，为秀场创造了丰富多元的氛围。设计师巧妙地运用技术，打造了虚拟场景，实现令人惊叹的视觉效果。云上观秀的优势在于突破了物理限制，营造出了现实世界无法实现的奇幻场景。此次时装周的灵感源于 1988 年的电影《阿基拉》，设计师在秀场中展现了该电影的主要色调，并创造出了虚拟场景中的末世元素。这些末世场景的视觉效果非常震撼，仿佛将观众带入了这个虚构的世界中。

图 4-4　2020 秋冬上海时装周①

① 图片来源：https://mp.weixin.qq.com/s/Kv-cbAzuMSqUA14n3Mq57Q，2023 年 9 月 1 日访问。

4.2.2 传播内容的可供性

传统媒介时代的媒介内容大多是单向度的传播,即由专业的媒介内容制作团队制作的如电视剧、电影、综艺节目等媒介产品,但是随着数字媒介时代的到来,受众被赋予了更多的传播权力,人们可以在自己的媒介平台账号上制作和传播内容,并且可以实时与其他账号进行互动,这就挑战了传统的媒介内容制作和传播方式。

媒介内容的可供性焦点在于用户。数字媒介时代的用户不同于以往的传统媒介用户,当下的用户不会仅仅满足于通过媒介获得相关信息,而是将自身的体验放在首要位置。对话与互动、沉浸式体验、情感化设计成为数字媒介内容可供性的重要考量因素。

1. 内容的对话与互动

对话与互动指的是数字媒介内容创新需要给予用户传播的权力。以网络直播为例,主播与观众形成了互动关系,观众以以下几种形式出现在视频直播中:①表示他们进入直播间并且可以被主播看到的通知;②观众输入的弹幕;③特别设计的互动行为,例如发送出现在屏幕上表示支持的"心"等。

2. 内容的沉浸式体验

沉浸式体验也成为当下数字媒介内容可供性的突破口。随着"Z世代"逐步成为消费主力军、消费升级意识的觉醒以及移动互联网的大规模入侵,各商业项目已经进入"场景时代"。沉浸式体验主要指人们在进行某种活动时全神贯注投入的精神状态。沉浸式体验通过VR、AR、MR等新媒体技术,传达交互的、虚拟的信息体验方式。在沉浸式体验过程中,一方面用户有明确的目标导向,另一方面产品对用户的交互行为给予及时反馈。

美国歌手爱莉安娜·格兰德(Ariana Grande)在《堡垒之夜》平台上举办了一场虚拟演唱会。玩家需要先经历一段冒险才能到达演出场地,此次演出吸引了多达7800万名玩家观看。玩家还可以换上爱莉安娜·格兰德的虚拟皮肤,在Epic Games设计的虚拟场景中游玩。在演唱会开始前,玩家会在专门为爱莉安娜·格兰德打造的虚拟场景中进行一些平台跳跃类的玩法。例如,在粉色的液体上滑雪、在巨大的粉色泰迪熊上跳跃、在飞机上打怪兽等,最后正式进入演唱会。整个表演充满了互动乐趣,玩家可以在场景中一边玩一边观看表演。

3. 内容的情感化设计

数字媒介内容的可供性更需要注重情感的传播。数字媒介时代人们面对的问题不再仅仅是物质经济层面的问题,心理与情感方面的问题也成为重要的社会问题。现代社会人们普遍觉得孤独和忧虑,数字技术连接起了所有人,却也将人们的物理与心理距离拉得很远。

在了解情感传播之前,需要知道传播并不只是信息的传递。詹姆斯·凯瑞曾区分了传播的"传递观"与"仪式观"。在他看来,前者关注如何克服时空限制、促进信息扩散,而后者则聚焦信息在维护有意义、有秩序的文化世界上的功能。

情感化设计具体指强调情感体验的设计。设计师通过自己的设计作品让受众感到愉快、激动、悲伤和恐惧等各种情感和体验,让受众从设计作品中得到情感的共鸣。

唐·诺曼(Don Norman)定义了情感化设计的三个层次,分别是内在设计(visceral

design)、行为设计（behavior design）与反映设计（reflective design），这些层次在很大程度上相互联系，并且对设计产生很大影响。

内在设计是情感化设计的第一层次，指的是当用户遇到设计产品时的潜意识反应。人们一般通过外观和感觉来处理美观和卓越的产品，彼时感官会做出强烈的反应。好的内在设计会使用户感到高兴和兴奋。

行为设计指的是产品对于用户来说的可用性，与产品功能的好坏以及产品的用户友好度有关。在行为设计中，产品的功能、物理感觉和性能最为重要。当产品的使用逻辑与用户的行为逻辑达成一致时，用户便会认为这是一个好的设计产品。

反映设计是情感化设计的最终水平，与用户在使用产品后预测产品对生活的影响的能力有关。在情感化设计的反思层面上，用户解释和理解事物，他们对世界进行推理并反思自己。反映设计是用户对产品的完整印象，用户会结合产品反思产品以及品牌的各个方面，包括文化、产品内涵和品牌形象等方面。

总之，情感化设计的三个层次对设计来讲都至关重要，当下情感化设计的水平决定了产品的层次。内在设计是指产品的外观，行为设计是指产品的功能，反映设计是指产品的长期影响。将情感化设计的这三个层次适当地结合在一起，就可以创造出出色的设计。

以下是一些情感化设计的原则。

（1）利用视觉元素激发用户的情绪。

设计各种有效的视觉元素，以激发用户的情绪。在设计中使用正确的颜色来吸引用户，唤起令人愉悦的情感并提供不同的情感体验。

（2）使用独特的设计风格。

具有独特设计风格的产品可以明显区别于其他产品，并且给用户留下独特的第一印象。为了使设计风格和主题吸引用户，可以使其既简单又多样化，也可以尝试使用幽默的设计风格和主题，这可以使用户开心并提高参与度。

（3）与用户情绪产生共鸣。

与用户情绪产生共鸣主要指设计要迎合受众心理。例如公益平面广告，它的应用范围非常广泛，如保护环境、关心弱势群体、纠正不道德行为等。社会问题往往根深蒂固，很难根除，这就要求公益平面广告的设计能够对症下药、一针见血，让受众在情感上达到共鸣，达到公益平面广告的目的。

（4）创建智能交互设计。

交互设计改善了产品的功能，有效地满足了用户需求，并为用户提供了更多愉悦的体验。例如，网站或应用程序的有效交互设计不仅可以帮助用户清楚地理解任务，还可以使他们顺利完成交互并购买产品。这在为用户提供更愉快的体验方面起着重要作用。

4.2.3 社群的可供性

社会化媒介的特征左右着人们某些情感的特殊效应，社群已成为新的媒介情境下网络文化与消费领域的重要力量，社群化也成为当下媒介化社会的重要特征。网络提供了各种连接技术并搭建平台，用户通过技术平台的各种方式建立关系。在数字媒介设计方面，应

当考虑到网络中用户的种种特性。

网络中的社群是由作为主体的用户组成的，用户建立各种联系、参与各种网络互动是为了满足自己的现实需要。网络中用户的情感诉求包括自我塑造、情感表达与支持、社会归属感。

1. 自我塑造的需求

网络中的个体和现实中的个体一样，都存在着自我塑造的需求。美国学者库利在《人类本性与社会秩序》一书中指出，人的行为很大程度上取决于对自我的认识，而这种认识主要通过与他人互动形成，包括他人对自己的评价、态度等，这些是反映自我的一面"镜子"，个人通过这面"镜子"来认识和把握自己。

在网络中，个人有机会通过自我表达来塑造自己的形象和身份。社交媒体平台，如微信、Facebook、Instagram 和 Twitter 等允许用户展示自己的生活、兴趣、观点和才能。通过发布照片、视频、文章或发表意见，个人可以选择性地展示自己的特点和价值观，从而形成对外界的印象。例如，一个摄影爱好者可以在社交媒体上分享自己的作品，展示自己对美学的理解和个人风格，从而塑造出一个独特的艺术家形象。

我们在社交媒体平台注册新的账户后，通常会给自己选一个喜欢的头像，这些数字形象在朋友面前出现的次数可能比我们本人还要多。如图 4-5 所示，数字形象是元宇宙重要的交往方式，塑造数字形象成为人们进入元宇宙要做的第一件事，是每个人进入元宇宙中的刚需。

图 4-5　元宇宙数字形象的塑造 ①

2. 情感表达与支持的需求

用户在网络中的互动行为是情绪调节和管理的一种方式，与现实生活相比，用户在互联网中的情绪表达更加激烈。网络提供了一个平台，让人们能够自由表达情感，并得到他人的支持和理解。社交媒体、在线论坛和博客等平台允许用户分享自己的喜怒哀乐、挑战和成功，通过评论、点赞、分享等互动方式，他人可以回应并提供情感上的支持。例如，在一个线上健康社区，患者可以分享自己的经历，获得其他人的安慰和建议，从而减轻内

① 图片来源：https://mp.weixin.qq.com/s/pX-CFyKnkvVsVULvq4xI7w，2023 年 9 月 12 日访问。

心的负担，获得情感上的支持。

用户参与网络互动行为也意味着其对情感支持抱有期待，希望通过互联网获得关心，并在需要的时候进行情感的沟通与支持，包括群体的支持（如微信群、朋友圈、微博、豆瓣讨论组等）。

3. 社会归属感的需求

人类在生产活动中，逐渐形成各种具有社会性的圈子。个人不可能完全独立于他人、脱离社会而存在和发展。个人有追求个性发展的权利，但最根本的特性是不会随着社会的发展而改变的。通过网络，个人可以与特定群体或社区联系在一起，建立社会归属感。在线论坛、兴趣群组、社交网络群等提供了一个相互交流、分享共同兴趣和价值观的平台。例如，一个喜欢科幻电影的人可以加入一个在线的科幻爱好者社区，与其他成员分享对电影的热爱，讨论和交流观点，从而感到自己与这个群体有着紧密的联系和共同归属感。

在互动交流中，应充分尊重个人意见，积极正面引导，让每个参与者都能体现自身价值，从中获得满足感。坚持不懈，归属感会越来越强，最终会自觉维护群体利益，每个人都是重要的参与者。

4.2.4 想象的可供性

Peter Nagy 和 Gina Neff 在 2015 年发表于 *Social Media + Society* 的文章中提出"想象可供性"的概念，旨在将可供性与物质性、情感和中介化这三种理论脉络加以连接，以激发它新的生命力。这两位学者发现在传播学的研究领域中，虽然标榜着传播的社会因素和媒介的物质性同等重要，但是往往会偏向于社会因素而忽视了媒介的物质性作用。想象可供性则是将人的主观感知凸显出来。

简而言之，想象可供性有助于将物质性和传播技术的二元性理论化：由于想象可供性塑造了人们的媒介环境，在感知环境的同时具有能动性。想象可供性包含三个部分，分别是作为中介的平台、事物交互的物质性和情感重塑社会。这三个部分的联结与互动形成了想象可供性，用户将技术设备视为重要的物理实体（物质性），它们与媒介构建的感知（中介化体验）交互，并且对平台/媒介表现出强烈的情绪或情感，这些情绪部分是由技术的物理特征引起的，它们在想象的可供性中首先讨论了数字传播技术的中介价值。传播媒介设备在用户体验的过程中起到了中间媒介的作用，不仅仅是信息传递的工具，它们还会影响和塑造用户如何感知和互动，即用户的体验。传播的中介体验是传播技术的可供性不同于其他类型工具和环境的可供性的一种方式。

麦克卢汉曾认为"媒介是人类感官的延伸"，例如智能手机这样的媒介技术就延伸了人类的视觉、听觉、触觉等感官。技术改变了人类认识世界的方式，创造出全新的生活体验，在某种程度上来说增加了人类感知的维度。

如图 4-6 所示，*Islands* 是一件数字艺术影像作品，作品构建了一个未来世界中的景象，在这里赛博格、人与植物被连接起来，成为一个互相连接的共生体。

图 4-6 *Islands* 数字艺术影像①

如图 4-7 所示,艺术家费俊在 2019 年威尼斯双年展展出了其作品《预见:有趣的世界》,这是一个探讨"不确定性的未来"主题的互动艺术作品。为了延续这个项目,艺术家受英国非营利机构 Invisible Dust 的委托,开发了一个艺术应用"睿寻"(RE-SEARCH),邀请全球各地的人们共同创造自己的"有趣的世界"。通过这个应用,参与者可以从 180 多个物品模型中挑选和描述 5 个能够反映未来想象的物品,然后艺术家根据这些信息为每个参与者打造一个独一无二的"有趣的世界"。

图 4-7 费俊《预见:有趣的世界》②

想象可供性中的中介体验概念启发我们——感知在我们对可供性的定义中应该发挥更大的作用。

想象可供性中的物质实体交互。从物质性的角度出发,可供性也体现在人类与其使用的特定技术之间的交互中。这种人—物的依存关系并非源于事物的固有特征,而是嵌入交互之中。这种交互性和动态性有助于个人创造新的意义,并通过交互的对象来改变以前的意义。

① 图片来源:https://www.shaunhu.com/islands,2023 年 8 月 19 日访问。
② 图片来源:https://cafa.com.cn/cn/news/details/8330334,2023 年 8 月 19 日访问。

4.3 可供性的设计基础

4.3.1 从物的设计到行为的设计

如今的设计不再仅仅将着眼点放在设计物本身的物理形态之上,而是将体验作为设计的对象。理查德·布坎南(Richard Buchanan)教授认为:"尽管对设计中的用户体验已经进行了大量复杂和频繁的技术性的讨论,但我们开始认识到,如果没有对寻求创造的情境的本质以及建立情境和体验所依据的原则本身的深入理解,我们对用户体验的思考仍会是不足的。"因此,将可供性作为一种设计思维引入设计理论的研究具有必要性。可供性的设计思维也指向人与环境相互协调的关系。

人类所生活的世界是自然物与人工设计物混杂的复合体。在20世纪之前,设计领域就开始研究设计师的设计活动以探索出新的设计创新路径。对于设计思维的理解很容易将其与计算思维、创新思维等认知方式建立关联。而在智能交互产品不断更迭的当下,人与工具的关系发生了重大的变化,工具不再是规定人们活动方式的约束,而是人们身体的延伸。对于体验的追求实际上是人们为了摆脱现代社会技术对人本身异化的反思产物,体验设计的目的是使设计物的逻辑重新服从于人的逻辑。

用户体验的概念起源于诺曼教授,他提出了"以用户为中心"的设计思想,回应了数字技术飞速发展时代人的异化问题。以用户为中心的设计就是为用户设计出具有良好体验的产品或服务。所谓用户体验,简单来讲就是人们在使用一个产品时的感受。它强调人机交互、用户体验及情感化设计等。

以用户为中心的设计强调用户优先的设计模式。衡量以用户为中心的设计的优劣,可以有以下维度:产品在特定环境中为特定用户使用时所具有的有效性(effectiveness)、效率(efficiency)和用户主观满意度(satisfaction),以及产品的易学性、对用户的吸引力、用户体验产品前后的整体心理感受等。

在早期的互联网产品设计中,大多数优化体验的设计流程只是对需求进行单一的分析,并且相同的内容采用同一解决方案。但是由于技术的完善和用户的分化,出现了各种问题。

首先,互联网产品复杂化。随着产品功能的完善,其功能复杂化,单一的解决方案无法满足多种场景下的使用。

其次,同质化严重。大多数流程可以满足各种不同分类的产品使用,例如传统的购物流程是从详情页出发到订单页,虽然能满足所有的支付流程要求,但是缺乏行业设计特性,长此以往就会缺乏竞争力。

最后,场景体验欠佳。一套设计解决方案、交互流程应用于所有的使用情况,虽然在产品中实现了一致性,但面临复杂的场景很难事无巨细地全部满足,并且在用户群体越来越复杂的情况下,每个用户的诉求也会存在偏差,因此需要根据不同的场景制定不同的方案。

4.3.2 可供性的思维指向

"可供性"最初是由生态心理学家吉布森提出的一个概念,用来表示环境提供给动物的,无论是好还是坏的行动的可能性。吉布森背后的一个关键思想是动物和环境的互补性。动物和环境是一个整体系统的一个包含另一个的关系。可供性是由环境和动物,或者说是由动物的行动能力决定的。例如,一把椅子可以给有特定身体的动物坐,对于这些动物来说它是可以坐的;一座山对某些动物来说是可攀的,而对另一些动物来说是不可攀的。可供性是环境的属性,是可以客观地测量和研究的,同时它是一种关系属性,不是由环境本身决定的,而是由动物和环境之间的关系决定的。

1. 可供性思维指向互补

可供性的设计思维指向人和设计物的互补,可供性存在于两个或者更多的子系统中,所以可供性是一种"关系"的设计思维。从吉布森的视角来看,知觉并不是从感觉器官开始,而是从整个有机体(人或动物)的动作开始,在有机体作为接受者与环境的接触过程中,知觉会显现出来。人和物的互补关系是可供性思维的指向。

传统的设计思维方式强调有详尽的需求分析和管理流程、臻于完善的架构设计方法论、标准的研发体系,虽然具有一定的科学性,但是往往以自我为中心,而忽略了物本身也会给人提供可供性,因此以一种互补的思维方式去设计能够使设计思维改变方向,打破传统的思维定式,突破思维创新的壁垒,实现从对立到互融。

2. 可供性思维指向多样

可供性思维的多样性指的是多种可供性可能被组合在一个子系统里。吉布森在阐释可供性时强调动物对环境中存在的信息直接知觉的过程,即人可以直接感觉到环境提供给自己行动的种种可能性,然而这种可能性并不是单一的。

虽然设计物是由颜色、形状、材质、质量等多种属性构成的,但是设计物的意义(提供的行为可能性)优先于它的属性,它的可供性以直接知觉的方式被人感知到。正如日本著名工业设计师深泽直人在可供性概念的基础上提出"无意识设计",即"直觉设计",就是通过有意识的设计实现无意识地对人的行为的引导,进而给人有意味的独特享受与流畅性体验。

例如,深泽直人设计的 Tsuki 台灯(见图 4-8)就呈现出多样的可供性。它的特色在于其简单的设计和材料的选择。它可以单独使用,也可以成串放置,形成引人注目的光锥。

3. 可供性思维指向有效

可供性的思维方式需要指向有效性,有效性遵循了现代性的生活方式,只有当设计的产品或者服务可以提高人的行为效率,让人们在日常生活中获得更舒服的体验时,才能真正成为人们的生活习惯,进而产生持续的影响。

图 4-8 深泽直人设计的 Tsuki 台灯[①]

设计出美观的表面是吸引用户使用的方法，只有当物的轨迹和人的行为轨迹契合时才能真正指向完美的体验设计。指向有效性的设计也可以理解为一个哲学命题：人是万物的尺度。

同时，有效性也是设计最初的灵感，这种最初的灵感往往不是看上去非常功能主义的东西，即设计的最初灵感并不是满足功能，往往一些形式、意向、理念更容易诞生出好的设计。一个在满足功能、回应环境、营造氛围之外能够提升品位的设计是被大多数人认可的好设计。

4. 可供性思维指向自由

指向人的自由，或者说人与环境和谐的状态是可供性思维的目标。在生态心理学的范畴下，动物可以直接依靠知觉，与环境和谐共生，那么人类也应当可以在人造的设计环境中达到和谐与自由的状态。

芬兰的著名建筑设计师阿尔瓦·阿图反对纯理性主义的建筑。在设计的过程中，他相信自己的"本能"感受，认为"建筑不应该脱离自然和人类本身，而应该遵从于人类的发展，这样会使自然与人类更加接近"。其设计的塞纳约基市政厅如图 4-9 所示。

图 4-9 阿尔瓦·阿图设计的塞纳约基市政厅[②]

[①] 图片来源：https://baijiahao.baidu.com/s?id=1745233551936429673，2023 年 9 月 1 日访问。
[②] 图片来源：http://www.archcollege.com/archcollege/2019/02/43545.html，2023 年 9 月 1 日访问。

4.3.3 可供性的设计特点

1. 生态性与自然性

传统设计大多遵循功能主义,聚焦于设计物能满足哪些功能,这就将设计物与人的关系抽象化了,人们往往需要去适应设计物的使用逻辑并改变自己的行为逻辑,这个过程缺少了人与人造物之间的自然关联。

而可供性介入设计领域后,将抽象的行为逻辑转化为更加自然的行为诱导,设计出人与物高度契合的交互形式,达成人与环境的协调感,用户能够凭借知觉做出正确的操作行为,从而获得自然的舒适感。

2. 关系设计的客观性

以往设计师在设计的过程中总是以上帝的视角看待问题,忽视了自身在环境中的角色,可供性可以让设计师冲破主观臆断设计的桎梏,将人与物之间的客观关系属性作为设计的依据,将潜藏在人和环境之间的客观关系挖掘出来,巧妙地呈现出产品的可供性,从而达成设计物在生活中若有若无的境界。

3. 可供性创造出更多的可能性

可供性是一个开放的设计思维,指向人的自由。在自然环境中,生物的选择是多样的,生物可以在不同的小环境中做出不同的行为,而在人的生存环境中,人也在不同的场域中有着不同的行为模式。在设计师的观察中,可以通过对可供性的挖掘,创造更多的设计可能性。

可供性既是对物的研究,也是对人的研究,它突破了主客二元论,是人和世界的关系属性。因此,设计不再执着于技术如何改变人,而关注人如何与环境进行互动。用户的行为有着无数的可能,不仅在于心理、环境、需求等,也在于惯习、文化、氛围等因素。

4. 可供性具有动态性

从关系到行为的设计模式并不是一个抽象的概念,而是一个动态的概念,存在于人们的日常生活实践之中。社会不断在改变,科技不断在发展,文化也随之不断变化,处在环境中的人在不同的场域中有着不同的需求和认知,需要以动态性的视角去考察可供性的设计理念。

4.4 数字媒介时代的交互设计

4.4.1 交互设计概述

1. 交互设计的概念引入

随着科学技术的进步,商业文化也不断在演变,设计的内容逐渐变得包罗万象,在越来越多的领域中,设计都在扮演重要的角色。从传统的平面设计、工业设计、环境设计、服装设计到今天的交互设计、服务设计和体验设计,不同的设计领域的界限变得越来越

模糊。

交互设计（interaction design）从字面意义上来说，交互即为相互作用、相互影响，设计即为理解与传达。1984年，世界顶级设计咨询公司 IDEO 的一位创始人比尔·摩格理吉（Bill Moggridge）首先提出了人机之间的交互设计。

在很多专业书籍中，不同作者对交互设计做出了不同的定义。在《交互设计原理》中，交互设计是指对于交互式数字产品、环境、系统和服务的设计，定义人造物的行为方式，即人工制品在特定场景下的反应。在《About Face 4：交互设计精髓》中交互设计定义为设计交互式数字产品、环境、系统和服务的设计，聚焦于如何设计行为。而在《超越人机交互》中，交互设计是指设计交互式产品来支持人们在日常工作生活中交流和交互的方式，创造用户体验以增强人们工作、生活以及通信的方式，聚焦在实践上，即怎样设计用户体验。

交互设计也是行为设计，设计师需要关注交互系统如何改变人们的行为和生活方式。这就要求设计师理解用户的动机、心理、需求以及使用场景，理解技术、文化、行业、机会等制约。

来自生态心理学的"可供性"概念使设计师能够科学地理解交互过程中理想的交互行为与设计之间存在的内在联系。"可供性"理论成为设计师获取用户行为需求的有效工具和途径，并且可以布局和编排人机之间的交互关系。

2. 交互设计的应用领域

如上文所说，交互设计是一种行为设计，或者说是一种交互和体验，但是真正呈现给用户的是一个"界面"，不论是手机移动端的界面，还是人机的交互，或是艺术装置的互动，它们都可以理解为"交互的界面"，都可能出现在我们未来的设计议题当中。

在艺术创新领域，交互设计成为传统艺术创新改造的重要方式，比如加入了时间维度的艺术作品，会使参观者体验到时间流动以及音画效果，不再像传统的绘画或者雕塑作品，一旦创作结束就完全定型了。

美国艺术家 Chris Milk 创造了一个大型的交互式作品 *The Treachery of Sanctuary*，如图 4-10 所示。这个作品由三个非常大的屏幕组成，屏幕几乎与美术馆的墙壁一般高，这样可以使观众完全沉浸在这个虚拟世界中，观众与机器合作，产生出乎意料的画面，比如当人在屏幕前挥动双臂时，屏幕上会显示出人体的动态，并在手掌处飞出很多飞鸟，或者挥动的手臂变成巨大的翅膀。

艺术家通过交互的表现形式为艺术创作打开了更大的表现空间，交互技术的科技感和未来感能够使人对人类发展产生更多思考。一些交互式艺术装置通过让观众感受、触摸甚至行走来实现艺术目的，观众不再是旁观者，有的则要求艺术家或参观者成为艺术作品的一部分。

除了在艺术设计方面的应用，交互设计在商业设计中也有一个巨大的应用领域，它们在商业设计领域发挥着巨大的价值，带动了相关行业的发展，让智能交互产品走进了人们的日常生活，提高了人们的生活品质。例如，微信从最初的聊天软件渐渐成为人们日常生活的必要 App，人们可以用它看新闻、支付、买票、打车等，它已经不再是一个单纯的软

件,而是人们的生活平台;再如高德地图(见图 4-11),已经不再只是导航工具,通过信息挖掘和拓展,成为人们日常生活中重要的信息平台;又如在智能家居系统中,用户可以通过手持设备、家电设备、穿戴设备、机器人和无人车等,以更加自然的方式进行互动。这些方式包括语音指令、语义丰富的手势,甚至是我们日常的行为。在各种场景中,用户能够与机器和计算系统进行有效互动,便捷地访问信息,并享受信息系统提供的现实服务。

图 4-10 Chris Milk 创作的 *The Treachery of Sanctuary*①

① 图片来源:http://milk.co/treachery,2023 年 9 月 19 日访问。

图 4-11　高德地图 App 智能操控界面①

目前，交互设计主要有以下四个应用领域。

（1）互动装置。

互动装置指的是交互技术与传统装置设计结合的全新艺术形式，从学术上定义，它其实是基于计算机图形信息采集与处理并且通过运算将各种数据输入、输出，然后通过载体在空间中展示出来的艺术形态，可以带来强烈的沉浸感与趣味性，广泛应用于商业广告、科普展示等场合。它的交互形式大致分为声音交互、光影交互与动态交互。互动装置艺术给设计师注入了新的设计源泉。

（2）虚拟仿真。

虚拟仿真技术又称虚拟现实技术或者模拟技术，是用一个虚拟的系统模仿一个真实系统的技术。计算机将许多现实中无法展现的现象通过数字虚拟的方式呈现到观众眼前，并且可以实现人机互动，这是交互技术的另一个主要的应用方向，统称为虚拟仿真。虚拟仿真技术主要具备以下三个特性：沉浸性（immersion）、交互性（interaction）和构想性（imagination），又称 3I 特性。虚拟仿真技术的应用领域非常广泛，包括电子游戏、科学研究与功能设计、医疗手术模拟、航空驾驶员培训、物流转运等。在运用虚拟仿真技术的过程中，人们既可以获得反馈信息来进行逻辑判断和思维推理，也可以获得更加畅快的游戏体验。

（3）信息服务。

信息是当今社会最重要的资产，具有无穷的价值。信息服务指的是利用信息资源提供服务。它是为解决经济建设和社会发展中的问题提供服务的活动。信息服务是交互设计的另一个重要应用领域，它将各类信息挖掘、查询、展示，让用户获得更为便捷的信息获取体验。例如，各级政府都设置了信息服务平台来帮助人民获取信息，日常的政务办理都可以在移动端平台上操作；飞速发展的外卖平台、产品零售平台和电影票购买平台等其他平

① 图片来源：高德地图 App，2023 年 8 月 5 日访问。

台,都在探索着如何让用户获得更好的信息获取体验。

(4)实物产品。

近年来,利用交互技术设计的实物产品层出不穷,如具有巨大商业价值的智能家居产品,包括家用扫地机器人、智能开关、智能音箱等,为人们的日常生活增添了色彩。如图 4-12 所示,"FITURE 魔镜"是一个"硬件+内容+服务+AI"的智能健身产品。

图 4-12　FITURE 魔镜[①]

3. 交互设计的特点

(1)人性化的设计理念。

交互设计的本质是产品作为媒介来创造和支持人的行为,"以人为本"是交互设计的首要原则,因此人性化的设计理念是交互设计的基础。人们不再满足于枯燥乏味的冗余信息,更希望看到赏心悦目、简单易懂的应用程序,于是新媒体作为提供信息的新形式应运而生,为人们提供了一个更加自然的信息获取环境。我们通过 switch 连接手柄可以完成交互,在展览馆中可以使用简单易懂的导航浏览,在商场中可以借助魔镜试穿当季新品服装或尝试新的化妆品……这些交互技术所创造出来的新景象为新媒体时代人们的日常生活增添了便捷与乐趣,充分展示了人性化的设计理念。

(2)开放的艺术体验。

当今,数字交互技术的广泛应用与普及对艺术领域的革新产生了深刻的影响,与传统的艺术形式,如雕塑、绘画等不同,新媒体交互的艺术形式有着更多的开放性,以其鲜明的技术外观、游戏式的互动体验成为当代典型的艺术技术形态之一。可以给作品添加时空、人物和音效等多个全新维度,现场的观众也可以成为艺术的一部分。正是这种多维度的交互艺术作品的偶发性,给观众带来了丰富的艺术体验。

(3)游戏性带来了更多的参与乐趣。

玩游戏是人的一种天性,在玩游戏的过程中生命会绽放出更多活力。而在交互设计中游戏性更是一种重要的属性,交互本身也是游戏的一种存在状态,借助游戏,交互往往会变得更加有趣,创造出更加鲜活的感官体验。

① 图片来源:https://www.fiture.com/cn/,2023 年 10 月 1 日访问。

4.4.2 交互设计的导向及其可供性要素

1. 可供性视角下交互设计的导向

将可供性引入交互设计的目的是希望设计师在设计产品的过程中更为清晰地理解产品如何为人所用。在交互设计领域中对于可供性的理解分为以下三个导向。

（1）从宏观角度来理解可供性。

从宏观角度来理解，可以将可供性描述为用户与产品间的因果关系。在强调特定用户的实际需求、生理条件、文化环境和情境等因素时，还需关注产品是否真正满足用户需求、是否符合人的生理条件、在特定文化环境中的限制与约束，以及在特殊情境下的潜力和可能性。

（2）从用户的角度理解可供性。

从用户的角度理解可供性，描述为用户已知或者已经发现的特性。以用户为讨论的主体，强调从用户到产品的正向逻辑中用户已有的知识背景和交互过程中人的感官和认知能力对于交互的影响。

（3）从产品的角度理解可供性。

从产品的角度理解可供性，认为可供性是预先存在的、无论用户是否发现的客观属性。以产品为讨论的主体，强调产品的物理条件、功能尺度对交互行为起到的作用和影响。

2. 交互设计中的可供性要素

（1）物理可供性。

物理可供性是交互设计中最基本的设计要素，因为人很大程度上通过物理接触与变化来感受世界，物理可供性最直接地帮助与支持主体的身体行动。交互界面的物理可供性由大小、形状、材质、位置等元素构成，它指示着用户需要什么样的信息进行输入。

（2）感知可供性。

用户在环境中通过视觉、听觉、触觉、味觉、嗅觉这五种基本的感官来感知产品的存在，这五种感官的可供性在很大程度上决定了交互设计的方向，感知可供性是支持、促进、允许用户感知信息的设计特征。

（3）认知可供性。

认知可供性是基于物理可供性和感知可供性的高级交互状态，能帮助用户预知参与交互行为之后的结果以及了解事物的运行机制。如界面设计中，图标的设计能让用户懂得隐藏在图标背后的功能和意思，它需要用户的心理认知的参与。诺曼在其书中指出，一些设计简单却巧妙的门把手，几乎让所有的用户都可以自然而然地知道如何打开或者关闭这扇门。

（4）情感可供性。

情感是身体与客观事物接触过程中产生联系或者共鸣的过程，在从感官的刺激到认知的发生基础上才会出现情感。情感可以被人意识到并且进行描述，当身体接收情动体验并且赋予意义时情感随之显现。

4.4.3 交互设计的流程

设计师设计交互时，不仅需要将交互设计得形式多样、具有创新力，还要培养综合的创作能力，要能够透过现象看到本质，对用户现实需求、心理活动、文化环境、社会现实、技术条件等做出综合的判断。在实际的工作中，设计师不仅需要输出设计方案，还需要参与前期的需求讨论、后期开发、测试验收等产品设计与实现的多个环节。拿到一个新的项目需求后，从设计思考开始，经过产品前期分析、设计产品、设计评审、用户测试，直至产品上线。

用户体验咨询公司 Adaptive Path 的创始人之一杰西·詹姆斯·加勒特（Jesse James Garrett）在《用户体验要素》一书中提出了用户体验的五个要素，也是指导当下交互设计的五个流程，分别是战略层、范围层、结构层、框架层、表现层。

1. 战略层

在战略层，需要回答的问题是：我们为什么要设计这个产品？大部分产品是以用户为出发点的，是为了满足用户需求，赢得市场利润。

（1）主题选择。

对于所设计的项目和产品进行概括性分析，可以用思维导图的方式对主题进行分析，寻找一个较为清晰的设计主题。

（2）产品定位。

产品要有准确的定位，而产品定位是产品设计的方向，是所有产出物的判断标准。产品定位包括产品目标和用户需求两个方面，产品目标需要产品经理从产品角度进行全盘考虑，用户需求需要产品经理与设计师一同从用户满足角度进行考虑。

（3）用户研究。

需要了解产品的服务对象，通过用户细分、用户研究、创建用户画像等较为科学的方式量化用户需求，并通过持续性的调研，更好地为产品后续开发、设计与运营工作指明方向。

（4）商业价值。

需要厘清产品的商业价值。商业价值是指事物在生产、消费、交易中的经济价值，通常以货币为单位来表示和衡量。商业价值不同于市场价值。相对于事物的本体价值，商业价值是一个更窄的概念。

（5）风险评估。

风险评估是指系统地利用信息来确认风险问题的危害，通过历史经验及资料、结构化理论分析、合理的意见建议以及影响决策的一些利害关系等明确将会出现的问题，包括预判可能出现的后果，并有针对性地提供可施行的解决方案。

2. 范围层

战略层主要是研究产品的设计目标，包括功能及其内容需求整合。而做了什么，不做什么，就是范围层讨论的内容。对"企业想要从产品获得什么"和"用户想要从产品获得什么"有了一个较清晰的认知之后，需要进行进一步具体拆分细化和排定优先级，让它具体化，即研究设计什么样的产品，要把哪些功能放置在产品交互之中。

(1)需求分析。

在拥有基础的用户深度调研分析的前提下,需要对产品的核心概念进行详细的描述,并对长期运营逻辑有明确化的框架设计。产品设计人员很容易落入理想化需求的陷阱,即使客观地站在用户角度去思考,也难免有主观和流于表面的情况出现。

(2)商业模式。

需要对产品的商业模式进行描述,从多方面进行考察,如产品如何盈利、如何进行商业变现、在同质化产品竞争的市场环境下如何吸引商家与用户注意并抢占竞品市场份额,以及新产品的商业模式具备何种创新点等。

(3)功能列表。

通常将产品的功能分为功能型和信息型。功能型功能指的是满足用户具体需求的功能,而信息型功能则是提供相关信息以支持用户决策的功能。对于功能列表,需要根据需求分析确定哪些功能对用户来说是最重要的。

(4)范围确定。

确定产品的范围,即明确产品将包含哪些功能,以及不包含哪些功能。这对于产品的开发和设计非常重要,能够避免过度复杂化或功能冗余。

(5)优先级排序。

根据需求的重要性和紧急程度,对功能的优先级排序。这有助于团队在开发过程中有条不紊地推进工作,并确保核心功能在最早的阶段得到实现。

通过上述步骤,范围层能够将产品的设计目标和功能需求转化为具体的行动计划,为产品的开发和设计提供指导。

3. 结构层

结构层位于用户体验五要素的中心,是从抽象到具体的关键节点。简单来说,结构层就是将范围层中分散的需求或功能片段组成一个整体。

(1)交互设计。

在功能方面主要考虑交互设计,关注描述用户可能的行为,同时定义系统可能做出的配合与反馈。其中最主要的思维是"概念模型",就是将用户固有的思维融入交互设计的逻辑中。最明显的例子就是电商平台的购物逻辑:挑选商品—放入/移出购物车—结账—订单和发票,我们在日常生活中的购物体验也遵循这种逻辑,所以我们能接受平台的交易逻辑。当然不只是电商产品,大部分互联网产品能够在我们的日常行为中找到映射。

(2)信息架构。

在内容方面主要考虑信息架构。在交互设计中,信息架构主要是研究如何对项目中所使用的信息进行整理、归类、流转等。对于用户来说,能否快速地找到想要的东西将极大地影响用户体验,所以产品的友好程度有很大部分取决于信息架构的设计目标:设计出让用户容易找到信息的系统。以淘宝和京东直播的信息架构为例,用户可以边看直播边购物,娱乐购物两不误。

4. 框架层

框架层是让交互设计由抽象转向具体,根据前三步对产品需求的研究来落实产品设计

的方案。框架层是界面设计、导航设计和信息设计三者融合的产物,确定很详细的界面外观、导航设计和信息设计,三者关系相互影响,要同时考虑很多因素。界面设计是提供给用户做某些事的能力,通过界面,用户可以真正接触到在结构层的交互设计中所确定的具体功能;导航设计是提供给用户去某个地方的能力,信息架构把结构应用到我们所设定的内容需求列表之中,导航设计可以让用户自由穿梭在这些结构中;信息设计就是将想法传达给用户,是范围最广的一个要素,跨越了以任务为导向的功能型产品以及以信息为导向的信息型产品,因为无论是界面设计还是导航设计,都需要良好的信息设计支持。在设计时还需要画出线框图,包括产品结构图和页面交互图。产品结构图按照之前所罗列的架构找准产品的定位和应用场景,拆解出核心的要点,梳理出较为清晰的思维导图。页面交互图列出所有的页面,设计出它们的跳转关系。

5. 表现层

表现层即如何呈现出以上内容,需要完成视觉设计的相关工作,如美术风格、颜色搭配、图标设计等。

在整体的风格方面需要做到风格统一,图形和颜色要具有一致性,视觉上要连贯。例如网易云音乐 App 的风格设计(见图 4-13),其主页的配色主要是红色和白色,红色和网易的 logo 颜色符合,彰显出热情的氛围,而白色又让人觉得纯洁,搭配上网易云音乐的口号——发现好音乐。其播放界面是一个黑胶唱片的播放器的形式,通过精致的、具有复古情怀的唱片来传递对音乐的尊重与音乐的品质。

另外,需要做到人性化的设计。一方面,整个设计需要遵循一条流畅的路径,切合人们的一般思维方式;另一方面,尽可能简约化,不要用太多的细节让用户感到困惑,要为用户提供有效选择的、某种可能的"引导"。

图 4-13　网易云音乐 App 界面风格[①]

第 4 章课件

第 4 章习题

第 4 章素材

① 图片来源:网易云音乐 App,2023 年 8 月 29 日访问。

第 5 章 跨媒介广告创意设计

5.1 跨媒介视域下的消费要素分析

美国市场营销学会提出，消费者行为是指"经营者与消费者之间感情、认知、行为以及他们的生活进行交流的一种能动性的交互作用"。从这一定义出发，可以看出消费者行为是一种流动性的互动。在我们的日常生活中，每时每刻都存在着"消费"。通常意义上来说，消费者行为是指"个人或群体获得、使用和处置产品、服务、理念和体验的过程"。而随着媒介化的发展，媒介已经深入人们社会生活的方方面面，消费领域便是其中之一。我们接触、使用媒介的行为本质上已经是一种"消费"行为，包括获取或享用媒介、利用媒介进行信息传播和生产等，均具有消费行为的特征。基于此，媒介与消费之间形成了复杂的关系。一方面，媒介帮助人们获得作为消费者的知情权，拥有更加多样的消费选择；另一方面，媒介的高时效性、强互动性等特征也促使人们转化为一种特殊商品，成为"被消费者"在市场上进行二次售卖。因此，媒介消费是指个人或群体接触或使用媒介及其提供的产品和服务，这个过程中包括对媒介本身或媒介内容的享用、对媒介的生产和再生产活动等，即消费者经历了对媒介的"接触—选择—使用—评价"的全过程，更多偏向于体验层面，具有一定的消费主动性和目的性，同时受限于媒介本身的特性和消费者个人的媒介消费水平。

在当下的媒介化社会、注意力经济环境下，媒介消费已然成为时代的热门话题，影响着传媒产业和经济市场的发展。随着新媒介的不断出现，以及居民消费水平的不断提高，人们开始追求更高层次、更多样的需求，也促使人们的媒介消费行为不断呈现出新的特征和形态，在消费主体、消费心理和消费行为类型等方面有了前所未有的发展。我们要全方位、多角度地对新媒介消费行为进行分析，洞察当下消费者的喜好，才能有针对性地进行跨媒介广告创意设计，获得目标的设计效果。

5.1.1 消费主体与特征

媒介消费的主体是媒介消费者，是实施媒介消费行为的个体或群体。从传统的大众媒体时代到如今的社交媒体时代，消费主体实现了从"生产—消费者"到"消费/生产者"的转变，即当下的媒介消费主体的范围更广，他们是积极主动地寻找和获取媒介信息，并能够进行自主选择的消费者，是实践性、创造性、多重性的群体。他们不再被动地接受媒介信息。相反，随着传媒市场的蓬勃发展和新媒介互动性的增强，新媒介消费者同时具有购买者、消费者和体验者的多重特征，他们可以更加自由、便捷地接受信息内容，在任何的时间、地点通过多样的方式进行消费，并可以有效利用媒介进行"提出疑问—发表评论—

转发信息—自主发表信息"等交流互动，即使是被动的消费内容，也可以被当作生产活动，他们是充满权力与个性需求的存在。他们十分注重需求满足和情感体验，并且在消费过程中追求效用最大化。因此，跨媒介广告创意设计不仅要体现实用性，还要兼具人性关怀、体现情感价值。

新媒介消费不同于普通的商品消费，基于新媒介的个性化和强互动性，新媒介消费的过程是意义的消费和再生产过程。也就是说，新媒介消费本质是对媒介建构的虚拟现实的消费、再生产、再消费过程。人们在接触、使用媒介的过程中，不仅在消费媒介本身的意义，也在互动中创造着新的意义。因此，生产和消费随之发生了变化，消费行为呈现新特征。

1. 受众既是消费者，也是生产者

在过去的商品消费中，受众的角色是单一的消费者，处于被动的地位，由媒介机构掌控商品信息的流向和内容。但新媒介消费的过程中，媒介的高度互动让受众在一定条件下成为生产者，利用媒介进行生产和传播行为。虽然当今媒介消费市场仍然由媒介机构来主导大部分的媒介产品和服务，但是消费者的地位已经显著提高，影响着媒介的内容生产和消费。

2. 消费对象更加多元并因人而异，存在具体与抽象的统一

媒介消费的对象一方面是具体的、有形的媒体内容、频道节目等，另一方面是抽象的、主观的精神活动和内容。因此，新媒介消费是多元的。其中，媒介消费呈现生活化的特点，即用户的媒介消费更加倾向于社会新闻、美食和科技类相关的热门话题，与生活息息相关的信息和知识。除此以外，不同群体在垂直内容的选择上也有差异，性别差异是其中之一。比如，女性倾向于在时尚、旅游和健康等相关内容上进行消费，而男性倾向于在军事、汽车、商业等相关内容上进行消费；或者，女性与男性相比较，可能更喜欢看休闲娱乐新闻，男性更喜欢看国际新闻等。因此，要关注媒介消费者的个体和群体差别。

3. 消费选择上倾向于真实可靠的内容

在信息不断爆炸和冗杂的互联网，媒介消费者会依据媒介内容的来源、媒体的品牌认知、媒体的活跃度等信息来进行媒介消费，媒介的信任度成为消费者筛选和使用的重要参照。比如，在微信朋友圈的信息会比在微博的信息更让用户信服，因为朋友圈大多是熟人圈层，用户心理信任程度相对更高。

4. 媒介消费需求更多样，且消费回报是有限的，具有不确定性

从消费目的来看，随着新媒介时代的到来，参与性和主体性在媒介消费中越发凸显，受众同时兼具消费者和生产者的角色，进入"用户时代"。在"用户时代"，受众的主体意识彻底觉醒，消费需求已经从物质满足转向精神享受，人们在满足胜利、安全、社交、尊重的消费需求后，开始追求"自我实现"，消费需求更加复杂多元，表达欲和分享欲提高，他们寄希望于物质消费的同时，也能满足个性化的诉求、获得向上的情绪价值。而从消费回报来说，因为媒介消费区别于传统的商品物质消费，属于精神领域范畴。因此，媒介消费的支出不仅需要金钱或物质，还需要时间和精力，这些支出都因人而异，受到媒介

环境、媒介选择、个人媒介消费水平等影响，媒介消费的回报率一定程度上取决于消费者个人的主观能动性。

5.1.2 消费心理

随着新媒介技术的发展，媒介消费行为已经从大众传媒时代单一、集中的消费模式转化为社交媒介时代的多元、个性化模式。在当下的新媒介时代，媒介与人的关系越来越密切。人自身的行为会被数据化，人所在的时间和地点会被场景化，人的主体性被不断放大，这一切都会成为媒介消费的基础。比如，借助人工智能和大数据，平台和商家可以获取用户的互联网使用轨迹，通过分析用户的浏览内容、浏览量等消费指标形成用户画像，对用户进行商品信息的精准推送，从而提高商品销量。以淘宝为例，用户的每次商品搜索都会在后台形成新的数据，后台算法会根据已有数据进行商品推送，在用户应用首页形成"猜你喜欢"的内容推荐。而随着媒介技术的升级迭代，新媒介不仅聚焦在个体的表层，还越发关注用户的心理和人格等精神、情感层面。媒介消费本质是一种精神消费，用户不仅追求物质上的满足，还会注重情感体验。比如抖音短视频的火爆离不开用户强烈地自我表达和获取认同的需求，从而选择进行视频创作。因此，新媒介消费大多数时候是基于情感驱动完成的。分析新媒介消费心理，有利于我们在跨媒介广告创意设计的过程中关注目标受众的心理情感，聚焦人的身体和内心，关注广告设计作品的情感表达，让广告设计实现与受众的同频共振。

1. 从众心理

美国哥伦比亚大学 W.菲力普斯·戴维森（W. Phillips Davison）教授在 1983 年发表的《传播中的第三人效应的作用》一文中提出"第三人效果"（the third-person effect）。该理论指出，人们在判断大众媒体的传播影响力时，往往认为其对自己的影响较小，而对他人的影响较大，即人们容易低估大众媒体对自己的影响，而高估大众媒体对他人的影响。此心理暗示影响人们在社会生活中的进一步决策，反而更多地受到大众媒体的影响。而随着新媒介的发展，人们的消费选择和评价离不开社交媒体平台，如微博、微信、小红书等综合性媒体平台。各大平台的意见领袖和身边真实或虚拟的社交朋友会对个体形成强烈的"第三人效果"。在群体效应影响下，人们的消费趋向于大众选择。比如小红书借助互联网时代的"她经济"，充分挖掘了女性群体的消费潜力，掀起了体验式"种草"的潮流，已然成为当下年轻女性的生活方式。在这个应用平台上，意见领袖与广告商合作进行推广，当个体周边的意见领袖都分享同一类型的广告商品时，便会成为潮流趋势。个体也不自觉受到信息推送的影响，并害怕自己会"落后"，从而选择从众购买，甚至进行体验分享，享受消费带来的社交满足和情感体验。

2. 自尊心心理

在过去的消费社会时期，批量复制生产统一标准的"商品"通过媒介传播，引导消费者被动地购买千篇一律的商品，随之让消费者沉浸在单一的消费中。但随着国民生活水平的提高和社交媒体的发展，消费者的需求已经从物质需要转变为精神需要，注重感性的情

感体验，积极主动地提出自己的诉求，希望在物质消费的同时获得情绪价值，发展成"体验经济时代"。在体验经济时代，消费需求层次实现全面升级，消费者追求个性化、差异化的消费体验。而媒体工作者也利用这一点，既提供服务型服务，也提供价值型服务，通过满足消费者自尊心和表现自我的心理需求，进一步让消费者主动传播。比如当下热门的抖音直播，便是"以用户为中心"媒介消费活动。在直播预热前期，消费者可以主动或被动地获取商品和广告信息，从而对即将直播的商品产生兴趣。在平台直播期间，消费者通过商品主播的介绍、展示，比文字更直观和多方面地了解自己喜欢的商品，还可以获取优惠券等福利，降低购买成本。关键是，在商品直播的过程中，"购买体验"得到了很好的满足。比如在直播的过程中，主播会与消费者进行互动，热情地对消费者的各种具体问题进行详细的回答，尽量照顾到每一个用户。这样亲切、自然的互动，本质上是一种差异化和个性化的信息传播与服务，成功拉近商家与消费者的距离，消费者在获取商品信息的同时，满足了情感需求，激发了进一步购买的欲望，最终有利于商家实现销量转化。

3. 粉丝心理

粉丝是当今社会的特殊群体，拥有强大的购买力。随着媒介技术和通信设备的发展，借助各大媒介平台，粉丝群体日益壮大和多元，粉丝的定义开始泛化，粉丝价值不断提升。在粉丝经济里，不仅包括各大领域的名人的粉丝，还包括各大平台的意见领袖的粉丝。只要消费者对某个个体或群体产生喜好、崇拜等心理，在消费时便会被粉丝心理所左右，商品的质量和功能价值不再是消费的重心，而是关注"人"或"事"的消费，即有"为了谁去购买"的奉献心态，以及追求由此产生的体验感和快感。传统的粉丝经济包括购买明星同款、专辑、演唱会门票等，此类消费更多的是为了彰显粉丝身份及获得对自己喜爱的偶像、名人的情感满足。但随着媒介的发展，媒体平台迅速崛起，除了传统意义上的名人，还出现了很多粉丝体量大的意见领袖，如网红、主播、自媒体人等，并且通过多个媒介平台，粉丝可以与喜爱的名人进行更密切的互动与联系，粉丝黏性更强，粉丝购买欲望也随之增强，由此对整个粉丝经济产生影响。随着媒介的进一步发展，粉丝心理对媒介消费的影响也会越来越大。

5.1.3 消费行为模式

在互联网技术与通信技术的加持下，新媒介不断推陈出新，整个媒介生态也随之发生改变。在大数据、算法和信息通信技术的支持下，个人、商家和平台可以根据用户的画像进行精准信息推送，如高德地图根据用户的往返地推荐地区的美食和景点，媒体平台根据粉丝的喜好进行二次创作等。基于技术赋权，受众在崛起的新媒介上是相对平等和独立的个体，又可以与其他个体自由地相互连接交流，并形成群体、网络社区，如微博的超话、豆瓣的小组、微信群等，而同一个群体会呈现相似的消费特征。因此，在当下的新媒介时代，受众在互联网上有多重身份，成为集生产和消费于一体的用户，在媒介内容的生产、传播和评价等各个方面都有较大的自主权，且都有自己的消费特性，彻底改变了过去大众媒介时代相对同一单向的消费模式，也衍生出多元的消费行为类型。

第一，按消费心理划分，可以分为认知消费、场景消费、追忆消费和想象力消费。认知消费是指消费者在进行消费决策的时候，往往会依据自身的理性思考来进行判断，而不是简单地通过产品价格或服务来进行消费选择。在经济社会和媒介社会不断发展的今天，认知消费已然成为未来趋势，人们对消费的认知不再局限于物质领域的满足，而是转为追求更高领域的精神需求。场景消费是指消费者通过视听与自己想象中的场景相吻合，满足自己感受整个场景氛围的心理需求。随着消费升级，场景体验感也成为用户消费选择的关键。比如，在传统媒介时代，人们选择去电影院观看电影，是为了追求更好的场景消费体验。现如今，媒介技术的升级也让场景体验有了更多的可能性。比如 VR、MR、AR 的出现，让消费者在屏幕前就能进行沉浸式体验，让消费过程更生动和有趣，更能实现消费者与产品的同频共振，有更好的情感体验。追忆消费是指消费者通过对讯息的回忆，提取和再展示印象的过程，重新激活已经消失的印象。比如，作为传统的媒介，文字描写能够让人们有身临其境的感受，回忆起与之相似的人生经历或情感体验，在当下的新媒介消费领域依然如此，比如短视频平台的用户会对"经典画面"情有独钟，仿佛会唤醒自己以往的记忆，由此满足情感消费需求。想象力消费也称为幻象消费，是指消费者对媒介信息中的形象消费，它主要表现为消费者对超现实、玄幻、科幻、魔幻类作品的消费能力和消费需求，不仅满足消费者对奇观场景的审美需求，还会带动消费者发挥主观能动性，进行再生产。想象力消费是当下媒介消费的新趋势，充分体现了新媒介消费的强互动性。

第二，按消费内容划分，可以分为情感消费、知识消费、娱乐消费。从消费内容的不同，可以看出当下的新媒介消费多元融合的发展趋势。情感消费是指消费者在产品和服务的消费过程中产生的一系列情感反应，是人们比较短暂的、强烈的情绪，并总是指向特定的事物。消费者的情感在一定程度上会影响消费者的认知过程，即积极的情感有利于消费者对商品和服务产生良好的认知，促进购买；消极的情感则可能使消费者对商品和服务产生不良的认知，不利于消费者购买行为的发生，甚至令消费者产生不满意感。情感消费实现了媒介与人们的情感沟通与碰撞，帮助人们释放情绪。知识消费是指人们通过消费知识产品来满足自身获取信息、学习知识、提升自己等需求的一个经济行为，这种消费过程大多为理性的且具有目的性，但也分生产性知识消费和精神消费。比如，一个公司为了开发新产品而购买他人的专利成果，属于生产性知识消费，需要有物质利益的驱动，而人们观看科普视频或节目、阅读小说名著，则属于精神领域的消费行为。娱乐消费是当下人们主要的媒介消费之一，指人们倾向于消费娱乐性的信息。通过消费娱乐内容，人们在生活中可以得到适当的放松，得到心灵和情感上的满足。在社交媒体时代，媒介娱乐具有强大的经济价值和顽强的生命力。

第三，按消费时间划分，有实时消费、一次消费、多次消费、持久消费等。消费时间的不同也从侧面体现着消费者的消费实力。实时消费也可以称为即时消费，需要借助媒介生产者的实时传播和分享才能完成，如抖音、淘宝和快手等平台的实时带货直播、2022年北京冬奥会比赛的实时转播等。一次消费和多次消费是从数量上进行区分，一次消费是短暂且不可重复的，是一种追求方便和快捷的媒介消费选择，如大部分观众不会选择某一个电影。而多次消费则相反，多次消费可以称为多重消费，从量上就可以知道该媒介对消费

者影响之深刻。重复消费的次数越多，意味着该媒介对消费者的影响越大，媒介传播效果越成功。比如一举荣获奥斯卡六项大奖的电影《阿甘正传》是人们在假期里不断反复观看的电影之一，通过反复消费来获得精神享受。最后，持久消费体现的是消费的稳定性，侧面也反映出消费者收入的稳定。持久消费是长期性的，且具有传承性。一个品牌的成功，需要让消费者产出持久的消费欲，才能让品牌实现可持续发展。

第四，按消费方式划分，有研究性消费、把玩性消费、一般性消费、随机性消费等。不同的消费方式不仅有利于划分消费群体，更能帮助媒介生产者刻画消费者群像，有针对性地进行媒介设计与传播。研究性消费是指消费者出于特定的研究需要，获取与研究性相关性高的信息或知识来提升自我，并形成长期的、集中的，甚至是多次的消费。这类消费群体大多与教育、科研的学习和工作相关，比如研究生、大学教授、项目研究单位等。把玩性消费与研究性消费截然不同。把玩性消费具有区别于研究性消费的趣味性和娱乐性，且消费时间与次数不稳定，强调精神领域的满足，而非实质性的物质满足。比如粉丝购买偶像的电子 CD 唱片、读者为网文作者打赏等。一般性消费是较为普遍且日常的消费，可以理解为人们的媒介习惯，对消费者来说是一天里的媒介消费常量。比如，手机的 App 使用市场呈现规律性。随机性消费是指偶然的、无规划的消费，是相对于目的性消费而言的媒介消费，有时会伴随着情感消费。比如，在短视频平台偶然点开的带货直播中的商品正好是自己喜欢的商品，并由此产生购买欲望。在当下的社交媒介时代，媒介信息推送往往是随机多样的，用户随机消费的概率也大大提升。比如抖音、快手平台采取的信息流推送方式，就是让用户在众多信息中进行随机消费，待用户产生兴趣后发展成多次消费和研究性消费。

5.2 跨媒介视域下的营销策略

5.2.1 整合营销

随着互联网时代的到来，新兴媒介不断崛起，为媒介融合的发展提供了更多的可能性。在传统媒体时代，营销媒介主要是以单一的报纸杂志、广播电视等媒介为主，大众被动地接受媒体传播的信息。但随着媒介技术的不断进步以及社交媒体的诞生，新兴媒体逐渐在媒介市场占据重要位置，并对传统媒体的生存造成威胁。但传统媒体并没有因此消亡，而是呈现出与新兴媒介相互融合发展的发展趋势。媒介融合不仅能够帮助传统媒体保持持续性发展，也能为新兴媒体带来良好的口碑，极大发挥传统媒体和新兴媒体的优势。

除此以外，基于媒介融合的新型整合营销传播也得以出现和发展起来。因为在媒介融合的趋势下，媒介的受众范围不断扩大，传统媒体和新兴媒体的受众越发庞大和多样，如何满足受众多样且差异化的消费需求成为一个很大的难题，传统的营销传播模式也显得落后与陈旧，如"思想固化，不具备互联网思维""传播模式单一，无法充分发挥传统媒体和新兴媒体的融合优势""营销的流程和制度存在漏洞"等。因此，在媒介融合的大背景

下,整合营销传播模式亟须更新。

整合营销理论(integrated marketing communications,IMC)起源于20世纪80年代,在1992年世界上第一部IMC专著《整合营销传播》问世后,整合营销的概念开始以系统的理论体系方式展现在世人面前,并影响了许多学者进行研究与探讨,至今仍在营销和传播领域不断发展。整合营销传播的理论核心是,以消费者为主体,整合单位或企业中的信息资源,并采用多种信息传播方式,将信息有效呈现给消费者,达到品牌形象树立、产品营销的目的。在媒介融合的大背景下,新的整合营销传播方式已经呈现出新的营销优势。首先,新兴媒介的出现能够帮助媒体高效精准地进行信息推送。用户也得以有效地进行媒介内容消费,找到对自己有用的信息。当下是碎片化的信息传播环境,用户的互联网消费特征之一便是"碎片化阅读",追求片段式的、多样的、快捷的信息接收形式,而传统的媒体形式已然无法满足当下用户的需求。而在保持传统媒体形式的基础上,创造性地灵活利用新兴媒体,既能够扩大媒介的目标受众,又能通过大数据分析等方式分析用户喜好,从而进行精准高效的推送,成功抓住用户的注意力,让营销服务更加贴心和有效。其次,传统媒体和新兴媒体的融合发展能满足消费者的多元媒介需求。在传统媒体时代,报纸杂志、广播电视等传统媒介与消费者的互动性不强,因此传统媒介开展的营销活动与消费者之间的交流活动是有限的,很难对消费者的诉求提供有效的反馈,难以维系与消费者的情感。但有了新兴媒体的加持,消费者不仅能获取更多商品信息、满足购买和使用产品的需求,还能在过程中获得情感体验、场景体验等,并得到贴心、合理、即时的线上线下售后服务。购买商品只是消费中的一环,完整的消费还包括精神领域的需求满足。在这个过程中,消费者不仅能获得直接的产品信息与体验,还能线上线下随时与商家沟通,以获得消费保障。因此,传统媒介与新兴媒介融合的整合营销传播活动,既能极大地满足消费者多元的媒介需求,还能促使商家提高服务水平,在消费者心中树立良好的形象,有利于增强与消费者黏性,促进企业可持续发展。

从传统媒体时代到如今的社交媒体时代,我国社会的各个领域顺应媒介融合的时代趋势,通过各种形式进行整合营销传播的新实践,灵活使用媒介资源,发挥其优势,向消费者传达信息、理念和商品,有效满足消费者多元的信息、物质和精神需求。同时,能借此建立多个线上线下平台,加速媒体、企业转型升级,在整合营销过程中树立良好的品牌形象,不断提高自身的创造力和影响力,提高用户黏性,大大提高了营销传播的效果。

1. 完善消费者画像,明确目标市场

社交媒介时代,营销市场以"用户为中心"为导向,即根据用户的个性化需求,提供差异化的产品和服务。只有以用户思维进行生产与传播,了解用户的喜好,站在用户的立场和角度来设计生产服务,合理利用媒介资源,才能提升市场占有率,提高品牌在用户心里的地位。但当下是"加速社会",媒介信息分散在各大传播平台和渠道,冗杂且转瞬即逝。消费者的媒介消费随之呈现碎片化的特征,如何在短时间内吸引消费者的注意力成为一个难题,传统的媒介形式已经无法满足用户的媒介需求,这就要求广告营销的用户画像要更加明晰和全面,企业才能在目标消费市场针对用户进行精准推送。而新媒体平台相比于传统媒体平台具有更强的双向传播属性,消费者可以接触到更多的营销方式,自由地选

择自己真正喜欢的商品进行消费。商家和平台也恰恰可以利用大数据、算法分析等新媒介技术，每时每刻获取和分析用户数据，形成目标消费群体的消费画像，在产品开发、内容创作、营销传播上投其所好，提高营销的有效性，更好地掌握市场需求，顺应时代发展。因此，在媒介融合的趋势下，综合利用传统媒介和新兴媒介，有利于深化对目标消费市场的认识，完善消费者画像，实现服务升级。

📷 **案例**：如图5-1所示，在2021年春节，士力架利用百度AI技术，精准锁定潜在目标消费者群体——"扛饿出行人群"，为春节自驾返乡或旅游的人群打造了新颖的创意营销玩法，让出行路满足又开心。首先，士力架品牌利用百度AI的语音合成功能，在百度地图内定制了专属的扛饿语音包，除了趣味性的专属语音植入，还有20多个定制场景的语音植入，覆盖车载导航、步行导航和骑行导航，让导航的过程趣味横生。比如，导航开始，语音提示："出发出发！士力架前来保驾！"超速时，提示："着急回家吃饭也得悠着点儿开，饿了先吃口士力架！"遭遇拥堵，则提示："别按喇叭，别犯牛劲儿，吃口士力架养精蓄锐！"此外，士力架在洞察到用户"置办年货"的需求后，让覆盖全国的4218家商超及便利店推出"送货上门"的服务，用户只要点击百度地图里士力架的logo，即可跳转到饿了么App在线下单，真正满足用户扛饿需求，让消费者享受贴心服务，感受品牌暖心和用心。最终，士力架通过此次精准营销，为品牌赢得超2.9亿次的品牌曝光量，实现了春节的销量突破。

图5-1　士力架营销广告①

2. 打造热门话题，抢占舆论头条

在社交媒体时代，热门话题代表流量，而成功的营销最重要的就是顺应流量趋势或自己造势，为产品的出品和销售预热或加购预热。这意味着需要媒体工作者创造性地发挥主观能动性，为目标产品打造差异化的标签和容易引起人们共鸣的话题，让目标受众参与讨论和互动，提高受众的购买欲，将目标受众的注意力转化为销售量。

① 图片来源：https://baijiahao.baidu.com/s?id=1720571657102004396，2023年10月7日访问。

📷**案例**：如图5-2所示，六月鲜酱油品牌打破了传统的酱油营销理念，与欧阳应霁、唐彦和文昊天三位艺术家进行跨界合作，推出时尚有趣的围裙和酱油瓶身围裙设计，成功地让一成不变的酱油变得极具生命力，使六月鲜品牌成功出圈美食界，跨入时尚圈，成为品牌跨界合作的成功案例。六月鲜不断创新酱油瓶围裙设计，让"围裙"成为六月鲜品牌的重要符号，"围有一心，才有这一味"的理念深入人心。除了跨界合作，六月鲜品牌的营销方式还极具互联网思维。在营销传播上，六月鲜首先采取了报纸登刊、广告投放等传统的媒介传播。在良好口碑的基础上，在社交平台建立并运营品牌账号，打造"展现女性美的一面"等口号和话题，拉近与年轻女性的距离，迅速掀起围裙潮流，赚足了目标消费者的眼球。同时，六月鲜还注重与受众的互动，联合创意设计网站"站酷"开展"六月鲜围裙创意设计大赛"，让更多受众参与到品牌的发展中，深化六月鲜品牌在消费者心中的形象，增强目标受众对品牌的忠诚度。

图5-2　六月鲜围裙设计[①]

3. 线上线下互动，创新互动营销

新兴媒介与社交媒体平台的诞生与发展，让消费者与商家的线上线下互动成为可能。基于此，企业不断发挥想象力的创造性，用新颖有趣的互动营销方式吸引消费者目光，让消费者参与其中，提高消费者的购买欲。近年来流量当道，互动营销的方式也成为许多商家品牌的重要营销手段，出现了许多成功且经典的案例。

📷**案例**：可口可乐是与跨界艺术家合作密切的品牌，《我们在乎》是在"拒绝打卡Ⅱ·天空艺术展"中所展示的作品，由艺术家山羊与郑州太古可口可乐共同推出。作品主体是由6个可乐瓶循环再生而成的红色雨伞，被命名为"在乎伞"。如图5-3所示，在由无数白色线条打造的雨幕空间里，红色的"在乎伞"正在为人们遮风挡雨。这样的装置艺术，让受众深刻地感受到可口可乐品牌的真诚与用心，观众既感到好奇与有趣，又油然而生"我被在乎和保护"的感受。如此的互动营销，让可口可乐的品牌理念和价值主张得以传达给受众，成功打造和树立良好的口碑与品牌形象。

① 图片来源：https://www.zcool.com.cn/event/shinho/，2023年10月7日访问。

图 5-3　可口可乐互动营销作品《我们在乎》[①]

📷**案例**：网易的 H5 互动风格在营销中是独树一帜的，能够成功洞察目标用户的心理，并与音乐产生联结，利用 H5 测试的个性化优势，成功在各大社交平台上实现病毒式传播，"分享测试，就是在分享自己"。如图 5-4 所示，"哲学气质测试"是网易在世界哲学日推出的测试 H5，画面采用具有未来感的蒸汽波画风，配合素色的哲学和艺术元素，如古希腊雕塑、近代油画和各种形状符号，融入经典哲学理论，营造极具哲学气息的生活场景，并通过动画转场与画面衔接，引导受众通过一个个选项来探索个性化的"哲学气质"。根据马斯洛需求理论，人们在满足生理、安全等需求后，会需要获得自尊和认可。而自尊与认可需求的满足恰恰需要分享与表达自我。网易的 H5 洞察到了当下社会人们追求真正自我的诉求，成功让 H5 成为用户的"社交货币"，自发在线上进行互动传播。

图 5-4　网易 H5 互动营销"哲学气质测试"[②]

[①] 图片来源：https://www.mad-men.com/articldetails/1195，2023 年 10 月 7 日访问。
[②] 图片来源：https://dy.163.com/v2/article/T1407306418235/E0MGMRPF05364R8Y，2024 年 7 月 19 日访问。

📷**案例**：支付宝的"蚂蚁森林"是以用户体验为目的的互动营销。如图5-5所示，"蚂蚁森林"的主要功能是种树，当树长大以后，用户借助支付宝平台在公益的碳交易市场中，将虚拟树木实体化。在这个过程中，用户可以进行与好友"合种"，给好友的树"浇水"等社交行为。为了增强"蚂蚁森林"的社交属性，"蚂蚁森林"全新推出了能量保护罩、时光加速器等辅助玩法，并且于2017年8月上线了"蚂蚁庄园"。在"蚂蚁庄园"里，用户可以通过玩游戏来做公益，也可以选择"直接捐赠钱款"的方式。与此同时，"蚂蚁森林"还在微博、微信等社交媒体平台建立官方媒体账号和"超话"等社区，为用户提供进一步互动交流的平台，如分享交流种树和获取能量的经验、介绍新手入门和种树攻略、介绍新树木品种及生态保护地等。"蚂蚁森林"本质上是一种人机互动游戏，通过游戏化的互动手段，让用户对集体的能量、减少碳排放量、种下真树数量、生态保护地数量等数据和指标有详细明确的感知。用户在捐赠虚拟利益（如步数）的同时，能进一步体验支付宝的各项功能，同时拥有为生态保护做出贡献的获得感。

图5-5 支付宝"蚂蚁森林"①

4. 深化跨界合作，升级服务体验

如今，新消费时代已经成为中国经济的新动能。所谓"新消费"，是指由数字技术等新技术作为技术基础，以"线上+线下"融合发展作为新的生产传播模式，并基于社交网络和新媒介的新消费关系和新消费行为。因此，消费的核心已经从传统的"商品"转变为"人"，从产品到营销都需要关注"人"，注重用户体验，体现企业的人情关怀。而在媒介融合时代，"跨界"也成为行业的流行趋势，从传统品牌到新兴品牌，从产品到设计，从本土到国际，大量企业与平台正在进行广泛且深入的跨界合作，共享各自的信息与资源，凝聚各自的优势，在产品的功能、包装和营销上提出极具创意的方案，点燃目标消费者的热情，

① 图片来源：https://baijiahao.baidu.com/s?id=1673154497664515843&wfr=spider&for=pc，2024年7.19日访问。

实现跨界营销真正的合作共赢。

案例：如图5-6所示，颐莲护肤品牌在2022年与非遗扎染文化跨界合作，在小红书平台开展了"东方美学文化的传承与再创"灵感创作大赛，向非遗扎染文化致敬。颐莲通过线上打造"颐莲蓝随处可染"话题，线下发起营销活动，成功实现"1+1>2"的跨界合作效果，线上线下活动总曝光量高达4000万，小红书平台话题"颐莲蓝随处可染"曝光量3072多万。此次跨界合作不仅让品牌的东方美学理念深刻传达给消费者，也给颐莲的玻尿酸护肤产品带来了前所未有的销量。

图5-6　颐莲—非遗扎染文化的营销广告[①]

由此可知，时代革新的车轮滚滚向前，营销传播的方式随之更新。人们的生活离不开互联网和新媒介，尤其是离不开社交平台和短视频平台。因此，在媒介融合大背景下，为了更好地进行营销传播，传统媒体和新兴媒体的融合发展是未来的必然趋势，且不断向多层次、多方向发展。面对越来越激烈的市场竞争，企业要掌握不同媒介的差异和优势，梳理互联网思维，不断创新生产和营销模式，完善传播的流程，发挥"传统媒介+新兴媒介"的组合优势，突破传统的、单一的营销手段，创造性地提出新的创意和玩法，探索新的整合营销传播模式，以此满足越来越多元的用户需求，也为企业自身带来更大的销售市场，更广阔的发展空间。

5.2.2　视觉营销

1. 视觉营销和视觉广告

视觉营销属于营销技术方法之一，指通过可视化表达，对消费者的视觉和心灵产生冲击，使消费者提高对产品或品牌的兴趣，最终实现产品展示、销售或品牌推广等目的。视

① 图片来源：https://china.qianlong.com/2022/0930/7675955.shtml，2023年10月7日访问。

觉营销是一个综合了市场营销、展示设计、品牌形象设计、用户体验设计、交互设计以及视觉设计等多领域的营销模式，具体搭配运用图形、色彩、影像的元素和形式展示事物，在视觉和其他媒介的加持下完成个体和企业的目标曝光量和营销量，这一途径贯穿管理、策划、推广、销售等过程的始终，是一个丰富、完整、有价值但时间战线较长的营销体系，也是一种有目的的营销计划。

视觉营销的展现形式多种多样，其中包括文字信息、图片信息等，又区分为静态信息和动态信息两类，随着媒介技术的发展，动态信息或许会成为未来主要的视觉营销方式。视觉营销之所以成为时下热门的营销方式，是因为其有独特的营销优势。视觉营销的基础作用首先是需要有效地向消费者传达产品的信息（功能、优势、特色等信息内容），其次是要发挥创作者的创造力，巧妙地用各种元素进行创意表达，能让消费者眼前一亮并迅速在脑海中记下产品或品牌，以此来推动消费者积极主动地购买产品。因此，视觉在营销中扮演着关键的角色，至关重要。它就像一个综合的符号，能让消费者直观地、有效地感受到产品的性能和特色，并满足消费者的物质需要和精神需求。视觉营销的强大生命力是不容小觑的，它能让无形变有形，有形升华为无形，为企业和品牌的发展提供帮助，获得更大的经济效益。

如今，数字化、智能化时代已全面开启。在数字技术不断渗透我们的生活的今天，人们与互联网和社交平台的关系越来越紧密。网络环境的逐渐成熟和发展，让人们生活的各个方面都变得便利起来，也形成了"碎片化""音像化"等接触信息的媒介习惯。而对企业和商家来说，无论是传统品牌还是新兴企业，都意识到要灵活利用数字媒介的优势来提高商品的曝光率，与消费者拉近距离，带给消费者多样的体验，以增强消费者与品牌的联系，提高品牌的影响力。企业把其产品优势、企业理念、社会价值等内容展示给用户可以通过很多种方式，其中视觉广告是当下社交媒体时代极有力的营销和宣传手段，能够巧妙灵活地运用视觉语言进行广告设计，传播企业的产品、形象、理念。

美国广告学家路·塞提尼瓦曾指出："广告设计创作的事实就是人们希望在看广告的同时得以消遣，不仅希望知道广告的内容，还需要广告有艺术性和娱乐性。"广告设计本质上是信息的传递，传递对象是广告设计者或其服务的目标用户，旨在运用图形、图像、文字、色彩、版面等元素来设计广告。广告设计是具有极强目的性的活动，致力于吸引目标受众的注意力，有效传递产品信息，树立品牌形象。视觉与眼睛相联系，与人的感觉密切相关。当广告从视觉上给予目标受众冲击力和审美感受的时候，会提高受众的消费欲望，最终实现企业或品牌的销售目标。如今，广告已经成为人们生活中不可或缺的事物。

在视觉营销领域，视觉广告是一种视觉创新形式，是以营利为目的的广告设计，尤其是网络视觉广告，能通过强有力的视觉效果吸引消费者的注意力，同时能创造性地传达企业和平台的理念。当下社交媒体发展迅速，利用社交媒体传播范围广、互动性强、时效性高等特殊优势，网络视觉广告成为企业宣传产品、树立企业形象的强有力的辅助工具。与此同时，视觉广告丰富的设计内容和形式，以及对产品直观深入的表达，能让产品拥有更大的附加值，能让消费者更便捷地了解产品信息，在实现产品功能价值的同时，还能够满足消费者的情感价值。

因此，对消费者来说，视觉营销策略或视觉广告能带来兼具审美和思想的消费体验，实现体验升级；对企业来说，视觉广告能让品牌的代表性元素和符号深深刻在消费者的脑海里，从而收获消费者对产品和品牌的关注，向消费者传递产品信息和情感理念，帮助企业树立良好的品牌形象，宣扬自身的品牌文化，并对企业产品进行个性化表达。

在每年的春节期间，都会掀起各大品牌的视觉营销潮流，用各种极具创意的广告设计玩出视觉营销的新花样。比如，在2023年春节期间，巧乐兹品牌团队推出了新年新品视频，用鲜艳的颜色和视频的层次递进，给消费者带来直观的视觉感受，仿佛品尝到新品雪糕的新口感，从而对巧乐兹的新品产生强烈的期待和购买欲。

📷 **案例**：2022年，广汽丰田汽车的创意视觉营销在春节期间成功出圈。如图5-7所示，广汽丰田围绕"虎年"的春节关键词，以YARiS L时尚外观及多元车色为灵感来源，与擅长线圈画的艺术家王云飞进行合作，定制"虎年×广汽丰田"新春插画。画面以广汽丰田YARiS L家族三辆车为主体，车旁和场景边缘有花丛围绕和点缀，有优美雅致的郁金香、象征美丽永恒的木槿花、象征自由和爱的鸢尾花等，寓意满满。汽车和花丛的后面侧卧着一只老虎，开心地玩着中国的新年元素"花绣球"，并且老虎毛发和兽纹参考了中国传统元素"祥云"，一切都显得喜庆祥和。画面的背景有许多锦鲤和灯笼，象征着好运与期望，而画面下方的多彩流线汇聚成河流，中间的山川连绵起伏，呈现出欣欣向荣、蓬勃发展的态势。这样的视觉广告让消费者直呼"炸裂眼球"，赚足了春节营销的注意力。

图 5-7　虎年×广汽丰田新春插画[①]

2. 视觉广告的构成要素

要对视觉广告要素进行合理有效的搭配组合，才能使广告的最终呈现结果真正实现推动消费者购买的效果。因此为了创作优秀的视觉广告，需要在自觉遵循广告设计的基本原则的基础上，了解广告的版式、色彩、文字、图形图像、动态效果、功能性等设计要素的优势，并对其进行组合优化后的创造性表达。

（1）版式设计要素。

视觉广告的版式设计是在传统的版式设计基础上进行的融合创新，需要设计者根据设

① 图片来源：https://www.sohu.com/a/611154880_790281，2023年10月7日访问。

计意图，采用点、线、面等元素进行排列组合。同时要学会在"不变"中蕴含"变化"。点、线、面往往是固定单一的，但组合却又可以千变万化，并且可以根据风格做微调。如点变成圆，直线变成虚线、波浪线，面可以是矩形、方形等形状，也可以是某一张图片。因此，单一的元素其实可以千变万化，而组合的最基本原则是视觉呈现和谐统一，不能看起来是东拼西凑的，而是一个和谐的整体。唯有和谐的多变，才能让目标受众看得舒服和自在。需要注意的是，无论多么复杂多变的版式设计，都要遵循"以用户为中心"的原则，要站在用户的角度设计，让受众更加便捷、高效、直接地识别文字或元素，理解其中的含义，因为广告设计的最终目的是完成信息的传递。此外，在当下的分众化时代，不同的目标群体对广告的喜好也呈现差异化的特征，这就要求广告设计应根据不同用户的喜好，创造性地使用文字、图形、图像、色彩等元素，用不同的版面设计出不同风格的差异化广告，在保证版面和谐统一的情况下，不断优化视觉广告的质量和效果。

（2）色彩设计要素。

色彩是视觉广告设计中不可或缺的要素之一，它鲜明、有特色，既能产生视觉冲击，又蕴含信息和情感，传播影响力大，极大地增强了广告的视觉表现效果。有关心理研究表明，相比于形状等其他要素，色彩能够占据人们超过60%的注意力，这样的效果是其他设计要素无法比拟的。与此同时，色彩与受众的心理密切相关。不同的颜色会让受众产生不同的心理感知，进而影响受众的情感。比如红色可以表达热烈、喜庆，也可以表现恐怖、血腥；绿色可以让人感受到春天的希望与盎然，但在网络语境中又有"被出轨"的社会含义，会让敏感的受众感到不适。因此，合理运用颜色对目标受众的心理影响，可以让产品或品牌与受众实现深度的心灵沟通，深化产品或品牌在受众心里的形象，进一步促进受众进行阅读和购买。反之，若色彩使用不当，则会让目标受众形成心理阴影，甚至不愿关注广告和相关品牌，严重破坏产品和品牌在受众心里的形象。然而，尽管色彩在视觉设计中有很大的功用，但是在整体的画面效果中是起到辅助效果的，要与文字、图像、声音等其他要素相结合，才能发挥出它的优势，实现信息传递和情感交流的广告目标。

📷 **案例**：如图5-8所示，日本的酒精饮料品牌——三得利，在2022年推出了旗下经典低度酒精饮料品牌 HOROYOI 的色彩广告，采用真人和动画交替出现和转换的形式，用绚丽鲜明又柔和的色彩营造唯美治愈的画风，惊艳了无数受众。广告采用的颜色源于品牌旗下饮料产品包装所用的绿、红、蓝三种颜色，恰到好处的颜色运用非但不突兀，反而融合一致，展现出丰富的表现力，带观众进入如画的梦幻世界，感受生活的惬意与舒适。

（3）文字设计要素。

文字从诞生之初便是为记录信息、传递信息而服务的，而文字也是视觉广告设计中的要素之一。有了文字，视觉广告设计会更加丰富和具体，更能让目标受众快速地了解信息，因此插入文字是视觉广告中常见的表达方式之一。在具体的视觉广告设计中，文字通常会搭配图像、色彩、形状等元素进行信息传递。值得关注的是，要处理好画面中文字与其他元素的比例和位置，若突出文字，则需要弱化其他元素在视觉中心的效果；若文字是画面的补充或装饰，则需要注意不能让文字喧宾夺主，可采取使用小字、模糊、黑白色彩等方

式弱化文字在画面中的存在感。适量的文字能够很好地传达画面主旨,但过多的文字可能就会造成视觉的混乱和冗杂,广告效果反而被弱化和降低。与此同时,使用文字也有技巧。不同的字体会呈现不同的风格,对文字的偏旁部首和位置进行二次创作调整会带来个性化、差异化的视觉效果。无论是采用不同的字体结构,还是美化和图形化文字,都要围绕着广告主题展开,不能脱离传播的目的和主旨,否则广告将失去原有的意义。因此,为了实现更好的广告效果,我们要学会有效利用文字进行信息表达和画面设计,既丰富视觉广告,也方便受众阅读。

图 5-8　HOROYOI 品牌的饮料产品①

① 图片来源:https://www.4anet.com/p/3e6b9b9edb1343bf,2023 年 10 月 7 日访问。

(4) 图形图像设计要素。

图形图像是视觉广告设计中的关键因素，它有静态和动态两种存在形式。随着媒介技术的发展，设计应用和传播平台不断更新发展，静态和动态的图形图像不断融合，涌现出静中有动、动中有静的视觉广告，创意十足，推动广告信息向更加广阔的范围传播，也更好地传达广告理念。无论是对企业还是用户来说，图形图像的合理使用都是有利的。对于企业而言，图形图像的视觉表达更加直接有力，图形图像是具象化的信息呈现方式，能够与用户进行很好的连接与互动。由视觉突出衍生出来的情感互动是企业与用户间接沟通的桥梁，加强企业品牌与目标受众的联系，深化企业品牌在用户心里的形象，提高消费者的忠诚度，增强市场竞争力。而站在用户的角度来说，图形图像的直观性能让用户减少获取信息的时间和精力成本，更快更好地理解信息内容，寻找到自己感兴趣的内容。因此，我们要利用好图形图像进行广告设计。在使用图形图像的时候，要主次分明、简洁有力、突出主题，要方便阅读而不是造成识别和理解障碍，还可以对图形图像进行个性化、趣味性处理，可美化或丑化，只要符合传播主题和理念即可。而在之前，要明确广告的目标和定位，要做目标消费者喜爱的、符合网络语境的广告，最终才能在线上线下实现广告宣传的目的，实现企业曝光和营销的目标。

(5) 动态效果设计要素。

随着互联网技术和计算机技术的快速发展，媒介技术也不断更新迭代，人们的生活越发离不开社交媒体平台。而社交媒体平台的传播特点是速度快、片段式、效果强等，这些特点导致社交平台的用户形成碎片化阅读的习惯，且往往追求视觉、听觉等感官刺激，平淡、单一和乏味的内容会被用户一扫而过，停留时间越短，对用户的影响也越小。因此，要发挥出最大的创造力进行视觉广告创意设计，才能吸引用户的注意力，留住更多的用户，提高用户的留存率，加深广告在用户心中的印象，并对广告内容信息产生兴趣，从而转化为消费驱动力。而在广告设计的形式中，动态往往比静态更加吸引人。动态形式更加活泼有趣，互动性强，能让用户产生兴趣和联想，从而积极主动地参与其中，最后既能获取信息，又能拥有新奇的视觉体验。所以，动态效果是企业品牌在进行广告设计时需要考虑的设计形式，动态效果的二维、三维空间视觉效果是一维和静态效果不能比拟的，尤其是在当下的短视频时代，要突破静态化、平面化的限制，不断向综合性广告发展，并不断提高广告的信息内容含量，拓宽与消费者的情感交流互动空间，从多个感官带给用户新的体验，实现广告效益最大化。

📷 **案例**：如图 5-9 所示，设计师通过巧妙组合变化字体、图形和颜色等各种元素，制作了让人眼前一亮的动态海报，集中体现了设计师高超的创意思维。这类海报极具视觉冲击力和画面表现力，受众也从中获得了更多信息。未来，作为一种视觉表现形式，动态将越来越广泛地应用在广告宣传、logo、UI 交互等细分场景中。

(6) 功能性设计要素。

广告具有传播信息、树立品牌形象、引导消费、满足消费者的视觉享受等功能。广告无论多么精美，最终都是为了一个共同的目标——传递信息，满足需求。因此，视觉广告

的目的也是向用户传递信息和理念，满足消费者需求。为了更好地满足多样的用户需求，广告设计需要考虑广告的功能作用，要致力于给用户带来新颖有趣或贴心的消费体验。比如近年来流行的交互性广告，兼具视觉和其他功能，通过灵活、合理地搭配组合图形、色彩和规划元素的布局，呈现出个性化、差异化的视觉语言风格，将广告想要表达的内容和思想直观地表现出来，有效拓宽了广告的传播范围，并改善了广告的营销效果。交互性广告是视觉广告功能性的展示形式之一。从另一个角度思考，功能性设计本质上是一种设计理念。它要求广告设计者在进行广告设计的时候，综合考虑广告的展示或播出效果，在产品分类、销售、推广的时候起到的作用，以及对用户来说是否便利和直接等。功能性设计需根据广告主题构思广告内容，利用媒介技术强化传播效果，提高视觉冲击力和美感，需要坚持用户思维，力求为用户提供更加多元和贴心的服务，实现广告服务升级，达到广告最终的宣传目的。

图 5-9　动态海报①

📷 **案例**：如图 5-10 所示，DR 钻戒品牌致力于为目标消费者提供真诚贴心的服务，在 DR 的超级品牌日推出了定制化的互动开屏广告。互动开屏广告是当下随处可见的广告形式，第一时间给用户带来视觉冲击，在 3～5s 的时间内，提升竞价跑量、提升转化、降低成本等，并且延展出更深层次的价值，为品牌提供了很好的营销环境。除此以外，开屏广告有很强的互动效果，比如滑动、摇一摇等。"开屏广告+向上滑动"的方式让品牌得以全面展示，甚至可以通过画面讲述故事，同时引导用户点击页面进行深入互动，留住用户的同时加深与用户的深度沟通，有力地降低了用户的接受成本，从而大幅提高广告的转化率。这样创新性的互动广告成功地让品牌的价值得到提升，让 DR 品牌"用一生爱一人"的理念深入人心，给予目标消费者满足感和幸福感。

① 图片来源：https://weibo.com/5812379652/JgvAv4u2H，2023 年 10 月 7 日访问。

图 5-10　DR 钻戒互动开屏广告[①]

5.2.3　事件营销

随着社交媒体平台的崛起和发展,事件营销已经成为当下一种常见且热门的营销推广手段和方式,被广泛应用到各个领域的营销中,包括个体、组织或企业。事件营销,顾名思义是指企业提前做好事件的策划和组织,顺应时代趋势和贴合热门话题构思事件的完整脉络,并预先备好应对突发状况的方案,打造具有名人效应,且能迅速引起个体、团体和社会各界兴趣和关注的事件。成功的事件营销所带来的影响力和经济效益是巨大的,事件营销做得越好,影响力越大,则企业或品牌给人的印象更深刻,有利于提高企业或产品的社会知名度和美誉度,帮助企业树立良好的品牌形象,让企业理念深入人心。在当下的注意力时代,注意力就是流量,流量能转化为收益。因此,引起越多关注的事件营销,越有利于实现产品最后的销售目的,提高产品的销售额。比如,近年来爆火的"钟薛高""李宁""蜜雪冰城"等品牌都通过事件营销的方式提高社会知名度,通过打造与品牌、产品相关的热门话题,形成受到广泛关注的社会事件,实现二次品牌打造。

1. 事件营销的三大要点

(1) 名人效应。

名人效应是事件营销常用的方式之一,指的是通过利用名人的社会影响力,使产品在更大范围得到传播,成功引起目标消费者的注意,进一步拓宽销售市场,提高品牌的知名度。在选择名人的时候,要有策略性和导向性。首先,要选择有权威的或形象良好的名人,他们对公众来说具有正面效果,并且要考虑名人的政治立场、价值观是否符合国情和时代,

① 图片来源:https://www.yidianzixun.com/article/0X6Zagqq,2023 年 10 月 7 日访问。

否则将会对品牌的形象造成损害,甚至影响企业的可持续发展。名人分为很多类型,比如娱乐明星、专家教授,甚至不同年代、不同时代的名人也有所不同。但选择的标准是相似的,即要符合事件营销的主题,无论是名人的生平经历、形象气质还是年龄职业,都要与自身的产品和品牌有"化学反应",即能够通过名人来诠释产品或品牌。自事件营销兴起以来,由名人效应主导的事件营销的成功案例有许多。

📷**案例:** 如图 5-11 所示,在 2017 年春节,德芙与关晓彤合作,推出贺岁微电影《年年得福》,"关晓彤""德芙女孩"等热门话题冲上微博的热搜榜,成功引起了广泛目标受众的关注和情感共鸣,将德芙品牌"让人们幸福"的理念深刻地传达给消费者,让德芙与消费者进行深度的交流与互动。贺岁微电影《年年得福》的成功原因之一便是由"国民闺女"关晓彤出演。微电影以一个"福"字为主线,讲述了女主角"田田"从小到大都会在春节跟母亲一起写"福"字,可是有一天因为追求自己的演员梦想离开了家,独自在家的母亲一直盼望女儿归来。关晓彤作为观众从小看到大的艺人,非常有亲和力,并且关晓彤正值青春年少,让受众更好地代入"子女"的角色,在离家、想家、回家的温情剧情中联想到自己对感受亲情的温暖和家人团圆的渴望。

图 5-11 贺岁微电影《年年得福》[①]

(2)热点事件。

在策划事件营销的时候,需要时刻围绕"热点"来策划,无论是制造事件还是顺应事件,"热点"都是核心要素之一。世界各地每天都有热点事件发生,营销便是要学会顺应社会环境,掌握借势热点事件的能力。热点事件,顾名思义是指被人们广泛关注和讨论的事件。在当下的社交媒体时代,品牌的一举一动都会被无限放大。但也正因为如此,才让品牌有更多的机会被人们所发现和熟知。当品牌因为某个言论或举措受到广泛、正向、积极的讨论时,品牌的知名度和社会影响力将进一步提升,巩固和提高它在市场上的竞争力,不断提高其产品的销售量。借助热点事件给品牌做营销,能够让品牌更快地进入人们的视野,让品牌信息传播到互联网的各个角落,甚至让品牌成为在人们日常生活中随处可见的

① 图片来源:http://yule.yjcf360.com/yulebagua/15700718.htm,2024 年 7 月 19 日访问。

国民品牌。

案例：卫龙辣条在人们心里曾是不卫生、不健康的垃圾食品，但当"外国人吃辣条"的视频爆红海内外后，卫龙食品发展集团股份有限公司顺势打出"卫龙"品牌，卫龙摇身一变成为新的"国货"，成为外国人喜欢的中国美食。卫龙品牌趁着这个趋势优化包装、更新产品的种类和口味等，让卫龙零食看起来更加干净卫生、健康好吃，如图 5-12 所示。与此同时，卫龙品牌还利用网络直播的方式更加真诚、直接地展示卫龙辣条的独特优势，成功撕掉了"辣条是垃圾食品"的偏见标签，并迅速形成了从少年到青年的目标消费群体，让卫龙品牌有了新的发展机遇和市场。

图 5-12　卫龙品牌系列产品①

（3）区域品牌。

区域品牌也可以称为区位品牌，一般指来自同一区域的某类产品在市场上都具有很高的知名度和口碑，并且为消费者所信任，消费者的忠诚度高，品牌在消费者心里的形象大多是"质量高、品质纯"等积极正向的形象。这样的区域品牌有地点的赋值，能在市场开拓和销售中凭借品牌效应抢占市场，减少部分营销推广的支出，迅速在消费者心中留下良好的印象，如意大利的皮鞋、荷兰的鲜花和日本的数码产品等。而近年来，我国更多的区域品牌开始走进人们的视野，在社交媒体平台广泛传播。其中，农产品品牌尤其突出。

案例：2023 年 2 月，贵州绿茶品牌（见图 5-13）掀起了一股"春茶"的潮流。根据农业部专家介绍，贵州独树一帜的自然绿色生态环境孕育出贵州绿茶"翡翠绿、嫩栗香、浓爽味"的独一无二的品质特色，具有高海拔冷凉云雾绿茶的典型性，明显有别于贵州以外产区生产的绿茶。贵州绿茶也发挥地理位置的优势和区域品牌效应，培养了一批批优秀强大的龙头企业，打造贵州绿茶品牌的同时，助力了乡村振兴。

① 图片来源：https://new.qq.com/rain/a/20210513A08V8E00，2023 年 10 月 7 日访问。

图 5-13　贵州绿茶品牌①

综上所述，在社会化营销时代，事件营销已经成为企业普遍使用的"营销武器"，性价比高且效果极强。只要合理策划和利用，就有机会让品牌"一炮而红"，用较少的成本吸引更大范围的人群，让品牌利益最大化。但值得注意的是，事件营销是一把双刃剑，若过度使用或事先没做好市场调查，可能会适得其反。

2. 如何做事件营销

（1）借力点。

顾名思义，借力点就是品牌做事件营销时需要的烘托和支撑。每个人有每个人的特色，产品也有自身独特的优势，若这个优势是与其他产品相较而言更具有竞争力的功能或特色优势，便是品牌策划事件营销的借力点。因此，事件营销要从产品自身出发，找到产品的借力点，多调研和评估，寻求品牌与借力点的最佳互动联系方式。由此可见，寻找借力点是事件营销的开始和前期工作，是不可或缺的。借力点找错或找不准，都会让事件营销难以达到预期效果。寻找借力点有原点打造和品牌再造两种方式。原点打造是指根据产品本身的优势来塑造品牌，自品牌诞生起便伴随着借力点，可随时发挥。品牌再造是指原来没有品牌，通过裂变的方式形成新的品牌。品牌再造是新兴媒体环境中的常见方式。

（2）发布点。

发布点又可以看作发布的时机和方式，就是在什么时间、什么地点去发布品牌或新产品，并且通过何种方式进行发布，这些都是需要综合考虑的因素，唯有事先做好调研准备，才能让借力点发挥效果，让发布的时间恰到好处。目前，发布方式可以分为新闻发布会、自媒体分享、名人发声等。新闻发布会是传统的发布方式，即邀请行业内外的媒体、投资者和消费者参加品牌的发布会，让他们在发布会上了解品牌的信息，体验产品后进行即时或延迟反馈，有利于在社会更大范围进行品牌传播。当下社交媒体发达，已经进入"人人都是麦克风"的时代，一个普通人的分享与传播有时候比专家、明星更让人信服。因此让自媒体或意见领袖参与发布和传播，品牌的营销效果也许会更好。名人发声方式是指利用名人效应在短时间内将信息向更大范围传播。

（3）引爆点。

引爆点是事件营销的核心和关键。引爆点是指能够引起受众热烈讨论和传播的信息或内容，并且能够通过一个点引爆其他的新话题和新内容，即让受众交流互动，最后促使品牌或产品在受众心里留下深刻的印象，树立良好的品牌形象。值得注意的是，引爆点不是

① 图片来源：https://new.qq.com/rain/a/20230209A063YF00，2023 年 10 月 7 日访问。

一个单一内容，而是一个起伏的过程。这个过程可以分为开放、放大、引导、延伸四个部分。第一个部分是"开放"，就是要企业品牌以开放的姿态，让更多的用户和媒体参与企业发展和品牌建立，让用户和媒体在互动中了解和信任品牌，把品牌或产品的优势和理念传达给他们。第二个部分是"放大"，即要放大产品的特点和优势（借力点），引导受众和媒体讨论和评价，为后续的产品优化做准备。不管评价是好是坏，只要是真实的反馈，都会促进产品的迭代和品牌的建立。因为受众参与产品讨论，有利于品牌挖掘用户的痛点，让事件营销与受众产生共鸣。第三个部分是"引导"，即引导受众了解品牌背后的故事，深化品牌传递的理念和价值。在居民生活水平不断提高、社交媒体发展迅速的今天，人文情感是人们所向往和追求的，品牌也随之人格化和人性化。只有引导价值的回归，才能让品牌真正走进人们心里。第四个部分是"延伸"，即品牌要从一个爆点延伸出其他热点，从物质产品延伸到精神领域。品牌人格化后，它的意义也得到了延展。品牌的目标不能局限在市场的拓展或销量的提高，而是要关注社会的进步、伦理道德等，体现对社会、群体、人性等的聚焦和思考。唯有如此，品牌才兼具经济价值和社会价值。

（4）优化点。

优化点是产品的回归，是指经过一系列营销造势后，企业要回归产品的开发生产，要让产品符合用户的期待，保证用户在消费使用后有良好的消费体验，满足其多元的物质或精神需求，而不是感到被品牌欺骗。因此，为了让受众感到物有所值、眼前一亮，品牌要对产品的体验、供应链、服务等方面进行优化。首先是体验升级。当下，人们已经不能单单满足于物质需要，而是追求更高层次的体验。因此，产品要从外形包装到内部功能都符合时代的潮流，符合品牌调性的同时体现个性化和差异化，用户思维和互联网思维要贯穿设计、生产和推广的始终。其次是完善供应链。供应链是品牌发展的基础，有序稳定的供应链能确保用户的消费完成，能及时解决用户的消费问题。最后是服务优化。服务是新消费时代的关键一环，包括物流服务、订单服务、售后服务等一系列优质服务。好的服务体验能提高消费者的留存率，为品牌树立良好的口碑，甚至让消费者重复购买、自发传播。反之，则可能损坏品牌的形象，甚至造成效益的流失。

5.2.4 品牌叙事

约翰·伯格（John Berger）指出，叙事就是讲故事。因此，品牌叙事的本质是品牌讲述故事，这说明品牌故事是由叙事要素构成的。而一般的品牌叙事主要包括以下要素：有序的、紧凑的、稳固的故事结构与逻辑；鲜活立体的人物；形成感官刺激的美感。这些要素的综合会对故事情节起到催化作用，让品牌的故事更加生动有趣，且体现审美价值，真正让品牌"活起来"。日本电通集团的首席研究员四元正弘曾将品牌营销进行故事化解读，认为品牌营销的本质是将目标消费者看作一个故事的主角，品牌的商品是他们满足需求、解决问题的工具，在物质或精神层面帮助他们，促使他们过上幸福快乐的美好生活。

从这一观点出发，品牌叙事是品牌营销的主要方式之一，尤其是在当下的数字媒体时代。数字品牌叙事，简单来说就是利用数字技术丰富和讲述品牌故事，让品牌与用户之间

产生深度的沟通交流与互动。美国著名认知心理学家杰罗姆·布鲁纳（Jerome Bruner）指出：认知依靠感知实现，叙事—推理是人类最基本、普遍的认知模式之一。品牌讲述故事的最终目的是通过故事的发展和结果，向消费者传达品牌的理念和价值，深化品牌在消费者心中的形象，与消费者进一步交流互动，实现同频共振，从而提高消费者的忠诚度。

因此，如何讲好故事是至关重要的，这关乎品牌的发展及其在市场上的竞争力。数字媒体时代，品牌要想讲好故事，关键是明确主体和内容，即明确讲故事的对象、如何讲好故事。

1. 品牌叙事交流的主体

根据叙事学理论，叙述者和受述者共同构成了叙事交流的两大主体。所以，品牌叙事的过程中始终存在讲故事的人和故事的受众。故事的讲述者决定了故事原本的走向发展，而故事的受众会对故事进行个性化、差异化的反馈。在数字媒体时代，消费者呈现分众化的趋势。因此，故事的讲述者在故事的创作和讲述过程中要考虑到受众的喜好和习惯，针对不同的受众采取不一样的讲述方式，在内容题材上也要有所区别。除此以外，数字时代区别于传统时代的是故事的受众身份是多重的，故事的受众是主动接受并对故事二次创作生产的主体，扮演"接收者—讲述者"的角色。简单来说，是指品牌的受众在接受信息后，会对品牌故事进行二次传播，在传播过程中融入自己的思想。因此，未来的品牌叙事是由品牌和消费者共同完成的，二者共同影响品牌故事的发展。

2. 品牌叙事传播原则

传播原则，通常是指传播需要遵循的方式方法。数字时代的品牌叙事传播原则，本质上是指如何讲好品牌故事，探讨品牌与目标消费者的双向互动。因此，品牌要想实现有效的叙事，讲好故事，需要遵循以下传播原则。首先，以实现品牌故事有效传播为目标，顺应时代发展的潮流，在主题、内容和价值观上与时俱进，讲好时代故事。而故事的主题、内容和价值观也要符合品牌的调性和企业文化，品牌的调性和企业文化要与时代趋势协调统一。其次，故事的创作和讲述都要站在用户的角度思考问题，推动品牌与消费者之间的深度情感交流与互动，力求实现品牌与消费者的有效双向沟通。与消费者共享价值，动态互动是有必要的，尤其在数字时代，消费者拥有多重身份，并且能即时对品牌故事做出反应与传播。若是成功与消费者实现同频共振，既能够提高消费者对品牌的认知度和好感度，也可以引起"口碑效应"，促使消费者自发创作用户生成内容，使传播从人际传播发展成病毒式传播，扩大品牌在社会的影响力，提高品牌的销量转化率。

5.2.5 品牌形象

现在是品牌时代，品牌建立的好坏深刻影响着用户的消费决策，越来越多的消费者崇尚追逐好的品牌，并愿意为其买单。品牌战略专家戴维·阿克（David A. Aaker）曾指出，品牌形象是品牌联想的组合，是一组通常以有意义的方式组织的联想形态。品牌形象设计是企业、产品、服务、活动等进行品牌化的方式和手段，其主要包括品牌标志、品牌色彩和品牌字体等元素内容，通过设计符合企业特色和理念的形象，以视觉的方式传递企业的

理念和产品信息，向消费者展示品牌的优势。因此，品牌形象是消费者对企业的第一印象，深刻影响着消费者的购买动机和行为。而对于企业而言，品牌形象设计能够帮助企业确定市场定位，改善品牌的社会形象。而品牌形象设计与社会的发展是密不可分的，当下已经进入"互联网+"时代，催生了许多新媒介和新消费趋势。

随着信息技术和媒介技术的快速发展，以及社交媒体平台的崛起，人们获得信息和享受娱乐的方式越来越多，驱使着品牌形象设计在数字媒体时代背景下进行更新，紧跟时代和用户的新需求，结合新的媒介技术和条件，打破原有的、固化的设计理念，提高视觉展示效果，实现品牌形象设计的数字化转型。

1. 品牌形象设计

在数字媒体时代，可以从以下几点完善品牌形象设计。

第一，增强品牌形象设计的多元性。数字环境下的品牌形象设计要遵循多元化的设计准则。其中有两个原因：首先，数字媒体时代的传播方式和渠道是多种多样的，可以区分为线上和线下，也可以在不同平台传播。因此，品牌形象设计要同时满足不同渠道投放的需求，掌握不同渠道的特色传播方式，力求满足多元的传播需求，提高传播效果。其次，数字媒体时代的用户呈现分众化趋势，对品牌形象有多元的理解和需求，因此品牌设计要在统一中体现个性化，要既能吸引消费者的注意，又能满足消费者对品牌的多元需求。

第二，对品牌形象进行信息化设计。在数字媒体时代，品牌的信息化设计是至关重要的。信息化设计意味着品牌能在更大范围传播更多的品牌信息，即通过传统和新兴媒介对品牌形象进行信息化传播。在这个过程中，品牌还能与消费者进行交流与互动，消费者对感兴趣的信息内容进行二次创造和传播，参与到品牌的形象设计中，也成功提高了品牌的社会影响力。

第三，对品牌形象进行个性化设计。数字媒体时代的品牌形象要想在众多企业中脱颖而出，就需要具备独树一帜的符号特色，在消费者眼中有较高的辨析度。在传统媒介时代，品牌形象设计的方式单一且平面，但在数字媒体时代，企业可以利用各种媒介技术，融合多元的品牌形象设计方式，打造极具创意的品牌形象，让品牌在消费者心中的形象更加立体和全面。

2. 元宇宙视角下品牌形象设计的机遇

元宇宙是动态发展的概念，近年来成为各个领域的热门话题。元宇宙最早出现在科幻小说《雪崩》中，随后《黑客帝国》《头号玩家》等科幻电影也向人们展示了元宇宙独特的、超现实的艺术表现力。2021年，美国游戏公司Roblox引用元宇宙的概念进行企业和品牌的转型升级。同年，美国互联网公司Facebook更名为Meta，提出企业将在未来主推元宇宙业务。目前，关于元宇宙主要有三种解读。第一种解读，认为元宇宙是新的互联网场景；第二种解读，认为元宇宙是人们的现实生活在三维数字世界里进行重构；第三种解读，认为元宇宙是现实世界与虚拟世界的进一步融合，两者同时存在。在此基础上，Cagnina Maria Rosita在研究具有元宇宙雏形的游戏《第二人生》中提出了"元品牌"（metabrand）的概念。"元品牌"可以理解为现有品牌在元宇宙时代的品牌虚拟化，是品牌在虚拟世界或现

实世界建立的虚拟品牌。有了"元品牌"的加持，企业能够打开更广阔的消费市场，抢夺更多的消费注意力。

如图 5-14 所示，2020 年，Gucci 与 Snapchat 合作发布了两款 AR 试鞋滤镜，平台用户可以通过滤镜的 AR 技术虚拟试穿 Gucci 运动鞋，还可以点击"立即购买"完成即时购买，极大地提高了消费者体验，也为产品销售提供了更多的可能。

图 5-14　Gucci 和 Snapchat 合作的 AR 试鞋滤镜①

由此看来，元宇宙视角下的品牌形象建立有了更多的机遇。

（1）虚拟偶像。

狭义的虚拟偶像是指通过数字技术制造，在网络等虚拟场景或现实场景进行各种活动，但不具备人形实体的角色形象。从广义来说，虚拟偶像是一种自带关系的新型传播媒介，能够为内容赋予关系属性，与人类建立亲密关系，强化内容在部分受众中的影响力和认可度。虚拟偶像的分类多样，包括原创虚拟偶像、明星虚拟化人格、品牌虚拟代言人等。原创虚拟偶像早期更偏向于文娱活动，后两者则侧重于对个人或品牌 IP 的赋能。1985 年英国推出电视音乐节目主持人 Max Heardroom，其被称作史上首位虚拟偶像。后来，越来越多的虚拟主播出现，虚拟偶像成为营销的有力方式之一。而在未来的元宇宙时代，虚拟偶像的潜在市场将更大，品牌可以利用各种新媒介技术打造虚拟偶像 IP，为品牌增值，让虚拟偶像成功带货。

📷 **案例**：如图 5-15 所示，屈臣氏新品 X SODA 与日本 Aww Inc.公司的虚拟偶像 imma 合作，让虚拟偶像代言品牌的主视觉海报、手绘联名款饮料、京东小魔方全息礼盒、创意广告短片等，虚拟偶像的未来科技感契合了产品的"潮酷""未知"等不被定义的风格，成功刺激了消费者的审美，满足目标消费者追求新鲜刺激的需要，最终使得屈臣氏成功出圈。

① 图片来源：https://baijiahao.baidu.com/s?id=1670978343062788208&wfr=spider&for=pc，2023 年 10 月 7 日访问。

图 5-15　屈臣氏新品与虚拟偶像 imma 合作[①]

（2）文化体验。

元宇宙具有沉浸式体验、反馈低延迟、传播去中心化等优势，以及多元性和创造性等特点。在元宇宙的世界里，人们可以进入全景式的空间，以个性化的虚拟身份在各个网络空间里穿行和体验，可以进行阅读、游戏、购物和社交等行为。而企业也可以利用这一消费场景，生产和提供更多的虚拟文化周边产品，从而扩大消费市场。品牌把文化符号与新技术相结合，营造元宇宙的文化体验场景，可以提高消费者的文化认同和品牌认同。与此同时，元宇宙还是一个智能化的互动场景，人们在里面可以进行沉浸式的互动，且每一个行为都会产生数据。品牌可以根据消费者在元宇宙中的行为数据（身体数据、情感数据）完善用户画像，划分目标消费群体，从而在后续营销中优化产品和推广活动，并根据不同的用户需求和场景体验，开发出新的个性化文化体验产品。但在这个过程中，品牌要掌握好文化符号的使用尺度，要把文化体验作为产品的附加值，用于监控客户转化和销售落地。

第 5 章课件

第 5 章习题

第 5 章素材

[①] 图片来源：https://www.sohu.com/a/482865709_488474，2023 年 10 月 7 日访问。

第 6 章 文化遗产的跨媒介创意设计

6.1 传统文化的 IP 符号设计

优秀的传统文化是人民心中的瑰宝，它给人带来精神价值，使人的人格升华。传统文化的传承，不仅加强人民的文化自信，更让国家在国际文化交流中有内涵。科技进步飞跃、媒体不断迭代、媒介迅速更新，新兴媒介与传统媒介逐渐融合，形成跨媒介的趋势，跨媒介的传播方式为传统文化的发展带来机遇。将传统文化与 IP 设计结合，形成传统文化的 IP 符号设计，这是一种跨媒介的创新，有极大的传播优势和重要意义。

6.1.1 优秀传统文化符号

1. 传统文化与 IP 设计的定义

IP 是 intellectual property 的简称，译为"知识产权"，它有传递信息速度快、范围广的特点。中国传统文化能反映一个民族的精神和特质，它是各个民族在历史中的物质文化和精神文明的集合。在信息时代，与 IP 有关的商业价值链正在逐步完善，传统文化符号有故事性，其背后是中华五千年文化的沉淀与积累，传统文化的 IP 更容易在普通 IP 当中脱颖而出。

2. 优秀传统文化符号的分类

中国的传统文化源远流长，在中原文化的基础上不断演化，发展出多元一体的中华文化。本书根据民族文明、风俗和精神将传统文化符号分为以下五个主要种类：文字符号、思想符号、民俗符号、工艺符号、技艺符号。

（1）文字符号。

在符号学中，文字属于一种符号。追溯中国历史，目前发现的最古老的文字是甲骨文，它的文化价值在国际文化交流中被高度认可。从甲骨文到如今的汉字，中国文字的书法不断演变，主流的书体按出现顺序排列为：甲骨文、大篆、小篆、隶书、楷书、行书、草书、简体，如图 6-1 所示。

中国书法有着独特的魅力，每一种书体都有其特点。甲骨文的书体形态主要是画出所见物体的轮廓。在甲骨文之后，书体逐渐化繁为简，其中篆书书体既有甲骨文的形，又在可分辨程度上演变得更成熟。中国文字的演变过程中，字体形状多变，极具趣味性和图案性。

（2）思想符号。

以春秋战国时期为分界线，中国传统的思想流派可以分为诸子百家流派和宗教思想。诸子百家主要注重人的发展，而宗教信奉有"神"的存在。具有代表性的诸子百家流派有

儒家、道家、法家和墨家,在宗教思想中有代表性的是佛教,其中道家的八卦图符号和佛教的"卍"字符传播广泛。

图6-1 中国书法主要的演变过程①

(3) 民俗符号。

民俗是民间的文化,是一个民族或者群体在特定的地点和历史阶段中的生活习俗。传统节日、观念文化和禁忌都属于民俗文化。中国传统文化中有许多民俗符号,如十二生肖、孔明灯和中国结等。

案例:佩戴中国结是中国传统民俗,从古至今,中国结这个民俗符号一直贯穿在中国的历史当中,体现出中华文化的底蕴。中国结包含不同种类的结法,如图6-2所示。盘长结,形状像佛教中的宝物盘长,象征万物循环,回归本源,是中国结中的一种基本款式,是很多变化结的主结;双钱结,形状像两枚铜钱连接在一起,寓意为财源滚滚、好事成双;如意结,根据如意的形状编制成结,这是中国结的一种变化结,有吉祥如意的寓意。

图6-2 盘长结、双钱结、如意结样式②

① 图片来源: http://chinesewritingsystems.com/evolution-of-chinese-writing-in-nine-major-scripts/,2023年10月6日访问。
② 图片来源: 陈阳.中国结图鉴[M].南京:江苏凤凰科学技术出版社,2018.

（4）工艺符号。

工艺品是指人生产的有装饰性功能的生活用品，它具备一定的艺术价值。工艺品的种类繁多，为人所熟知的有雕塑艺术、器物品、服饰和民间艺术几大类别。传统工艺品中有丰富多彩的纹样，有写实纹样，也有写意纹样，这些纹样具有不同的寓意，作为符号给人带来情感冲击。

📷 案例：如图 6-3 所示，龙纹极具代表性，古人视龙纹为最高祥瑞，龙纹在装饰中占有很高的地位。龙纹又可细分为不同的种类，这是由龙纹逐渐演变复杂导致，不同时期的龙纹各不相同。在器物品的装饰上，最具有代表性的为云纹，因为古人认为云是有灵气的，有吉祥、高升的寓意。落花流水纹是古代颇为流行的织锦装饰纹样。

图 6-3　从左至右为青花云龙纹印盒、云雷纹瓿、落花流水纹织锦①

（5）技艺符号。

技艺是指人对材料进行加工的能力。中国传统技艺包含传统民间艺术，古代技艺主要体现在饮食、表演、工艺方面。饮食方面的技艺有制茶、吹糖人儿、做药膳等；表演方面的技艺有皮影戏、口技、川剧变脸等；工艺方面的技艺有剪纸艺术、核雕、彩绣等。随着时间的流逝，一些技艺逐渐消失，我国正在加强传统技艺类传承人的培养。

📷 案例：窗花是一种剪纸艺术，每逢过年中国人都会贴窗花，制作窗花需要了解剪纸艺术中的刀法技艺和纹饰。中国窗花的纹饰经过发展可应用于建筑门窗当中，不同的纹饰有特定的说法。如图 6-4 所示，"三交六椀"棂花形图案象征权力，包含天地间的万物，一般用于装饰宫殿建筑门窗；"卍"字棂花形图案不断旋转、拼接，是一种古老的符号，它像是一种螺旋，象征生命的循环，一般用于寺庙的建筑中，寓意长命百岁、好事不断；"井"字棂花形图案对应二十八星宿中的井宿，有好运气的寓意。窗花艺术不断发展，可以表现十二生肖、各种动植物、人物及字体等。

① 图片来源：https://auction.artron.net/paimai-art5032250485/，https://huaban.com/pins/1645253151，https://detail.youzan.com/show/goods?alias=3nqhj3whu03w2&，2023 年 10 月 6 日访问。

图 6-4　门窗图案①

3. 传统文化符号 IP 化的创新与推广转化

城市化进程的不断加快与文化本身具备的强地域性特征使得多数国民对庞大繁杂的中华传统文化的了解仍处于略知一二之中，其根本原因是缺少全社会范围内的传承与推广。在教育方面，我们缺乏内容详尽的书籍与体系化的课程；在社会方面，博物馆公开的馆藏品较少，公民目睹文化产品的方式有限。当今的社会已经成为媒介化社会，传统文化的线上推广也显得尤为重要。在"国潮热"的商品市场环境下，已经逐渐出现一些展现优秀传统文化的文创产品，文创化是传统文化符号转化为 IP 符号的一种途径。

传统文化符号通过跨媒介的形式 IP 化，文创产品利用传统元素创造出新的 IP 符号。这顺应当代潮流，也为 IP 的发展注入灵魂。

📷 **案例**：国家图书馆推出甲骨文系列文创（见图 6-5），深受年轻受众群体的喜爱。甲骨文在其中转化成了一种 IP 符号。

图 6-5　国家图书馆甲骨文系列文创②

📷 **案例**：如图 6-6 所示，在 2022 年北京冬奥会闭幕式上，出现了大型的雪花与中国结融合的图案，这是一种传统文化符号 IP 化的创新。其灵感源于十分特殊的中国结结绳方法，且中国结符号本身以国为名，具备极高的辨识度。将雪花与中国结相结合，以雪花作为结绳的中心，既体现了中国丰厚的传统文化特色，也展现了作为东道主的中国愿以和平的冰雪运动方式拥抱世界各国、广交世界好友的奥林匹克精神。

① 图片来源：恩斯特•伯施曼.中国建筑[M].夜鸣，杜卫华，译.北京：中国画报出版社，2021.
② 图片来源：https://www.shangyexinzhi.com/article/4594869.html，2023 年 10 月 6 日访问。

图 6-6 2022 年北京冬奥会雪花中国结[①]

中国还有很多优秀的传统符号,在传承方面,因为各种原因它们在大众的视野中逐渐消失,IP 化是传统文化传播与推广的一种新途径。

6.1.2 文学艺术叙事的 IP 化

1. 文学艺术叙事概述

(1) 文学艺术叙事的概念。

叙事学是研究叙事作品的科学。1969 年,托多罗夫在《〈十日谈〉语法》中首次阐述"叙事学"这一概念,他写道:"……这部著作属于一门尚未存在的科学,我们暂且将这门科学取名为叙事学,即关于叙事作品的科学。"

文学是指用文字形式来表达的一种语言艺术。文学艺术主要有四类表现形式,分别是小说、诗歌、散文和剧本。可以将文学叙事作品通过艺术的形式来表达,传统的艺术形式主要有音乐、舞蹈、绘画和戏剧。

文学艺术叙事是传统文学创作的一种形式,它可以详细、准确地描述人物心理,也可以具体地描绘出故事场景,它能展现出故事人物所在的历史,让文学内容更加形象生动,文学的魅力少不了文学叙事性的描述。

(2) 文学艺术的叙事结构。

① 传统线性结构。

传统叙事结构主要是线性结构中的单线性结构,还有部分非线性结构,非线性结构根据线性结构的因果逻辑定义。文学艺术作品的一般叙事形式是主要角色展开一个时间线,即单线型结构。

② 新叙事结构。

20 世纪 90 年代,网络文学的概念开始出现。网络文学艺术诞生于互联网中,传播速度

[①] 图片来源:http://www.acme.com.cn/Info/detail/cat_id/30/id/8161,2023 年 10 月 7 日访问。

快、种类多,包含一些新颖的故事,内含各种不同形式的新叙事结构模式。新叙事结构模式包括在同一文章中展现同时发生的事件的"横向全景式结构";展现一个主题下不同事件的"集合式结构";积极展现创作者深度思考的"纵向分析式结构";等等。在网络文学艺术叙事下的影视作品叙事节奏较紧凑,会同步展开多条时间线,其追求画面感更直观,是在传统线型结构中复线结构上的跨越。

2. 文学艺术叙事的 IP 化方向

文学艺术叙事的 IP 化可分为传统文学 IP 化和现代网络文学 IP 化,尤其是随着网络文学的逐渐发展,一些网络文学 IP 已经具备较完善的商业链。文学艺术叙事的 IP 化方向主要有四个,分别是影视方向、戏剧方向、游戏方向和文创方向,下面对四个 IP 化方向的路径进行分析。

(1) 影视方向。

影视方向的 IP 化路径重点在于开发长尾产业。2004 年 10 月,美国《连线》杂志主编克里斯·安德森在《长尾理论》中提出商业的未来不在热门产品,不在传统需求曲线的头部,而在需求曲线中的尾巴。在互联网兴起前,只有小部分商品被大众注意,这些商品成为消费者的头部需求。影视 IP 产业根据长尾效应可分为产业头部、产业中部、产业尾部。

➢ 产业头部:指制作影视 IP 的阶段,通过原创或者获取版权来完成。
➢ 产业中部:指 IP 投入市场、运营 IP 的阶段,目的是吸引更多受众群体。
➢ 产业尾部:指与 IP 其他发展路径发生关联,向全产业链发展,抓住利基市场。

影视 IP 化的运营模式分为以下四种。

① 受众"粉丝化"运营:部分网络文学艺术作品以影视 IP 化为目的进行内容编写、宣传和运营。在进行写作前,根据个人喜好和大数据规划受众群体,确立目标人群,设定角色与情节偏好;在作品未完结时,IP 作者往往选择增强粉丝互动感,跨越平台壁垒运营作者账号与角色账号,并在作品中制造悬疑情节吸引受众群体;在作品完结后向影视 IP 转型。运营模式主要是通过在短视频平台和社交平台分享预告片以及剧情高潮片段进行传播,制造热点话题。

② 内容开放式运营:在叙事内容中,互动性的影视 IP 可以根据流量偏好制作多种结局,让粉丝选择,开放式的结局有互动感,可增强粉丝黏性。多集数的影视作品在结尾铺垫一条线索,产生悬疑效果,媒体平台利用这一点设置平台会员和超前点播来让观看者进行消费行为。

③ 多元化运营:网络文学的多元化影响影视运营的发展。2015 年,网络文学出现 IP 热潮,将其推到文化产业的前沿,引起社会各界人士关注。与传统文学艺术 IP 相比,网络文学 IP 更有商业化趋势。网络文学种类多,如仙侠、奇幻、穿越、科幻等,它赋予读者想象的空间,容易激发读者的好奇心。网络文学艺术的创作门槛低、包容性强、有易读感,深受年轻群体的喜欢,年轻群体逐渐加入网络文学艺术的创作当中,网络文学"百家争鸣"。网络文学快速发展中存在作者文学水平不高、内容粗制滥造、低俗,以及过度追求商业价值等现象,对文学进行融梗或抄袭,影视运营者需提高警惕。

④版权运营：多以购买版权或创造原创版权的形式运营。2019年，中国网络文学盗版损失数额为56.4亿元。2022年，网络文学盗版损失为总规模的17%。从城市规模区分来看，三线及三线以下城市的用户更缺乏版权意识。版权意识的增强与国家制定的相关法律有关。2021年6月，新修改的《中华人民共和国著作权法》实施，完善了侵权和惩罚性赔偿制度，从源头上打击了盗版行为。国家大力宣传知识产权的维护，让更多人加入打击盗版的行列中。

中国的影视市场正在发展的上升期，相比文学的传统传播方式，影视方向的IP化能带来大流量，易于传播中华文化，能让大众看到更多优秀的文学艺术IP。一些沉重文学通过影视IP化削弱了文学当中不易读的观感。影视IP是大部分文学艺术叙事IP最初转型的方向，能快速地吸引大量IP粉丝，带来IP热点。

案例：《大鱼海棠》是根据庄子的《逍遥游》改编而成的动画电影，被称为国漫之光。刚上映时，它凭借优秀的故事内容以及带给观众的情怀力量成为动画影视IP热度榜的第一名。《大鱼海棠》中包含很多中国传统文化，如建筑元素取材于中国福建土楼，人物角色的名字有寓意，女主角"椿"这个名字就来源于《逍遥游》，"上古有大椿者，以八千岁为春，八千岁为秋"。这是对《逍遥游》的背景进行二次创作，让更多人理解《逍遥游》中晦涩难懂的人生观和价值观。

（2）戏剧方向。

文学与戏剧的融合是文学艺术叙事进行IP化需要突破的方向。戏剧是较综合的舞台艺术，文学艺术是文字的魅力，而戏剧通过声音、动作、舞台和服饰将文字中的想象转化成现实。文学作品通过叙事方式刻写故事，篇幅长、内容具体、值得深思，而戏剧作品需要考虑舞台效果，篇幅较短、不是单一地讲故事，这是文学作品改编成戏剧IP的难点。

①沉浸式戏剧。

沉浸式戏剧的概念由美国戏剧理论家理查·谢克纳（Richard Schechner）所提出的"环境戏剧"引申而来，指从物理空间打破舞台和观众之间的"第四堵墙"，让观众及其反应成为舞台以及表演的一部分。沉浸式戏剧形式有置身性、互动性，使戏剧IP的发展形式更加多元化。随着线下其他文艺形式的沉浸式交互体验的发展，沉浸式戏剧IP的受众群体需求上升，沉浸式戏剧与其他商业性形式联合，合理利用地域性民俗文化，激发年轻受众群体的接受热情。

案例：如图6-7所示，《不眠之夜》沉浸式戏剧是根据莎士比亚的《麦克白》改编的，于2016年引入亚洲首演，截至2023年，观众达到49万人，在中国新媒介戏剧票房中稳居前列。《不眠之夜》戏剧IP与其他多方联名，打造"戏剧+"模式，从而探索全产业链的商业价值。

②探索舞台剧IP。

戏剧IP向舞台剧流动，舞台剧IP也可以通过戏剧形式体现。相比之下，戏剧IP的商业性、成本、演员、舞台技术等有更大的挑战性。从文化性、可视听性、娱乐性等价值层面分析，舞台剧与戏剧IP相辅相成。

图 6-7 《不眠之夜》沉浸式戏剧现场图[1]

（3）游戏方向。

① 系列化游戏 IP 矩阵。

中国玩具和婴童用品协会品牌授权专业委员会发布的《2020 年中国品牌授权行业发展白皮书》显示，在中国 IP 开发市场中，游戏 IP 的占比仅为 7%，份额处于较低位置。游戏 IP 的发展现状是开发者选择构建系列化 IP 矩阵，围绕核心游戏创建衍生游戏。流行的系列游戏类型有 RPG、MOBA、CCG、MMO、放置养成类、偶像养成类等。根据系列游戏发展线上和线下的衍生游戏产品与活动。流行的产品类型有漫画、动漫、同人比赛、杂志、电台、音乐、音乐剧、电影、电竞比赛、IP 相关周边等。流行的线下活动有 IP 运营主题店、IP 嘉年华、IP 联名店铺等。

② "游戏+"战略。

游戏 IP 在数字时代具备极高的商业价值，它在经过合理的开发运营后能快速地将内容变现。文学艺术 IP 向游戏 IP 转型后会吸引非原生用户，用户规模越大，越能产生破圈效应。在泛娱乐的行业中，游戏 IP 使虚拟经济更加流通，同时拉动衍生行业就业率，促进多行业发展。游戏产业推动"游戏+"战略，产生集聚经济效应，使游戏不仅用于娱乐，更形成多元化价值。

📷 案例：《西游记》是我国传统文学的知名 IP，其知名度位居四大名著之首。在现代文学环境下，《西游记》东方奇幻的定位和有趣的故事背景是发展的基础，很多人在这个背景下进行创新。如《大话西游》系列电影就是优秀的二创作品，在影视 IP 成功后迅速转型为游戏 IP。《大话西游》游戏 IP 找到自身国风的定位，重点突出传承与传播中国传统文化，也被称为具有代表性的国风集大成者游戏 IP，推动更多国风游戏 IP 的诞生。它还曾与故宫 IP 合作，让玩家感受故宫文化，制定过敦煌元素（见图 6-8）、秦风元素活动等，同时具备商业价值和文化价值，符合"游戏+"战略。

[1] 图片来源：https://zhuanlan.zhihu.com/p/77017794，2023 年 10 月 7 日访问。

图 6-8　大话西游与敦煌博物馆联合活动海报[①]

（4）文创方向。

据《2020 年中国十大消费趋势报告》显示：单一的功能性产品已经无法满足新兴消费群体的需求，消费者需要的是一种集艺术性、趣味性和娱乐性为一体的综合消费体验。随着互联网的发展，"90 后"和"00 后"的消费能力不断提升，新时代中以 Z 世代为代表的年轻消费者群体正在成长与发展，他们更肯为了彰显个性而消费，Z 世代成为中国产品的消费主力，文创产品的发展呈有利趋势。

文创 IP 市场庞大，文创产品可以区分为两类，分别是文化性文创产品和功能性文创产品。文化性文创产品注重文化的传承，有收藏价值，使用价值较弱。功能性文创产品注重使用功能，同时比普通产品更能让使用者感受到文化的魅力。

①"活化"传统文化。

红色文创 IP 能给国家带来政治方面和经济方面的效益，一些小文创推动旅游业的发展。成熟的文创产品能传承并发扬中国文化遗产，进而提高国家软实力。使用传统文化符号是个性与情怀的体现，IP 本身就是情感的载体，符合年轻群体的消费品位。

案例：2016 年，敦煌博物馆尝试建立带有敦煌元素的 IP，之后敦煌博物馆多次与影视方向和游戏方向的 IP 进行合作，目的是给敦煌博物馆 IP 带来热度和流量。2019 年，敦煌博物馆与 JUSTICE 滑板合作的系列文创产品成功破圈，如图 6-9 所示，敦煌博物馆的淘宝店受到了广泛的关注。目前，敦煌博物馆推出各种不同种类的文创产品，吸引更多年轻群体的喜爱。

②"简化"地域特色。

当地人是地域特色 IP 的基础粉丝，他们有对地域深厚的感情，更易成为地域 IP 的忠实粉丝。当地人群体高度参与到 IP 运营当中，增加热度，获得高质量的用户反馈，打造文创与旅游业结合的营销方式，IP 产品与旅游业的运营相辅相成，互相开拓发展市场。

[①] 图片来源：https://www.163.com/dy/article/GT3PHQNO052685Q5.html，2023 年 10 月 7 日访问。

图 6-9　敦煌博物馆与 JUSTICE 滑板联名文创①

6.1.3　文化类 IP 的再符号化

1. 文化类 IP 的分类

文化类 IP 是以文化中的元素、故事中的角色或者符号为基础，通过凝聚、提炼和设计，形成具有独特风格的、高辨识度的知识产权。这些 IP 可以是文学作品、电影、电视剧、动漫、游戏、艺术作品、文创等，它们能广泛传播、受众群体基数大并且深入人心。文化类 IP 具有原创性，拥有独特的故事背景和人物设定，可以跨媒介、跨领域传播，具有极高的市场潜力和商业价值。

文化类 IP 可以分为四类：文娱类 IP、文旅类 IP、个人类 IP、企业类 IP。

（1）文娱类 IP。

随着我国综合国力水平的上升，文化水平也不断提升，中国文化具有更大的影响力，文娱产业的发展大有市场。许多著名的文娱产业 IP 公司获得了高创收，市场上的娱乐产业公司逐年增加，如迪士尼影片公司、环球影片公司、米高梅电影公司等。文娱产业 IP 已成为拉动经济的重要助力。文娱类 IP 是未来文化产业实现营收的关键。

文娱类 IP 的内容包括影视、动漫、游戏、文学、音乐、戏剧等。

（2）文旅类 IP。

消费者认知的文旅类 IP 大多是资本方与资源方 IP 的结合。资本方是指旅游产业的投资者，带来灯光、VR 等现代科技力量，推动技术的创新，为旅游业提供创意方向。资源方是指国家方面保护当地民俗特色文化的机构，通过旅游业形式发扬中国传统。资本方突出商业模式会导致当地人的反感，因此文旅类 IP 更注重文化的内涵，消费者最终看到的 IP 是多方力量的集合。

文旅类 IP 的内容包括文创、著名景点、特产等。

① 图片来源：https://www.qdodoapp.com/detail/615493873611.html，2023 年 10 月 7 日访问。

(3) 个人类 IP。

个人类 IP 是一个"人"的价值被内容化、标签化乃至媒体化，是这个"人"宣传展示后在受众中所形成的特定认知或印象。这里的"人"指代自然人或是以自然人为"界面"代表。这个"人"或是 IP 能产生商业价值和精神资产，在某一领域极有影响力。

个人类 IP 的内容包括真实人类的各种 IP，如明星、运动员、艺术家，以及非人类的 IP，如虚拟偶像。

(4) 企业类 IP。

企业类 IP 应注意品牌故事化、品牌标志化、品牌情景化。品牌故事化要求品牌有内涵，能引起受众群体共鸣。品牌标志化要求品牌有特色、易识别。品牌情景化要求品牌符合受众群体的需求大框架，构建用户之间的链接。

企业类 IP 的内容包括企业机构、产品品牌等。

2. 文化类 IP 再符号化的方法

(1) 图像符号。

文字符号的传播程度不如图像符号，因为图像更加直观，能够刺激人的视觉器官，而文字留给人思考的空间，是抽象的。

📷 **案例**：金庸的《射雕英雄传》有丰富的文字符号，如郭靖、黄蓉、降龙十八掌等，但《射雕英雄传》没有完善的图像 IP，仍在消费旧 IP 的流量，运营停留在翻拍经典 IP 的阶段，但经典影视 IP 在很多人心中无法被超越，导致 IP 口碑下降。人们想到《射雕英雄传》还是会想到文字 IP，不能具象化。而提到"蝙蝠侠"，人们第一时间可以想到蝙蝠、小丑脸等图像，这方便 IP 衍生品的运营，如蝙蝠挂链、小丑脸大衣等。

(2) 有代表性的标志符号。

再符号化的基础是一个有热度的符号，在符号的基础上进行创新。有代表性的标志可以将分散的文化凝聚，有强关联性。

📷 **案例**：《超能陆战队》中，大白最初在漫画中的设定是金属机器人，原名为 Monster Bayman，但是在电影 IP 中它的外观十分憨态可掬，主体颜色是白色，符合它温暖的角色形象，如图 6-10 所示。大白的面部特征易符号化，符合颜文字的特征。颜文字是一种表情符号，源于日本，日本的设计师为了在移动设备上对标志符号进行宣传，并且想将表情进行系统的规划，因此出现可以打出来的表情符号。《超能陆战队》上映后，因为大白有代表性的面部特征，一些颜文字被认定为是大白的表情符号，如（●—●）、(づ●—●)づ等。

(3) 简洁符号。

简洁的符号易分辨，能让人迅速对应到相应的文化类 IP。IP 符号要有突出的外形和适用于各种场景的色彩，整体有独特性，并易被识别和快速记忆，且易于传播。

📷 **案例**：从《送你一朵小红花》的宣传海报和电影中暗设的伏笔来看，制作组打造出一个图像符号，也就是剧中人物手上画的那朵小红花，如图 6-11 所示。小红花在电影名中有体现，图案在电影中不断重复，简洁、有独特性并且易让人记住。在电影播出后，短视频平台

中掀起了小红花妆容和小红花文身贴的热度，IP 做到再符号化的出圈。

图 6-10　《超能陆战队》海报　　图 6-11　《送你一朵小红花》系列海报[1]

（4）情感符号。

文化类 IP 进行再符号化不仅需要文化支撑，还需要体现情感内涵，激发受众群体的情怀，增强受众群体用户弹性与黏性。情感符号需要从原 IP 中脱离才能进行再符号化。

📷 案例：在宫崎骏自编自导的动画电影《龙猫》中，龙猫是贯穿故事的一条线索，在题目中有直接的体现，是《龙猫》的情感符号。龙猫 IP 出圈，很多人将龙猫玩偶作为礼物送给自己的亲朋好友，即使他们并不知道龙猫出自哪里。这表示龙猫脱离了原 IP。龙猫的形象来源于它的出品公司吉卜力工作室的标志，如图 6-12 所示，龙猫是吉卜力工作室标志的再符号化，更有利于吉卜力工作室对外宣传。

图 6-12　吉卜力工作室的标志[2]

6.2　文化遗产的数字化设计

1972 年，联合国教科文组织颁布《保护世界文化和自然遗产公约》，该公约赋予了各缔约国确定本国文化遗产的权利，各缔约国向世界遗产委员会递交其遗产清单，由世界遗

[1] 图片来源：https://www.51xlvip.com/content/1/91979.html，2023 年 10 月 7 日访问。
[2] 图片来源：https://www.163.com/dy/article/GUR815O005350PAE.html，2023 年 10 月 7 日访问。

产大会审核与批准。凡是被列入世界文化遗产名录的文化遗产,都由其所在国家严格保护,自此文化遗产保护工作在世界范围内不断推进。20世纪90年代,随着互联网技术的不断发展,很多国家利用先进的技术率先进行了文化遗产数字化的探索。从联合国教科文组织启动的"世界记忆"工程,到美国国会图书馆开展的文化遗产项目"美国记忆",再到法国名为 Gallica 的国家数字图书馆项目,以及英国大英博物馆、日本国立国会图书馆、荷兰皇家图书馆的特色数字化数据库与网站,它们都是利用数字化技术,将重要的文化遗产以文献、图片、音乐、影音等方式录入文化遗产数据库中加以存储与传播。随着科学技术的发展,新兴的数字化技术逐渐走进人们的视野,而文化遗产的数字化路径呈现出新的趋势和特点。

6.2.1 产品:数字化文化遗产

1. 数字化文化遗产的背景

(1) 文化遗产

文化遗产是人类历史进程的证明,是人类文明的瑰宝,它带给人类无形的精神力量和有形的物质力量。

文化遗产凝聚了一段历史时期中人们的智慧和创造力,需要被保护与传承。目前,许多文化遗产面临着消失的威胁,随着信息和事物的更新与迭代,部分传统文化走向消亡,这对一个国家乃至全人类都是巨大的精神损失,文化遗产的保护和传承问题亟须解决。

(2) 数字化文化遗产。

随着科技的发展,数字经济也迅速发展,区块链技术日渐成熟,产生了元宇宙和NFT(非同质化通证)等概念。元宇宙是人们利用科技,将现实世界与虚拟空间融合,打造出来的一个带有社会性质的虚拟世界。NFT是指数字藏品,在元宇宙中起到虚拟货币的作用,对现实世界的人来说具有收藏价值。在数字经济的发展下,文化遗产的传承和发展有了更大的平台和更广阔的空间,将数字化经济和文化遗产结合,就产生了数字化文化遗产。

2. 数字化文化遗产的应用

(1) 数字化记录与统一。

2015年,联合国教科文组织发布《关于保存和获取包括数字遗产在内的文献遗产的建议书》,这是早期数字化概念下对古籍的记录与统一做出的建议。数字化文化遗产包括静态和动态、多种空间维度、物质和非物质的文化遗产。

文化遗产的数字化内容庞大且类别繁杂,在存储时要根据内容类别进行分类和添加标准标码,统一用数字语言进行分类,这有利于资料的存储、整理与提取。在进行文化遗产的存储后,应将与它相关的其他文化遗产建立关联。文化遗产的数字化过程中会有不同的内容,如平面、三维、声音和文字等,将不同内容的相关文化遗产资料建立联系,方便后续的查找与提取,实现资料数据高效化。若文化遗产中有保密内容,应限制对这部分数据访问的权限,实施实名的权限并且添加水印,防止有人恶意盗取文化资料。随着技术的提升,还应考虑存储系统更换的可能性,应存储好备份内容,防止在技术更新时有损坏或者丢失。

数字化记录应用于信息采集和场景模拟,打造"旅游＋"与文化遗产模式,方便保护和传承文化遗产。数字化"云旅游"将各地的文化遗产以沉浸式的形式表现在线下数字化体验馆中,让人们足不出户就可以身临其境地感受到各地文化遗产的魅力。

📷 **案例**:2022 年 6 月 11 日,也就是第 17 个文化和自然遗产日,在国家文物局的指导下,由中国文物保护基金会和腾讯公益慈善基金会等联合打造的"云游长城"产品正式上线,如图 6-13 所示。在"云游长城"当中有数字化的长城,用户有沉浸式和交互式的体验感,具有一定的传播作用。

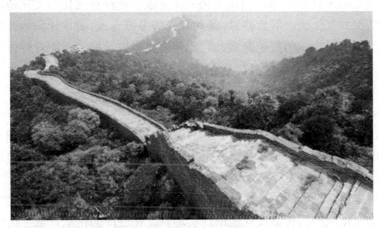

图 6-13 "云游长城"内的数字长城 ①

(2) 数字化修复及保护。

数字化修复过程复杂,地理环境是首要考察的因素,实施多源信息考察与获取,确定信息状态。收集历史文献知识和专家学术专著,多方参与修复项目,确保数字化修复的过程不会产生二次损伤。

文化遗产的数字化保护不是简单地对文化遗产进行数字化。首先,对文化遗产的数字化一定要确保比例和外观的真实,将文化遗产的资料数据保存,不能因为主观因素擅自更改。其次,在数字化的进程中,要极其小心地保护文化遗产和数字化文化遗产资料的安全。文化遗产历史悠久,已有的损坏程度不均等,数字化时需避免发生意外损坏和恶意损坏事件,应合理地、安全地推进数字化进程,做好意外防护准备。文化遗产的数字化资料很多,在存储的时候应防止丢失,进行多个备份,也需要防止恶意偷窃文化遗产资料的行为,避免重要的文化遗产资料被人为转移。有一部分文化遗产是需要保密的,要注意对这部分资料实施保密措施。数字化的文化遗产进行产业化时,国家机关应注意数字经济盈利的资产分配,避免出现文化遗产的盈利被某一企业独占的现象,否则对国家社会化的进程不利。随着科技的发展,文化遗产的数字化形式会不断创新,这就要求用发展的眼光记录文化遗产的数字化,不能只保留新的形式而抛去旧的,要系统化并且有连接性地记录文化遗产资料。在文化遗产的数字化过程当中也不能一味地使用新科技搞创新而忽略实际情况和成本,

① 图片来源:https://chiculture.org.hk/index.php/sc/school-program/the-great-wall,2023 年 10 月 7 日访问。

最重要的是通过技术保护并且传承文化。

📷**案例**：2019年，巴黎圣母院发生火灾。巴黎圣母院在建筑学中是重要的文化资料，是法国具有代表性的文化遗产，许多人将目光投向数字化技术，希望借助数字化技术使巴黎圣母院复原。随着修复的进行，巴黎圣母院重新开放的日期已初步确定。数字化技术对巴黎圣母院的修复起到了重要的作用。

（3）数字化虚拟展览。

美国学者丹尼尔·贝尔认为，当代文化正在变成一种视觉文化。文化遗产的数字化虚拟展览是设计师保护文化遗产的新路径，是跨媒介的多维方式。数字化叙事体现联觉体验，不同于传统的类似于博物馆的展览方式，它比传统文产展览模式更能对外传递信息。新展览模式是古与今、科技与艺术、物质与意识的融合，不再受空间场域的多重因素影响，实现快速的信息共享与同步。

（4）"活态"传播。

乔晓光教授率先将"活态文化"的概念引入我国："民间的活态文化资源不是孤立的、简单的、表面的艺术形式，而是体现出人们生存的需要，是一种顺应时序的生存行为，是通过整体的活动来再现一种生存的主题。"

活态传播中主要体现人的情感，是一种多源传播模式，其中融入数字化方式，形成循环体系。数字化文化遗产的传播反向辅助现实场景文化遗产的传承。数字化文化遗产的产业化和再符号化，使古老的文化遗产鲜活起来，吸引年轻群体的注意，为文化遗产的传承增添新的血液，由此诞生很多传统文化与现代文化融合的创新。

中国的文产传播方式单一，产业化时多是照片，线上体验的方式宣传，难以把握受众群体的需求。文化遗产的产业化应大胆创新，如将文化遗产与卡牌、盲盒结合等，将数字化文化遗产打造成新IP，用跨媒介方式吸引年轻群体的欣赏，走创新道路。中国正在逐步加大保护与传承文化遗产的力度，越来越多的数字化文化遗产以国潮的形式出现，但还有一些较冷门的文化遗产项目长期没有被注意，政府需加大投入，让更多的人加入文化遗产创新的行列。当然，在创新时应避免过度商业化而缺失文化内涵。

📷**案例**：西安城墙用VR技术让旅客沉浸式地体验在整个古城上方的感受，在地上也能看到空中美好的风景。西安城墙还推出了"城墙插画"系列数字藏品，有极高的收藏价值，也是一种宣传保护文化遗产的创新方式。在文旅方面，西安城墙设置监测点和检测屏，既检测城墙的损坏程度，又控制人流量的大小，能保证游客安全并且舒适地欣赏城墙景色。在线上宣传方面，西安城墙设置了线上博物馆，交互性强，减缓了客流量和文化遗产损坏的压力，有效解决了文化遗产保护及文化传承的问题。西安城墙利用大数据对旅客进行数据分析，画写出旅客的兴趣与喜好，分析旅客画像，通过消费者的消费喜好展开产业化的营销，制作文创产品，这就是将文化遗产向产业化发展。

6.2.2　活化：创造性转化的现实意义与实践路径

作为留存人类生命发展、生存智慧、生产活动经验的记忆系统，文化遗产构成了一个

国家与民族独特的意义景观，它代表了国家的文化主体性，是抵御外国文化侵略与殖民的重要"武器"，有着延续国家精神、唤起民族记忆、提升文化软实力的作用。因而文化遗产的保护与传承便成为当务之急。

数字媒介时代，以技术为保护工具、以"活态传承"为指导理念的文化遗产的存续工作正在如火如荼地进行。文化遗产创造性转化的逻辑体系与实践路径也在不断地更新与发展，不断与现代社会相适应。本节内容将从文化遗产的内在本质出发去探寻其创造性转化的底层逻辑规律与依赖路径等问题，深入洞见数字媒介时代文化遗产立体化、符号化、意义化的存续机制与发展策略。

1. 创造性转化的现实意义

所谓"创造性转化"，具体是指以当前时代特点与要求为路径依据，将文化遗产中仍有借鉴价值的内涵与呈现形式加以改造，并赋予其新时代的特色与内涵，从而激发文化遗产的活力与生命力。

文化遗产创造性转化的现实意义主要体现为以下三个方面。

① 洞察历史，感受变迁。作为人类文明的重要载体与表现形式，文化遗产代表着特定时间与空间下孕育的物质资源与精神财富。从时间维度来看，它见证了不同时期的社会发展水平与生产力状况，彰显了各个历史阶段人类的社会文明与智慧结晶，侧面反映了人类认识自然、改造自然、与自然和谐相处的生存实践。从空间维度来看，它从自然与人文两大角度彰显了多样区域的风俗与风貌，这些事象与文化遗产互相影响、共同发展。

📷 **案例**：如图 6-14 和图 6-15 所示，作为皖南古徽州的代表村落，安徽的西递与宏村于 2000 年被列入世界文化遗产名录。它们较为完整地留存了 14—20 世纪安徽南部以商业交易为基础的家族型群居村落，其群落布局彰显了古徽州"环水、面屏、枕山"的村居观念，侧面反映出古人对"人与自然和谐相处"理念的追求。村落整体色调与水墨画中的黑白相一致，尽显徽派建筑的古朴雅致，向世人较为完备地呈现了当时的街道规划、宗派历史、教育水平、水利设施以及装饰陈设，让人们在景观中感受岁月洗礼与历史积淀。

图 6-14　徽派建筑[①]

[①] 图片来源：https://www.maigoo.com/tuku/522347.html，2023 年 3 月 17 日访问。

图 6-15　宏村内部景观①

[图]**案例**：良渚遗址位于中国长江下游太湖流域，它向世人展现了一个以农耕稻作为经济支撑，有着严明的阶层等级制度和复杂的社会分工以及统一精神信仰的地域性的早期国家形态。在良渚古城的空间布局中体现出典型的向心式三重结构，以此强调阶级的等级分布与统治者的权力正统性。城内纵横交错的古河道及外围的水利系统彰显了良渚时期超强的社会管理组织能力与科学的水利技术（见图 6-16）。墓地的地理位置、形制结构、营建体量、陪葬器物和用玉制度的悬殊差异更是体现了这个早期国家森严的社会等级制度。

图 6-16　良渚博物院展馆内用 3D 打印技术复原的良渚水乡生活②

②汲取价值，谋求发展。作为人类珍贵的物质财富与精神财富，文化遗产对人类的生存与发展具有重要的意义。从生存角度来看，它彰显了中国历史长河中古人的生存技能与发展智慧，为后世的生产活动提供了行之有效的历史经验。

[图]**案例**：如图 6-17 所示，位于云南红河的哈尼梯田于 2013 年被列入世界文化遗产名录，它是由梯田、森林、村寨、水系构成的以农业生产为主的生态系统。哈尼族人民因地制宜，凭借自己的辛勤劳作与认真钻研，总结出适合梯田农业的历法、作业农具、用水制度，并为

① 图片来源：https://www.maigoo.com/tuku/522347.html，2023 年 3 月 17 日访问。
② 图片来源：https://mp.weixin.qq.com/s/FVx7K74MoRh0j8d8Uxe6FA，2024 年 7 月 20 日。

后世所用，如图 6-18 所示。如今的红河哈尼梯田区保护与开发并重，大力种植红米稻，开发旅游小镇，传承农耕精神，发展当地经济，如图 6-19 所示。

图 6-17　哈尼族村寨 ①

图 6-18　水流管理办法：木刻分水 ②

图 6-19　哈尼梯田农耕实景演出 ③

① 图片来源：https://mp.weixin.qq.com/s/MYf9bWz7BUyQZmU1n1VBfw，2023 年 3 月 17 日访问。
② 图片来源：https://mp.weixin.qq.com/s/MYf9bWz7BUyQZmU1n1VBfw，2023 年 3 月 17 日访问。
③ 图片来源：https://mp.weixin.qq.com/s/c-gIlG-_clmHcrrPKov5og，2023 年 3 月 17 日访问。

③唤醒记忆，延续精神。文化遗产代表着特定历史阶段的文化发展与话语空间，它对当时乃至后世的精神世界的丰富有着重要的意义，因此文化遗产的创造性转化是对人文精神的延续。然而如若要留存与发展，并对现代生活产生作用，就需要在历史和现实之间架起一座桥梁，拥有一套系统而完善的转换机制，使两者之间互通有无。通过将中华民族的优秀精神与当下的时代观念相结合，实现文化遗产价值的重构。在数字媒介时代，技术变革与发展为跨媒介创意设计提供了支持，数字技术保留了文化遗产的原生性与完整性，揭示其原貌，深入挖掘其内在价值，最终呈现出与当代人审美理念和时代精神所契合的物化"产品"，具有满足人类精神发展需求、唤起集体记忆的意义。

📷 **案例**：如图6-20所示，在《王者荣耀》新赛季，敦煌研究院和《王者荣耀》联合推出"萤火微光·守护'敦煌记忆'"H5。玩家化身游戏中的伽罗与桑启，开启一场敦煌壁画修复的奇幻之旅。如图6-21和图6-22所示，在游戏中，数字化的场景复现了敦煌文化的前世今生，参与式的数字体验使玩家感受到敦煌壁画修复工作的严谨与繁杂，感受到一代代文物工作者的文化初心与职业责任。在玩家的手中，一幅幅壁画获得了"重生"，实现了敦煌文化的有效传承与创造性转化。

图6-20 "萤火微光·守护'敦煌记忆'"H5[①]

图6-21 敦煌壁画修复游戏开始界面[②]

[①] 图片来源：https://mp.weixin.qq.com/s/3U-E4ga3EdA0kX-8iRgkPA，2023年3月17日访问。
[②] 图片来源：https://www.digitaling.com/projects/207563.html，2023年3月17日访问。

图 6-22 敦煌壁画修复游戏选择界面①

2. 创造性转化的依赖路径

文化遗产的创造性转化应当以跨媒介思维为指导,以数字技术为支持,以文化资源为基础,以提高审美与唤起记忆为目标,以提升创意生活为宗旨,通过发掘创意资源、激发创意生产理念、创造创意消费生态,建构与现代文化理念相适应的文化遗产生存与发展环境。文化遗产创造性转化的依赖路径分为两种:一种是以公共文化服务为主的事业型路径,依托丰富的历史文化资源,打造富有特色的文化品牌,从而提高文化归属感与促进文化记忆的形成;另一种是以文化生产项目为主的产业型路径,依托消费者的个性化需求,以文化企业为主导,从而生产出嫁接文化意义与文化品质的带有符号意义的文化消费品。

(1) 事业型路径:公共文化服务。

公共事业路径是以政府为路径实施者,以建设公共文化基础设施为策略,以提升公共文化服务水平为宗旨,以强调公共文化教育的平等性与惠及性为目标,丰富文化遗产的传播机制与形态,拓宽文化遗产的生存与发展空间,进而提高社会公众继承优秀文化基因的能力与素养,增强其文化认同感、归属感和自豪感,推动社会文明的进步。

① 物质文化遗产的创造性转化:场景活化,多维复刻。

利用先进的数字技术还原遗产的原初语境,让历史场景完成重现,打破了遗产传播的时空限制,遗产以数字化的形式得以呈现,实现遗产的还原性保护。

案例:如图 6-23 和图 6-24 所示,由腾讯视频出品的节目《此画怎讲》一经播出便引发热议。节目选取 14 幅中国人物画,以让文物活起来的形式打造了国内首部名画真人番,虚实结合的沉浸式场景体验,具有后现代解构风格的人物台词,以古论今,用古人的口吻去陈述当下真实的议题,如《唐人宫乐图》中吐槽奇葩的相亲现象,《蕉阴击球图》中探讨古时与现代家长对于子女的教育问题的想法,这种激发兴趣式的引导式文化学习,显然为文化遗产的现代性转化提供了更多的可能。

① 图片来源:https://www.digitaling.com/projects/207563.html,2023 年 3 月 17 日访问。

图 6-23　以"果亲王"形象直播互动①

图 6-24　真人演绎《捣练图》②

📷 **案例**：如图 6-25 所示，由中国国家文物局与希腊文化和体育部联合主办的"平行时空：在希腊遇见兵马俑"线上展览，运用实时渲染、VR 漫游、虚拟拍摄等技术打造一场东西方文化碰撞与交流的盛会。如图 6-26 所示，策展双方以"雕塑的对话"作为此次展览的主题，共设置四个既独立又相互联系的虚拟展厅，分别展示以希腊历史作为时间坐标系的兵马俑介绍、虚拟技术复刻下的兵马俑遗址重现、东西方雕塑的数字化呈现、兵马俑色彩虚拟复原等内容。它摆脱了对线下展览的机械性复制，运用数字技术延伸了遗产的生长空间。

图 6-25　"平行时空：在希腊遇见兵马俑"线上展览③

① 图片来源：https://m.thepaper.cn/baijiahao_9319826，2023 年 3 月 17 日访问。
② 图片来源：https://m.thepaper.cn/baijiahao_9319826，2023 年 3 月 17 日访问。
③ 图片来源：https://mp.weixin.qq.com/s/4IWYwG9ZQ3KNqlOYIpn0tw，2023 年 3 月 17 日访问。

图 6-26　东西方雕塑的数字化呈现[①]

② 非物质文化遗产的创造性转化：文旅视域下文化空间建设。

文化空间通常有狭义和广义两种理解，狭义的理解是将文化空间作为一种"非遗类型"，抑或"非遗类别"，广义的理解是将文化空间作为一种学术的"研究视角"。这里的研究对象为狭义的文化空间，它具体指具备空间与时间双重属性的有规律地传播传统文化的区域。文化空间的建构是非物质文化遗产创造性转化为公共文化服务的重要途径。按其性质，文化空间可以分为具有在地性的物理空间与以民俗文化为主的精神隐喻空间。作为在地性的物理空间的代表，非遗文旅小镇以特色街区或村镇为依托，以整体性保护为理念，运用数字化的手段为非遗活化带来更多的可能。而以各种民俗文化为主的精神隐喻空间，则以"非遗+节庆"的方式进行建构。

📷 案例：作为七夕节日文化发源地，湖北十堰素有"喜鹊之乡"之称，当地政府深度挖掘节日文化资源，举办一年一度的"七夕文化旅游节"，面向当地民众开展富有参与性与仪式感的文化活动，如举办"璀璨七夕·点亮郧西"开幕盛典、"辉煌旅程·共赢郧西"经贸洽谈暨文旅推介会、"文脉流徽·智汇郧西"七夕文化发展论坛、"美满人生·活力郧西"爱情马拉松大赛、"勇往直前·奋进郧西"自行车骑行活动、"天河作证·情定郧西"七夕相亲大会、"烟火人间·醉美郧西"七夕民俗文化传承、"天子渡口·古塞上津"上津古镇文化周、"南来北往·郧西做东"郧西公用品牌推广季、"云赏七夕·直播郧西"主流媒体郧西行等十大系列活动。

（2）产业型路径：文化生产项目。

文化产业路径是指建立一种以市场为导向的，基于供求关系与竞争机制的文化生产模式。在此模式中，企业作为文化生产的供给者满足社会群众个性化的文化需求，社会群众的文化需求则作为企业文化生产的旨归与重要风向标。如此一来，文化遗产的传播场域呈现出动态游移的特点，以"文化意义的消费"为主导的消费场域得以形成，从而不断促进文化的繁荣与发展。

数字文化遗产的创造性转化通常以丰富的历史文化资源为基础，以面向现代化的创意

[①] 图片来源：https://mp.weixin.qq.com/s/4IWYwG9ZQ3KNqlOYIpn0tw，2023 年 3 月 17 日访问。

思维为指导，具体体现为它并不止步于对文化遗产单纯"抢救式"的静态保护，而是致力于文化资源生命力的延续与创意开发，同时迎合现代社会群众真正的文化心理与需求，运用先进的数字技术高效地发挥其文化、社会与经济价值，促进其人文精神内涵在更大范围理解与传播，生生不息。

"新文创"理念由腾讯提出，具体内容为：为了实现文化遗产的创造性转化，推动遗产中的文化价值与产业价值的相互赋能，建立以 IP 为核心的，文学、影视、游戏、音乐、动漫等多领域协同发展的文化生产项目。作为泛娱乐式的遗产发展思维，"新文创"理念以企业为主导，以中华优秀传统文化为发展基础，注重文化生产的普适性，致力于打通文化生产的各个环节，从而建立符合传统文化特点的 IP 生态链，获得长效的经济效益与回馈，激发文化遗产的生命力，协助提升国家文化软实力。

① 文化遗产品牌 IP 与现代思维相结合。

在数字媒介时代，以技术为支撑、文化市场为导向、群众的文化消费习惯与审美为依据，相关企业因地制宜地打造富有现代创意的文化遗产品牌 IP，探索多元路径，促进文化 IP 的多维度开发，进而增强文化遗产的存续力，获得经济效益。

案例：滕王阁与《王者荣耀》联合打造数字文旅 IP。作为著名的城市文化 IP，滕王阁位于"物华天宝，人杰地灵"的历史名城南昌，此次联合《王者荣耀》共同推出《滕王阁序》背序赢门票与皮肤挑战，如图 6-27 所示。

如图 6-28 所示，弈星·滕王阁序主题皮肤的设计以《滕王阁序》中展现的风景、文化、情感为切入点，提取其独特的符号与意象（如唐朝的服饰形制、"落霞与孤鹜齐飞，秋水共长天一色"的配色等），利用数字技术助力受众领略这座古典建筑的人文风貌。弈星将作为滕王阁的虚拟导览人，在观众欣赏以盛唐为背景的数字灯光秀（见图 6-29）的同时配以生动的介绍。围绕此次活动，携程联合腾讯共同定制了五条文旅路线，以滕王阁头部资源带动，游戏 IP 赋能，并运用携程的文旅资源聚合与营销力量，共同助力整个江西的文旅经济发展。

图 6-27 背序挑战①

① 图片来源：https://mp.weixin.qq.com/s/gPJzCXj0471LG-BCJdyUYA，2023 年 3 月 17 日访问。

图 6-28　滕王阁数字文旅大使弈星①

图 6-29　灯光秀②

案例：如图 6-30 和图 6-31 所示，依托《长安十二时辰》影视 IP，以时间循环更替为轴，"长安十二时辰"创意主题街区包含 9 个系列主题场景，共计 108 个项目，打造了"入戏式"的场景体验，展现了盛唐时期的美食荟萃、非遗手作、文化宴席、沉浸演出等内容，多层次、多维度、多方位地向观众呈现了一场数字沉浸式的唐风市井文化盛宴，搭建文旅消费新场景。街头的唐人 NPC（见图 6-32）、影视剧中的"火晶柿子"、表演区的霓裳羽衣舞、唐风浓郁的建筑等的高度还原契合了消费者向往唐文化的基础情绪。

② 建立文化遗产创意产业综合体。

文化遗产创意产业综合体的建立体现了文化遗产的保护策略从单体保护向整体保护的转变。文化遗产创意产业综合体是依托文化遗产品牌 IP，集商业、住宿、展览、娱乐、餐饮等为一体的多功能消费经济区。在这种新兴消费场景下，文化遗产的创造性转化得以充分实现，对发展区域经济、提高人们生活品质、传递城市形象等做出了重要贡献。

① 图片来源：https://mp.weixin.qq.com/s/gPJzCXj0471LG-BCJdyUYA，2023 年 3 月 1 日访问。
② 图片来源：https://mp.weixin.qq.com/s/gPJzCXj0471LG-BCJdyUYA，2023 年 3 月 17 日访问。

图 6-30　影视剧场景 1∶1 还原①

图 6-31　不同时段的精彩演出②

图 6-32　唐人 NPC③

📷**案例**：作为西安城市精神与文化意象的代表，"大唐不夜城"这一文化综合体由主题广场、文化公园、艺术展演、购物中心、酒店集群等构成，是典型的文旅融合的商业消费综合片区。

① 图片来源：https://mp.weixin.qq.com/s/O9ebvi9RyyDnu0niq5TGqA，2023 年 3 月 17 日访问。
② 图片来源：https://mp.weixin.qq.com/s/O9ebvi9RyyDnu0niq5TGqA，2023 年 3 月 17 日访问。
③ 图片来源：https://mp.weixin.qq.com/s/O9ebvi9RyyDnu0niq5TGqA，2023 年 3 月 17 日访问。

6.3 博物馆空间的展示设计

6.3.1 博物馆的新定义

长期以来，博物馆被看作开启过去的钥匙，像一座桥梁一样沟通着历史与当下。现代意义的博物馆出现于17世纪后期，在经历了几百年的洗礼后，其"藏宝阁"的功能定位早已随着社会环境的发展产生了巨大的变化。当前作为公共性质的文化服务机构，博物馆成为文物展示与文化传播的重要媒介，是公众近距离参与文化活动、享受文化体验的重要空间场所。同时，作为文化的集市，博物馆是呈现文化事象，彰显历史与时代精神，建构集体记忆，询唤民族性主体身份的特殊场域。

1. 博物馆的定义

2022年8月22日，由国际博物馆协会（ICOM）组织并举办的第26届国际博物馆协会大会在布拉格拉开帷幕。在全球博物馆学界人士的见证下，大会以92.41%的高票通过了博物馆的新定义：博物馆是为社会服务的非营利性常设机构，它研究、收藏、保护、阐释和展示物质与非物质遗产。它向公众开放，具有可及性和包容性，促进多样性和可持续性。博物馆以符合道德且专业的方式进行运营和交流，并在社会各界的参与下，为教育、欣赏、深思和知识共享提供多种体验。这是继2007年博物馆定义修订后对博物馆的再一次重新阐释。博物馆的定义通常是对其内涵与外延的精练解释，它集中体现了博物馆的存在意义、创办目的、发展宗旨以及未来前景。

对其定义中的关键词进行分析可知，"非营利性常设机构"规定了博物馆在法律意义上的公益与公共性；"为社会服务""向公众开放"明确了博物馆的受益对象；"研究、收藏、保护、阐释和展示"则是当前博物馆的功能；"物质与非物质遗产"为博物馆工作的基本对象；"教育、欣赏、深思和知识共享"是博物馆的工作宗旨与目标；"可及性""包容性""多样性""可持续性"体现了博物馆未来的发展理念；"道德"与"专业"强调了博物馆的权威性；"社会各界"则是博物馆开展工作的合作者。

2. 博物馆的新特征

2007年国际博物馆协会发布的博物馆修订版定义为：博物馆是一个不以营利为目的的、为社会和社会发展服务的、向公众开放的常设性机构。它为了教育、研究和欣赏之目的而获取、保存、研究、传播和展示人类及环境的物质和非物质遗产。与2007年发布的第8版定义相比，2022年发布的博物馆新定义有着较大的改动，具体体现在以下方面。

（1）功能。

从"获取""传播"到"收藏""阐释"。"收藏"更加强调博物馆对于藏品的一种过程化的管理。"阐释"相比于"传播"这种单向性的信息传递，更加强调博物馆的策略性叙事的编码和受众参与互动的解码这一复杂过程。

（2）目标。

"深思"是博物馆定义中的新目标，它作为受众参与互动解码过程的延伸，更加强调受众的能动性。

（3）所持态度。

"符合道德"与"专业"从伦理学的角度对博物馆的工作运营与价值观传递提出了明确的要求。

（4）发展理念。

"可及性"从公平的角度强调博物馆教育的普惠性。"包容性""多样性""可持续性"体现了博物馆开放与循环的发展理念。

（5）开展工作的合作者。

这里新提出的社会各界并不单单指博物馆所在地的政府部门与附近居民，它要求重视博物馆藏品的原初语境，建立与其原生社会各界群落的联系，从而丰富博物馆的阐释主体。

6.3.2 数字化藏品的展示与传播

作为藏品展示与传播的公共文化空间，博物馆依靠其特有的文化信息成为映射历史与链接现实的空间媒介。随着网络信息技术的发展，信息爆炸社会下知识获取的低廉性与便捷性，以及当前人们碎片化触媒习惯导致的注意力的游移，都对博物馆传统的藏品传播方式提出了挑战。而数字媒介社会下技术的发展赋予了藏品文物新的角色，为其传播提供了新的场景。

1. 数字化连接：容器到超级连接中心

最初，博物馆的主要工作对象便是藏品文物，因而有存储文物资源的"容器"之称。数字技术与互联网的快速发展重新定义了博物馆的现实角色与藏品展示和传播的实践路径，即模糊一切关系边界的"超级连接中心"。它强调真实与虚拟环境的融合，人类与社会以及数字技术边界的模糊，形成了一种以融合、互动、参与为主的社会关系网。"超级连接"这一词语最初用来描述数字媒介时代"万物皆可连"的社会环境与状态。该词语经由Thinc Design设计团队的创始人汤姆·亨尼斯（Tom Hennes）引入博物馆领域，意在表明数字技术赋予了博物馆连接枢纽功能，丰富了博物馆的社会价值。作为"超级连接中心"的博物馆，对其藏品的传播场景与传播对象产生了重要的影响。

（1）藏品传播场景。

① 外在场景：泛在性。

📷 **案例**：如图6-33所示，南京博物院的数字馆入口设立了以数字互动为主的三维文物体验装置，该装置利用3D裸眼动画技术向观众呈现了珍品的独特魅力，给观众带来交互沉浸式的视听体验。在裸眼3D动画的背面则是文物信息的视觉可视化呈现系统（见图6-34），该系统对文物构造进行精细拆解与详细阐释，并赋予观众自主浏览操作的能力，一个完整的文物知识图谱体系得以建立。观众可登录南京博物院公众号，扫描二维码，随时随地在移动设备上感受指尖上的三维文物（见图6-35）。

第 6 章　文化遗产的跨媒介创意设计

图 6-33　南京博物院三维文物体验装置①

图 6-34　南京博物院藏品三维立体动画②

图 6-35　南京博物院线上三维文物展③

① 图片来源：https://mp.weixin.qq.com/s/ZHIho4UQINpJ7QpzwZebCA，2023 年 2 月 3 日访问。
② 图片来源：https://mp.weixin.qq.com/s/ZHIho4UQINpJ7QpzwZebCA，2023 年 2 月 3 日访问。
③ 图片来源：https://mp.weixin.qq.com/s/ZHIho4UQINpJ7QpzwZebCA，2023 年 2 月 3 日访问。

② 内在场景：数据性。

数字时代博物馆基于外部的场景体验呈现出一种泛在与复合的特点，而外部场景呈现的底层逻辑则是内在场景的数据化。通过大数据技术对博物馆的藏品事象以及观众的行为体验进行可被量化的数字处理，它们之间的关系信息通过数据得以呈现，最终以可视化的形式客观呈现。

案例：如图 6-36 和图 6-37 所示，上海博物馆"丹青宝筏：董其昌数字人文专题"线上展中的"探索·生平"部分内容便是利用大数据技术将书画家董其昌 82 年的求学、官场浮沉，以及艺术创作的信息以可视化历史年表的形式呈现出来，透过历史年表，大数据还将他的一生与明朝乃至世界的时代背景、政治风貌、文化发展相连，从而使得观众更为完整、客观地了解中国艺术与世界艺术。

图 6-36　上海博物馆"丹青宝筏：董其昌数字人文专题"线上展①

图 6-37　董其昌大事纪年表②

（2）藏品传播对象。

① 扩展性。

博物馆作为超级连接中心，利用数字技术拓宽了观众访问藏品，探究文物背后的信息

① 图片来源：https://www.shanghaimuseum.net/mu/dongqichang/，2024 年 7 月 20 日。
② 图片来源：https://www.shanghaimuseum.net/dong/，2024 年 7 月 20 日。

意涵的途径。电子游戏、数字藏品、网络直播、文博类综艺节目等各类衍生品吸引了一大批暂时未有意愿访问实体博物馆的边缘观众，这类新型群体最初并不是博物馆的核心受众群体，却被链接到博物馆的传播场域内，成为博物馆的新型受众资源。

② 创造性。

数字媒介时代，技术激活了受众的个体价值，赋予了其参与文化创造的权利。博物馆观众的主体能动性也不断增强，从以往"他者"式的凝视静观与对博物馆藏品信息的"只读"状态变为一种"读写"式的生产与创造，大大加强了其体验层级与参与程度。在这种情况下，博物馆的叙事结构发生了变化，一种更为平等、参与、共享、对话式的新型叙事关系得以建立。

📷 案例：如图6-38和图6-39所示，2022年3月，Grand Palais Immersif和卢浮宫博物馆联合打造了"《蒙娜丽莎》沉浸展"，该展览以沉浸式技术为基础，推出了6个互动型装置。在其中一个装置中，用户可以自行打造属于自己的蒙娜丽莎Instagram图片，并可下载作为平台头像，还可以参与调查1911年画作丢失事件的互动小说式游戏。

图6-38　用户自行设计蒙娜丽莎图片[①]

图6-39　《蒙娜丽莎》沉浸式影像图[②]

[①] 图片来源：https://mp.weixin.qq.com/s/DVysZhvDdIUEgZOZ9QwR_g，2023年2月3日访问。
[②] 图片来源：https://mp.weixin.qq.com/s/DVysZhvDdIUEgZOZ9QwR_g，2023年2月3日访问。

③ 分众化。

当下碎片式的信息接触方式导致受众的注意力下降,同时各种文化信息平台对受众展开争夺,加之数字媒介时代观众对主体性与个性化的强调,一种以分众式、个性化定制为发展理念之一的小众博物馆出现在大众的视野之中,如青岛啤酒博物馆、中国醋文化博物馆、广州地铁博物馆、中国电影博物馆和中国煤炭博物馆等。

案例: 上海玻璃博物馆是国内的第一座玻璃博物馆,它运用先进的技术与现代设计思维理念为观众打造了一场以玻璃为主题的美轮美奂的体验式艺术盛宴,引领观众经历一场创作、参与、分享、互动的奇幻玻璃之旅。同时,它设有国内首座针对儿童的可触摸与互动式的儿童玻璃博物馆。如图 6-40 和图 6-41 所示,它以"儿童自主探索"为建设理念,设有"DIY玻璃创意工坊""夜宿博物馆"以及各种多媒体互动装置,在这里孩子们可以自主设计展览路线,开启一场与玻璃、艺术、科技、审美的对话之旅。

图 6-40 上海玻璃博物馆中的儿童玻璃博物馆[①]

图 6-41 儿童玻璃博物馆内的互动[②]

① 图片来源:https://mp.weixin.qq.com/s/DVysZhvDdIUEgZOZ9QwR_g,2023 年 2 月 3 日访问。
② 图片来源:https://mp.weixin.qq.com/s/DVysZhvDdIUEgZOZ9QwR_g,2023 年 2 月 3 日访问。

2. 数字化阐释：本体到创生

博物馆藏品的阐释通常依靠特定的展览进行，而展览中对于藏品信息的解读与语境的建构是影响观众文化体验的重要因素。当前博物馆依靠数字技术，运用大量的智能语言媒介从多个维度阐释藏品信息，完善语境框架，从而发挥教育作用，引发受众情感共鸣，唤起集体记忆。

（1）阐释信息的三个维度。

作为"社会行为的物化"，博物馆藏品的信息阐释主要分为本体信息、关联信息、创生信息这三个维度。

① 本体信息。

藏品的本体信息是围绕藏品本身这一维度来进行知识阐释的，它指利用一切信息搜集技术向观众呈现认识博物馆藏品最为基本的信息，主要包含对其结构、价值、功能以及出土情况的阐释。

📷 **案例**：上海博物馆官网推出"每月一珍"栏目，采用图文并茂的方式解读每一个文物背后的故事并配以动画与视频增加栏目的趣味性与互动性，如图 6-42 和图 6-43 所示。

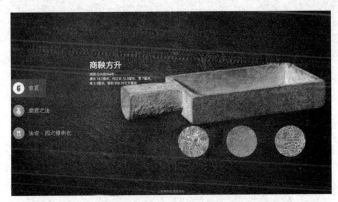

图 6-42　上海博物馆官网"每月一珍"之商鞅方升①

图 6-43　"商君之法"介绍页面②

① 图片来源：https://www.shanghaimuseum.net/mu/asset2/20180904140700387/，2023 年 2 月 3 日访问。
② 图片来源：https://www.shanghaimuseum.net/mu/asset2/20180904140700387/，2023 年 2 月 3 日访问。

② 关联信息。

事物具有联系性，为了更为客观完整地了解博物馆藏品的信息，需要深挖其社会关系。这里的关联信息包含历史、文化、时间、空间、文物（同类与非同类）等一切与该藏品有关联的具象与抽象信息。

📷 **案例**：如图6-44所示，上海博物馆"丹青宝筏：董其昌数字人文专题"线上展中的"书画船"栏目利用时空地理、社会关系分析、动画等数字技术，从董其昌的创作与行旅的关联出发，动态地呈现了特定的环境对作者艺术创作的影响，为观众了解其艺术风格提供了多角度的权威见解。

图6-44 书画船①

③ 创生信息。

创生信息是在对本体信息与关联信息进行阐释的基础上，从当下出发，建立藏品与现实世界的关联，对藏品进行创造性的阐释。它是与观众对话，引发观众情感共鸣，唤起其集体记忆的重要途径。

📷 **案例**：大型文博类综艺《如果国宝会说话》中对藏品文物的解说词体现了对藏品的创造性阐释。在对鹰顶金冠饰（见图6-45）的解说中，配音主持人介绍了代表着战国时期北方游牧民族贵金属工艺最高水平的鹰顶金冠饰的文物信息、象征内涵与所处历史背景，在结尾处说道："因为对手，我们审视自己；因为对手，我们了解自己；因为对手，我们变成更强大的自己。你好，我的对手。"这段富有哲理的文字阐释了自战国以来北方游牧民族与中原之间且战且和到融合的过程，而在与一个个部落内外对峙的过程中，中华民族的包容性逐渐形成，变得日益强大。这段解说词直击观众内心世界，以古论今，指导其现世行为。

（2）阐释的三重语境。

克里斯蒂安妮·保罗（Christiane Paul）曾说："意义建构总是依赖于语境信息的框架及我们应用于它的个人与文化的标准。"这句话强调了语境对于人们认知事物的重要作用。在数字时代，藏品阐释的语境框架一改以往"说教式"的僵硬呈现，博物馆利用新型技术

① 图片来源：https://www.shanghaimuseum.net/dong/shuhuachuan，2023年2月3日访问。

媒介创造了以交互体验为主的阐释语境，以往"看与被看"的关系被打破。现代架构空间中的藏品语境或被还原，或与当下语境相结合，抑或创造性地生成新的语境，这些都促进了观众对于藏品的理解。

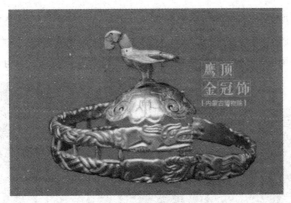

图 6-45　鹰顶金冠饰①

① 还原原初语境。

在博物馆展出的藏品大多脱离了其原生语境而呈现于观众面前，利用数字技术可以最大限度地将藏品链接到过去的时空，这种无须观众联想就可参与的时空对话更利于构建记忆的景观。

📷 **案例**：2022 年 4 月中旬，在美国华盛顿特区的国家建筑博物馆举办的"巴黎圣母院 AR 展"正式揭幕。在 AR 技术的加持下，观众可利用手持平板 HistoPad 穿越到过去，身临其境地进行交互式的访问，见证这座哥特式建筑的辉煌历史与关键事件。观众还可以从建筑团队的第一视角去了解大火之后这座建筑的修复情况（见图 6-46）。同时，实体博物馆在展览设计上尽力呈现符合巴黎圣母院的建筑元素，给予观众双重的沉浸感。

图 6-46　通过手持平板 HistoPad 观看巴黎圣母院的修复情况②

① 图片来源：https://ishare.ifeng.com/c/s/v002onCucyOidSEu820z2vunS--JAMXn9yxlaB0Ewj-_Cl3Q0__，2023 年 2 月 3 日访问。

② 图片来源：https://mp.weixin.qq.com/s/mwQYULvivwscfunFk6nZcQ，2023 年 2 月 3 日访问。

② 与当下语境相结合。

当前媒介技术可以实现藏品原生语境与现实语境的数字化连接，进而实现代际间的沟通与经验共享。

📷**案例**：如图 6-47 所示，"外滩艺术考古"之旅——时空博物馆 AR 体验活动，利用 AR 技术将外滩的历史遗迹与当下的艺术点位相结合，体验过程中观众可在实体建筑前使用手机扫描还原本来的艺术场景，感受古今的变化，探寻现代艺术在上海的发展。

图 6-47　时空博物馆 AR 历史场景还原效果[①]

③ 建构新生语境。

新生语境又称为创生语境，它突破了原有藏品语境框架的思维局限，将博物馆藏品与原生语境剥离，结合当下观众的视听习惯与触媒需求，重新对其进行创造性的建构，从而丰富藏品阐释与传播的多样性，拓宽观众的审美参与空间。

📷**案例**：Theatre Practic 戏剧公司与新加坡国家美术馆联合推出多平台寻宝游戏《解密美术馆：遗失的百合》，如图 6-48 所示。该游戏既可进行虚拟式的线上参与体验，也可进行虚实相融的线上+线下体验。参与者通过博物馆内的蛛丝马迹，寻找隐藏在藏品中的名贵百合花，最终解开世界上的一些真实谜题。游戏配以详细的游戏指导和沉浸式的戏剧表演。该游戏将美术馆内的藏品置于一个全新的语境中，以开放互动的方式引导观众去学习，从而发现与思考文物背后的故事。

3. 数字化体验：静观到书写

约翰·福尔克（John Falk）与林恩·迪尔金（Lynn Dierking）两位学者在研究博物馆受众时得出结论：观众希望能与所看到的实物以某种方式建立连接，并渴望与其他观众合作和分享经验，数字媒介将博物馆改造为以共同创造与重混（remix）为特征的场所，在此背景下"协作"成为评价博物馆的新标准。所以，一种以藏品为交流媒介，强调观众意义阐释价值的博物馆生产范式出现，观众的访问体验从静观反思转变为书写互动。这种访问体验行为具体表现为作为界面的观众身体介入博物馆叙事、作为角色化身的观众与藏品建立关联以及观众通过拥有文物衍生品延长与藏品时空连接这三方面。

[①] 图片来源：https://mp.weixin.qq.com/s/6aZ6jWeN_sAzTUyfqZOWlA，2023 年 2 月 3 日访问。

图 6-48 《解密美术馆：遗失的百合》宣传图①

（1）界面：人机交互。

先进技术的出现使得博物馆空间叙事的主体拓宽，以往被动的观众如今成为能动的阐释者。在交互式的访问体验中往往伴随着感官、行动的变化，因而观众的身体作用凸显。界面通常产生于主体之间以及主体与客体的相互作用之下，这是一种有形的边界，普遍存在于人类活动中。在博物馆中，数字技术拓宽了人体的边界，体感触摸、可穿戴设备呈现虚拟现实，这些交互体验的底层逻辑都是数字设备与观众身体结合生成复合界面后的结果，它们影响着观众与外界的互动与感知，为观众创造新的审美价值。

📷 **案例**：如图 6-49 所示，瑞士苏黎世艺术馆"瑞士理念"展览中运用虚拟翻书系统，以互动书籍的形式向观众呈现了为瑞士国家发展做出贡献的重要故事。如图 6-50 所示，观众可通过手指触摸、翻动并点击这些虚拟书籍进行阅读，在具身参与的沉浸式交互体验中回顾时代记忆。

图 6-49 "瑞士理念"展览中的虚拟翻书系统②

① 图片来源：https://mp.weixin.qq.com/s/k1RU0FYZdt7VEN45hWRe0A，2023 年 2 月 3 日访问。
② 图片来源：https://baijiahao.baidu.com/s?id=1743201612184422205&wfr=spider&for=pc&searchword=苏黎世博物馆瑞士书籍，2023 年 2 月 3 日访问。

图 6-50　用户与虚拟翻书系统的交互①

（2）化身：情感共鸣。

共情传播是博物馆叙事中常用的策略。对于一个展览来说，观众能否产生积极的情感直接影响其对博物馆的认知与理解，而产生共情感受的前提便是观众与博物馆（或者藏品）之间建立个性化的关联，从而实现情感认同。在传统媒介时代，观众往往以"旁观者"的身份认知藏品。在数字媒介时代传播"以人为核心"，技术赋权观众以第一人称的视角，化身为中心人物领略藏品的价值与魅力。

（3）数字文创：永久关联。

传播社会学家曼纽尔·卡斯特（Manuel Castells）曾提出"空间流动"和"超时间"两个概念。前者指的是当代传播的即时性和传统空间距离的消失，后者指的是传播不再受通常意义上的时间或时段的限制而成为全时或无处不在的传播。数字技术使得观众与藏品连接的方式增多，呈现出即时性、无边界性、泛在性、永久性。因而数字藏品应运而生，成为博物馆延长观众与藏品关联时间的重要手段。

数字藏品被称为"非同质化权证"，（non-fungible token，NFT），本质上是依托以太坊区块链 ERC721 智能协议的技术开发所形成的一种确认数字资产权益的通证凭证，具备不可替代性、唯一性、稀缺性以及永生性。作为用户身份的象征，它兼具社交、文化、经济价值，是彰显用户数字世界个性化虚拟形象的重要凭证。

📷 **案例**：如图 6-51 和图 6-52 所示，敦煌美术院联合东方艺术创新工作室"丝道奇华"以及中国首家数字艺术电商平台"唯一艺术"，共同推出敦煌艺术系列动态 NFT。该系列藏品以"飞天舞乐图"为基础，分割为七个部分，以盲盒的形式分两期推出，同时设计了集换解锁、自由合成等玩法体验，为年轻群体带来一场动态的敦煌美学盛宴。

① 图片来源：https://baijiahao.baidu.com/s?id=1743201612184422205&wfr=spider&for=pc&searchword=苏黎世博物馆瑞士书籍，2023 年 2 月 3 日访问。

图 6-51　敦煌艺术系列动态 NFT 部分内容①

图 6-52　敦煌艺术系列动态 NFT 宣传图②

6.3.3　跨媒介视域下的叙事转向

对于空间建筑来说，叙事一直都被认为是认知其内部结构属性、解读其创作内涵、审视其语义秩序的重要研究范式。伯纳德·屈米（Bernard Tschumi）与尼格尔·库特斯（Nigel Coates）两位学者将建筑空间叙事研究理解为，如何借鉴叙事策略将空间体验、使用中的建筑、场所的时间维度转译为城市与建筑漫画式的"事件话语"。因此，对于以博物馆为主的空间建筑来说，叙事学可以被视为一种解读其社会文化意义的语言体系，也是博物馆建构可读性空间的重要策略。

① 图片来源：https://mp.weixin.qq.com/s/J6W2cdI0abke5o9QbxAUrw，2023 年 2 月 3 日访问。
② 图片来源：https://mp.weixin.qq.com/s/J6W2cdI0abke5o9QbxAUrw，2023 年 2 月 3 日访问。

从叙事学的角度来考察博物馆的职能可知，博物馆角色经历了最初以文物为中心的藏宝库到以强调权威学者为主、教育为主的知识场所，再到当今以观众参与为中心，强调体验感与场所感的公共文化机构，这种叙事转向表明，博物馆的叙事策略更加强调人的主体地位。长久以来，博物馆被视为多种媒介形式并存的空间复合体，因此博物馆叙事本质上是一种跨媒介叙事。在数字媒介时代，随着后经典叙事学的兴起和数字技术的广泛利用，跨媒介视域下的博物馆空间叙事呈现出新的特点，本节将从叙事媒介、叙事结构、叙事人称、叙事视角四个方面进行阐释。

1. 叙事媒介："物"到"非物之物"

博物馆叙事本质是将抽象的空间文本转译为具象的可被解读的信息，而完成转译过程的重要介质便是媒介，因而也可认为"媒介即信息"。早期博物馆的叙事媒介主要集中于馆内资源，如藏品文物、历史遗迹等，按照其性质、所处的历史时期、用途等进行简单分类，并设置专题式的藏品群陈列展。新博物馆学的兴起肯定了"人"在博物馆中的重要作用，因而博物馆的叙事媒介焦点发生转移，一种以用户体验为主的新型叙事策略开始出现，用户不再是博物馆中的"他者"，而成为叙事设计中的一员，不断完善博物馆的叙事线条。

📷 案例：广东科学中心、英国科学博物馆集团以及印度科学博物馆协会联合举办"希望之苗"主题展，将科技与艺术相结合，以跨媒介叙事作为策展理念，运用多媒体互动游戏装置向观众展示新型冠状病毒疫苗的前世今生。该展览摒弃以往科学类展览照本宣科罗列事实的方式，将用户作为叙事媒介，以用户的创造式体验推动展览的进行，从而揭开疫苗科学知识的神秘面纱。如图 6-53 所示，在互动游戏"免疫细胞联盟"中，观众扮演免疫细胞，操控手柄杀死病毒，更为具象地理解人体细胞的防御机制。如图 6-54 所示，"疫苗军团"展区通过模型与多媒体的结合向观众呈现五种疫苗的立体模型，传播其技术路线原理。观众还可通过疫苗运输游戏与群体免疫装置（见图 6-55）了解疫苗运输与传染病的免疫原理。

图 6-53　观众参与互动游戏"免疫细胞联盟"①

① 图片来源：https://mp.weixin.qq.com/s/sPIn9INSmXGZxtMve7Q4hQ，2023 年 2 月 3 日访问。

图 6-54 疫苗的立体模型①

图 6-55 群体免疫装置②

2. 叙事结构：封闭到开放

（1）叙事结构类型。

以结构主义为理论依据，叙事被分为"故事"与"话语"两个部分。"故事"指叙事对象与内容，即"说什么"，"话语"指讲述故事的途径与方法，即"怎么说"。叙事结构最早出现于文学领域，分为线性叙事、非线性叙事、反线性叙事三种。线性叙事结构严谨，以时间为线索，注重叙事内容的完整性，强调时空的一元统一性、话语严密的逻辑性，呈现为一种封闭、静态、线性的叙事特点，又被称为封闭性叙事。非线性叙事结构松散，以"同一主题"为线索将叙事要素串联，打破时空的一元统一性，运用复调、嵌套、双时空、主题—并置等话语手法呈现一种开放、动态的叙事特点。反线性叙事以解构为叙事的核心理念，运用去故事、去结构的方式表达情绪，展现哲理，从而引发思考。非线性叙事与反线性叙事都为开放性叙事，它们意在表达一种开放、多元、动态的叙事理念。随着后经典叙事学的兴起，叙事学的应用领域更为广阔，呈现出跨学科的特点。

作为叙事学研究的对象之一，如今博物馆叙事逐渐摆脱了以往严肃、刻板、单一、结构化的叙事理念，以非线性叙事为主，弱化博物馆叙事的线条感与模式感，主动放松展览叙事的逻辑链条，以碎片叙事的方式激发观众的能动性，从而达到以漫游、操纵、对话为

① 图片来源：https://mp.weixin.qq.com/s/sPIn9INSmXGZxtMve7Q4hQ，2023 年 2 月 3 日访问。
② 图片来源：https://mp.weixin.qq.com/s/sPIn9INSmXGZxtMve7Q4hQ，2023 年 2 月 3 日访问。

主的新型互动展。

（2）叙事运行机制。

非线性叙事结构下的博物馆的叙事空间呈现出开放的特点。根据前文中提到的叙事的构成要素可知，叙事空间分为故事空间和话语空间。故事空间可视为藏品的原生环境（语境），通常已被破坏，需要博物馆提供相应的设备进行辅助建构，再由观众根据自我认知信息，自行在大脑中进行最终完整性的构建。话语空间强调当下展览的空间环境。博物馆开放式的故事空间展览常常体现为博物馆展品叙事呈现出碎片化、逻辑散化的特点，此时需要观众调动自身的知识储备，形成自己对于藏品叙事的独特理解，这种形式在一定程度上与策展人的叙事逻辑相悖，是观众自身知识储备、逻辑思维的自我呈现，具有开放性。开放式的话语空间强调博物馆展览路线的个性化，即不设固定路线，观众依据个人偏好自主设计，主动卷入个性化的媒介空间，触发感悟。

案例：如图 6-56 和图 6-57 所示，Bluecadet 工作室为亨利·福特博物馆的新展区创建了名为"AI 连接台"的交互装置，它引入人工智能的数字转化，互动后产生的"彩虹轨迹"是算法推荐的博物馆作品信息，观众完全可以按照自己的喜好自主安排观展路线。如图 6-58 所示为水晶桥美国艺术博物馆中游客进行策展设计。

图 6-56　"AI 连接台"的交互装置[①]

图 6-57　用户自行设计观展路线[②]

① 图片来源：https://mp.weixin.qq.com/s/R387VP-re9M-41e0T_2NEA，2023 年 2 月 3 日访问。
② 图片来源：https://mp.weixin.qq.com/s/R387VP-re9M-41e0T_2NEA，2023 年 2 月 3 日访问。

图 6-58　游客进行策展设计①

博物馆叙事运行机制的另一个特点是对话式的叙事体验。作为参观实体博物馆的明显症候，博物馆疲劳是影响内容传达、情感共鸣、记忆询唤的原因之一。基于交互体验的对话叙事策略提高了博物馆的趣味性，赋予了藏品与博物馆强大的互动性，不断推动其进行叙事文本的自主建构。同时，利用设置悬念、剧情断裂、闪回、凝固等叙事策略形成强大的叙事张力，迎合现代人的审美趣味与偏好，进而激发观众的积极性与主动性，在探究式的交互体验中唤起其个人叙事的能力，从而实现策展人与观众的对话，使空间叙事得到延伸，彰显开放格局。

📷 **案例**：上海天文馆利用数字技术为观众带来一场沉浸式的宇宙遨游与探索体验。在叙事设计方面，采用了探索与对话性的开放叙事结构，巧用哲思理念作为展览的故事线，即"我们在哪""我们从哪里来""我们到哪里去"，这种巧设悬念的叙事方式激发了观众的求知欲，迎合了其探索式的心理状态，从而拉近科学与观众的距离。与之相对应的是，策展团队设计了家园、宇宙大爆炸以及人类走向宇宙这三个沉浸式观看地球的角度。展览中还设有多处互动装置，如"时空"展区内，观众可以体验人体重量所带来的时空扭曲；在"星际穿越"长廊通过激光扫射呈现沉浸式的宇宙光波，将观众拉回古老而神秘的最初世界；"黑洞"装置则为观众带来一场扭曲与卷入式的全感官体验，再现其强大引力作用下万物事象的改变。在交互性的体验中，观众逐渐拨开宇宙的神秘面纱，生成自己独特视角下的宇宙观。

3. 叙事人称："他"到"我"

叙事人称强调的是叙事者与接受者之间的关系，一般分为第一人称、第二人称、第三人称这三种。早期博物馆采用第三人称的叙事方式，赋予受众一种冷静、严肃、严谨、静态式的"他者"视角。在互动型数字技术的支持下，以第一人称为主的沉浸式叙事方式成为当前博物馆的主要叙事方向。博物馆运用多种数字媒介充分调动观众的情绪思维，探寻以"我"为视角的内心世界，从而将个人行为纳入博物馆文本叙事中。同时，多重第一人称的叙事方式也经常出现在以纪念为主题的博物馆中，强调不同的人物在同一主题故事下故事线索与走向的差异性，观众以第一人称的视角可切换不同的人物角色进行体验，从而收获更为立体的感受。

① 图片来源：https://mp.weixin.qq.com/s/R387VP-re9M-41e0T_2NEA，2023 年 2 月 3 日访问。

📷 **案例**：在纽约布鲁克林美术馆举办的"沙漏裂痕"是为全世界因感染新型冠状病毒去世的患者所打造的"反纪念碑"式的群像展览。策展团队利用3D打印、AI图像处理等数字技术制作了一个利用沙子自动绘制去世者的肖像画的仪器（见图6-59），画作完成后随即被保存并可打印。如图6-60所示，在整个展厅中排列着大量被自己亲人所打印的已故者画像，他们来自不同的国家，滚动显示的影像中除了介绍逝者的基本信息，还附上亲人的留言。此展览围绕逝者与生者的两条叙事线索展开，观众可以在装置互动中感受生与死的对话。

图6-59 AI沙画打印仪①

图6-60 "沙漏裂痕"展览内部②

4. 叙事视角："博学家"与"亲历者"

叙事视角强调主体观察与认知事物的角度，博物馆中常常分为策展人视角与观众视角这两个视角。西方叙事学将叙事视角分为位于叙事故事外部的外视角与处在叙事故事内部的内视角。内视角通常给人带来沉浸式的体验，而外视角相当于全知视角，富有客观性。目前，在博物馆设计中常采用外视角与内视角立体结合的方式进行叙事，被称为"博学家与亲历者"的混合叙事，观众在获得身临其境之感的同时，可以以全知视角获得客观的理解，从而体验多维空间叙事的复合感与立体性。

6.3.4 跨媒介视域下的艺术生产与审美经验

艺术生产在经历了以数学化技术为主、工具性复制为表征的机械复制时代后，迎来了以计算机技术为核心、有性繁殖为表征的后机械复制时代。这一时代为艺术生产提供了新的范式，即将艺术原本的创造性与现代复制性相结合的新型生产模式，并且呈现出跨媒介

① 图片来源：https://mp.weixin.qq.com/s/40fkLAobWybrh9q0Pn-aVw，2023年2月3日访问。
② 图片来源：https://mp.weixin.qq.com/s/40fkLAobWybrh9q0Pn-aVw，2023年2月3日访问。

的特征。在审美经验方面,跨媒介艺术则以一种"全景域"的存在方式为受众带来复杂的体验,从而体现出它追求异质共生、构建多元协同艺术生态系统的整体观。作为跨媒介艺术的重要分支,博物馆的内容生产与审美体验受到数字技术的影响,不可避免地呈现出以上特点。

1. 艺术生产:机械复制到有性繁殖

受到"后学"(后现代主义)与后现代观念的影响,"后机械复制"可以理解为对"机械复制"所构成的知识谱系在艺术生产与审美体验方向的继承与创新,是后学知识谱系在艺术生产领域的集中体现。机械复制时代的艺术生产核心为复制,它利用印刷术、摄影术等技术对艺术品的原作进行批量化的生产,穿越时空,以复制品的形式传递给受众,打破了原作独一无二的膜拜价值,造成了艺术作品"灵韵"的消失。但在后机械复制时代,强调工具性复制的艺术生产方式逐渐消失,而是利用以计算机为核心的数字技术,依靠预先设定的规则,生产出多媒介、多形态、多风格的具有关联性的副本,在生产上呈现一种有性繁殖。

跨媒介视域下博物馆的交互性展览也呈现后机械复制时代的特点。穆尔指出:在数字可复制时代,文化的表现方式也存在一种重要的转型。在独一无二的作品时代,膜拜价值构成了作品的价值,在机械复制时代,展示价值构成了作品的价值,而在数字复制时代,则是操控价值构成了作品的价值。当前数字化博物馆的艺术生产的重心逐渐转移到了观众,以观众参与性体验为发展理念的博物馆占据主体地位,体现出艺术作品的操纵价值。

📷 **案例**:如图 6-61 和图 6-62 所示,美国得克萨斯州沃思堡的国家女牛仔博物馆成立了交互型的服饰创作室,参观者可以在操作台上运用博物馆内的元素自行设计衬衫、靴子等艺术品。

图 6-61 用户自行设计靴子 ①

① 图片来源:https://mp.weixin.qq.com/s/R387VP-re9M-41e0T_2NEA,2023 年 2 月 3 日访问。

图 6-62 服饰创作室内的沉浸式效果①

2. 审美经验：理想式统一到异质共生

跨媒介艺术追求的是在艺术创作的过程中注重媒介之间的存在关系。它虽然强调媒介的多样性，但它并不致力于契合 19 世纪西方浪漫派所提出的审美乌托邦式的总体艺术观（即以消解媒介间的差异，模糊媒介间的边界，以此追求一种乌托邦式的整体艺术观）。它延续了总体艺术观中的统一性观念，但它试图构建的是一种审美异托邦式的媒介观，强调一种异质共生的整体性、新的浑整性，具体表现为在跨媒介艺术的审美感知中追求共感知性和具身时空性的特征。

（1）共感知性。

共感知性强调当代跨媒介艺术的审美感知需要多种感官知觉以及整个身心系统的卷入下的共同感知的状态，它通常伴随着理性的认知。当代的跨媒介艺术的创造常常利用共感知性来调动受众的感官知觉与身心系统，促使受众走出审美舒适区，理解艺术作品中富有哲思的、深刻的本质问题。

📷 案例：如图 6-63 所示，"共生世界——2022 济南国际双年展"在山东美术馆、济南美术馆等地展出，跨媒介艺术作品《技术起源》以影像的呈现形式向观众展现技术与人类关系的哲思。在短片中，作者利用自然生物、装置机械、人类形象等元素表达了人类与科技和环境之间相互适应、相互发展、相互关联的状态。过去与未来意象混合的叙事方式是该影像的一大特点，作者将当代戏剧艺术、古代遗迹以及机器人相结合，在混合场景中实现过去与未来的对话。

① 图片来源：https://mp.weixin.qq.com/s/R387VP-re9M-41e0T_2NEA，2023 年 2 月 3 日访问。

图 6-63　影像中自然生物与机器人"对话"①

（2）具身空时性。

具身空时性作为当代跨媒介艺术的另一大特点，最突出的特征便是打破了时空的二元对立。理解具身空时性主要从以下几个方面进行：①在空间基础上创造的时空结合的作品；②在听觉基础上创造的时空结合的作品；③以探究时间与空间关系为主题的跨媒介艺术作品；④强调时空中身体卷入的跨媒介艺术作品。

第6章课件

第6章习题

第6章素材

① 图片来源：https://mp.weixin.qq.com/s/d0KAAqUfY-JryiBeH5IATg，2023年2月3日访问。

第 7 章 元宇宙艺术与跨媒介创意设计

7.1 数字时代创新文本洞察

7.1.1 叙事特征

1. 双线叙事

在数字时代,线上线下叙事相结合是叙事本身把事物与观众有机结合,把叙事与观者体验融合在一起,挖掘作品背后隐藏的深刻内涵。

例如近年来兴起的线上展览。线上展览是指区别于传统的实体博物馆、科技馆、美术馆等展览,不受空间与时间的限制,在移动端或 PC 端通过创造虚拟空间的方式向大众展示的各类展览。例如在深圳举办的第十七届文博会,采用线上线下、双轨并进、同步举办的模式,在线上设立互联网元宇宙展览馆(见图 7-1),为观众带来全方位 3D 沉浸式的体验。线上展览相比于传统线下展览而言,优势是显而易见的,即具有极强的开放性与传播性,观众可以不受空间与时间的限制,随时随地进行观赏。对于观众而言,通过互联网与移动终端就可实现随时随地、足不出户的云观展,实现了愉悦的观展体验。线上展览的展示方式更为多样化,其展示的物体或信息可以被解读得更加详细,资料更为全面,且不受视角的限制,可以通过 3D 技术进行全方位展示。除了观赏效果更好,线上展览的互动性也更强。

图 7-1 第十七届文博会线上"云展厅"①

① 图片来源:https://www.dutenews.com/p/1037946.html,2023 年 10 月 6 日访问。

数字时代背景下，双线叙事模式无疑综合了线上和线下两种叙事方式的优势，例如《创造 101》《乘风破浪的姐姐》等网络偶像养成系列综艺节目也以偶像和全民制作人之间线上线下互动的方式进行制作，充分发挥了数字时代叙事的参与度优势，创造出可观的经济效益。

2. 身份互换

传统叙事结构中，故事的讲述者通常按照时间、空间的线性顺序展开叙事。而数字时代的叙事打破了这一模式，在虚拟空间中同时存在多条叙事线索和路径，用户拥有自主选择权，而正是这种权利突破了传统叙事中用户单一身份的限制，使其拥有多元化的身份，并通过自己的主观意愿来决定故事的走向，以创作者的身份参与到叙事过程中，让叙事拥有更多的可能性和层次。

数字时代的叙事突破了传统叙事结构的束缚，展现出全新的叙事特征，受众不仅是故事的欣赏者，也是故事的创作者，可在叙事过程中充分表达自己的内心情感。元宇宙视域下的叙事基于其影像技术而让受众突破了传统数字叙事中固定视角的束缚，用户可以根据自己的主观意愿来选择接受叙事的角度和方式。由此，观众不再是叙事的旁观者和信息的被动接受者，而是同时作为叙事的参与者和创造者，甚至根据自己的内心情感来改变故事的过程和结局，影响叙事的发展。

传统的叙事结构由作者、读者和叙事文本组成，一般来说，叙事过程就是作者通过媒介向读者传递作品。传统叙事作品的创作目的在于作者通过媒介载体向读者传递自己的意图和情感，实际上是作者与读者之间通过作品而展开的一场交流，作者主导着读者对于终极目标的注意力和认知，而这个目标往往是作者的实际意图。

数字时代下的非线性叙事为用户带来了更多的自主权和身份选择，传统叙事中表达的是作者想要传递给读者的主观情感，而虚拟空间中的叙事更多的是表达读者的个人情感。即使是比较基础的单向交流结构中也会发生读者身份的变化，读者除了接受作者的意图，同时还会做出反应，参与到叙事过程之中。读者与作者进行身份互换，交互叙事中的读者能够对叙事的方向或解读做出不同的反应和理解，进而影响叙事过程。真实读者具有多样化的特征，所以对同一文本的理解和感受也会不同，在交互叙事中，读者不仅可以接收和反馈信息，也可以直接参与到叙事文本的创作管理中，从而实现叙事内容的互动性。

数字时代下，随着互联网和流媒体等新媒介的出现，由于拥有较低的参与门槛，其独树一帜的交互和参与程度迅速促进了参与式文化的形成，读者相信他们的参与在信息传播中起到了不可或缺的作用，从而使得读者拥有归属感与更强的共享信息意愿，进而形成了社区效应。从读者角度来看，数字时代下的叙事当中读者的自主权利得到了大幅提升，早在传统媒介时代，有一部分积极的用户就不单单满足于欣赏作品，而是根据其个人意愿对作品文本进行改编或个性化诠释，从而形成符合个人审美的新作品，而在读者自主权利得到大幅提升的数字时代，读者也完成了从旁观到互动再到参与创作、再生产文化的角色转换，逐渐从消费者变为了生产者。

📷 **案例**：在哔哩哔哩网站中，创作者的视频内容不仅被观众欣赏，还能聚集相同爱好的粉

丝好友进行评论再创造，形成社群文化（见图 7-2），进而激发群体创造活力，观众变为叙事的参与者、创造者，甚至可以决定叙事文本的走向。

图 7-2　哔哩哔哩网站中的弹幕社群文化①

📷 **案例**：在基于区块链技术的元宇宙游戏平台 SANDBOX 中，玩家可以在 SANDBOX 提供的免费软件（如 VoxEdit 和 Game Maker）等中自由创建游戏、建筑、车辆、应用、模型等资产，并与他人分享，获得利益，如图 7-3 和图 7-4 所示。

图 7-3　元宇宙游戏平台 SANDBOX②

图 7-4　玩家可以在 SANDBOX 中自由创建模型③

① 图片来源：https://www.sohu.com/a/435799259_274706，2023 年 10 月 6 日访问。
② 图片来源：http://it.sohu.com/a/576610186_121124712，2023 年 10 月 6 日访问。
③ 图片来源：http://it.sohu.com/a/576610186_121124712，2023 年 10 月 6 日访问。

7.1.2 设计体验

1. 交互体验

传统艺术向受众传递信息是单向的，受众只能被动地接受信息，而在交互式空间中，创作者不再处于绝对的主导地位，受众的互动成为艺术作品中不可或缺的内容。受众可以使用动作、语音等交互方式与作品产生互动，基于此，创作者的主导地位不再存在，极大地减少了对受众的主观引导，给予受众更多的主动权，又因为受众有着多种多样的审美及个性特征，所以对于同一件作品的内容解读和产生的情感也会不尽相同，从而使得艺术作品呈现出丰富多彩的效果。设计师设计交互式体验时应当注意以下几点。

（1）心理体验。

设计交互体验首先应融合受众的心理预期，心理预期能有效地促进受众对于艺术的欣赏。心理预期通常与社会主流意识形态相似，艺术作品所传达的意识信息不应当与主流社会意识形态相背离，心理预期对于设计体验来说至关重要，因此，设计者在设计交互体验时，应当对当代社会意识形态和精神文明进行完整、系统的分析，迎合受众的心理预期。其次，要合理设置交互的难易程度，交互的难度过高，受众很大程度上会产生消极情绪，从而降低体验感；难度过低，则受众极易产生无聊情绪。因此，设计交互体验时应当合理设置难易程度，在交互过程中适当给予受众考验，增强受众的参与感与体验感。

（2）反馈体验。

首先，在交互空间中，设计者应建立有效的即时反馈模式。有效的反馈会促进引导，对受众的下一步行动或思考给出指导性的、清晰的意见，有助于受众更好地理解与思考。其次，在信息爆炸的时代，设计者应当注意反馈的质量而不应一味地追求数量，过多的反馈和交互会对受众造成困扰，受众并不需要烦琐细致的反馈，而是需要能够帮助他们厘清思路，提出有效引导路径的反馈。

2. 沉浸体验

沉浸理论最早由米哈里·契克森米哈赖（Mihaly Csikszentmihalyi）在 1975 年提出，该理论解释了人们进行一些行为时出现的注意力高度集中的状态，他认为沉浸的最佳体验出现在使用者接受的挑战难度与自身拥有的技能水平达到平衡时。技能与挑战是沉浸体验中的两大因素，它们促进使用者的意识朝向更高层次发展，通过沉浸体验达到自身的和谐。

随着数字时代的到来，沉浸理论也应用于互联网环境中。Trevina 与 Wehster 于 1992 年提出了首个互联网沉浸模型，对使用者与电子邮件和语音邮件的互动进行研究，对控制力、注意力集中、好奇心和内在的兴趣四大沉浸构件进行测量与研究。设计师在设计沉浸式体验时应当注意以下几点。

（1）感官体验。

视觉方面，一项好的交互体验给用户最直观的便是交互界面，好的界面能够为用户带来良好的体验，对于初次使用产品的用户，精美绚丽的画面便是吸引他们的第一要素。听觉方面，音效与画面的配合更能调动用户的主观情绪，例如游戏《和平精英》中（见图 7-5），

随着时间的减短,背景音乐节奏加快,进而为用户营造紧张感,使用户调动情绪,专注于完成任务,从而拥有沉浸体验。

除视觉和听觉以外,其他感官的交互也能影响用户的沉浸体验,例如触觉。在游戏 FIFA 中,如图 7-6 所示,玩家的手柄设备根据情节,如点球、进球、球员身体碰撞等设置了不同的振动效果,增强了真实感,从而影响用户的沉浸体验。

图 7-5　《和平精英》手游中的听觉感官体验①

图 7-6　足球游戏 FIFA②

(2)环境体验。

当用户处于一个线上的虚拟环境中时,会不可避免地受到环境的影响,而有些用户能通过自己的想法和认知去积极回应虚拟的环境,这种互动的反馈越强,用户的沉浸体验感就越强。例如,游戏《侠盗猎车手》(见图7-7)为用户提供了极大的自由度,玩家既可以按照游戏的主线,也可以按照自我意愿对游戏世界进行探索。用户在虚拟空间中不断探索,与环境进行交互,从而获得沉浸体验。

① 图片来源:https://www.wandoujia.com/apps/7701857/13442819611371165533.html,2023 年 10 月 6 日访问。
② 图片来源:http://games.sina.com.cn/j/i/2013-07-02/1821243948.shtml,2023 年 10 月 6 日访问。

图 7-7 《侠盗猎车手》游戏画面①

（3）操作体验。

操作方式也能影响用户的沉浸体验。例如竞速游戏的外部设备方向盘、操纵杆等，如图 7-8 所示，用户可以通过这种与真实世界中几乎相同的操作设备在虚拟空间进行操作，使得体验感大大增强，用户将专注于这些操作交互方式，沉浸于虚拟环境所带来的真实感中。

交互体验与沉浸体验是数字时代虚拟空间中不可或缺的部分，设计师应注重体验的真实性，创作出数字时代的优秀作品。

图 7-8 模拟飞行游戏使用的操纵杆外接设备②

7.1.3 空间感知

1. 循环往复

元宇宙视域下的空间具有无限性，而时间具有可逆性，这在现实世界中是无法实现的。元宇宙中时间可以由主体决定，主体可以决定元宇宙事件何时开始、结束，甚至可以暂停时间的流逝，因此在元宇宙中，时空具有无限性，也可以说元宇宙中生命具有无限性，跨越真实和虚拟世界而存在，正如风险投资家马修·鲍尔所说："在元宇宙中有一个永远存

① 图片来源：https://www.jianshu.com/p/0444da1da657?utm_campaign=maleskine&utm_content=note&utm_medium=seo_notes&utm_source=recommendation，2024 年 7 月 19 日访问。

② 图片来源：https://www.zhe2.com/note/682375257426，2023 年 10 月 6 日访问。

在、始终在线的实时世界，全世界的人们可以同时参与其中，元宇宙世界将有其独立的、完整的经济和社会运行模式，跨越真实和虚拟世界。"元宇宙视域下，时间与空间是无限的，人类的数字替身"Avatar"的生命也是无限的。元宇宙具有将现实世界与虚拟世界连接成一个由虚拟物体与真实思想组成的综合性的宇宙的特征，跨越数字世界和物理世界而存在，进而改变我们在现实世界中的生活方式。从元宇宙的存在形式来看，元宇宙是虚拟的、数字化的，把空间压缩到极小的范围，使得虚拟空间可以无限扩大。元宇宙的时间和空间与现实世界完全不同，元宇宙中，时间和空间是人为虚拟创造的，人类变为时空的创造者和主宰者，时空在人类的主观创造下开始，在结束使用时停止。

元宇宙中个体生命的无限性不仅表现在数字生命的永生，还体现在人类可以在元宇宙中具有多重身份并扮演多重角色，个体生命将突破传统的束缚，可以同时存在于多种不同的虚拟空间中扮演不同的角色。显而易见，元宇宙中数字生命的无限性深刻影响了时空观念，并且改变了现实世界中人类的生活方式。人类现实生活中对生存空间的束缚在元宇宙中得到了解放，从单一的自然宇宙跨越到虚实并存的双重宇宙，个体生命可以在虚拟世界中突破空间的束缚，自由往来于虚拟世界，甚至突破时间的限制，元宇宙中的个体生命不再局限于现实中的单线人生，而是扩展到双线并存的多重人生，多种文明共存，形成了多元化的虚拟社会形态。人类在元宇宙中的虚拟生命可以拥有多重化身和身份，彼此之间相互独立，由此现实中有限的生命扩展为无限的生命。即使在现实中的主体生命消亡，元宇宙中的生命依然可以存在，数字资产仍然属于其虚拟生命，称之为数字遗产。

📷**案例**：Meta（原Facebook）建立的Horizon Worlds社区如图7-9和图7-10所示。按照扎克伯格给出的定义，其是一个由社区构建的不断扩展的虚拟元宇宙空间，用户可以创建自己的虚拟化身进入由诸多玩家和群体构建的自定义社区和游戏，社区源源不断地将玩家创造的不同规则叠加在一起，创造出复杂的交互模式，进而构建出循环往复、不断扩展的虚拟世界。

图7-9　Horizon Worlds社区 ①

① 图片来源：http://it.sohu.com/a/576610186_121124712，2023年10月6日访问。

图 7-10　Horizon Worlds 中玩家可以自定义社区规则[①]

2. 双展展厅

赛博空间（Cyberspace）是作家威廉·吉布森（William Gibson）在 1985 年的科幻小说《神经漫游者》中普及的科幻概念，意为一个存在于真实世界之外的、由数字媒介构建的缜密信息网络组成的虚拟空间，这是一个区别于现实世界的庞大的虚拟信息空间，用户可以在这个世界里拥有自己的化身——虚拟生命，同时可以随意创造属于自己的虚拟角色，并在虚拟空间中找到自己的社会角色。化身可以在虚拟空间里与其他生命共同创造、拓展虚拟世界，并与之交流交互，也可以在虚拟空间中拥有自己的资产，如房产、数字币、艺术收藏品等。通过虚拟世界中系统性的交易体系，每个人都可以自由尝试和开创新的商业机会，去拥有在现实生活中难以实现的理想化生活。这个空间可以让用户得到如同现实世界一般的全面的精神反馈和生活感知，正如美国学者迈克尔·海姆（Michael Heim）所认为的，赛博空间是一个人工的世界，是对真实世界的重现，是一个由系统产生的信息和我们对系统信息的反馈所构建的世界，是现实空间的延伸，是一种纯粹的信息空间。随着数字时代科技和信息网络构建的发展，真实物理空间与虚拟赛博空间也在逐渐融合，人类越来越多地同时存在于两个空间之中。

"空间并置"原是文学理论家约瑟夫·弗兰克（Joseph Frank）提出的文学批评领域的概念，在信息数字化的时代，"空间并置"可以理解为人为创造的虚拟空间与真实世界并列放置于同一空间中，突破时间的束缚，彼此融合共通、相互影响。法国哲学家米歇尔·福柯（Michel Foucault）也曾提到："在空间同时性和并置性的时代，空间可以突破传统意义上时间的束缚，两个空间同时并存。"空间并置最好的例子就是赛博空间与人类真实社会空间的并置，数字时代下，真实的物理空间以外还存在着规模宏大的虚拟赛博空间，其衍生出的网络社会本质上就是对现实空间的复制、映射，甚至超越。网络社会空间与现实社会并存，并与之密不可分。

可以预见的是，在 Web 4.0 以及未来的互联网时代中，真实空间不会完全被虚拟赛博空间所取代，二者处于一种相互融合、互通共生的状态，共同为人类服务。

[①] 图片来源：http://it.sohu.com/a/576610186_121124712，2023 年 10 月 6 日访问。

📷 **案例**：耐克在 ROBLOX 游戏平台创造了一个专属于耐克的虚拟世界——Nikeland，如图 7-11 所示。该空间以耐克总部为主要场景，从真实环境中取材，用户可以利用其移动设备进行动作捕捉，通过真实世界中的跑、跳等动作在虚拟空间中进行各类竞赛游戏。虚拟空间中还包含一个展览室，用户可以在其中选择耐克真实商品的虚拟化分身，如系列球鞋以及各类运动服饰，如图 7-12 所示。

图 7-11　Nike 品牌虚拟世界 Nikeland[①]

图 7-12　Nikeland 中的产品展览室[②]

7.2　元宇宙设计的技术基础

7.2.1　影像技术

元宇宙概念的核心内容是对现实世界的再现与渲染，通过现代的影像技术对真实场景进行再现，其突破了固有的平面限制，打造出更具真实性的视觉效果，其所依赖的技术基础便是全息影像技术。全息影像技术借助计算机设备产生一个可以在视觉、听觉、触觉、嗅觉等多种感官体验下以假乱真的虚拟世界。

Holography（全息影像）一词来源于希腊语，意为"全部的信息"，其融合计算机和

[①] 图片来源：https://zhuanlan.zhihu.com/p/436392782，2023 年 10 月 6 日访问。
[②] 图片来源：https://zhuanlan.zhihu.com/p/436806441，2023 年 10 月 6 日访问。

电子成像技术，利用相干性较好的激光完成，其原理是利用相干光干涉，记录光波的振幅和相位信息，从而得到物体形状、大小等信息，记录物体的三维图像并通过辅助设备再现，使观众能够不依靠终端设备就可以从肉眼观看到三维图像信息，其对于元宇宙的意义不言而喻，这项技术模糊了物理世界和虚拟世界的边界。全息影像技术为人们进入虚拟世界提供了链接，为艺术与设计打开了新世界的大门，展现出一种全新的设计美学，并且其具有极强的直观性，受众可以通过听觉、视觉、触觉，甚至嗅觉来直观地感受作品，打破了传统媒介单一感官吸收的限制，从而使得艺术作品与受众的情感世界联系更加紧密，这也促进了现代设计师对于艺术作品中感性美的重视。全息影像技术因为其前所未有的自主探索特性，使观众在观赏艺术作品时能够自主地从艺术层面思考，从而更加充分地理解作品中饱含的情感。

7.2.2 人机交互

人机交互技术指用户可以以某种自然、方便的方式与计算机等数字设备生成的虚拟场景进行即时信息交换的技术。现阶段的人机交互技术主要是通过计算机或移动硬件设备，将用户的行为信息（如语言信息、动作信息等）转换为计算机语言，并通过计算机等设备产生实时反馈信息。人机交互技术的前景目标是突破诸如鼠标、键盘等外界设备的限制，实现虚拟环境与真实世界的高度融合，以及人与计算机自然、便捷、即时的交流。

1. 触控交互技术

触控交互技术是以手部触摸为输入方式的交互技术，相比传统硬件交互更为快捷且更具有体验感。触控交互技术可以即时捕捉用户动作，识别指令，为用户提供更为人性化的交互体验。其通过单点触发和多点触发方式来输入用户的信息，也可通过振动的方式为用户提供触觉体验，由此增强沉浸式体验。触控交互是目前较为主流的交互方式，准确率相较于其他人机交互方式高，容易被用户接受。如图7-13所示为多点触控交互技术的应用。

图7-13 多点触控交互技术的应用①

① 图片来源：https://www.chinavrway.com/qyhhyzx/1600.html，2023年10月6日访问。

2. 语音交互技术

语音交互技术是利用人类语言来对计算机发出指令或接收反馈的交互技术，也是目前在交互领域应用较为成熟的技术，在增强现实环境下，语音既可以直接交互，也可以间接辅助交互。语音交互技术拥有天然的优势，语言作为人类最为自然直接、应用最多的交互方式，更容易被用户理解与应用；语音可以作为计算机对用户行为进行反馈的输出方式。例如，谷歌推出的 Google Home 智能音响，如图 7-14 所示，其支持用户通过语音控制音响及其旗下的其他种类智能家居产品。

图 7-14　基于语音交互技术的 Goole Home 智能音响 [1]

3. 体感交互技术

体感交互技术是利用电子传感器获取和识别人体动作信息并基于计算机给予反馈的技术，其利用计算机语言分析捕捉到的人体动作，诸如手部、腿部等部位的动作，以此数据作为交互信息输入并及时反馈，如图 7-15 所示。

图 7-15　捕捉用户肢体动作信息的体感交互技术 [2]

4. 生理交互技术

生理交互技术是利用设备获取人体的多种生理信号（如脑电、肌电、呼吸等），进而

[1] 图片来源：https://m.sohu.com/a/115490961_115565/?pvid=000115_3w_a，2023 年 10 月 6 日访问。
[2] 图片来源：https://www.sohu.com/a/575876453_120998866，2023 年 10 月 6 日访问。

利用计算机分析识别用户交互意图和心理反应并进行及时反馈的交互方式。

案例：NeuroPlus 公司设计的基于脑电信号进行游戏控制的设备，可以通过集中注意力来改变脑电信号，以提升游戏中的攻击效果，进而提升多动症儿童患者的专注力，如图 7-16 和图 7-17 所示。

图 7-16 NeuroPlus 脑电交互设备 [①]

图 7-17 NeuroPlus 设备通过脑电交互技术治疗儿童多动症 [②]

5.混合交互技术

混合交互技术综合利用多种交互方式形成混合交互系统的交互理念，其支持用户同时使用多种交互策略和方式。混合交互技术可以集合多种交互方式的模式，进而发挥出不同交互方式的优势，并极大地提高计算机分析交互信息的准确率，摆脱单一交互方式的束缚，减少用户的交互限制，从而提高交互效率和用户体验感，是未来人机交互领域的主要研究方向之一。

7.2.3 增强现实

增强现实技术也被称为扩增现实技术，是将虚拟信息与真实场景互相融合的技术，其通过数字技术和传感器设备将真实与虚拟世界进行连接并能够实时互动。增强现实技术的目标是将计算机生成的虚拟信息，如物体、场景等叠加在真实环境中，也就是说，增强现实技术是旨在促使现实世界与虚拟空间的信息融合在一起的技术，它将在真实环境中并不存在的信息内容通过计算机仿真处理叠加在现实世界中并加以运用，实现超越现实的人类感官体验。叠加后的真实环境与虚拟信息可以在同一画面或空间中并存，技术的核心是实时追踪并记录识别真实环境中的物体信息和场景信息，根据用户的需求和实时位置、视角融合在真实环境中。虽然增强现实与虚拟现实密不可分，但是它们有很大的不同，虚拟现实是通过模拟真实环境创造完全虚拟的世界，而增强现实则是将虚拟的信息带入真实世界，

① 图片来源：https://zhuanlan.zhihu.com/p/30223109，2023 年 10 月 6 日访问。
② 图片来源：https://zhuanlan.zhihu.com/p/30223109，2023 年 10 月 6 日访问。

二者叠加在同一空间或画面来实现对现实环境的增强。

增强现实技术可以当作连接虚拟世界与真实世界的桥梁，其目的本质是补充虚拟世界，延伸现实世界。增强现实技术有三个主要特点：实时交互、虚实结合、三维注册，利用创造出的虚拟信息增强用户对真实世界的感知。

1. 实时交互

实时交互即用户能够通过计算机设备和互联网数字技术得到真实环境中即时的反馈信息，其突破了传统互联网人机交互技术中反馈位置单一的局限性，可以将反馈的信息内容有机地融合在真实环境中，使用户突破了屏幕的限制，融入反馈环境与对象当中。

2. 虚实结合

顾名思义，增强现实技术是对现实世界的增强，其依赖于真实环境，在真实世界的基础上建立虚拟信息，可以将传统数字模式下屏幕里的信息内容扩展到现实世界中来，让虚拟的三维物体在立体化的视野中为用户所使用。

3. 三维注册

三维注册技术是旨在通过计算机反馈信息来不断调整虚拟空间物体信息的技术，通过不断调整虚拟信息的状态来增强真实体验感，实现真实世界与虚拟信息的无缝融合。

📷 **案例**：Nike 推出的 AR 试鞋 App 允许用户在线上通过手机摄像头来进行虚拟体验，并通过实时脚部追踪技术测量鞋码以及鞋款适合度，如图 7-18 所示。

图 7-18　Nike 推出的 AR 试鞋 App[①]

7.3　虚拟空间中的创意设计

7.3.1　空间叙事和感知

1. 空间案例分析

ROBLOX 是当今最大的多人在线创作平台，其在 2021 年上市招股书中首次写入"元

① 图片来源：https://baijiahao.baidu.com/s?id=1633561162414512438&wfr=spider&for=pc，2023 年 10 月 6 日访问。

宇宙"，被誉为"元宇宙第一股"，著名奢侈品牌 Gucci 的百年纪念展览"古驰原典"（Gucci Garden：Archetypes）不仅在佛罗伦萨举办了传统线下展览，更是创造性地与 ROBLOX 合作，在其平台上举办品牌的线上数字虚拟展，如图 7-19 和图 7-20 所示，将作品通过游戏平台展现出来。无论用户身处何处，只要登录虚拟世界平台便可成为一名虚拟观众。在"古驰原典"展览中，观众可以从游戏平台登录，获得一个虚拟的无性别模特身份，突破传统展览中观众与模特的界限。观众根据自身喜好自由地穿梭在虚拟展览当中，虚拟展览可以通过观众不同的观赏顺序展示出不同的作品，甚至支持观众定义作品、记录虚拟展览中的旅程，从而使观众获得独一无二的个性化体验，提高了虚拟展览的沉浸体验感。同时，在观展过程中，观众的外在形象会吸收周围虚拟环境中所蕴含的古驰品牌设计元素，就像变色龙一样，随着周围环境的变化而改变自己的外在形象。

图 7-19　"Gucci Garden：Archetypes"展览[①]

图 7-20　用户在展览中的化身可以获得模特形象[②]

（1）身份转换。

"古驰原典"展览创造性地将古驰过往 15 年的经典作品通过沙盒游戏的方式呈现出来，用数字技术为产品创造出全新的展览方式，颠覆了传统线下展览的展示方式，呈现出一种全新的数字意境。

元宇宙的出发点是建立一个能够自我迭代、循环往复，跨越多种媒介的虚拟平台，为

[①] 图片来源：http://www.artdesign.org.cn/article/view/id/64692，2023 年 10 月 6 日访问。
[②] https://www.d-arts.cn/article/article_info/key/MTIwMDY4NjEwNzODuYWsr3bKcw.html，2024 年 7 月 19 日访问。

用户提供能够自由体验、自由发挥创造力和想象力、参与创作的虚拟空间。在元宇宙视域下，数字技术创造出的虚拟空间突破了时空的限制，打破了传统现实空间中创作者和观者之间的间隔，使观者与创作者身份互换，在虚拟空间中自由发挥创造力，获得沉浸式体验。例如，"古驰原典"中的作品不像以往展览一样预先定制，而是可以由观展者根据主观意愿改变展览顺序，外观依据观展者的体验感而持续变化，打破了艺术家和观赏者之间的壁垒，丰富了观展者的体验，使观展者沉浸在虚拟的空间里，感受不一样的艺术展沉浸式体验。

（2）空间交互。

虚拟空间中的交互设计作用于观众的获取信息行为，从而影响观展体验。为了增强用户的沉浸体验感，虚拟展览应该注重优化交互方法，用户的化身在虚拟空间中进行的触摸、行走以及与其他玩家的交流互动等行为所产生的交互反应能否让用户获得参与感是产生沉浸式体验的重要前提。

元宇宙的概念应用于艺术展中，打破了线下展览的形式，例如"古驰原典"艺术展与观众产生互动，观众可以按照自己的审美风格自主观赏，无形之中成为展览的创作者，从而拉近了艺术品与观众的距离，打破了线下展览中人与物、人与人之间的隔阂，集合了观众和创作者的想象力和创造力，在虚拟空间中跨时空联动，让观众得到全新的空间互动体验。

（3）空间媒介。

媒介是人感知能力的延伸与扩展，数字技术的不断发展，使人类的媒介化延伸变得更加丰富多元。元宇宙视角下的虚拟展览改变了用户获取信息、体验展览的方式，如图7-19和图7-20所示，在"古驰原典"展览中，每个用户都以自己的身体作为媒介，去感知和生成属于自己的个性化作品，搭建一个突破时空限制的虚拟世界来探索全新的观展模式和作品形态，用户本身成为媒介的一部分。

2. 系统软件使用

虚拟空间的核心在于给受众带来沉浸式体验，而沉浸式体验的核心在于沉浸，在虚拟空间中，设计师应整合多种媒介的优势，用系统化的方式给受众以沉浸式的体验，使受众全身心地投入虚拟世界中，从多元化的角度思考并解决受众的需求，带动受众获得整体性、混合式的体验。

（1）空间系统。

空间系统旨在通过空间的整体性设计和定位来营造出让受众产生共鸣的氛围，从而使得受众感受到虚拟空间中所蕴含的故事文化。空间系统可以通过浏览路径、交互动效等方式来进行整体性空间叙事，在虚拟空间中区分叙事层次、顺序，对用户进行路径引导并辅佐交互效果，利用空间布局来进行故事讲述，满足用户的感性和理性需求。

（2）环境系统。

环境设计是在虚拟空间中营造沉浸式氛围的关键因素。虚拟空间中合理的环境设计可以使受众全身心地进入故事内容中。环境设计要以受众为中心，研究其行为特征和心理因素，在多方面融合视觉、听觉、动态等感官体验，高度契合故事内容，给受众带来在虚拟空间中的沉浸式体验的同时，带来归属感和故事文化认同感，让虚拟环境与受众的思维产

生共鸣。环境设计主要依靠场景、细节元素、声音、动态特效等对主题进行整合式设计，在虚拟空间内通过整体化的设计给受众带来具有整体性的交流互动和体验。环境设计中要注重受众的多感官体验，为空间增加更多的情感元素，提高受众的想象力与共情能力。

（3）交互系统。

交互系统旨在通过研究受众的行为特征及其心理因素，在受众操作和体验两方面进行整合式设计，从而使受众与虚拟空间以及受众与受众之间产生交流互动乃至共情。虚拟空间中的交互系统可以促进受众与创作者之间的心灵、情感交流，以及二者之间的角色转换，引导受众进行体验，提高其参与感与沉浸感。交互系统应注重自然流畅的交互情节和情感体验，同时要注意交互的逻辑性，使受众可以在复杂的信息空间中获取想要的内容并通过交互等方式进行深入了解，得到良好的情感体验。

📷**案例**：2022年中信国际电讯集团及澳门电讯联合主办的"5G新世代开启仪式"暨"迈向数码澳门3.0论坛"，通过系统的空间设计进行多元叙事，展示企业品牌形象、数字展品、数字藏品、数字文化等信息，将真实世界与虚拟空间相互融合，使受众得到沉浸式的空间体验，如图7-21和图7-22所示。

图7-21　国防航天展览中的系统设计[①]

图7-22　国防航天元宇宙展览形象[②]

① 图片来源：https://www.31huiyi.com/newslist_article/article/2289218995，2024年7月19日访问。
② 图片来源：https://www.31huiyi.com/newslist_article/article/2289218995，2024年7月19日访问。

7.3.2 全息游戏中的跨媒介应用

在数字时代，电子游戏同时具有游戏和媒介的双重属性，在如今的信息化社会中，其作为一种新媒介逐渐影响人们的日常生活。电子游戏依靠电子计算机强大的处理能力构建游戏的内容，使得古老的游戏通过新的方式呈现给受众。电子游戏如同叙事，是具有跨媒介性质的，叙事的跨媒介性质表现在多种媒介可以进行叙事，电子游戏的跨媒介性质则表现在多种媒介可以进行游戏。

电子游戏融合多种媒介的优势，使得用户获取信息、传递信息、互动交流的方式发生了革命性的变化。元宇宙的本质意义就是电子游戏的再进化，将无数的虚拟信息或游戏故事融合在一起，形成庞大的虚拟社会和经济文化系统，带给用户高度自由的创造体验。在元宇宙视角下，电子游戏几乎融合了所有的传统媒介表现形式，例如语言、文字、图像、声音等，并且随着硬件设备的发展正逐渐延伸至虚拟空间中的体感形式等，因此，游戏的过程就是其内容在多种媒介中不断转换融合的过程。

作为数字时代的一种全新的媒介，电子游戏的特点在于玩家之间的高度互动性与虚拟环境的高度沉浸性，其具有玩家与玩家、玩家与游戏设计师之间沟通的功能，成为一种常见的信息载体，具有游戏与传播双重属性，用户不仅是游戏的个体玩家，也是信息的传播者和创造者，玩家在虚拟空间中具有社交属性，发挥个体的创造力。随着互联网的逐步发展，电子游戏不断优化玩法、交互策略与呈现技术，游戏方式从单机模式过渡至网络多用户联机模式，从文本到语音再到动作、体感交互，从显示器二维呈现到 AR、VR 虚拟空间呈现，游戏的真实性不断提高，用户在游戏空间中的互动行为不断增加，与虚拟游戏世界以及其他用户之间产生了情感沟通，游戏世界中的规则和文化由此延伸到现实生活当中，电子游戏衍生出游戏社区，形成其独特的游戏用户群体和文化，玩家既可以在游戏空间中进行交流，也可在现实世界里进行线下活动，融合多种传统媒介构建出一个融合虚拟与现实的跨媒介系统，在文化传播的过程中，虚拟和现实逐渐融合。

📷 **案例**：ROBLOX 是一个全球化的元宇宙游戏社区平台，用户不仅可以在平台中进行个性化游戏，还可以在平台中参加展览或演唱会。玩家可以根据自己的偏好编辑自己的化身，获得独一无二的虚拟形象，并且玩家之间可以在多种设备中进行实时交互获取信息，形成多种社区或群体文化，如图 7-23 和图 7-24 所示。

1. 全息游戏与跨媒介融合

从 1952 年世界上第一款电子游戏（井字棋）在真空管计算机上运行开始，"电子游戏"这一概念已经有了七十余年历史，纵览电子游戏的发展历程与历次重大变革，其发展不仅是计算机硬件设备与技术的发展史，更是多重媒介在游戏平台的融合史。电子游戏的视觉效果从最初的平面、几何图形式发展至构建于计算机屏幕的 3D、仿真形式，再到如今的 VR 构建虚拟空间并通过不同设备给玩家体感交互，以及未来全息游戏中几乎与现实环境相同的游戏空间，电子游戏的每一次飞跃性突破都蕴含着媒介的融合。随着声音、文字、图

像、场景等元素的加入，游戏已从传统的单一媒介渐渐演变为多重媒介融合的表现平台，在数字时代下，玩家在一款游戏中可以轻松体验多种媒介的独特效用，并在游戏中自由运用，发挥独特的创造力和想象力，通过交互行为去触发游戏中多种媒介的反馈。

图 7-23　元宇宙平台 ROBLOX[①]

图 7-24　ROBLOX 中虚拟形象编辑器[②]

① 图片来源：http://it.sohu.com/a/576610186_121124712，2023 年 10 月 6 日访问。
② 图片来源：http://it.sohu.com/a/576610186_121124712，2023 年 10 月 6 日访问。

随着 AR、VR 等技术和硬件设备的发展，未来的全息游戏将给玩家带来真假难辨的沉浸式体验。在元宇宙视角下，游戏是最为理想的适用平台，其逐渐作为媒介融合的代表产业出现在公众眼前，与此同时，随着技术的发展与成熟，电子游戏逐渐将传统媒介的呈现形式与数字技术融为一体，使其本身成为媒介融合的代表产品，也成为数字时代下一种独特的新媒介。可以预见的是，随着科技的不断发展进步，未来的全息游戏将融合多种媒介的特性构建其游戏世界观以及叙事策略与玩家交互，并通过硬件输出设备即时反馈。

📷**案例**：游戏《辐射》将歌曲播放、收音节目、电视频道等多种传统媒介融合到游戏场景当中，供玩家与之自由交互，如图 7-25 所示。游戏 Grand Theft Auto V 中，玩家可以在游戏构建的虚拟世界中使用点唱机、电视机、手机等多种现实中存在的媒介产生交互，如图 7-26 所示，并从中获取信息，从而在虚拟空间中发挥创造力与想象力，营造自己独一无二的游戏体验。

图 7-25　游戏《辐射》中的电台点播功能[①]

图 7-26　游戏 Grand Theft Auto V 中的电视节目[②]

2. 全息游戏中的跨媒介叙事

相比于单一媒介呈现的故事，跨媒介的故事为受众提供了更加自由、更加广袤的故事

① 图片来源：https://mod.3dmgame.com/mod/135613，2024 年 7 月 19 日访问。
② 图片来源：https://zhuanlan.zhihu.com/p/268563190，2024 年 7 月 19 日访问。

空间,正如詹金斯所说:"故事在多种媒介中叙述,每一种媒介都发挥了自己的独特效用。"

全息游戏区别于传统游戏的叙事方式,其相较于传统电子游戏突破了游戏视角和交互方式的限制,受众通过多种硬件设备对虚拟空间进行多感官的沉浸式体验,由此呈现出叙事的多线索、创作者与受众的身份互换。

由于其平台与呈现方式的特殊性,电子游戏的叙事策略不同于影视节目或文学作品,其故事空间更加具有开放性和创造性,游戏本身就独立创造出一个具有整体规划的虚拟世界,为诸如影视等其他媒介对故事的拓展提供了清晰的路线,游戏本身集合了多种媒介形式,搭建了多个故事世界的叙述切入点。随着游戏的发展,其多种媒介的优势通过再媒介化作品呈现给受众,为其提供了更高的叙事质量。

📷 **案例**:风靡世界的宝可梦 IP 是电子游戏中跨媒介叙事的成功案例,如图 7-27 图 7-28 所示。其构建的庞大世界观为其他媒介提供了广袤的创作空间,并利用多种不同媒介平台的优势加以拓展。电影彰显了宝可梦中角色的性格,动画作品则注重突出主角的冒险经历,而卡牌拓展了电子游戏的玩法,延续了游戏的世界观。

图 7-27 宝可梦 IP 的电影形象①

图 7-28 宝可梦 IP 的游戏形象②

7.3.3 AR/VR 技术与设计话语

AR 技术是指将虚拟影像与真实环境相互融合的技术,其技术手段是将计算机生成的虚

① 图片来源:https://www.163.com/dy/article/E0J2A09405380MR0.html,2023 年 10 月 6 日访问。
② 图片来源:http://k.sina.com.cn/article_1743028057_m67e47f5903300x8tg.html,2023 年 10 月 6 日访问。

拟信息，如视频、文字、图像、三维模型等与现实世界中的环境进行融合、相互补充，进而达到对真实环境的增强，所以被称为增强现实技术。使用 AR 技术可对受众在真实世界中难以体验的视觉信息进行采集和建模，构造虚拟影像叠加在真实环境中，使二者可以同时存在于同一个空间或画面中。VR 技术又称虚拟现实技术，其本质上是一种通过计算机创造出的仿真系统。它通过计算机在数字信息环境里产生的电子信号，模拟现实世界的环境，并通过头显等多种输出设备，把人带入完全虚拟的环境中，通过交互感应设备和虚拟环境产生互动，给人以沉浸式的体验。因为虚拟环境不是我们直接所能看到的，而是通过计算机技术模拟出来的，故称为虚拟现实。AR/VR 技术在数字媒介时代体现出以下特点。

1. 提升交互体验

AR/VR 技术给受众创造出一个没有时间和空间限制的、与真实环境相结合或是完全虚拟的立体空间，让用户可以随时随地地进入虚拟空间并与空间内的信息产生即时互动，极大地增强了数字时代下虚拟网络空间的真实性，为用户带来了沉浸式的体验感，相较于传统数字技术可以更全面、方便地获取所需信息并与之交互。

2. 突破显示屏障

AR/VR 技术利用移动端摄像头、人体信息传感器和头显输出设备等，通过计算机实时建模，将虚拟的空间和内容信息资源呈现在受众的眼前或有机结合在真实环境当中，并且用户可以与之即时互动，其不仅突破了时间与空间的限制，更是突破了以前数字技术在屏幕内二维平面显示方式的限制。虽然 AR/VR 技术创造出的不是真实的现实世界，是通过数字技术展现的虚拟空间，但是其通过实时传输（如位置数据等信息），实现了与真实空间的相互融合，通过语音、动作等人机交互方式极大地增强了虚拟信息的真实性，使得受众在通过身临其境的体验产生沉浸感、真实感的同时产生联想，进而获得与在真实空间内相同的体验感。例如，宜家联合苹果公司推出 AR 应用——IKEA Place，如图 7-29 所示。该应用可将宜家家具或装饰物的 3D 图像放置到用户真实的居住环境中，用户足不出户便可预览家居产品的放置效果。

图 7-29　AR 应用 IKEA Place 的应用效果①

3. 自然的交互行为

过去人们利用键盘、鼠标等设备进行人机交互活动，如今步入元宇宙时代，交互方式

① 图片来源：https://www.ikea.cn/cn/zh/this-is-ikea/newsroom/ruidiantese-pubf942a3fb，2023 年 10 月 6 日访问。

更为自然。现在通过人体本身的交互方式,如动作、语言、视觉、触觉、嗅觉等进行交互活动,用户无须刻意地采取某种方式与计算机产生互动,可以用在日常生活中人际交往之间的互动交流方式与虚拟对象在立体空间中进行交互,并且这种交互是即时的、全面的,极大地增强了用户的交互体验感。例如,由 VR 工作室 Anotherway 开发的音乐游戏 *Unplugged* 基于手势追踪技术,使玩家可以通过佩戴 VR 眼镜,用现实中弹奏吉他的手势与计算机进行交互,如图 7-30 所示。

图 7-30　VR 音乐游戏 *Unplugged*①

4. 沉浸交互体验

AR/VR 技术是全新的人机交互技术,其交互体验感的重要性与革命性不言而喻。无论是虚拟空间的创建,还是与现实环境的无缝融合,其目的都是给受众带来身临其境的真实体验感,使其自然地沉浸其中。AR/VR 技术通过多感官交互通道的方式,实现了受众交互目标与感官体验的融合。例如,德国公司 Feelbelt 研发了新型的触觉反馈设备,如图 7-31 所示。玩家只需将设备穿戴在腰部,便可通过赛车游戏来体验发动机的轰鸣,也可感受到碰撞所带来的冲击感,获得身临其境的游戏体验感。

图 7-31　德国公司 Feelbelt 研发的触觉反馈腰带②

因此,通过分析以上沉浸式虚拟技术的特点,得出将沉浸体验理论应用于数字产品的以下设计要素,使其在 AR/VR 技术条件下符合沉浸体验理论的原则,从而通过产品体验让

① 图片来源:https://www.sohu.com/na/437453899_195134,2024 年 7 月 19 日访问。
② 图片来源:https://www.vrtuoluo.cn/518595.html,2023 年 10 月 6 日访问。

用户产生良好的体验感。

1. 建立体感反馈机制

虚拟空间与真实空间的链接绝不只存在于视觉角度，为了使用户产生真实的沉浸体验，设计者应当全方位考虑用户的感官体验，利用输入设备（如头显等）及时收集用户信息，通过计算机实时处理，再通过输出设备（如手柄、耳机等）进行反馈，从而实现对人体反应的仿真。

2. 采用简洁的交互方式

虚拟空间中全方位的交互方式并不意味着每一个虚拟物体或信息都要对用户的操作进行反馈，事实上，设计者应当合理地设置互动机制，意识到哪些情况适合互动，而哪些情况不适合互动，从而减轻用户负担，让用户不会因眼花缭乱的交互反馈而迷失方向。设计者可以从视觉元素入手，帮助用户学习交互语言，通过设置色调，帮助用户辨别哪些交互是即时有效的。与此同时，要保持互动的简洁明了、方便易识别，可以通过采用较大的文字等方式，使用户获得合理的交互体验。

3. 符合心理预期的画面设计

设计者应当追求虚拟空间或虚拟物体的画面设计各要素协调统一，给用户带来舒适易用的视觉体验，可将画面设计要素分解为排版、图形、色彩、文字四个方面来进行分析设计。

（1）合理的排版和尺寸。

虽然 AR/VR 技术旨在创造虚拟空间或虚拟物体，尤其是 VR 技术的应用，其虚拟空间内的画面是不受限制、无边界的，但是其技术的本质仍然是通过计算机建模来模仿真实世界，所以虚拟空间或虚拟物体的尺寸仍然是与现实世界相同的，因此在设计排版及确定尺寸时应充分考虑现实生活当中的人机工程学尺寸。

（2）适当使用可视化的画面元素。

在视觉原理中，相较于文字，受众更容易通过图像来直观地理解内容及其意图，图像也给受众留下了想象空间，从而激发受众的参与热情，使其产生沉浸体验，因此在虚拟空间的设计中应当适当使用可视化的画面元素，以此增强用户体验感。

（3）适度的色彩搭配。

沉浸式的虚拟产品为了达到引导用户操作的目的，必须突出主题内容，因此色彩的数目不应过多，应当层次分明，便于用户区分主次关系。设计时，可以通过调整色彩的色调、明度、饱和度来拉开层次。色调是指场景画面中色彩的总调性，可以通过使用与总色调产生强烈反差的色彩来引起用户的注意，例如游戏《镜之边缘》（见图 7-32）的场景大多使用中性色调，因此当诸如红色、黄色等明亮色调的引导信息出现时，玩家会立刻注意。通过色彩明度来吸引受众注意力的优秀案例是游戏《地狱边境》，如图 7-33 所示，这是一款以灰阶色彩为画面设计的游戏，在这款灰阶游戏中，画面中偶尔出现的白色信息非常突出，从而引起玩家的注意。

图 7-32　游戏《镜之边缘》利用明亮色调引导玩家操作①

图 7-33　灰阶游戏《地狱边境》②

（4）便于识别的文字。

在虚拟空间中，受众并不会把注意力集中在阅读文字上，因此文字部分的设计应当以言简意赅、简洁明了为理念，在充分表达内容的基础上尽量精简。与此同时，文字部分的设计应该通过调整大小、颜色、字体等方式与整体画面相适应。

7.4　元宇宙设计与创意营销

7.4.1　展览形象

在元宇宙视域下，企业或品牌的展览形象可以通过沉浸式交互、元宇宙双线叙事，线上与线下融合贯通的方式呈现给受众。企业凭借数字技术营造线上的虚拟空间，让受众在其中获得沉浸式的体验，通过空间的系统设计让受众增强归属感和文化认同感，模糊真实世界与虚拟世界的边界，利用诸如 AR、VR、全息影像、人工智能等多种数字技术创造虚

① 图片来源：https://www.soyohui.com/15792/，2023 年 10 月 6 日访问。
② 图片来源：https://baijiahao.baidu.com/s?id=1725336839854481399，2023 年 10 月 6 日访问。

拟展览形象，在线下展览的基础上打造线上云端场景，打造出更为丰富多样的线上与线下融合共生的沉浸式展览模式，收集产品信息资源并建模植入元宇宙，让受众通过元宇宙视角的展览形象全方位了解产品的信息，从而提升展览的沉浸式和交互式体验。

传统的展览活动中，布展往往采用单一的线下模式，难以吸引受众的目光，并且受到空间和时间的限制，一些烦琐庞大的数据信息很难完整地传递给观众，必须对信息进行取舍。军工装备类展览中，部分展览产品由于体积、材质等原因，难以在展览中全方位展示，例如卡车、飞机、航天器等由于场地条件限制，只能采用模型方式代替（见图7-34），从而使得受众不能够直观地了解到产品的信息。

而在元宇宙条件下的展览中，可以对信息完整地进行传递展示，展览产品能够不受空间的限制，全方位展现产品的各项信息，如图7-35所示，给观众带来更直观的信息收集模式，观众可以通过使用VR/AR等技术和硬件设备随时随地地进入展览，并通过语音交互、动作交互、手势交互等多种方式进行全方位的信息了解，身临其境地感知信息，更好地理解信息，增强了体验感、沉浸感，观众本身也是展览的布展者，虚拟空间通过各种方式与观众的喜好进行无缝连接，例如满足观众对于信息个性化的需求，用观众喜欢的方式打造独特的体验感，创造出独一无二的、量身定制的观展模式，让观众成为中心。

图7-34　传统军工展览中的模型展示[①]

图7-35　元宇宙展览[②]

① 图片来源：https://www.sohu.com/a/606477139_267106，2024年7月20日访问。
② 图片来源：https://zhuanlan.zhihu.com/p/442141006，2023年10月6日访问。

7.4.2 推广

传统的推广模式一般采用直观的方式，如投放影视广告、发放纸质广告、张贴宣传海报等，其劣势在于覆盖面较窄，传播方式单一且受限制，而元宇宙条件下的推广模式是全方位、全渠道推广，这意味着营销要全方位地与观众产生联系，使得营销模式更具有互动性。全渠道推广是全程媒体、全息媒体、全员媒体的集中表现，元宇宙条件下的推广可以利用多种社会平台和互联网资源，丰富推广的渠道，实现大众共享。

1. 虚拟体验

沉浸感、体验感是元宇宙营销区别于传统营销的突出优势，因此熟练掌握线上模式虚实结合的特点，立足真实世界，注重消费者的体验，为消费者创造出沉浸式的体验感，品牌才能通过元宇宙进行成功的营销推广。虚拟体验旨在利用 AR 技术突破时空的边界，让消费者通过终端设备进行试穿、试妆等，从而进行品牌的数字推广，其打破了传统线下模式的界限，使消费者不仅是推广内容的旁观者，更是参与者和创造者，品牌通过增强现实的特点为消费者提供更加直观的产品信息，提供理性的购物选择，这种独特的沉浸式数字化体验提升了消费者的参与度和体验感。

案例：玩美公司推出虚拟美妆、线上触摸和试用等服务，如图 7-36 所示，给消费者全新、奇特的体验，从而达到独特的推广效果。

图 7-36 玩美公司推出的 AR 虚拟试妆服务①

2. 数字替身

除了虚拟体验，品牌还可利用数字技术打造其数字替身，在元宇宙中进行品牌推广。数字替身即利用数字化技术创造的智能数字人，虚拟偶像、虚拟代言人相较于真实世界中的代言人拥有更强的可控性，成为品牌的专属形象。首先，数字时代下，Z 世代已经逐渐变为消费市场的主力军，品牌基于数字替身的方式进行产品推广，无疑拓宽了用户群体、交互和营销场景。另外，真实场景与数字替身相结合，构建出虚实相生的推广模式，赋予了品牌 IP 更多的价值内涵，易于被年青一代所接受。其次，数字替身通过声音、动作，以及形象外观、性格内涵等展现出品牌特色，成为品牌与用户进行直接交流的通道，潜移默化地传递品牌理念，进而融入用户的日常生活。

① 图片来源：https://zhuanlan.zhihu.com/p/342715129，2024 年 7 月 19 日访问。

📷 **案例**：屈臣氏推出的虚拟代言人"屈晨曦"采用与用户实时交互的方式进行品牌理念以及产品信息的推广，以独特的方式展现出品牌的定位与特色，如图7-37所示。

图7-37　屈臣氏虚拟代言人"屈晨曦"[①]

3. 虚拟场景

元宇宙营销模式中，虚拟场景旨在通过构建虚拟专区来推广品牌产品的文化内涵，其利用数字技术搭建用户现实生活中或存在于用户想象空间中的虚拟场景，迎合用户的需求，在虚拟世界中传递品牌信息，为用户提供交互式、沉浸式的品牌形象体验，用身临其境的方式呈现品牌文化。同时，虚拟场景还可以利用大数据和云计算技术，为用户提供个性化的体验感，通过分析用户的购物习惯和偏好，精准地提供产品信息，满足用户多样化需求，进而使用户产生对品牌IP的认同感和归属感。

📷 **案例**：奢侈品牌PRADA于2022年在元宇宙平台ZiWU举办了一场虚拟时装秀。如图7-38和图7-39所示，不同于以往的线下时装秀，该活动面向全球观众，用户只需要登录账号就可以沉浸式观赏品牌活动，在虚拟世界中体验品牌文化以及产品。

图7-38　PRADA在元宇宙平台举办虚拟时装秀[②]

[①] 图片来源：https://www.163.com/dy/article/FLF5Q5VT0519H0JE.html，2023年10月6日访问。
[②] 图片来源：http://news.ladymax.cn/202208/08-37049.html，2023年10月6日访问。

图 7-39　PRADA 时装秀用户形象

7.4.3　工具

元宇宙为品牌营销提供了全新的工具，品牌的创意营销在元宇宙视角下有极大的创造空间。

1. 以虚促实

在智能技术和设备的发展下，品牌通过 AR、VR 等技术，构建产品在虚拟空间中的营销逻辑和方式，在元宇宙空间内搭建营销体系，为用户提供与现实世界类似的沉浸式产品体验，从而达到品牌推广和产品引流的效果。例如，通过产品虚拟展览、虚拟试用等革新传统互联网中消费者的单向消费体验，融合线下营销和线上营销的优势，打造用户从观赏试用到消费购物，再到社交分享一体化的线上营销模式，通过新兴技术和社交平台推广品牌产品。再如，通过创建品牌虚拟数字代言人或虚拟偶像，创新与用户的沟通互动方式，从而达到品牌营销的目的。

📷 **案例**：天猫推出以易烊千玺为模板的虚拟代言人"千喵"，如图 7-40 所示，通过虚拟代言人迎合年轻消费者的需求，全面升级了与消费群体的沟通方式。

图 7-40　天猫虚拟代言人"千喵"[①]

① 图片来源：https://m.jiemian.com/article/5019565_toutiao.html，2023 年 10 月 6 日访问。

2. 以实促虚

品牌除了生产现实中存在的实体产品，还可以生产现实中不存在的完全虚拟的产品。品牌可利用在线下市场中积累的品牌效应，在构建的虚拟空间中打造完全虚拟的数字品牌资产和价值，借助新兴的元宇宙平台，构建元宇宙营销场景和全新的虚拟产品，探索和拓展品牌在元宇宙虚拟空间的用户市场。例如，依靠品牌效应营销数字藏品（NFT）。随着年青一代消费群体的崛起以及元宇宙虚拟空间和现实世界的逐步融合，年青一代消费者对于限量稀缺产品所带来的身份认同感的追求与 NFT 区块链技术所特有的"不可替代、不可分割"的特点不谋而合，元宇宙数字藏品为品牌打开了新的销售维度。

📷 **案例**：虚拟设计师 Genkroco 在游戏平台 ROBLOX 中为虚拟化身设计配饰、发型等 NFT 商品，如图 7-41 所示。其设计的一款虚拟发型销量超过 200 万件。

图 7-41　设计师 Genkroco 为虚拟化身设计的发型①

3. 虚实相生

随着元宇宙与现实世界的进一步融合，品牌产品在线上线下、虚拟空间与现实世界的交叉融合，虚实相生的产品营销方式将成为主流趋势。虚实相生即品牌融合元宇宙数字平台与传统线下平台进行营销，做到线上线下双线共生，在虚实相生的营销体系下，实体产品都拥有属于自己的数字化虚拟分身，突破了现实世界与虚拟空间的界限。

📷 **案例**：法国著名品牌巴黎世家（Balenciaga）与热门游戏《堡垒之夜》联名，推出了联名款的虚拟以及实体服装系列，如图 7-42 所示。

图 7-42　巴黎世家与游戏《堡垒之夜》联名款服饰②

① 图片来源：https://www.cls.cn/detail/888421，2023 年 10 月 6 日访问。
② 图片来源：https://www.cls.cn/detail/888421，2023 年 10 月 6 日访问。

7.4.4 渠道

过去，网络营销与传统营销渠道的利与弊的对立非常明显。网络营销渠道的优势是其不受空间与时间的限制，是 24 小时不间断的开放性的营销渠道，在营销过程当中，不论用户身在何处，任何时间都可以看到产品的推广宣传和详细的产品信息，同时由于网络营销不受地域的限制，覆盖范围广，大范围的营销吸引了很多潜在客户，因此成功概率更高。传统营销渠道的优势在于大众可以真实地感受产品，在一系列营销过程中，消费者可以真实地接触产品，对于产品是否适合自身有独特的判断。网络营销渠道的劣势在于无法保证产品的真实性，大众对于产品信息的信任度较低。而传统营销渠道的缺点是由于对人力、物力的大量需求，增加了营销成本，在营销过程中，不仅受到时间的制约，更是面临地域的风险，如果区域内消费者不认可某类产品，那么前期投入成本很难收回。

在数字时代，元宇宙概念的提出为营销渠道开拓了新的道路。随着元宇宙基础技术（如 VR/AR 技术、人机交互技术等）的不断成熟，过去网络营销与传统营销渠道中存在的问题被解决，产品设计师可以通过采集产品信息、建模等手段将产品信息植入元宇宙中，用户通过 VR/AR 技术可以足不出户地沉浸式体验产品。例如，得物 App 通过 AR 技术与产品数据建模，可以使消费者虚拟试衣、试鞋，足不出户就可以体验产品，进而对产品是否适合自己有着准确的判断。同时，节省了人力物力，减少了营销成本，综合了网络营销与传统营销渠道的优势，如图 7-43 所示。

图 7-43 得物 App 推出的 AR 虚拟试鞋功能①

7.4.5 设计衍生品

1. 数字藏品

在元宇宙视域下，品牌的实体商品不仅可以通过虚拟空间的渠道来进行展示或出售，

① 图片来源：https://zhuanlan.zhihu.com/p/148285958，2023 年 10 月 6 日访问。

也可通过区块链技术转变为数字藏品，即实体商品的虚拟衍生品。由于区块链技术的不可分割、不可替代特性，传统的实体商品在转换为数字藏品后就变成了属于用户的独一无二的个性化资产，用户可以在虚拟空间中购买属于自己的衣服、房产、艺术藏品、奢侈品等，满足用户对身份象征和收藏意义的需求。随着消费者群体的年轻化，以"Z 世代"为代表的新一代消费者已逐渐展露出对数字资产的需求，许多品牌商开始衍生其实体产品的数字化商品。

📷 **案例**：奢侈品品牌 Gucci 在其元宇宙展览中，该品牌线下经典的 Dionysus Bag with Bee 包，其数字版本售卖一小时，最终以 475 Robux（相当于 6 美元）出售，然而在出售之后，黄牛开始炒作其价格，一位用户为这款商品支付了大约 4115 美元，甚至比现实中的实体商品还高出近 800 美元，如图 7-44 所示。

2. 虚拟偶像

虚拟偶像本质上就是一个由计算机生成的具有三维立体形象的虚拟人物，是通过建模和实时交互等技术创造的区别于现实的完全虚拟的"人"，其具有语音、表情、动作等多种交互方式。虚拟偶像是元宇宙视域下消费者与品牌建立场景连接的重要媒介，对消费者而言，元宇宙视域下产品营销衍生出的虚拟偶像具有传统偶像代言人很难拥有的陪伴和即时互动功能，消费者可以通过品牌在特定平台构建的虚拟传播场景与之沉浸式交互。虚拟偶像突破了现实空间中时间与环境的限制，具有更广阔的拓展空间，给消费者带来沉浸式体验。

图 7-44　NFT 版本的 Gucci Dionysus 提包 ①

📷 **案例**：推出虚拟偶像已成为各大品牌迎合年轻消费群体的主要举措，例如欧莱雅的虚拟代言人"M 姐"（见图 7-45），花西子的品牌虚拟形象"东方佳人"（见图 7-46）等，虚拟偶像正在帮助各大品牌吸引年轻消费群体的注意力，从而带来可观的消费效应。

3. 虚拟场景直播

数字技术将线上与线下的传播方式统一整合到虚拟平台上，元宇宙作为新型文化传播平台，使得用户与品牌之间的互动更为活跃。在数字化时代，以虚拟场景搭建的线上活动，如演唱会、发布会等越来越受到年轻消费者的青睐，通过计算机建模以及全息影像、绿幕抠像、实时渲染等技术，创造出虚实相生的沉浸观赏效果。同时，元宇宙平台营销模式延伸出的"虚拟偶像+虚拟场景直播"的新型传播方式也逐渐成为各大品牌的主要推广方式之一。

① 图片来源：https://www.d-arts.cn/article/article_info/key/MTIwMDY4NjEwNzODuYWsr3bKcw.html，2024 年 7 月 19 日访问。

图 7-45　欧莱雅虚拟代言人"M 姐"①　　图 7-46　花西子的品牌虚拟形象"东方佳人"②

案例：艺人 Lil NasX 在 ROBLOX 平台举办的虚拟演唱会，平台发布了专辑预告片，并且在活动开始之前，音乐会场地还开设了迷你游戏和其他活动供玩家探索，并在虚拟商店中提供独家商品，例如配饰，表情和 Lil Nas X 的虚拟形象，该虚拟音乐会在两日内收获了 3300 万条观看记录，如图 7-47 所示。

图 7-47　Travis Scott 在游戏《堡垒之夜》中的虚拟演唱会③

第 7 章课件　　　第 7 章习题　　　第 7 章素材

① 图片来源：https://m.jiemian.com/article/5019565_toutiao.html，2023 年 10 月 6 日访问。
② 图片来源：https://baijiahao.baidu.com/s?id=1701532858484840059&wfr=spider&for=pc，2023 年 10 月 6 日访问。
③ 图片来源：https://www.sohu.com/a/476434145_258858，2024 年 7 月 20 日访问。

第 8 章 数字传播时代的设计伦理

设计伦理最早是由美国的设计理论家维克多·巴巴纳克（Victor Papanek）在其 20 世纪 60 年代末出版的著作《为真实世界的设计》中提出的。设计伦理要求在设计中必须综合考虑人、环境、资源等因素，着眼于长远利益，促进人性中真、善、美的发展，运用伦理学取得人、环境、资源的平衡和协同。在数字传播时代，设计对消费欲望的迎合和对资本逻辑的屈服使得设计在"异化"的道路上越走越远，设计功能失度、设计审美异化等问题积重难返，因此亟须重新挖掘人文主义来诠释设计，赋予设计艺术以新的价值方向，重新建构和谐的设计伦理关系，实现人类的和谐发展。

8.1 数字设计的伦理忧思

作为对人为事物、环境的规划和预想，设计通过自身的实践活动来影响甚至改变人与物、人与环境以及人与人之间的关系。然而随着科技的发展，生产力的不断提升和物质资料的充盈，人类为自身打造的环境发生了翻天覆地的变化。这样的变化不仅影响着人们的生活方式，甚至导致了人的"异化"。这不仅是设计的问题也是伦理的问题。在数字传播时代，"由于人们沉溺于数字化的环境，脱离'在场'的社会关系太久，将自己视为纯粹意义的'符号'，……步入纯粹的数字化过程，从而使自己成为片面的人"。在这种背景下，站在伦理的角度来反思设计的目的、价值和责任，反思技术与人类发展之间的关系，从而确立数字设计的原则与底线是更具有现实意义的。

8.1.1 数字设计的可达性：内容分发

数字可达性属于技术与社会群体的范畴，通常在技术需要与大范围用户建立社会联系的场景中有较为重要的影响。在数字传播时代，依托于算法技术的内容分发机制很大程度上决定着数字设计的可达性。

不同于传统的大众传播方式，数字传播方式的显著特征为精准的互动。算法能够根据用户在网上的行动轨迹等私人化信息建立起用户画像，同时对用户现实所处的地理位置、技术环境等进行追踪，再将标签化的信息产品与数据库中的用户画像匹配，从而实现精准投送。在算法技术支持下的内容分发，能够使内容更加精准地到达目标用户，提高内容到达率。因此，数字传播时代的设计者能够更加高效地使自己的作品被潜在消费者所接收，并通过大众传播时代所不具备的互动机制来获得有效反馈，从而进一步明确下一次设计的定位。算法推荐机制也帮助用户从海量的信息中解放出来，更加直接高效地获取其所需要的信息。

但是，这样的内容分发机制对于设计者和用户而言并非只有利好。对于内容生产者，尤其是数字传播时代的设计者而言，一味地依赖个性化内容分发，以用户为导向，可能会导致其作品丧失创新性。对于用户而言，其自主选择信息的权利正在遭受个性化精准推送的全面挤压，受众选择的主体性被工具理性所削弱，使得个人在与智能化分发算法进行复用时存在技术迷思的失范现象。

1. 内容分发机制对设计者的影响

除了"广撒网"式的大面积分发，算法支持下的内容分发机制能够根据用户自身的社交关系网络和社群、社会归属来实现精准的"个性化"信息推送，这提升了数字设计的可达性。当下的数字设计在算法推荐机制的作用下，内容分发的效率大大提升，能够很大程度上实现信息和人的精准匹配。设计者的作品在技术的加持下，能够更加高效地找到其潜在用户。潜在用户的兴趣与设计者产出的内容相契合，就会大大提升内容对用户的吸引力，从而增强用户黏性，有利于实现内容产品的商业变现。在算法的逻辑下，数字传播时代的任何设计者都有可能找到其目标消费者，这在很大程度上激励了设计者的创作行为，并有助于其针对潜在用户进行内容生产，提升内容的吸引力和变现能力。

但算法的个性化推荐本质上是以商业利益为导向、以数据化为原则的，设计者所产出的内容的价值被量化为可见的数据：浏览量、点击量、评论数、点赞数等。算法平台本身的商业性质决定了其在满足受众的内容需求的背后是一整套谋求流量和用户黏性的商业逻辑。为了在数字传播时代激烈的角逐中生存下来，算法平台费尽心力吸引用户的注意力、留住用户。因而，相比于传统的大众传播，数字传播时代里新鲜、猎奇的内容更易被算法推崇。因为现代生活的快节奏、碎片化的阅读时间，以及天生猎奇怠惰的人性，往往使普通大众更加关注简单易懂且夺人眼球的浅显化内容，所以这些内容相较而言更易获得用户的点击和关注，更有助于争夺稀缺的注意力资源。设计者若长期处于算法主导的内容分发的规训之下，会逐渐忘却创作的初心，被桎梏于可见的数据之中，被局限于算法所喜爱的创作风格之下。长此以往，设计者便会成为流量至上的商人，其产出的内容不仅可能丧失创造性，甚至可能满含功利性和贪婪性，真正有深度、有思想的设计越来越少，而哗众取宠、高度重合的作品则屡见不鲜，设计功能的固有规范被打破，其所具备的功能尺度变得模糊而无具体规约，这对于整个设计环境的健康发展和设计价值取向的塑造具有极大的负面影响。

这种负面影响主要表现在两个方面：其一是设计质量的失度。设计者为了追逐流量而一味求新求异，个性的塑造流于表面。而这种过度追求个性化的现象的本质是设计进步的伪意识遏制了现代设计理念的更新。阿多诺在其理论中指出，个性化只是一种表面现象，个性本身会变成一种模式，被纳入商业逻辑中。其二是设计审美的平庸化，即设计原则中的"反思性"被"感官快感"所取代。为了实现售卖目标，通常以刺激、愉悦大众感官为手段，或迎合或诱导大众的基础审美甚至低俗审美。如何吸引更多人的关注、如何制造新的消费需求，成为设计审美的重要环节。受制于市场利润的设计审美需要考虑消费者基数，舍弃"伦理意义"而找寻与大众消费群体相匹配的"感官快感"，由此造成设计审美理论主旨、话语方式和评价机制的平庸化。平庸审美虽然从某种意义上体现设计的包容性和民主

性，但由其造成的审美低劣问题也会出现。一方面，设计师在设计实践中针对审美的思考被市场大局过度压制，被迫进行调和、折中；另一方面，调和、折中所形成的平庸审美将消费者置入被动、单调的审美境地。设计审美的恶性循环既不能较高程度地满足消费者精神愉悦的需求，也难以促进设计审美的提升。

2. 内容分发机制对用户的影响

数字时代的一个悖论是海量信息的表象和信息匮乏的实质。互联网上的内容之多，远超出了用户所具备的注意力，人们难以从信息的汪洋大海中打捞出自己真正所需要的内容。威尔伯·施拉姆曾就受众对传播媒介的倾向性选择提出了媒介或然率公式，即选择的或然率=报偿的保证/费力的程度。该公式说明：受众满足程度与费力程度成反比，满足程度越高，其费力程度越低，则或然率就越大，受众也就越倾向选择这种媒介或信息。算法推荐机制的出现和运用提升了媒介或然率，让用户有了应对信息过载的工具。

但是，接受算法推荐也就意味着用户将获取和处理信息的自我决策权进行了部分让渡。在这个过程中，用户的信息消费不断被算法推荐的数据碎片化豢养，个人的信息消费习惯进入异变的态势。在以用户通过点击、阅读、评论、分享等行为来主动表达的兴趣爱好为唯一标准时，算法平台的"个性化推荐"是"伪个性"的。注意力碎片化让浅显夺目的内容更易受到用户关注，长此以往，需要深度阅读和思考的内容被算法"屏蔽"，越来越多的低俗、猎奇的内容被不断推送，于是用户就更难接触到优质信息，最终导致"劣币驱逐良币"。

在全球一体化和高速运转的现代社会，人类审美活动已经逐渐趋于日常化、生活化，各种新兴的数字设计产品不断涌现。但受到内容分发背后商业逻辑的影响，审美元素正呈现出快节奏、娱乐化、碎片化的倾向。若用户长期被算法把关下的内容分发所"喂养"，缺少真正具备深度和价值的设计内容的熏陶，那么用户对于设计产品的审美能力也会随之降低甚至丧失，导致审美降级。例如，互联网上的"审丑狂欢"便是在抖音、快手等短视频的算法推荐机制之下滋生的。一些在短视频平台一夜爆红的网络"丑角"引发大批网民的模仿，这些模仿的二次创作被算法不断重复推送给此前点击观看过相关内容的用户，形成一场"审丑"的网络狂欢。在"审丑"过程中，深层次的理性精神被抛弃，感性日益成为"审丑"的主导内容。在内容分发机制影响下，用户审美能力的降级反映的是社会主流价值观凝聚力的下降，这对社会共识的形塑和社会长治久安都会产生一定程度的负面影响。

除此之外，算法推荐所依赖的用户画像是通过数据标签实现的，而数据标签体系的建立会助长刻板印象的产生，不同层级的设计产品被推送给不同阶级的用户，这将加剧阶级固化，不利于整个社会民主和协商之风的形成。

3. 内容分发的应对之道

算法支持下的个性化推送是数字时代内容分发方式的一场革命，实现信息的个性化精准投递、帮助用户从海量信息中筛选需要的内容是其吸引用户并持续占领市场的根本原因。因此，算法推荐机制是信息技术发展至今不可逆转的潮流，算法已经成为当前互联网运行不可或缺的"基础设施"。虽然当前的算法仍存在诸多缺陷并产生了一定的负面影响，但若要因为这些负面影响而从内容分发中摒弃算法的参与是片面的。探讨算法带来的问题并

非为了将算法封存。相较于算法本身,更加应当将目光聚焦于算法背后的评价体系、价值导向和设计原则,以此来为算法推荐技术在公共利益和商业利益、个人价值和技术价值之间的平衡寻找更多可能性。

(1)调整内容分发机制,协调工具理性和价值理性。

马克斯·韦伯(Max Weber)提出了工具理性和价值理性。工具理性就是通过实践的途径确认工具(手段)的有用性,从而追求事物的最大功效,为人的某种功利的实现服务。而价值理性则是行为人注重行为本身所能代表的价值,即是否实现社会的公平、正义、忠诚、荣誉等。它所关注的是从某些具有实质的、特定的价值理念的角度来考量行为的合理性。工具理性符合现代社会的发展速度,能够促进人类经济的发展,但是过度推崇工具理性可能会导致技术凌驾于人之上,社会发展桎梏于技术牢笼之中。内容分发机制中的算法推荐技术被赋予了权威合法性,很多算法被贴上"中立""客观"的标签,构建出自身合法性的神话,将用户的一切社会行为量化,用户很容易被算法控制,不再是传播主体,而沦为技术的客体。

因此,为了获得长远发展,算法平台应当继续坚持技术创新,通过技术升级弥补当前算法存在的缺陷。目前,推荐系统的主要推送指标包括用户的社交关系、基本信息以及浏览记录。因此在设计推荐系统的算法模型时可以加入用户满意度、内容影响力、专业品质、时效性等指标,向用户呈现那些重新加权的复杂结果。推送的结果可以帮助用户发掘更多有价值的信息。同时,应当积极协调工具理性与价值理性之间的平衡,避免算法主导的工具理性凌驾于价值理性之上。要注重对正面价值观和审美观的传播与弘扬,拓宽对用户需求的定义,从客观层面将人类的多元化信息需求考虑在内,推送多元优质内容,对于用户画像的分析要减少低俗、过度娱乐化的内容,突出用户的正面兴趣点,给予用户正向的价值引导。在这个过程中,引入人工干预,以弥补人工智能的不足,人为剔除不良信息,增加符合社会价值追求的高质量内容有序分发,主动承担起企业的社会责任,关注人的全面发展,引领社会价值思潮。

(2)坚守数字设计底线,坚持内容为王。

设计活动及其产品的价值内涵会因时因地而有所变化,但设计应该遵守的原则具有普遍性、恒常性。设计者应当坚守数字设计的原则和底线,贯彻实用、经济、美观三条基本原则,不应过分被注意力经济所裹挟,为了追逐点击量、浏览量等数据,一味地迎合受众的喜好,而忘了设计的初心以及设计应当呈现的社会价值。算法推荐技术的不完善受制于当前的技术发展水平,但设计者产出的设计和作品百花齐放也能为内容分发机制提供更多的可能。信息过载的背后是信息匮乏,用户被不断推送的同质化内容淹没时也渴求新的、有价值、有创意的内容,而这些内容除了需要算法推荐机制的完善,归根结底还是产自内容生产者。设计者应当努力平衡"利"与"义"的关系,致力于提升设计品位、推动设计健康发展。

(3)提升信息消费素养,培养审美品位。

作为内容消费者,用户仍需提升自身信息消费的素养,即提升筛选有效信息的能力,提升对内容价值的判断、解读能力,做内容消费过程中的自我把关者,有意识地拒绝低俗

内容。除了被动接收算法机制所推荐的内容，用户还应积极主动地利用网络上开放的海量资源，发掘和欣赏多元内容，打开思路，跳出自身局限的审美偏好，并通过观赏经典设计作品来培养和提升审美品位，从而提高辨别低俗浅显作品的能力，让更多的优质作品被看到。同时，应该充分认识到，以兴趣为导向的信息推送方式相比于其他方式而言更易令人沉迷其中，用户应当有意识地通过时间管理、培养其他线下兴趣爱好等方式将对自己的控制权收回到自己手中，专注工作、学习，享受休闲时光，丰富个人生活。

8.1.2 数字设计的系统可信性：数据隐私

随着技术的发展，互联网早已不再是匿名狂欢的场所，用户在云端的一切行为都会被追踪和记录，大数据技术将这些海量数据采集并存储起来形成庞大的数据库，用以服务人们的生产生活，展现出数据经济的优势和便利。但是，与之伴生的是用户的个人信息安全和隐私保护问题。

当前，隐私问题主要表现为用户与技术之间的抗争。平台为了获取商业利益过度采集和滥用用户数据，在大数据的"全景敞视"之下，技术让隐私无处可藏。而用户在为个人隐私安全担忧的同时，被迫用自己的隐私换取更加便利的用户体验。在这样的矛盾中，用户在数据隐私的保护上处于弱势地位。

基于此，为了更好地保护个人隐私，加拿大渥太华省信息与隐私委员会前主席安·卡沃基（Ann Cavoukian）提出了隐私设计理论，强调事先积极预防胜于事后消极补救，主张从一开始就将个人信息保护的需求通过设计嵌入系统之中，成为系统和商业实践运行的默认规则，给予个人信息全生命周期的保护，以实现用户、企业等多方共赢。

1. 数据采集的透明性

1785年，英国哲学家杰里米·边沁（Jeremy Bentham）为囚犯设计了一种圆形监狱。在边沁的设计中，"（监狱）中心是瞭望塔，所有囚室围绕着中央监视塔，囚舍有两扇窗户，一扇面向瞭望塔，另一扇则用于通光。中心瞭望塔上的看守对囚犯可以一览无余"。圆形监狱的设计让囚犯永远处于被凝视的状态，而信息的不对称使之无法得知自身是否被监视。法国哲学家米歇尔·福柯将边沁设计的"圆形监狱"发展为"全景敞视主义"来类比现代社会的权力运作。全景敞视是现代控制型社会的自我镜像，它通过最微小的权力操控与空间配置将身体的所有行为规约于最细致的训诫之下，而执行这一权力的监视机构则遍布在社会所有的"毛细血管"中。数字传播时代，大数据等技术对用户数据的记录与收集让用户无时无刻不处于技术及其背后的商业平台的全景敞视之下，这样的数字监控不易被察觉而又无孔不入，数字空间成为所有人都无法逃离的新型全景敞视空间。

打破技术操纵下的全景敞视监狱的关键在于对数据采集背后的受益者进行约束，提升数据采集的透明性。互联网公司深谙用户数据的经济价值，但随着用户隐私保护意识的觉醒以及各国相关法规的出台，互联网公司不得不拟定一系列隐私政策来进行自我约束，以期在最少侵犯个人隐私权益的基础上，获得最大的商业利益和数据价值。这种看似公正的隐私政策背后依旧是平台与用户之间的不对等关系。首先，长达数页的用户条款在碎片化

阅读的时代并不会被所有用户仔细阅读，并且网络用户的法律意识良莠不齐，大部分用户无法辨别条款中是否有侵犯自身权益的内容存在；其次，拒绝接受这些隐私政策意味着用户无法使用该平台，而随着部分互联网公司的壮大，人们的日常生活已经无法离开一些应用平台。因此，用户看似有着自主选择授权与否的权利，但其实用户别无选择。

在这样的背景下，提升数据采集透明性的第一步就是要确保用户的知情权，这样的知情权不是建立在简单机械地写入隐私条款中，而是要将以简洁、清晰、易懂的方式告知用户隐私政策摘要及隐私权限调用目的纳入平台的设计之中。根据我国工信部印发的《关于开展信息通信服务感知提升行动的通知》，互联网企业必须告知用户的内容中应当包括已收集的个人信息和与第三方共享的个人信息基本情况，包括与第三方共享的个人信息种类、使用目的、使用场景和共享方式等，这些信息需被设计在 App 二级菜单中，以方便用户查询。在实现第一步的基础上，还应让用户拥有隐私获取和共享的"关闭权"，设置明显、有效的隐私授权关闭按钮，以此来改善用户在个人隐私保护中的弱势地位。

在技术应用与设计方面，新开发的区块链技术有可能被应用于提升数据采集透明性上。将匿名用户信息放置在区块链上，由企业主体和用户分别持有链块的一部分，只有这两部分链块结合时，才可以授权访问用户隐私。这种技术要求区块链必须不被任何组织或个人控制，对于其在隐私保护方面的应用，目前还处在初步探索阶段，但它已经被认为是一种可行的技术趋势。

提升数据采集的透明性需要互联网公司确立以用户为中心的平台设计原则，提升用户的自主权，如此才能在数字传播时代激烈的角逐中取得长足发展。

2. 数据存储的安全性

大数据时代，各类数据信息已经成为重要的生产要素和基础性战略资源，蕴含了社会价值和经济价值属性，因而信息存储安全的重要性与日俱增。但在存储数据的过程中，会由于各种外界因素或者操作不当等造成数据的泄露，从而危及信息存储的安全，给用户的个人隐私乃至各国的经济运行、商业伦理、文化安全、社会安定等诸多方面造成威胁。

（1）信息安全攻击。

黑客利用企业的技术漏洞入侵企业系统是导致个人隐私与企业机密暴露的首要原因。以营利等为目的的职业黑客，专门在未经许可的情况下载入对方系统。由于现有的安全防护措施的不完善，使得一些隐藏在大数据终端的木马病毒有机可乘，给企事业单位及数据服务商带来了巨大的安全危机。信息的泄露使得大量有价值的信息外传，造成了很大的经济损失。

（2）个人信息的泄露。

用户在网络上的行为会产生诸多关于用户的数据信息，如网购过程中的资金、社交平台实名登记的个人资料等。这些信息都存储于大型的数据库中，一旦发生数据泄露，就可能给用户和平台造成相应的财产损失，甚至触发重大政治事件。2018 年初春，一家名为"剑桥分析"的公司窃取了超过 5000 万名 Facebook 用户的数据信息，通过算法建构用户画像并设计软件程序，进而预测和干涉选民的投票意向和行为。这一用户信息泄露事件不仅使 Facebook 遭受了严重的经济损失，更影响了美国总统大选的公正性，产生了极为恶劣的社会影响。

（3）网络设施的漏洞。

网络的安全性直接关乎数据存储的安全性。软件本身的漏洞以及网站管理者的疏忽都会造成网络漏洞。

为了保障数据存储的安全性，必须提升技术水平，建立一个健全的大数据安全管理体系，对存储数据进行加密和备份，以技术升级来应对数据存储过程中的安全威胁；完善法律法规，从立法的角度减少数据窃取行为。除此之外，还应在平台设计中加强实施和落实"被遗忘权"。"被遗忘权"（right to be forgotten）也被称为"删除的权利"，是隐私权在互联网时代延伸出来的一种新的权利类型。欧盟是较早从立法的层面考虑对公民被遗忘权的保护的，科技的发展使个人数据的使用权或控制权已从数据主体旁落他人。加强被遗忘权的初衷是希望数据主体能重掌控制权限，强调对个人信息的自我控制，从而保障数据主体可以自由处分其个人信息，能合理对抗他人对其信息的收集、处理或使用。因此，互联网公司在更新迭代其网络平台时，应当将"被遗忘权"纳入设计之中，让用户享有从平台上乃至整个互联网上删除其个人数据的权利，让用户重掌个人数据的主导权，最大限度地保护用户的数据隐私。

数据是数字传播时代的重要资产，对数据隐私的保护程度体现的是数字社会的发展水平。贯彻隐私设计理论，将保护数据隐私纳入各类平台的设计原则之中，不仅是为了保护企业自身的经济利益，更是其社会责任的体现。

8.2 技术话语与智能创意

人类文明的进程中总是伴随着技术的不断变革，而每一次技术的重大变革也会带来人类文明的飞跃和技术话语的重塑。技术话语分析认为不能仅仅从工具客体的角度来理解技术，应当把技术理解为一种福柯意义上的知识型。技术话语作为社会现实的投射形式或者反映了政治、经济和社会本质的科技图景在社会变革中起着作为隐喻和认知框架的关键作用，强调技术话语作为一种认知图谱与社会结构和社会实践的相互作用，正是"技术话语使技术在现代社会运作过程中发挥了中心性的作用"。

随着技术的发展，传播形式从线性文字转向图像和视频，权力话语也发生着相应变迁。互联网技术凝成的声音、图像、视频及其平台，营造了一种强势的技术逻辑，它不单单是一种媒介载体、工具使用、文化现象或产业类别，已逐渐发展成为一种广泛勾连宏观、中观、微观生态因子的生态系统。作为一种新的技术媒介，互联网改变着内容的生产与消费，生成着属于自己的业态模式和社交文化生态，也构建着其独特的技术话语形式，弥合着文字、图像、声音、文化、生态等多元要素传播和叙事的边界。

创意产业的发展也在技术的不断升级中被驱动。从报纸、电视到智能手机，从博客到自媒体、视频直播，从智能推荐到机器人撰稿，移动互联网、云计算、人工智能已经从根本上改变了人们如何制作、如何分发、如何获得、如何体验和消费娱乐媒体、新闻资讯等内容。诞生于互联网背景之下的新兴技术被越来越多地应用于创意产业中，并凭借其更符

合互联网逻辑的技术话语形式一路高歌前行,掀起了智能创意设计的热潮。

人工智能、大数据、物联网、云计算、区块链等新技术在创意设计中的应用,不仅丰富了创意设计的创作形式与手段,也重塑了创意设计产业的业态与价值链,推进了创意设计内涵的变革。这种变革塑造了数字时代下以设计为核、技术为体,协同多学科、多主体、多媒介,实现需求发掘、内容生产、手段更新的设计新形态,形成了设计4.0时代的智能创意设计,文化创意产业也随之发生变革。

8.2.1 智能创意赋能设计

伴随人工智能技术的应用与数字制造技术成本的下降,智能创意设计形成了内容无比丰富、无比密集快捷的数字化、智能化网状文化创意产业体系。移动互联网技术则通过与可便携终端设备的结合,将创意产业链的价值放大。通过复杂场景感知、人机协同情景学习与混合增强智能的运用,提升创意阶层的内容创新水平及效率。在创意端,人工智能主导的文化创意产业科技创新生态系统里,创新主体与外界环境之间始终保持着开源创新的姿态。大数据驱动的人、机、物三元协同,不断进行着机器学习、知识循环、开源开发、智能传递,以维持创新活动的开展和资源的补给。多元化的信息来源和载体渠道的智能共融,使创意表现不再拘泥于单一或者若干媒介的简单组合。不同于传统媒体"一对多"的泛化线性传播,大数据等技术的不断扩展,使即时性、精准性的受众定向成为可能。人工智能的深度学习与精准的受众定向为信息与内容生产者提供了精准信源,塑造了智能化的创作与想象空间。在运营端,人工智能智能识别能力的增强与大数据挖掘的深度应用使智能创意产品实现个性化、精准化匹配,推动精准传播,提高内容到达率。同时,即时性、交互性的媒介特点也增强了用户参与生产的主观意愿。用户不仅主动选择内容进行控制反馈,也对不同的媒介组合进行重组融合,借由智能平台丰富智能创意。在营销端,创意传播的场景化实现了与消费者实时场景的智能匹配,全场景的智能创意提供的不只是基于受众行为的精准预判,还基于"拟态环境"消费者需求的共情。数字技术带来了全新的数字创意文化体验方式与数字化展示载体,推动从内容单一轨道向"技术+内容"的双轨跨界融合发展,提升了用户体验,增强了用户黏性,辅之即时、高效的智能化反馈,让智能创意的再生产良性循环得以实现。

人工智能已成为设计的新维度、新要素,是新的设计范式下的主要驱动力,为创意设计的转型升级提供了新的机遇,但也伴随着新的困境。

8.2.2 智能创意的困境

正确认识智能创意,不仅要看到其为设计行业带来的突破性发展,还需要关注其隐藏在背后的困境。人工智能的智能创意创作行为与审美行为有助于人的自主性创新与创意的激发及高效率的实现。但人工智能的过度使用可能会降低创意主体参与的广度与深度,继而带来创意水平、认知水平、审美水平的下降。

1. 版权困境

创意的独创性使它区别于公有领域思想，它是一个新颖的、尚未被人所识的、未被充分认可的想法，独创性和新颖性赋予创意以价值。当前，人工智能设计的原创性仍存在较大争议。与设计者自主产出的创意不同，人工智能技术加持下的智能创意是通过大数据进行深度学习、整合后的产物，其中不乏对数据库中已有作品设计风格的模仿、设计元素的拼贴等。由此产生的智能创意是否为原创、是否构成侵权的问题难以定性。因为现有法律并不保护画风等抽象的创意，保护的是作品呈现出的具体元素，比如不能直接复制别人绘画中出现的人物。如果人工智能的创作高度抽象，让人看不出其"参考"的具体作品，那就很难界定侵权。目前人工智能技术发展变化较快，素材选取随机性较强，糅合方法越发具有模糊性，"抄袭"的痕迹也容易从技术角度规避，即便原作者从作品中可以看到自己作品的"影子"，也会在取证和举证方面临困难。

2. 创意困境

人工智能产业未来将会满足人们在衣食住行等物质需求方面的生产，但需要沟通与满足人们精神需要的文化创意行业则更应发挥与彰显人类的智慧。但现实趋势是，人工智能正在加速进入以精神生产为核心的文化创意产业领域，创意设计的独特性和原创性正逐渐被标准化和技术性所取代。设计者越来越少，能够经受住时间考验的经典作品也越来越少。一方面，文化创意产业领域的重复性工作将越来越多地被人工智能所代替，会导致大量低端的创意工作者失业；另一方面，原创作品被人工智能学习、模仿而难以维权的现状极大降低了设计者的创作热情。若原创性得不到保护，那么整个行业的创造性都将呈下降趋势。

智能创意基于大数据的自动化内容生产也存在风险。从数据本身来说，数据样本的偏差会导致"以偏概全"的问题，数据来源不清则隐含了侵权风险，而被污染的数据则会导致信息内容的污染；从数据利用来说，数据解读由于算法的不同会带来偏差，也存在解读的随意性与简单化，而且当数据与算法成为利益博弈的手段时，就会存在数据的误用与滥用，甚至受到数据使用者价值导向和利益的驱动。

3. 伦理困境

大数据、人工智能技术重塑文化创意产业链的同时也引发了人文伦理问题的反思。文化创意企业在资本与利益的驱使下，可能会过度追求经济效益最大化而忽略内容品质与价值选择。智能创意在自主设计过程中执行的是人工智能的评判标准，即利益最大化，这样的标准缺失了创意设计的人文关怀和社会价值，其中可能还暗含着程序设计者的价值取向和个人偏见。技术人员与文化创意阶层无法在第一时间对抗人工智能存在的偏差，如何让人工智能习得人类社会的是非好坏的常识和价值判断标准变得尤为重要。联合国教科文组织和世界科学知识与技术伦理委员会联合发布的《机器人伦理初步报告草案》也强调了机器人需要尊重人类社会伦理规范，将特定伦理嵌入人工智能系统刻不容缓。

人工智能具备自主决策、自主创造的特性。人工智能的行为后果责任归属问题和作品权利归属问题在当下尚未有定论，人工智能生成内容在著作权法中的定性将成为亟待解决的难题。

8.2.3 智能创意的破局之道

为了智能创意产业的健康良性发展,针对当下面临的困境,应当有意识地从内部和外部寻求破局之道。

1. 转变人机关系

智能创意生产具备智能、高效的优势,这是传统设计者所无法比拟的。因此,设计者不应该只是一味地将人工智能作为竞争对手,而应该转变思路,挖掘自身的不可替代性,开发新的赛道。未来的智能创意在经过不断迭代升级后,不再是复制、粘贴的抄袭,而是在深刻学习的情况下形成自身独有的素材库。其中的素材可以通过不同排列组合,形成不同的作品供筛选使用。这些作品呈现的多是设计技巧,但"不够人性化"。而设计者的作品则除了创作技巧,还可以呈现人性化的思考表达。

设计者还需要提升自身技术素养,实现人机关系从竞争向合作的转变,让人工智能协助完成一些规则单一的、机械性的工作内容,如耗时巨大且没有任何创意可言的工作,从而提升工作效率。随着人工智能的发展和介入,传统设计过程已经逐渐发生变化。设计者不再是通过用户抽样去寻找需求、给出一个解决方案,而是介入产品的整个生命周期中,在用户的实际体验过程中不断地再设计、再优化,从而给用户带来更加个性化的服务体验。因此,设计不再是产品生产链路中的一个节点,而成为以用户为中心、人工智能赋能的设计循环,贯穿整个产品生命周期。

2. 完善治理体系

人工智能在创意产业领域的发展不只是一个技术问题,更多的是一个文化、社会、政治交融的综合问题。针对目前存在的版权困境、创意困境和伦理困境,需要建立一个完善的治理体系。产业内外联动,打造一个基于动态、多元、智化的治理理念,利用人工智能技术构建文化创意产业精准"善治"的能力。基于经济绩效、创新绩效、社会绩效与文化绩效的目标追求,提升动态治理与风险及责任控制能力,打造一个公平、开放、移动、高速、智能的 AI 精准治理生态。该体系应由政府主导,以文化企业为核心主体,行业协会、媒体组织、消费者与智能机器广泛参与,形成创意、生产、运营、监督与治理的多元协作体系,让智能创意实现在人类可预警、可治理与可控范畴内的健康、高效发展。

艺术与设计在过去是具有创造力和情感的人类的独特技能。而今天,人工智能技术也试图辅助人类完成艺术设计。社会和科学的进步提升了人类设计师的设计能力,也为人工智能提供了学习人类设计、辅助设计的机会。在未来,人机协作模式下的智能创意产业势必产生更多可能。

8.3 数字传播时代设计的包容性

信息技术的快速更新迭代,在给人们的生产生活带来诸多便利的同时,引发了诸多令人忧虑的现象,数字鸿沟和信息茧房便是其中的两大代表。

数字鸿沟（digital gap）的概念是从"知沟理论"发展而来的。1999年，美国国家远程通信和信息管理局在《在网络中落伍：定义数字鸿沟》中首次对数字鸿沟进行了界定，认为数字鸿沟是信息富有者与信息贫困者之间的鸿沟，包括不同国家、人群等层面，也可译作"信息鸿沟"。数字鸿沟主要指国家与国家和社会内部之间在信息通信技术发展和应用上的差距。这一概念形象地揭示了人们在信息通信技术连接、使用和素养上的不同。其具体内容表现被划分为A、B、C、D四个方面：A（access）指人们在互联网接触和使用方面的基础设施、软硬件设备条件上的差异，经济地位优越者在这方面有着突出的优势；B（basic skills）指使用互联网处理信息的基本知识和技能的差异，而这与教育有着密切的关系；C（content）指互联网内容的特点、信息的服务对象、话语体系的取向等更适合于哪些群体使用和受益；D（desire）指上网的意愿、动机、目的和信息寻求模式的差异。在数字传播时代，数字鸿沟主要表现为代际鸿沟、银发数字鸿沟、城乡数字鸿沟和反数字鸿沟等。数字鸿沟的存在意味着信息时代的阶级差距、代际差距等可能会越来越大，不利于社会经济的发展，更不利于实现社会的公平正义。

信息茧房（information cocoons）是随着数字时代的个性化信息服务的逐步兴起而被提出的概念，最早由美国学者凯斯·R.桑斯坦（Cass R. Sunstein）在《信息乌托邦——众人如何生产知识》一书中明确进行了界定，指公众关注的信息领域会习惯性地被自己的兴趣所引导，从而将自己的生活桎梏于信息的"茧房"中。在桑斯坦提出信息茧房前，早在20世纪90年代，美国学者尼葛洛庞帝就在他的《数字化生存》一书里预言了数字时代个性化信息服务的可能，并将之命名为"我的日报"。虽然桑斯坦提出信息茧房概念时，"我的日报"尚未真正实现，但他已经对此产生了担忧。当下，随着算法推荐机制在各大网络平台的应用，信息茧房越来越受到学界乃至整个社会的关注。人们在轻松享受算法过滤之后的内容的同时，面临着成为算法"囚徒"的风险。人们被囚禁于同质化内容的回声室中，不断强化固有认知，进而产生个人认知偏执的现象。而当一群有着类似认知偏执的人聚集在一起时，则会导致群体极化，最终可能会造成社会共识撕裂的严重后果。

数字传播时代的这些负面影响昭示着人的认知、判断与决策正在受制于技术，人的社会位置也会因算法偏见、歧视以及其他技术的负面影响而受到禁锢。因此，为了降低技术对人全面发展的负面影响，需要在数字设计中更加注重人文关怀以及技术的公平问题，增强数字设计的包容性。

8.3.1 数字设计的兼顾性与适用性

古今中外，文明社会总是展现出一种强弱并存的分化状态，伴随着人类社会生活对互联网平台、数据、算法的依赖程度与日俱增，与传统弱势群体相互关联而又相互区别的"数字弱势群体"出现。技术的发展使生产方式发生变革，生活方式随之更新，但是这种进步与发展并不会自动均匀地普惠至每一个社会成员，而是有赖于社会成员主动学习、掌握与之相关的技术和知识。但社会的快速发展和个体所拥有的资源及其学习能力的差距使得数字鸿沟越来越大。因而在数字传播时代，设计应更加注重兼顾性和适用性。在设计过程中

从人类发展和社会公平的角度审视数字鸿沟，考虑不同用户的不同需求，一定程度上向弱势群体倾斜，使其更好地跟上时代发展的步伐。

据中国互联网络信息中心（CNNIC）发布的第50次《中国互联网络发展状况统计报告》显示，2022年上半年，我国互联网基础设施建设不断加速、数字适老化及信息无障碍服务持续完善，推动我国网民规模稳步增长。截至2022年6月，工业和信息化部已组织完成对452家网站和App的适老化、无障碍化改造和评测，不断贴近老年人和残障人士的应用需求，帮助特殊群体共享信息化成果，让智能生活有温度、无障碍。

1. 完善适老设计，弥合数字鸿沟

截至2022年末，我国60周岁及以上老年人口28004万人。预计"十四五"时期60周岁及以上老年人口将突破3亿，我国将从轻度老龄化进入中度老龄化阶段。但与老龄人口数量不匹配的是，截至2022年6月，我国60岁及以上非网民群体占非网民总体的比例为41.6%，较全国60岁及以上人口比例高出22.5个百分点（根据国家统计局《第七次全国人口普查公报》推算）。这些数据体现出社会对于被数字化遗落在后的老年人的关怀亟须加强。

随着人口老龄化现象日趋严重，市场对适老产品和服务的需求也日渐瞩目。老年人对数字生存的难以适从在媒体的曝光下被社会所重视，越来越多的企业开始开拓适老化这片蓝海市场。

当前很多App开发了适老版本。微信作为一款全民App，也为老年人推出了专属的"关怀模式"，如图8-1所示。微信最初的崛起，就是凭借其简单易懂的操作吸引了一大批大龄用户，但随着用户的不断增多，迭代更新愈加快速，界面操作日渐繁复，对于老年用户也愈加不友好。而关怀模式的推出则是将微信中有利于老年用户的功能集为一体，帮助老年用户实现一键操作。

图 8-1　微信关怀模式[①]

① 图片来源：https://tech.cnr.cn/techph/20220407/t20220407_525788291.shtml，2023年10月7日访问。

其实在推出关怀模式前，微信就已经在做一些适老化的尝试，如支持大字模式，支持用户自主调节字体大小；双击聊天界面的文字，即可放大全屏阅读；聊天支持语音输入、语音通话、视频通话；支持用户管理发现页面，保留常用功能，关闭不需要的入口等。这些功能的设置理论上是便于老年人使用微信的，但其设置方式复杂，开启入口不明显且分散，导致实际上并未达到帮助老年人的效果。而关怀模式的一键切换很大程度上满足了老年人的需求，能够帮助提升用户体验。

微信的适老化切换模式为"内嵌式"，即适老化版本可在App内部切换。切换方式一：打开微信→我→设置→关怀模式；方式二：打开微信→搜索"关怀模式"打开；方式三：在聊天对话框中输入"#关怀模式"发送给对方，对方点击后即可开启关怀模式。多样便捷的开启方式使适老化能真正服务老年人。关怀模式的功能主要是使微信的界面文字更大、色彩更强、按钮更大。除此之外，还增加了"听文字消息"功能。这些功能从可感知性、可操作性、可理解性等多方面适应了老年人的使用需求。老年群体的视力相对较差，基础版本的微信让老年人面临着聊天时难以看清文字内容、功能按钮色彩饱和度较低而难以辨认等问题。文字更大、色彩更强从界面设计上提升了老年人使用微信时的视觉舒适度，更好地满足其社交聊天的基础需求，优化了可感知性。老年人行动较为迟缓，手指的灵活程度相对较差，按钮更大能够帮助减少误触，提升了可操作性。过去有利于老年人的功能操作较为复杂多样，而关怀模式有明显的提示，开启简单，提升了可理解性。该模式下专属的"听文字消息"功能，只需要点击一次文字消息就可以将其转换为语音播放，考虑到了部分文化程度较低的老年人的需求，体现了人文关怀。

总体而言，微信推出的关怀模式在适老化版本切换、适老化页面设计上做得比较完善，但在适老化功能定制、纯净体验等方面仍需进一步提升。尤其是在关怀模式下，微信朋友圈、订阅号消息推送页面仍有嵌套广告，这与工信部发布的《移动互联网应用（APP）适老化通用设计规范》中严禁出现广告插件和诱导类按键等的要求相违背。

虽然当下各类数字产品的适老化版本仍不完善，但是已经迈出了尝试的第一步，通过数字设计为老年人赋权增能，让银发数字鸿沟不再难以逾越，让老年用户也能享受数字红利。

2. 兼顾残障群体，释放设计温度

截至2020年，全球共有6.5亿残疾人，约占世界总人口的10%，其中80%分布在发展中国家。智能终端及互联网产品已经成为社会关系网中的重要枢纽，它们所提供的无障碍服务的好坏，将直接决定残障群体是否能够顺利地融入数字世界。因此，数字设计需要兼顾残障群体，贯彻无障碍设计理念，帮助其跨越数字鸿沟。

"无障碍设计"这一概念产生于20世纪初期，由联合国组织于1974年正式提出：需要建设包含健全人、老弱病残等在内的所有人能够无障碍地、共同自由地生活与行动的城市。随着无障碍实践经验的增加与对残障认知的更新，设计师们发现解决问题的关键并非在医学意义上治愈残障群体的功能"缺失"，而是在尊重的基础上，在设计过程中考虑需求的差异性，通过空间、公共设施及各类产品的无障碍设计，重建对该群体开放、融合、友好的社会环境。"残障"在设计领域被重新定义为个人需求与产品、服务、环境的设

计不匹配。

在数字化背景下,残障群体对于平等地参与数字化生活有着强烈需求,互联网产品的无障碍设计实践也在逐渐增加,帮助残障群体提升在生活、学习、工作等各方面的能力,使他们能够平等地享受互联网服务,便捷地参与社会生活。无障碍设计关乎所有人,是引领社会建设与技术发展的重要航标与创新源泉。

2021年5月17日,苹果公司向公众展示了其为行动、视力、听力和认知障碍人士设计的一系列辅助控制功能。Apple Watch是苹果公司推出的智能手表,过去使用Apple Watch只能通过一只手操纵屏幕来发送指令,而新推出的watchOS的辅助触控功能可以让肢体残障的用户不必触碰显示屏或表冠也能和肢体健全的人一样享受Apple Watch所提供的服务。如图8-2所示,Apple Watch单手指令允许用户通过捏合与握拳等手势来完成访问通知中心、控制中心和接听电话等一系列操作。针对失聪与重听用户,苹果公司在iPhone、iPad与Mac上推出实时字幕(见图8-3),用户可以更轻松地理解任何音频内容,包括电话或FaceTime通话、视频会议、社交媒体App和流媒体内容、与人面对面交谈等。用户还可以自主调整字幕字体大小,方便阅读。FaceTime通话实时字幕可为通话参与者提供自动转写的对话字幕,让听障人士更方便地参与群组视频通话。在使用Mac通话时,用户可以输入回复,让实时字幕为其他通话参与者实时朗读回复内容。实时字幕在设备端生成,可以确保信息隐私与安全。旁白功能(见图8-4)是苹果公司专为失明与低视力用户设计的。该功能新增超过20种语言的支持,包括孟加拉语、保加利亚语、加泰罗尼亚语、中文方言(辽宁话、陕西话、上海话、四川话)等。此外,在Mac上使用旁白功能的用户还可以利用新的Text Checker发现通用格式错误,如多重空格或大小写错误,更方便地校对文档或电子邮件。

图8-2　Apple Watch单手指令[①]

① 图片来源:https://www.apple.com.cn/newsroom/2021/05/apple-previews-powerful-software-updates-designed-for-people-with-disabilities/,2023年10月7日访问。

图 8-3　实时字幕[①]　　　　　　　图 8-4　旁白功能[②]

这些辅助功能的推出，体现了苹果公司贯彻无障碍是人类的基本权利的信念，体现了数字设计的兼顾性与适用性，兼顾了残障用户的基本需求，并根据不同的残障类型有针对性地提供了合适的辅助功能。这些无障碍设计相当于互联网世界中的盲道、扶手、助听器、义肢，展现了设计的关怀与温度，帮助残障群体更好地融入数字生活。

8.3.2　警惕进入算法偏见

算法依托大数据与计算机程序运行，常以"技术中立"的姿态标示信息传播的客观性回归与在场。然而实践证明，所谓的"算法中立"不过是人们对数据和技术的乌托邦想象。算法逻辑已经广泛嵌入日常生活中的各个领域，而算法中暗含的偏见在不同程度上损害着公众权益，对社会公平正义的实现造成极大的威胁。

算法偏见是指算法程序在信息生产、整合与推送等过程中偏离客观中立的价值立场，使得相关信息违背事实或不公正传播，进而影响公众对信息的认知体验和决策。伴随着算法在社会生活领域的广泛蔓延与渗透，现实世界事实上已经演变为一个被各种算法所包裹的社会计算空间。在此背景下，若任由算法偏见存在，整个社会的发展必然受阻。

1. 算法偏见的成因

作为人类社会的产物，只要偏见存在于人类社会，那么算法也势必会携带着这种偏见。随着算法逻辑在潜移默化中广泛嵌入日常生活，要想避免算法偏见对社会发展的影响，则需深入剖析算法偏见的成因，从其形成过程中找到应对之策。

（1）人为操纵下的牟利工具。

算法作为一种由人类所创造出来的技术，终究是由人来操作，为人而服务。但在算法

[①] 图片来源：https://www.thepaper.cn/newsDetail_forward_18150012，2023 年 10 月 7 日访问。
[②] 图片来源：https://www.apple.com.cn/accessibility/，2023 年 10 月 7 日访问。

技术面前存在着极不平等的关系：一方面是普通大众对于算法这种专业门槛较高的技术所知甚少；另一方面是算法被广泛应用于网络空间，成为商业平台牟利的工具，这种不平等关系便以算法为中介搭建了起来。利益至上的商业平台利用算法操纵着用户的认知甚至言行。在这个过程中，商业平台拥有算法的编写权和控制权，可以轻而易举地将对其有利的偏见植入算法中并应用于其平台。而这种利用人们对技术客观性的信任所实施的隐蔽操控使人们无法察觉也无力反抗，用户在不知情的状态下长期受到这种暗含偏见的算法的影响。

算法在内容分发中的广泛应用，使其拥有了代替用户筛选内容的权力，而这种权力除了会被资本所宰制，还会被政治权力所利用，成为不同政治集团间博弈的工具。通过算法设计或者人工干预来重点突出一些内容或屏蔽一些内容，用算法的选择性曝光规则将用户封锁在信息回声室，利用用户偏见认识的极化达到其政治目的。

（2）社会结构性偏见的移植。

算法的运行是按照既定的程序输入数据，依据计算法则对数据进行解读，最后输出运算的结果。在收集数据的过程中偏差就已经在积累了。数据的统计方法、统计范围都包含着一定的价值判断和价值偏向，训练所用的数据的体量、多样性、真实性、准确性都将影响算法模型的成熟度、对同类问题预测的精准度等。在算法程序中，数据样本边缘化某些群体或者隐含社会偏见导致样本不全或数据库污染，将会无限循环与强化社会的结构性偏见。

另外，算法的设计者对于算法的倾向起到决定性作用。但算法设计者自身可能携带着无意识的社会偏见，如性别偏见、价值偏差或者缺乏性别敏感。在理解问题、选取相关指标、设置权重、评估算法等算法设计过程中嵌入自身的价值倾向，就会导致算法偏见的产生。

（3）量化逻辑的固有缺陷。

算法所遵循的量化逻辑将复杂的对象过度简化，数据成为衡量一切的标准，鲜活的用户被数据化为一个个简单的标签。这样的结果是，那些抓人眼球但毫无质量的内容天然受到算法的推崇，而真正有深度的内容则被过滤在外。除此之外，量化标准也极易被利用。数字营销公司能够通过购买"粉丝""赞"等人为操纵信息的热度和流量，算法若无法智能辨别信息热度中的伪数据，就会对信息推荐价值的评估产生偏见。更严重的是，算法被虚假流量欺骗，在信息推荐机制中为用户设置议程，再次提升"热门信息"的人气，而"冷门信息"无人问津，导致信息的偏见无限循环。

2. 算法偏见的治理路径

算法偏见不仅会使用户困在低质内容的信息茧房里，还会加大数字鸿沟，如在求职软件中被歧视的女性群体、在各类平台被忽视的老年群体等，这些弱势群体因算法偏见的存在被遗留在了数字鸿沟的另一端，并且越来越难跨越。因此，治理算法偏见，促进社会公平正义刻不容缓。

（1）伦理设计：构建公平公正的算法原则。

算法往往处于伦理规制的视野之外，对算法进行伦理约束也常常遭到"技术乌托邦"支持者的排斥。然而，算法偏见给用户信息权利带来了种种侵害，这意味着有必要将算法

偏见的隐性问题显性化，让算法受到伦理的约束和规范，并将其纳入伦理规制的范围之内。

首先，算法设计要遵循透明性原则。透明性原则旨在让人们知道某一算法的设计意图、设计目标、运行效率、适用条件和存在的缺陷，了解算法的运行机制和做出特定决定的原因。算法之所以被称为黑箱，主要是因为算法自身工作原理不为一般人所熟知。贯彻透明性原则意味着算法平台需在不涉密的情况下向公众主动公布其运行机制，并且采用简单高效的表达，保证非专业人士也能够理解，从而最大限度地确保用户的知情权，让用户了解算法的运行规则，使其在面对算法时不再只能被迫接受，还能做出自主选择。

其次，算法设计要遵循自主性原则。自主性是指个人能够根据自我意愿自由支配其合法信息的权利，这种信息权利是一系列的权利约束，而不是一次性的信息选择权。自主性原则要求算法设计者在理念上承认用户拥有信息选择的权利，并在行动上尊重用户的自我决定权，不干涉用户的信息选择自由。算法设计者在设计算法时，应当注重促进用户的自主性，让用户有自主关闭算法推荐机制的选择权，同时应为用户提供选择性地调整与其相关的算法参数的权利，助其完成从"被算法操纵"到"操纵算法"的转变。

最后，算法设计应当遵循公正性原则。公平分配用户获得信息的利益和机会，保障用户获取、选择信息的公平性，利用算法技术的优势为社会公平和正义做贡献。这一原则要求算法设计者关注数字弱势群体，有针对性地设计与其适配的算法，从而缩小数字鸿沟，促进社会公平。

（2）外部规训：加强算法监督与问责机制。

算法的运行机制非常复杂且具有较强的技术性，仅仅依靠平台自律性地公开数据与信息仍无法避免算法偏见以更隐蔽的方式出现。因此，对平台和算法的法律监督、调查和问责是规避风险的重要措施。随着《关于加强互联网信息服务算法综合治理的指导意见》和《互联网信息服务算法推荐管理规定》的出台，我国初步形成了以国家互联网信息办公室为规制主体，以"算法安全""算法公平""算法向善"为内在依托价值的规制体系，但"算法问责"这一具体治理路径没有得以体现。因此，下一步还需完善问责机制，让算法设计者作为算法的直接责任人对自己设计的算法负责，减少算法生成过程中的主观偏见。

正如尼尔·波斯曼（Neil Postman）在《技术垄断：文化向技术投降》一书中所指出的那样："每一种技术都既是包袱又是恩赐，不是非此即彼的结果，而是利弊同在的产物。"在欢呼数字传播时代给创意设计带来无限可能的同时，要警惕其负面效应，面对新的机遇和挑战，设计者需恪守设计伦理，让技术为人服务。

第8章课件　　第8章习题　　第8章素材

参考文献

[1] 麦奎尔. 大众传播理论：上[M]. 台北：风云论坛出版社有限公司，1996.

[2] 文森特·莫斯可. 数字化崇拜：迷思、权力与赛博空间[M]. 黄典林，译. 北京：北京大学出版社，2010.

[3] 亨利·詹金斯. 融合文化：新媒体和旧媒体的冲突地带[M]. 杜永明，译. 北京：商务印书馆，2012.

[4] 彭兰. 中国网络媒体的第一个十年[M]. 北京：清华大学出版社，2005.

[5] 张文俊. 当代传媒新技术[M]. 上海：复旦大学出版社，1998.

[6] 董天策. 网络新闻传播学[M]. 2版. 福州：福建人民出版社，2004.

[7] 尼古拉·尼葛洛庞蒂. 数字化生存[M]. 胡泳，范海燕，译. 海口：海南出版社，1997.

[8] 杰米·萨斯坎德. 算法的力量：人类如何共同生存[M]. 李大白，译. 北京：北京日报出版社，2022.

[9] 张美玲. 融合传播背景下时政新闻传播方式的变革和发展[J]. 新闻传播，2022（4）：50-51.

[10] 施畅. 共世性：作为方法的跨媒介叙事[J]. 艺术学研究，2022（3）：119-131.

[11] 王铭玉. 符号的互文性与解析符号学：克里斯蒂娃符号学研究[J]. 求是学刊，2011，38（3）：17-26.

[12] 董育宁. 当代汉语语篇语体互文性研究[M]. 上海：上海社会科学院出版社，2020.

[13] 尼克·库尔德利. 媒介、社会与世界：社会理论与数字媒介实践[M]. 何道宽，译. 上海：复旦大学出版社，2014.

[14] 成晓光. 语言哲学视域中主体性和主体间性的建构[J]. 外语学刊，2009（1）：9-15.

[15] 严三九，刘怡，庄洁. 媒介经营与管理[M]. 武汉：华中科技大学出版社，2011.

[16] 中国互联网络信息中心发布第50次《中国互联网络发展状况统计报告》[J]. 国家图书馆学刊，2022，31（5）：12.

[17] 罗杰·菲德勒. 媒介形态变化：认识新媒介[M]. 明安香，译. 北京：华夏出版社，2000.

[18] 贾艺华. 从电影IP到主题乐园：跨媒介叙事视阈下的环球影城[J]. 东南传播，2023（2）：31-34.

[19] 刘晓希. 电影的媒介间性：基于场所理论构建的电影叙事框架解耦[J]. 当代电影，2022（7）：157-162.

[20] 张玲玲. 媒介间性理论：理解媒介融合的另一个维度[J]. 新闻界，2016（1）：12-18.

[21] Balme C B .Intermediality : rethinking the relationship between theatre and media[J].

thewis zeitschrift der gesellschaft für theaterwissenschaft, 2009.

[22] 福西永. 形式的生命[M]. 陈平, 译. 北京: 北京大学出版社, 2011.

[23] 延斯·施洛特, 詹悦兰. 跨媒介性的四种话语[J]. 中国比较文学, 2021（1）: 2-11.

[24] 游国经, 钟定华. 创造性思维与方法[M]. 北京: 人民日报出版社, 1996.

[25] 吴承钧. 创造性思维与艺术设计创新[J]. 郑州大学学报（哲学社会科学版）2007（2）: 174-176.

[26] 胡冬晴月. 苏州园林中的文化符号解读[J]. 重庆广播电视大学学报, 2019, 31(3): 17-25.

[27] LAKOFF G, JOHNSON M. Metaphors we live by[M].Chicago: The University of Chicago Press,1980.

[28] GIBSON J J. The theory of affordances[J]. Hilldale, USA, 1977, 1(2): 67-82.

[29] NORMAN D A. The design of everyday things: revised and expanded edition[M]. Cambridge: MIT Press, 2013.

[30] 后藤武, 佐佐木正人, 深泽直人. 设计的生态学: 新设计教科书[M]. 黄友玫, 译. 桂林: 广西师范大学出版社, 2016.

[31] 舒睿, 黄敏. 基于可供性的文化意象交互式智能音箱设计研究[J]. 包装工程, 2022, 43（22）: 282-287.

[32] DONALD A. NORMAN. 情感化设计[M]. 付秋芳, 程进三, 译. 北京: 电子工业出版社, 2005.

[33] 喻国明, 苏芳. 媒介有效建构社会信任的全新模式——想象可供性视角下价值媒介、平台媒介与用户的连接与协同[J]. 视听理论与实践, 2021, （3）: 3-9, 16.

[34] BUCHANAN R. Surroundings and environments in fourth order design[J]. Design Issues, 2019, 35(1): 4-22.

[35] 张寅德. 叙述学研究[M]. 北京: 中国社会科学出版社, 1989.

[36] 塞音. 新世纪中国报告文学的叙事模式[D]. 呼和浩特: 内蒙古师范大学, 2010.

[37] 克里斯·安德森. 长尾理论: 为什么商业的未来是小众市场[M]. 乔江涛, 石晓燕, 译. 北京: 中信出版社, 2015.

[38] 贾馨然. 沉浸式戏剧的整合、定制与 IP 化[J]. 中国广告, 2022（6）: 22-24.

[39] 徐子颖. 跨媒介叙事理论下游戏 IP 的创新策略研究[D]. 南京: 南京师范大学, 2021.

[40] 方圆. 湘西翁草村文创旅游策划中的 IP 形象设计[D]. 武汉: 湖北美术学院, 2020.

[41] 熊忠辉, 冯雪. 个人 IP 对媒体建设的作用及转化路径[J]. 视听界, 2022（1）: 11-14.

[42] 丹尼尔·贝尔. 资本主义文化矛盾[M]. 赵一凡, 蒲隆, 任晓晋, 译. 上海: 生活·读书·新知三联书店, 1989.

[43] 乔晓光. 活态文化: 中国非物质文化遗产初探[M]. 山西: 山西人民出版社, 2004.

[44] 王艺霖. 习近平对中国传统文化的创造性转化和创新性发展——以知行关系为例

[J]．党的文献，2016（1）：19-24.

[45] 秦宗财，杨郑一．论文化遗产创造性转化的逻辑与路径[J]．中原文化研究，2019，7（5）：51-59.

[46] 覃琮．从"非遗类型"到"研究视角"：对"文化空间"理论的梳理与再认识[J]．文化遗产，2018（5）：25-33.

[47] 中国博物馆协会．国际博协特别全体大会通过新版博物馆定义[EB/OL]．(2022-08-25)[2023-01-20]. https://www.chinamuseum.org.cn/cma/detail.html?id=12&contentId=12403.

[48] 彭野．"物"的叙事性：基于ICOM博物馆新旧定义比较的分析[J]．文化艺术研究，2022，15（6）：68-75，114.

[49] 纪晓宇．泛在化连接：数字时代博物馆藏品的展示与传播[J]．东南文化，2021（2）：152-158.

[50] 刘阳．博物馆藏品信息的多维度阐释——基于《如果国宝会说话》解说词的扎根研究[J]．东南文化，2019（3）：104-109.

[51] 马格·乐芙乔依，克里斯蒂安妮·保罗，维多利亚·维斯娜．语境提供者：媒体艺术含义之条件[M]．任爱凡，译．北京：金城出版社，2012.

[52] 简·基德．新媒体环境中的博物馆——跨媒体、参与及伦理[M]．胡芳，译．上海：上海科技教育出版社，2017.

[53] 周凯，杨婧言．数字文化消费中的沉浸式传播研究——以数字化博物馆为例[J]．江苏社会科学，2021（5）：213-220.

[54] 顾振清，肖波，张小朋，等．"探索　思考　展望：元宇宙与博物馆"学人笔谈[J]．东南文化，2022（3）：134-160，191-192.

[55] 刘毅．灵韵消散之后——艺术生产与审美经验的跨媒介重建[J]．南京社会科学，2020（12）：125-132，148.

[56] 约斯·德·穆尔．赛博空间的奥德赛[M]．麦永雄，译．桂林：广西师范大学出版社，2007.

[57] 颜世健．元宇宙视域下的游戏：一种全新的未来媒介[J]．传媒经济与管理研究，2022（3）：21-54.

[58] 阳晴．VR视域下科幻电影的赛博空间构建与文化想象[J]．戏剧之家，2018（35）：86，88.

[59] 余文娟．玛丽—劳尔·瑞安的数字叙事理论研究[D]．长沙：湖南师范大学，2020.

[60] 冯利源，尹金涛．元宇宙中艺术创作的具身性途径[J]．新疆艺术学院学报，2023，21（1）：1-6.

[61] 孙弋戈，闫楠，白树亮．"元宇宙"概念下的虚拟空间构建研究[J]．大众标准化，2023（1）：67-68，71.

[62] 周雯．论元宇宙及其影像内容的可能性[J]．中国文艺评论，2022（2）：75-77.

[63] 王思迈．人机交互技术的发展现状及未来展望[J]．科技传播，2019，11（5）：142-144.

[64] 马立新．"元宇宙"艺术设计关键问题研究[J]．创意设计源，2022（5）：4-9.

[65] 张艳梅. 对现实的突破与想象重置：元宇宙时代的叙事拓展[J]. 传媒观察，2022（6）：22-28.

[66] 齐添资. 浮泛无根的乌托邦——科技与艺术视域下的"元宇宙"[J]. 世界美术，2022（4）：21-25.

[67] 周灵. 元宇宙与数字虚拟空间的未来：回到游戏文本的考察[J]. 南京邮电大学学报（社会科学版），2022，24（5）：66-74.

[68] 樊华，茅楚涵. 试论电子游戏在跨媒介叙事中的独特效用[J]. 济南职业学院学报，2022（5）：109-112.

[69] 曾一果. 技术和艺术的分化与再融合——元宇宙与数字媒介技术的想象力[J]. 江淮论坛，2022（4）：153-159，193.

[70] 李安，刘冬璐. 元宇宙品牌营销生态系统的重构逻辑与策略[J]. 现代传播（中国传媒大学学报），2022，44（12）：161-168.

[71] 钱溢阳. 元宇宙时代下品牌数字营销探究[J]. 中国市场，2023（5）：11-13.

[72] 廖俊云，王欣桐. 元宇宙营销：数字化营销新纪元[J]. 金融博览，2023（3）：62-63.

[73] 姜奇平. 体验经济[M]. 北京：社会科学文献出版社，2002.

[74] 张为威，刘明惠，王韫. 数字时代的包容性：设计伦理视角下老龄化智能产品设计研究[J]. 装饰，2022（5）：46-51.

[75] 张梦，陈昌凤. 智媒研究综述：人工智能在新闻业中的应用及其伦理反思[J]. 全球传媒学刊，2021，8（1）：63-92.

[76] 吴楚. 智媒时代新闻分发算法的传播伦理反思[J]. 采写编，2022（7）：87-89.

[77] 郑志峰. 通过设计的个人信息保护[J]. 华东政法大学学报，2018，21（6）：51-66.

[78] FOUCAULT M. Discipline and punish: the birth of the prison[M]. New York:Pantheon, 1977.

[79] 方正. "数字规训"与"精神突围"：算法时代的主体遮蔽与价值守卫[J]. 云南社会科学，2021（1）：150-157.

[80] 苟洪景. 浅谈网络媒体环境下公民隐私泄露问题——以Facebook用户数据泄露事件为例[J]. 传播力研究，2018，2（15）：221-222.

[81] 周丽娜. 大数据背景下的网络隐私法律保护：搜索引擎、社交媒体与被遗忘权[J]. 国际新闻界，2015，37（8）：136-153.

[82] 蔡润芳. "民主"的隐喻与幻灭：社交媒体创新扩散与技术话语的互动分析[J]. 新闻大学，2018（3）：137-145，153.

[83] 罗仕鉴，房聪，单萍. 群智创新时代的四维智能创意设计体系[J]. 设计艺术研究，2021，11（1）：1-5，14.

[84] 解学芳，臧志彭. 人工智能在文化创意产业的科技创新能力[J]. 社会科学研究，2019（1）：35-44.

[85] 解学芳. 人工智能时代的文化创意产业智能化创新：范式与边界[J]. 同济大学学报（社会科学版），2019，30（1）：42-51.

[86] 周子洪，周志斌，张于扬，等.人工智能赋能数字创意设计：进展与趋势[J].计算机集成制造系统，2020，26（10）：2603-2614.

[87] 高一飞.智慧社会中的"数字弱势群体"权利保障[J].江海学刊，2019(5)：163-169.

[88] 郭小平,秦艺轩.解构智能传播的数据神话:算法偏见的成因与风险治理路径[J].现代传播（中国传媒大学学报），2019，41（9）：19-24.

[89] 许向东,王怡溪.智能传播中算法偏见的成因、影响与对策[J].国际新闻界,2020，42（10）：69-85.

后　记

　　目前市面上有关"跨媒介设计"主题的著作数量很少，相关著作也只是涉及该主题的部分内容，并未尝试将其完整的框架与结构呈现给读者。而知识的探索是不断积极且勇敢地去回应这些未解决的问题，因此我们决定编写《跨媒介创意设计》一书，开启一段自我思想之旅。正是因为在此之前该方面理论体系搭建的缺失，所以在编写本书的过程中我们渴望向读者呈现出最全面且系统的理论框架。但我们深知知识的探索与生产总是潜力满满且永无止境，因此注定无法面面俱到，只能力所能及地阐释与梳理。

　　本书向读者梳理了跨媒介创意设计的研究领域，建构了跨媒介创意设计的理论知识体系，同时关注技术与媒介综合影响下的艺术设计的基础性变化，旨在培养科学与艺术相结合，以跨学科互动、多领域融合为特色，打通学科间的壁垒，具有视域开放、学科交叉、理论创新能力的综合人才。本着"开阔眼界、启发设计思维、提高创意能力、建构创新知识体系"的理念，本书可作为学者研究的知识资料、高等院校的教学用书以及从事跨媒体艺术与设计类工作的社会人士的学习读物。同时，该书从跨媒介的视角启发创意设计思维、建构前沿知识体系、拆解创意设计技巧，面向元宇宙时代的创意文化产业，结合数字化视觉设计的实操性，为未来的设计师提供视野宽广的创意设计思维与方法，涵养时代前沿设计艺术的实验精神，打造创意设计与整合传播的综合能力。

　　知识的探索永无止境，本书虽然解决了一些跨媒介设计类的相关问题，为读者建立了一个较为完备的理论知识框架，但同时抛出了更多新的问题，引发读者的更多思考。